두성종이에서 드립니다

디자인은 죽었다

리코드 디자인북 1

디자인은 죽었다

리코드 엮음

초판 1쇄 펴낸 날 2012년 2월 27일

펴낸이	이해원
펴낸곳	두성북스
주소	경기도 파주시 교하읍 문발리 파주출판도시 499-1
전화	031-955-1483
팩스	031-955-1491
홈페이지	www.doosungbooks.co.kr
등록	제406-2008-47호
본부장	전희태
편집	백은정
디자인	Studio.Triangle
교정·교열	이수동

ISBN 978-89-94524-04-7 93600

이 도서의 국립중앙도서관 출판시도서목록(CIP)은
e-CIP 홈페이지(http://www.nl.go.kr/ecip)에서 이용하실 수 있습니다.
(CIP제어번호: CIP2012000601)

제책 방식	무선
종이 사양	표지: 두성종이 아미앵 210g/m² 면지: 스펙트라 120g/m² 본문: 바르니 70g/m²

디자인은
죽었 다

리코드 엮음

두성북스

도판 출처

10쪽 대학로 산업디자인포장개발원 전경 : 한국디자인진흥원

10쪽 박정희 대통령의 산업디자인전 테이프 커팅 : 한국디자인진흥원

196쪽 영은문 : 최석로, 『민족의 사진첩 ①』, 서문당, 1994, 37쪽.

203쪽 1884년의 돈의문 : 최석로, 『민족의 사진첩 ①』, 서문당, 1994, 60쪽.

203쪽 1904년 에밀 부르다레(Emile Bourdaret)가 찍은 돈의문과 성곽 : 이돈수 · 이순우, 『꼬레아 에 꼬레아니』, 하늘재, 2009.

209쪽 게일(James S. Gale)의 서울지도(1902) : 이돈수 · 이순우, 『꼬레아 에 꼬레아니』, 하늘재, 2009.

129쪽 좌측하단 2010 한겨레 나눔꽃 캠페인 : 이제석 광고연구소ⓒ

* 연락이 닿지 않은 일부 저작권자와 작품에 대해서는 확인되는 대로 저작권 계약 또는 수록 동의 절차를 밟을 것입니다

서문 007

권명광 당인리 발전소를 디자인·문화 복합 발전소로 010

권혜숙 패션에 문화의 옷을 입히자: 대한민국 패션의 세계화를 위한 담론 030

김정연 디자인은 소통이다! 042

김현선 우리는 명품 도시 브랜드가 있는가? 058

목진요 잘 먹고 잘살고 싶은 겁쟁이들 072

문찬 사회적 가치 체계 정립의 방향과 디자인 080

박문수 한국의 광고 디자인을 비평하다 096

박연선 공공 디자인과 색채 118

박완선 지금, 대한민국은 디자인사가 필요하다 130

박현택 아니면 그대로 둘 것인가? 146

방경란 이게 최선입니까? 확실해요? 174

오근재 서울의 별자리: 지금 정동 사거리와 독립문역 사거리 사이에서는 192

 무슨 일이 일어나고 있는가?

유부미 디자인은 문화다? 224

이수진 우리 시대의 디자인 겉핥기 238

이진구 전통 속에 세계가 있다 256

장인규 뽀로로의 우성인자 276

정봉금 디자인 정책과 디자인 행정을 디자인하다! 296

천진희 근대건축 보전·재생 사업 들여다보기 312

2011년 10월 서울시장이 바뀌었다. 그리고
얼마 되지 않아 전前 시장의 야심 찬 기획이었던 '동대문디자인플라자'의
이름과 용도가 변경되었다. 지금 동대문디자인플라자의 용도가 디자인
전문 시설에서 복합 문화 공간으로 바뀐다고 불평을 하자는 것이
아니다. 디자이너들이 원하지도 않았는데 전 시장은 디자인 전문 시설을
지어준다고 했고, 현現 시장은 그것을 백지화했다. 과연 전 시장은
'디자인'을 통해 순수하게 시민에게 윤택한 삶을 선사하려는 의도만으로
디자인 정책을 기획했을까? 또 현 시장은 단순히 전 시장과의 가시적인
차별을 위해 정책을 변경한 것이 아니라고 자신할 수 있을까? 디자인
정책이 정치 논리로 조변석개하는 국가는 우리나라밖에 없을 것이다.
물론 우리나라의 디자인은 태생적으로 정치의 영향력 아래 있을 수밖에
없다. 수출입국의 목표를 이루기 위한 정치 수단으로 탄생해 키워졌기
때문이다. 그러나 지금 세계 경제 대국 13위인 우리의 위상에서 아직도

디자인이 정치 수단으로 이용되고 있다는 것은 부끄러운 일이다. 어쩌다 이런 상황에 이르게 되었을까? 정치, 경제, 교육 등 다른 데서 그 평계를 대자면 얼마든지 찾을 수 있다. 즉, 남의 탓을 열거하자면 그 또한 끝도 없이 쓸 수 있을 것이다. 그러나 이 모든 이유에 앞서 디자이너 스스로의 반성이 우선이고, 반성하려면 우리 디자인의 현주소를 정확히 파악해야 한다.

19세기 니체Friedrich Wilhelm Nietzsche는 '신은 죽었다'고 선언함으로써 신이 종교적인 인간에 의해 해석·왜곡되어 인간의 삶을 억누르는 수단으로 이용당하는 현실을 강하게 비판했다. 21세기 대한민국에 사는 우리는 이 책을 통해 '디자인은 죽었다'고 선언하고 대안을 제시함으로써 이제부터 시작이라는 마음가짐으로 오직 '인간을 위한 디자인'의 길을 가려고 한다.

이 책『디자인은 죽었다』는 우리나라 디자인의 현실을 냉정하게 되돌아보고 디자인의 본질을 모색하기 위해, 디자이너들 스스로 자성의 의식을 이끌어내고자 노력한 첫 번째 결실이다. 정치와 권력에 편승하여 비정상적인 방향으로 치닫고 있는 공공 디자인의 현실, 오랫동안 정체되어 미래를 내다보지 못하는 디자인 교육, 철저히 경제 논리에 치중하여 오로지 이윤 창출만을 목적으로 과대 포장이나 저급한 디자인을 대량 생산하는 디자인 남용, 디지털 미디어의 발달에 편승한 안이한 제작 방식과 매너리즘에 빠진 디자이너의 태도, 최선의 디자인이 산출되기 어려운 부조리한 여건이나 시스템 등, 지금은 디자이너 스스로 디자인 안팎의 문제를 제기하고 해결하려는 노력이 필요한 시점이다. 이

책에서는 변화의 첫발을 내딛기 위해 디자인 교육, 실무, 비평, 연구의 현장에서 오랜 경험과 식견을 축적한 중견 디자이너들이 국내 디자인이 직면하고 있는 현 실정에 대해 날카롭게 비평하고 있다. 그리고 진정한 휴머니즘을 구현하는 디자인의 참 본질을 찾으려는 그들의 목소리가 책 곳곳에 담겨 있다.

　　디자이너 스스로 반성하고 변화하여 제대로 된 디자인을 만들어가려고 한다. 디자이너가 달라져야 주변의 의식도 변화시킬 수 있다. 주체 의식을 가지고 디자인 본연의 길을 가는 디자이너가 늘어날 때 비로소 권력의 시녀 노릇에서 벗어날 수 있을 것이다. 디자인의 본질을 추구하는 올바른 디자인만이 우리 일상에 감동을 선사한다. 현실에 발을 디디고 이상을 향해 올곧게 나갈 때 디자인은 '디자인'으로서 제 몫을 다할 수 있다. 이런 날이 빨리 오기를 바라며, 이 책이 그 길로 나아가는 데 작은 보탬이라도 됐으면 한다.

　　뜻을 같이하여 귀한 원고를 주신 권명광(상명대 석좌교수, 전 홍익대 총장), 권혜숙(상명대 교수), 김정연(서일대 교수), 김현선(김현선디자인연구소 대표), 목진요(연세대 교수), 문찬(한성대 교수), 박문수(홍익대 교수), 박연선(홍익대 교수), 박완선(리코드 대표), 박현택(국립중앙박물관 재직), 방경란(상명대 교수), 오근재(전 홍익대 교수), 유부미(상명대 교수), 이수진(남서울대 교수), 이진구(한동대 교수), 장인규(홍익대 대학원 교수), 정봉금(디자인 평론가), 천진희(상명대 교수) 님께 이 지면을 빌려 다시 한 번 감사드린다.

권명광

상명대 석좌교수

Kwon, Myung Kwang

홍익대학교 미술대학 및 대학원을 졸업하고, 상명대학교에서 1호 명예 철학 박사학위를 받았다. 그래픽 아트 작업으로
개인전을 다섯 차례(서울,뉴욕,로스앤젤레스) 열었고 다수의 단체전에 참여했다. 홍익대학교에서 교수, 산업미술대학원장,
광고홍보대학원장, 미술대학원장, 영상대학원장, 수석부총장, 15대 총장 등을 역임하였다. 한국시각정보디자인협회(VIDAK)
회장, 한국디자인법인단체총연합회 회장, 사단법인 한국광고학회 회장 등 각종 디자인 단체와 광고 단체의 회장을
지냈다. 서울올림픽 디자인전문위원, 광주비엔날레 이사 등 국가 차원의 여러 행사에서 중대한 직책을 맡아 수행하였다.
대한민국산업디자인전람회 대통령상 수상·심사위원장·집행위원장·초대 작가이며, 황조근정훈장, 청조근정훈장,
한국광고공로상, 5·16 민족상, 대한민국미술인공로상(디자인 부문 본상)을 수상하였다. 현재 홍익대학교 명예교수,
상명대학교 석좌교수로 재직 중이며, 제자들과 만든 '리코드(Research Institute of Corea Design, 한국디자인연구소)'를
통하여 올바른 디자인 문화 정착에 힘쓰고 있다.

당인리 발전소를
디자인·문화 복합 발전소로

경제개발 5개년 계획, 수출 드라이브 정책의 산물: 디자인

지금부터 50년 전, 제1차 경제개발 5개년
계획의 수출 드라이브 정책은 무엇이든 돈이 된다면 만들어 내다 팔아야
되는 절박한 것이었다. 그 당시 박정희 대통령이 직접 수출 상품의 디자인
중요성을 역설하고 이에 대한 연구와 개선책을 관계 부서에 지시했다는
기록이 있는데, 이는 디자인이라는 말조차 생소하던 시절에 감히
상상하기 어려운 놀라운 발상이다. 이후 보수와 진보, 좌우를 불문하고
정부가 들어설 때마다 변함없이 디자인 부국론이 이어지면서 디자인은
국가 전략 사업으로 확고한 기반을 구축하게 되었다. 이런 지도자의
혜안이 우리나라 디자인 발전의 단초가 되었다 해도 과언이 아닐 것이다.

이는 흡사 제2차 세계대전 패전국 이탈리아가 전후에 디자인
부국론을 내세워 밀라노를 세계적인 패션 도시로 육성하고 이탈리아를
최고의 디자인 국가로 발전시킨 사례나, 일본의 축소 지향 디자인이
1960~1970년대 세계 시장을 석권한 성공 사례를 떠올리게 한다.
역사는 우리의 디자인 정책을 영국의 마거릿 대처Margaret Thatcher 총리가
신자유주의 정책의 일환으로 내세운 '크리에이티브 영국'이나 토니
블레어Tony Blair 총리가 주장한 '세계의 디자인 공장 영국', 싱가포르의
'디자인 지향 국가'라는 외국의 디자인 정책에 앞서는 획기적인 정책으로
기록할 것이다.

　　이런 국가 지도자의 의지가 정부의 디자인 정책으로 가시화되어
나타난 것이 1965년에 탄생한 한국포장기술협회, 1968년에 생긴
한국수출품포장센터, 1969년에 설립된 한국수출디자인센터다. 그 후
이들 포장·디자인 관련 3개 기관은 현재 한국디자인진흥원의 전신이라
할 수 있는 한국디자인포장센터 탄생의 모태가 되었고, 1970년 5월
한국디자인포장센터가 전 서울대학교 미술대학 자리에 터를 잡으면서
대학로 디자인진흥원 시대가 열리게 되었다.

　　통합 기관의 초대 이사장은 5·16 군사 정변의 주최 세력 중 한
사람으로 상공부 장관을 지낸 이낙선 씨가 임명되었다. 그 후 20여 년
동안 군 장성 출신의 권위주의적인 이사장 시대가 계속되다가 6대째에
이르러 주무 부서의 퇴직 관료들이 원장으로 부임하면서 새로운 변화의
시대가 열린다. 이후 잠시 일반 공개 모집 제도를 통해 대학 교수, 기업
퇴직 임원, 정부 퇴직 관료 등이 원장을 맡았는데, 이러한 인사 제도는

　　권명광

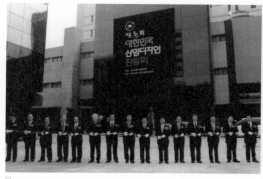

01 대학로 산업디자인포장개발원 전경
02 박정희 대통령의 산업디자인전 테이프 커팅

전두환 정부가 들어서면서 정략적으로 만들어진 광고계의 네로 황제
한국방송광고공사(KOBACO, 코바코)에서 다시 한 번 재현된다.

지난 40년 동안 한국디자인진흥원은 센터, 개발원, 진흥원 등으로
주무 부서인 지식경제부만큼이나 자주 이름이 바뀌었지만, 디자인과
포장을 근간으로 하는 디자인 정책만은 계속 유지되면서 디자인
강국 실현이라는 캐치프레이즈도 변함없이 이어졌다(이하 편의상
산업디자인포장개발원, 산업디자인진흥원, 디자인진흥원 등의 다양한 명칭을 디자인센터로
통일한다).

그동안 디자인센터는 한국을 대표하는 디자인 정책 기관으로서
디자이너 등록제 실시, 디자인과 포장 관련 잡지 발행, 산업 디자인
관련 국내외 세미나 및 각종 대회 개최, 디자인 전람회 및 공모전
개최, 중소기업 디자인 개발 및 지원 사업, 국제 디자인 교류 사업,

디자인 연구 및 교육 사업, 민간 디자인 단체와의 협력 증진 등을
통해 디자인 인식 확산과 디자인 산업 발전에 견인차 역할을 해왔다.
특히 디자인센터의 다양한 사업 중에서도 가장 대표적 연례행사인
대한민국산업디자인전람회는 우리나라 최초로 새로운 디자인 경연
시대를 연 관전으로서 신인 디자이너를 발굴·육성하는 데 기여했을
뿐만 아니라 디자이너에 대한 평가가 모호하던 시절에 중요한 평가
잣대로 작용했다. 그러나 시간이 지나면서 초창기에 비해 비중이 많이
희석되어 개최의 의미마저 잃어가고 있다.

문화의 시대, 문화의 거리 대학로에 어울리는 디자인센터

　　　　　　　지자체가 활성화되면서 플레이스 마케팅,
플레이스 브랜딩이라는 생소한 말이 등장하고 있다. 아마도 특정
지역이나 장소를 마케팅 전략 대상으로 한 용어일 것이다. 예로부터
우리 조상들은 집터나 묏자리 등을 정할 때 각별한 신경을 썼다. 근년에
들어서는 세종시를 비롯해 과학 벨트, 제2신공항 문제 등으로 지역
갈등이 격화되고 있다. 특정 시설의 이전이나 장소 선정 등 선정의 당위성
문제는 뒷전에 밀리고, 관련 당사자들 간의 이해득실과 포퓰리즘 같은
갖가지 변수가 우선으로 작용한다.
　　다른 나라의 예를 보면, 현대 디자인 교육에 많은 교훈을 남긴
독일 바우하우스Bauhaus의 경우는 바우하우스를 거쳐 간 세 명의
교장과 바우하우스가 처음 문을 연 바이마르에서부터 데사우, 그리고
마지막으로 문을 닫은 베를린과 뉴 바우하우스의 재건을 시도한

시카고라는 장소가 역사의 중심에 있다.

디자인센터가 처음 문을 연 대학로는 서울의 심장부라 할 수 있는 종로구 혜화동 사거리에서 이화동 사거리까지 1km에 이르는 거리다. 낙산을 뒤로한 대학로는 1985년에 명명되었지만, 옛 서울대 문리대나 미대 시절부터 아름다운 마로니에 공원과 산책 길로 유명한 곳이다. 지금 문리대나 미대는 떠나고 없지만, 홍익대를 비롯한 여섯 개 대학의 문화 예술 센터와 공연장 등 대학 관련 시설이 있다.

전시장, 만남의 광장, 공연장 등이 곳곳에 있는 대학로는 1년 내내 축제가 열리면서 볼 것도 많고, 먹을 것도 많고, 놀 곳도 많아 젊음과 낭만이 넘치는 아름다운 거리로, 강북과 강남 어디에서든 접근성이 좋다. 대학로가 이렇게 발전한 데에는 대학로 입구의 이화동 로터리에 자리 잡은 디자인센터의 역할이 컸다. 옛 서울대 미대의 이미지를 그대로 간직한 디자인센터 전시장에서는 산업디자인전을 비롯해 전국 각 대학의 미술과 디자인 전시회, 디자인 세미나, 디자인 단체의 다양한 문화 행사가 개최되었다. 미국 실리콘 밸리와 스탠퍼드 대학의 관계나 홍대 앞 문화 예술 거리처럼, 대학로가 발전하는 데 디자인센터가 일종의 산파 역할을 한 것이다.

문화의 시대, 문화의 거리에 자리한 디자인센터는 명실상부한 대한민국 디자인의 심장부였다. 이런 디자인센터가 대학로를 떠난다고 했을 때 많은 사람들이 의아하게 생각하며 반대했던 것으로 기억하고 있다. 당시 디자인계의 한 사람으로서 이전 관련 회의에 참가했던 기억을 되살려보면, 이미 정부 방침에 의해 이전은 기정사실로 해놓고 소집한

요식적인 회의였다. 이전 사유도 디자인센터 부지가 협소하고 시설물이 노후해 이전이 불가피하다는 상식적인 변에 불과했다. 처음부터 제시된 이전 후보지 분당은 서울에서 접근성이 좋지 않고 디자인과 관련해서 아무런 메리트가 없는 전형적인 베드타운이라는 부정적인 의견이 제기되기도 했다. 분당 이외에 삼성동과 다른 몇 개 지역이 거론되기도 했으나, 분당이라는 대세에 밀려 논의 대상도 되지 못하고 졸속적으로 결정되었던 것으로 기억난다. 분당을 제1후보지로 내세운 명분은 대학로 디자인센터 부지의 세 배 이상 되는 6000여 평 부지를 1, 2차에 걸쳐 확보할 수 있고, 고도 제한을 받긴 하지만 건물을 8층까지 2동으로 지을 수 있어 시설 확충과 현대화를 이룰 수 있다는 것이었다. 이런 계획에 따라 디자인센터 이전이 확정되었다.

디자인센터는 왜 대학로를 떠나야 했나?

새로 이전한 분당 디자인센터를 처음 방문했을 때 건물과 어울리지 않게 큰 아트리움을 보고 놀랐다. 디자인센터로서 멋을 내기 위한 의도였는지는 모르겠으나, 난방 시설 등의 운영 문제를 고려하지 않은 비효율적인 설계라고 느꼈다. 2차 증축을 통해 건물이 쌍으로 들어설 것을 예상해 설계했다는 설명을 듣고서야 그나마 이해할 수 있었다. 그러나 세월이 흘러 분당으로 이전한 지 벌써 10년이 되었지만, 2차 부지 3000평을 확보했다는 소식이나 증축에 대한 이야기는 아직 들어본 적이 없다. 디자인센터가 들어선 분당의 야탑동은 10년 전이나 지금이나 변함없이 베드타운으로 존재할 뿐 발전적인

변화가 전혀 없다.

어디를 찾아봐도 디자인센터 이전에 대한 역사적 기록은 없다. 당시 이전을 전후해 관련되었을 것으로 추측되는 원장 두 분은 이미 작고했으며, 전 원장이나 담당자들이 살아 있지만 명쾌하게 이전 사유를 말할 수 있는 사람은 없다. 그래서 몇 가지 시나리오를 가지고 디자인센터 이전 사유를 유추해 본다.

첫째, 디자인포장개발원이 산업디자인진흥원으로 바뀌면서 일부 업무와 기능이 축소·확대되었고, 그 과정에서 공간 활용의 효율성 문제와 위치, 거리 등의 하드웨어 측면에서 디자인센터 이전 문제가 논의되었을 것이다. 당시 개발원이 진흥원으로 바뀔 때 디자인계의 의견이 양분되어 대립하는 등 상당한 진통이 있었다. 유리한 입장에 있는 정부 유관 기관인 개발원이 직접 디자인 개발에 참여함으로써 민간 디자인 업체와 부당한 경쟁을 촉발할 수 있기 때문에, 순수 지원 기관으로 기능 자체를 바꾸어 수요자 상대의 개발원과는 다른 접근성이나 환경성을 고려해야 한다는 것이 이전의 명분이 되었을 것이다.

둘째, 1995년에 설립·개원한 국제산업디자인대학원의 분리·확대와도 무관하지 않을 것이다. 초기에 편법으로 무리하게 설립한 단설 대학원이 정상적으로 가동되면서, 대학로 디자인센터 부지를 대학원이 전용하여 교세를 확충한다는 방안이 디자인센터 이전과 무관하지 않을 것이라는 얘기다. 당시 단설 대학원에 처음 생긴 총장이란 호칭, 밀레니엄 특별 과정 신설을 통한 사회 저명인사 유치와 밀레니엄

동창회 활성화, 대학원 확충 계획 등이 이를 암시해 준다.

셋째, 지자체의 문화 시설 유치 전략은 아닌지 생각해 볼 수 있다. 그러나 분당 야탑동 부지 3000여 평을 확보하는 데 경기도에서 어떤 혜택도 받지 못하고 오히려 200억 원 이상을 주고 구입했다니, 역으로 디자인센터가 토지 소유주의 희망 사항을 해결해 주지 않았는가 하는 억측이 나올 수도 있다. 대학로 2100평 부지와 건물 매도가 304억 원과 비교하면 잘 이해가 가지 않는 가격이다.

디자인센터 건립 목적과 10년의 성과

1997년 디자인센터 건립 사업단 및 정보화 추진 팀이 구성되었다. 당시 기록된 건립 목적을 보면, 급증하는 디자인

03 분당 디자인센터 전경

권명광

수요에 부응해 디자인 공급 기반을 확충하고, 디자인 개발의 기반이 되는 교육·연구·정보화 관련 시설 및 창업 보육 시설, 전시관, 자료관, 이벤트 홀, 디자인 박물관, 상설 전시장, 청소년 창작 공간, 국제 회의장 등을 마련하여 국내는 물론이고 세계적으로 디자인 중심 기지의 기능을 수행하는 것으로 되어 있다. 부지 3238평에 지상 8층, 지하 4층의 연건평 1만 4203평으로 되어 있는 디자인센터에 각처에 분산되어 있는 디자인 전문 회사, 디자인 관련 단체 등을 한곳에 모아 종합적인 디자인 메카로서의 첨단 기능과 유기적인 개발 체제를 구축한다는 것이다.

디자인센터의 세부적인 시설 계획을 살펴보면, 창업 업체를 원활히 지원하기 위해 디자인 신기술 지원 센터를 설치하고, 연극, 강연, 패션쇼, 콘서트, 세미나 등을 할 수 있는 다목적 이벤트 홀을 만들어 디자이너의 교류를 적극 장려한다는 계획이 있다. 나아가 정보화 시대의 필수 불가결한 관련 시설로 디자인 정보 센터, 디자인 정보 자료실, 창업 보육 시설을 마련하고 디자인 단체 및 디자인 업체 사무실을 입주시켜, 창업에 필요한 각종 업무를 지원하고 디지털 관련 기술과 정보를 제공해 디자인 산업의 경쟁력을 키워 나간다는 것이다. 또한 청소년 문화 공간, 디자인 연수원, 디자인 마트 등 다양한 디자인 체험의 장을 마련해 디자인을 생활 속에 확산시키고 일반인의 디자인 수준을 높인다는 계획도 가지고 있었다. 거기에 디자인 박물관, 디자인 전시관 등을 설치해 디자인에 대한 역사의식과 국제적 안목까지 높이겠다는 것이다. 이런 방대한 계획에 따라 1997년에 착공하여 2000년에 완공되면, 2001년 개최 예정인 세계디자인총회를 비롯해 각종 국제 디자인 대회를 유치하여 세계적인 산업

디자인 정보 센터의 역할을 수행하면서 우리나라를 21세기 세계 산업 디자인 주도국으로 격상시킨다는 계획이다.

디자인센터를 신축해 디자인진흥원이 이전한 지 10년이 지났지만 이에 대한 보고서가 나온 적이 없기 때문에 분당 이전에 대한 성공 여부를 논하기는 어렵다. 디자인센터 이전에 대해 디자인 업계, 학계 등 디자인 관련자들은 모두 공식적인 논의를 회피하고 한결같이 함구하고 있다.

10년 전인 이전 초창기에는 디자인 단체들의 학술 대회나 전시회가 간간이 개최되면서 지금처럼 한산하지는 않았다. 디자이너를 위한 빌딩이라는 디자인센터에 대한 자부심과 호기심이 있었고, 한 건물에서 회의, 전시, 식사 등 모든 것을 해결할 수 있으며 할인 혜택까지 받다 보니 접근성이 다소 떨어지더라도 자주 이용했던 것이다. 그 후 결혼식, 돌잔치, 회갑연 장소로 사용되면서 디자이너들의 발길이 뜸해지더니 지금은 그런 행사마저 없어졌다고 한다. 분당 디자인센터 부근에 살고 있는 디자이너는 센터 이전 초기에는 많은 기대를 가졌으나 이제는 실망뿐 더 이상 기대할 것이 없다고 했다. 그동안 디자인진흥원의 예산 일부와 업무가 한국산업기술평가관리원(산기평)으로 넘어가면서 센터의 위상도 형편없이 떨어졌다고 불만이다. 한편 일부 지자체의 공공 디자인 정책이 극성을 부리면서 모든 디자인이 공공 디자인에 함몰되어 포퓰리즘에 휩싸이다 보니, 산업 디자인도 정체성을 잃고 도매금으로 매도당해 디자인계 전반이 깊은 침체의 늪에 빠진 기분이다.

그동안 디자인진흥원의 위상도 많이 떨어져 부산이나 대구, 광주의 지자체 디자인센터 정도로 평가되기도 한다. 이렇게 되기까지는 여러

권명광

가지 요인이 있다. 지식경제부 출신이 아닌 원장의 로비 능력 부족으로
치부하는 시각이 있는가 하면, 당시 원장과 주무 부서의 불협화음이
요인이라는 시각도 있다. 그중에서도 분당이라는 이전 장소의 문제를
가장 큰 문제로 지적하고 싶다. 한국 디자인의 백년대계를 위해 늦었지만
지금이라도 공론화하여 대안을 모색해야 한다.

산업 폐기 시설 및 기피 시설의 문화 명소화

근대화 과정에서 공장 시설, 발전 시설, 광업
시설, 항만 시설 같은 산업 시설들을 비롯해 형무소, 화장장, 군부대 같은
혐오·기피 시설까지 도시 속에 세워졌다. 그러나 시간이 지나 도시가
확장되고 신기술이 등장하면서 과거에 유용하게 쓰였던 이런 대규모
산업 시설물들이 쓸모없어져 폐기 처분되거나 이전되고 있다. 그리고
이런 상황에서 이전과 리모델링 문제가 세계 곳곳에서 새로운 도시
정책으로 떠오르고 있다. 산업 폐기 시설이나 형무소 같은 시설은 용도
면에서는 폐기 대상이라 하더라도 다른 차원에서 보면 산업 유산이기
때문에 처리하기가 힘들다. 지역 자산의 일종인 산업 유산을 처리할
때는 주변 지역과의 연계성을 중시하여 그 지역의 정체성을 회복하고
재정립하는 데 초점을 맞추고, 더 나은 공간으로 재탄생시켜 그 역할을
확대해 나가도록 해야 한다.

외국의 선진 사례로는 일본 후쿠오카 하카타 시의 캐널 시티Canal
City를 들 수 있다. 규모는 작지만 인공 운하가 관통하는 쇼핑몰은 공장
지대를 완전히 새로운 이미지로 개발한 성공 사례로 하카타 시의 명물이

되었다. 또한 홋카이도 삿포로 시의 맥주 공장을 재활용한 삿포로 팩토리도 인공 운하를 적절하게 살려 리모델링에 성공한 대표적 사례다.

일제강점기 우리 민족의 수난사를 말해주는 서대문 형무소는 리모델링을 통해 1992년 8월 15일 역사기념관으로 개원했다. 기념관의 주제는 근대 격동기의 독립운동으로서, 민족 수난의 역사를 잘 연출하고 있다. 우리나라 국군의 역사를 말해주고 있는 삼각지 육군 본부는 전쟁기념관으로, 미8군 자리는 시민 공원과 박물관으로 재활용되고 있다. 또한 2002년 월드컵과 함께 개장한 선유도 생태 공원은 정수장 노후 시설을 리모델링하여 과거의 흔적과 기억을 그대로 살리고 물과 땅의 역사적 연계성을 부여했다. 그 밖에 영등포 OB 맥주 공장, 안양 삼덕제지 부지 등이 시민 공원으로 재활용되면서 역사의 흔적을 그대로 간직한 채 시민들에게 효자 노릇을 하고 있다.

지난 1930년 마포 강변에 들어선 당인리 화력발전소는 곧 수명이 다하여 폐기된다. 문화체육관광부는 산업 폐기 시설인 당인리 발전소를 문화 관련 발전소로 바꾸기 위해 각계각층의 의견을 수렴하는 심포지엄을 개최했다. 이때 외국의 선진 모델로 영국의 테이트 모던 미술관, 독일의 레드닷 디자인 박물관, 프랑스의 오르세 미술관 등이 제시되었다.

1981년에 폐기된 뱅크사이드 화력발전소를 2000년에 리모델링하여 만든 런던의 테이트 모던 미술관은 미술관 유리를 통해 템스 강과 밀레니엄브리지, 세인트폴 성당을 한눈에 볼 수 있는 관광 명소로 매년 400만 명의 관광객이 찾고 있다. 2001년 유네스코 문화유산으로 등재된

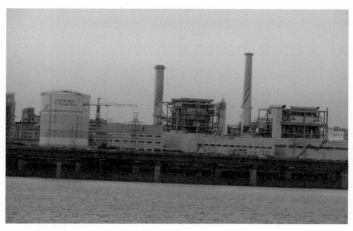

04 당인리 화력발전소 전경

독일의 레드닷 디자인 박물관은 폐광 지역을 문화 시설로 리모델링하여
성공한 대표적 케이스다. 마찬가지로 노후하여 폐기된 산업 시설을
현대미술관으로 재활용해서 크게 성공한 오르세 미술관은 리모델링
벤치마킹의 단골 사례가 되고 있다.

당인리 발전소를 디자인·문화 복합 발전소로

서울시 마포구 당인동 1번지 강변 3621평
부지에 자리한 당인리 발전소는 우리나라 최초의 열병합발전소로,
지역난방과 발전을 공동으로 운영하는 시설이다. 발전 설비, 열 공급
설비, 변전소 등의 중심 시설과 종합 사무소, 폐기물 저장소, 축구장,
테니스 코트 등으로 이루어진 이 발전소는 전체적인 마스터플랜에 의해
계획적으로 조성된 것이 아니라 그때그때 필요에 따라 급조된 것으로,

공간 계획이 체계적이지 못해 리모델링 과정에서도 상당한 어려움이
따를 것으로 예상된다.

당인리 발전소 부지는 자연녹지로 지정되어 있어 개발 행위가 극히
제한받고 있다. 그러나 발전소 부지의 역사적 가치와 서울시가 계획하는
한강 르네상스 사업 차원에서 볼 때 무한한 잠재력을 가지고 있는 매우
중요한 시설이다.

당인리 발전소와 인접한 합정동, 상수동, 서교동, 창전동 일대에는
2500여 개의 출판사, 디자인 사무실, 갤러리 등이 있고, 부근에는
우리나라에서뿐만 아니라 세계적으로도 규모가 큰 미술·디자인 관련
학과를 보유한 홍익대학교와 홍익대학교 현대미술관을 중심으로
홍대 앞 문화 거리가 조성되어 있다. 게다가 멀지 않은 거리에 상암동
월드컵 경기장과 하늘공원, 그리고 디자인과 밀접한 관계를 가지고
있는 디지털미디어시티와 구로디지털단지가 삼각 축을 형성하고 있다.
당인리 발전소 옆에는 한국 천주교의 성지인 절두산이 있고, 정면으로
보이는 한강에는 철새 도래지인 밤섬이 있다. 그 밖에 30분 거리에 있는
우리나라 최대의 출판 단지인 파주출판도시에서도 상당한 디자인
수요를 창출하고 있다.

현재 홍대 앞 문화 거리는 자연스럽게 당인리 발전소 부근으로
확장되고 있다. 홍대 문화 거리의 종착역인 당인리 발전소는 지역
발전뿐만 아니라 한강 르네상스 사업에서 용산 국제업무지구, 여의도
금융업무지구와 삼각 축을 이루는 핵심 지역이다.

당인리 발전소는 바로 한강 변에 위치해 수상과 수변을 동시에 활용할 수 있는 워터프런트waterfront 공간으로서 좋은 입지를 가지고 있다. 한강 르네상스 계획의 일환으로 추진되는 서해 뱃길 사업에서 당인리 발전소의 위치는 매우 중요한 역할을 할 수 있는 지점이다.

이런 중요성을 감안할 때 당인리 발전소를 디자인을 중심으로 한 복합 문화 시설로 확대하여 워터프런트 방식으로 개발하는 방안을 제시한다. 과거의 복합 용도 개발은 토지의 이용 가치를 높일 수 있다는 장점이 있지만 개발자가 수익에 치중하다 보니 무계획적인 난개발이 많았다. 그러나 최근에 들어선 사무실, 쇼핑센터, 호텔, 엔터테인먼트 시설 등은 용도는 각기 다르지만 호환성을 살려 합리적으로 계획하면 상호 보완적인 상승효과를 볼 수 있고, 이용자 입장에서는 같은 공간 내에서 일을 해결할 수 있기 때문에 국내외적으로 늘어나는 추세다.

워터프런트 복합 문화 시설은 수변과 수상에 조성되는 문화 공간이다. 1990년대 필자가 한국광고학회 회장으로 한일 광고학술대회가 열리는 일본 하카타 시를 방문했을 때 매우 인상적이었던 캐널 시티가 떠오른다. 도시 속의 도시라는 캐널 시티는 하카타 지구와 텐진 지구를 연결한 도시 재개발에 착수하면서 대규모 쇼핑몰, 호텔, 각종 문화 시설이 들어가는 복합 시설로 변모했다. 계획 과정에서 엔터테인먼트 기능을 하는 멀티플렉스, 뮤지컬 극장, 게임 센터가 들어가고 물을 주제로 운하라는 콘셉트를 도입하여 사람들을

끌어들이는 데 성공했다. 당인리 발전소 재개발에서도 수변 공간 활용이 중요하므로 캐널 시티는 좋은 벤치마킹 대상이 될 수 있다.

또 다른 사례로는 싱가포르의 국가 이미지를 바꾸어놓은 마리나 베이 샌즈Marina Bay Sands를 들 수 있다. 2009년에 오픈한 마리나 베이 샌즈는 호텔, 카지노, 쇼핑몰, 컨벤션이 들어간 복합 시설로 건물의 위치, 기능, 형태 등에서 최첨단을 달리고 있다. 원시적인 고인돌을 연상시키는 비정형적인 건물의 조형미에서부터 로비를 장식하고 있는 초현실주의 작가 살바도르 달리Salvador Dali의 조각상, 50층 옥상의 수영장, 사우나 시설, 2500여 개나 되는 호텔 객실 등 파격적인 공간 구성과 스케일이 감탄사를 자아낸다. 물과 적절한 조화를 이룬 워터프런트 복합 문화 시설로 건물 반대편에서 보는 단지의 전경도 일품이다.

그 밖의 사례로 말레이시아의 마인즈 리조트 시티Mines Resort City를 보면 과거 주석 광산이 폐광되면서 생긴 호수를 활용하여 쇼핑몰, 아파트, 호텔, 골프장, 공원, 각종 엔터테인먼트 시설 등을 운하로 연결한 복합 문화 단지로 각광을 받고 있다.

이러한 사례를 감안할 때 당인리 발전소의 좋은 입지 조건을 백분 활용한다면 일본의 캐널 시티, 싱가포르의 마리나 베이 샌즈, 말레이시아의 마인즈 리조트 시티 이상의 명물이 탄생할 수 있다. 당인리 발전소가 디자인 센터를 중심으로 한 복합 시설로 리모델링된다면, 다양한 시너지 효과를 창출하여 서울이 세계적인 디자인 도시로 비약하는 데 일조할 수 있을 것이다. 또한 이미 기반 조성이 잘 되어 있는 홍익대학교와 마포 일대에 자리 잡고 있는 디자인 사무실들을

권명광

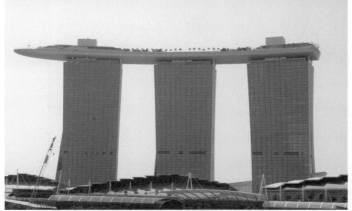

05 마리나 베이 샌즈 전경

주축으로 디자인 클러스터를 구축하여 상암 디지털미디어시티와
구로디지털단지를 지원하는 디자인 문화 발전소 역할을 할 수 있을
것이다.

　새로 리모델링하는 디자인 센터에는 시각 디자인, 프로덕트 디자인,

06 마인즈 리조트 시티

자동차 디자인, 패션 디자인, 의상 디자인 등 분야별 상설 전시장 및
디자인 박물관을 영화관처럼 만들어 일반인이 쉽게 이용할 수 있도록
해야 한다. 전시장과 함께 디자인 숍을 운영해 전국 디자이너들의
디자인 상품을 손쉽게 판매하고 구매할 수 있도록 하여 디자인 창작품

시장을 활성화하고, 산업 디자인의 인프라를 구축해야 한다. 또 전시 공간은 디자인에 엔터테인먼트 기능을 접목하여 체험 공간의 기능을 병행하도록 만드는 것이 좋을 것이다. 그 밖에도 디자인 센터를 통해 이벤트 전문 회사, 디자인 관련 컨퍼런스 사업 등 이 시대가 요구하는 분야 간 복합, 협업, 창조 산업을 육성할 수 있을 것이다.

그동안 산업 폐기 시설과 같이 재개발을 요하는 국가 공공시설이 순수미술 관련 미술관이나 박물관 시설에 치중되면서 디자인은 고려 대상에서 제외되었다. 당인리 발전소만은 입지 조건을 고려하여 디자인 센터를 중심으로 한 복합 문화 시설로 재탄생하기를 기대한다.

권혜숙

상명대 교수

Kwon, Hae-Sook

성균관대학교 가정관리학과에서 학사학위를, 동 대학 일반대학원에서 의상학 석사학위를 받았으며, 파슨스 디자인 스쿨(Parson's school of Design)에서 BFA 과정(Dept. of Fashion Design)을 수학하고, 미시간 주립대학교(Michigan State University)에서 MA(Dept. of Environment & Design)를 받았다. R.S.M. Co.,Ltd, USA에서 프리랜서 디자이너, 충남디자인연구소에서 비상임위원, MAW & CO에서 디자인 고문을 하였다. 다수의 논문이 있고, 여러 차례 전시를 하였다. MBC 가족극장 〈한여름 밤의 꿈〉 무대의상 디자인 및 제작 등 다양한 프로젝트를 이끌었다. 상명대학교 디자인대학 학장을 역임하였으며, 현재는 상명대학교 디자인대학 디자인학부 패션디자인전공 교수로 재직 중이다.

패션에 문화의 옷을 입히자

대한민국 패션의 세계화를 위한 담론

디자인의 문제가 단순히 산업적·기술적
요인뿐만 아니라 문화적 요인으로도 간주되어야 할 시점에 이르렀다.
오늘날 세계는 '문화 전쟁의 시대'에 돌입했다고 일컬어질 만큼 디자인의
문화적 가치가 부각되고 있다. 사실상 세계적으로 성공한 상품들은
대부분 뛰어난 문화 해석력에 바탕을 둔 독창적인 디자인을 가지고 있다.
유럽과 일본의 상품들이 성공한 배경에는 기술과 가격뿐만 아니라 오랜
정제 과정을 통해 반영된 그들의 '정체성'이 있다고 할 수 있다. 이는 상품
경쟁력의 근원이 바로 디자인을 통한 문화 해석력에 있음을 말해준다.
앞으로 우리의 과제는 신상품 개발 과정에 관해 임시방편적이고
추상적인 방법론의 도입이 아니라, 구체적으로 디자인을 통해 상품에

어떤 해석을 집어넣느냐 하는 철학적 목적론에 달려 있다고 볼 수 있다.[1]

1990년 이후 우리나라는 한국 패션의 세계화를 위한 연구와 논의, 그리고 노력을 많이 기울여왔다. 그렇지만 한국 패션이 세계 무대에서 확고한 입지를 굳혔다는 확신은 아직 들지 않으며, 괄목할 만한 성과를 보이고 있지 않은 것이 우리의 현실이다. 이에 2008년에 새로 취임한 문화부 장관은 "패션 산업은 세계적으로 제조업인 섬유 산업에서 문화 가치를 가진 브랜드 산업으로 변동하고 있어 국가 브랜드 육성 전략 차원에서 새롭게 접근할 필요가 있다"면서 "패션 문화 산업을 전략적 콘텐츠 산업으로 육성하겠다"고 밝혔다.[2] 그리고 서울시는 '서울 패션의 세계화'를 목표로 패션 산업을 6대 신성장 동력 산업 중 하나로 지정하고 국내 패션 산업의 해외 홍보 마케팅, 컬렉션을 비롯한 다양한 패션 이벤트 개최, 패션 인프라 구축 등 다각적인 지원을 하고 있다. 그뿐만 아니라 서울 패션 제품의 수출 증대와 국내 디자이너들의 해외 시장 진출 지원을 통한 브랜드의 세계화 및 서울 패션 산업의 고부가가치 유도를 위한 패션 산업 마케팅 지원과 글로벌 전문 인력 육성 사업 등을 추진하고 있다.[3]

현시점에서 이런 노력의 성과를 논하기는 이른 감이 있지만, 지난 20년간 반복되어 온 우리 패션의 세계화에 대한 잘못된 정책이나

1. 김민수, 「디자인의 문화적 의미와 역할: 세계화 시대의 디자인의 문화적 개념 정립을 위한 연구」, 『조형』, 19, 서울대학교 미술대학, 1997, 72~95쪽

2. "한국패션 브랜드 '세계화 나선다'", 스포츠서울, 2008.12.15, http://news.sportsseoul.com/read/life/635928. htm?imgPath=life/style/2008/1215/.

3. "서울패션위크, '서울패션의 세계화, 그 파워를 발견하다'", *MICE Seoul Monthly Webzine*, vol.3, 2009, http://www.miceseoul.com/webzine/200903/cf/mice_cf.php.

시행착오가 계속되는 한 이 문제의 답은 풀리지 않을 것이다. 이 글을 통해 이런 문제의 근원에 대한 담론과 더불어 새로운 길을 찾아보려고 한다.

'우리 것만이 좋은 것'이라는 착각에서 벗어나자!

그동안 한국 패션의 세계화에 대한 연구나 언급 중 가장 자주 등장한 화두는 '한복의 세계화'였다. 즉, 한복은 '한국적 이미지'를 가장 대표하는 패션의 선두 주자로 '한국 패션의 세계화로 가는 첨병'으로 간주되어 온 것이다.

여러 문화유산 중에서도 전통문화 유산은 국가 이미지를 창조하고, 문화 주권을 확보할 수 있으며, 문화 상품 개발을 통한 경제적 가치를 창출할 수 있는 중요한 자원이다. 기 소르망Guy Sorman은 각 국가의 문화적 이미지와 그 파생 가치에 관해 독일은 고품질과 기술을, 프랑스는 패션과 삶의 질을, 일본은 정밀성과 섬세한 아름다움을, 그리고 한국은 문화 이미지와 문화에서 파생된 부가가치의 우월성을 가지고 있다고 언급했다.[4] 그런데도 한국 제품에서는 아직 아무런 이미지나 정신이 느껴지지 않는다며 한국적인 이미지 개발에 박차를 가해달라는 주문을 하기도 했다.[5]

이런 맥락에서 볼 때, 우리의 가장 우수한 문화유산 중 하나인

4. 기 소르망, 「문화의 경제적 가치」, 『한국논단』, 130호, 2000, 80~86쪽.
5. 최준식, 「한국적 이미지의 창출을 위하여」, 집중기획 / 매체와 문화예술, 한국문화예술위원회, 2000, http://www.arko.or.kr/zine/artspaper2000_08/2.htm.

한복을 통해 한국 패션의 세계화를 시도하는 것을 잘못된 방향이라고 할
수는 없다. 그러나 한복 이외에는 다른 대안이 없는 것처럼 집착한 것이
오히려 한국 패션의 세계화에 가장 큰 걸림돌이 되어왔음을 간과해서는
안 될 것이다. 그 이유는 다음과 같다.

첫째, 아이디어 발상에 필요한 소스나 디자인 아이디어 전개는
디자이너 각자의 개성과 특성에 따라 다양할 수 있다. 무엇보다 디자인
아이디어를 다양한 소스에서 발생할 수 있게 하는 것이 질적으로도 높고
양적으로도 풍부한 아이디어를 창출해 낼 수 있다. '에스닉ethnic'이란
패션 테마는 민족 고유의 특성에서 아이디어를 얻어내는 패션의 오래된
발상 소스 중 하나다. 그런데 이 부분만을 지나치게 강조하다 보면
디자이너 개인의 독특한 개성이나 창의성 또는 풍부한 아이디어 전개에
오히려 벽이 될 수도 있다. 더구나 한복이라는 특정한 스타일에 갇히면
아이디어 발상이나 전개에 더더욱 한계가 있을 수밖에 없다.

둘째, 우리가 좋아하고 자랑스러워하는 것이라면 다른 세계 사람들도
틀림없이 공감할 것이라는 착각에서 벗어나야 한다. 패션의 가장
중요한 원리는 소비자 주도이다. 소비자의 선택은 자발적인 것으로 어떤
마케팅이나 홍보에 그들의 선택이 좌우되지 않는다는 의미다. 예를 들면,
모시는 까슬까슬한 촉감으로 시원하고 입은 모습도 단아하여 우리나라
사람들에게 매우 선호되는 여름 소재이다. 그러나 서구 사람들은 그
까슬까슬한 소재감을 매우 질색한다고 한다. 이런 부분은 해외 진출
1세대인 이신우나 이영희 같은 디자이너들에게 큰 장벽이 되기도 했다.

셋째, 각 민족마다 아름다움의 기준에는 차이가 있다. 예를

들면, 섹시함을 최고의 매력으로 간주하는 서구인의 개념은 우리가
섹시하다고 판단하는 개념과는 다소 거리가 있다. 최근에는 미에
대한 개념이 매우 유사해지고 있으나, 오랫동안 서구의 '섹시하다'는
동양에서 '천박함'으로 간주되었다. 이처럼 우리와 그들은 선호도는
물론이고 패션에 대한 감성과 평가도 매우 다르다. 고궁이나 미술품 같은
문화유산에서 우리만의 특성이 외국인들에게 환호를 받을 수는 있지만,
패션이란 생활의 한 부분이고 삶의 영역에 속하는 현실 세계이다. 보거나
듣거나 하면서 즐기는 것과 실제로 사용하는 것에는 선택과 평가의
차이가 있을 수밖에 없는 것이다.

　　이영희 패션에 대한 1993년 3월 13일자 『르 피가로Le Figaro』의 다음
평은 이런 측면에서 시사하는 바가 크다.

> 소재, 디자인과 색이 만들어내는 조형성과 더불어 '내면적 정서'의
> 발현이라는 전체성이 이영희의 패션이 만들어내는 독특함이자 외국인의
> 시각에 비친 세계적 가능성이라고 할 수 있다. 이는 민속 의상으로서의
> 한복을 오늘날의 의미 체계로 전환시켜 새로운 전통을 생성시킨 좋은
> 사례로, 한국적 이미지라는 상투적 표현들(고구려 벽화, 산수화 등)을 무작위로
> 형태에 '병치'시킨 결과가 아니라 이미지와 내면적 정서를 '용해시킨
> 과정이 표출하는 힘'이 현대적인 패션 디자인으로 해석된 좋은 예인 것이다.
> 그러나 그것이 세계적인 상품이 되기 위해서는, 소재 선택에서의 경직성을
> 해방시켜야 하고 외국 사람의 체형을 고려한 인체 비례가 적용되어 외국
> 현지에 적합한 상품으로 다시 평가받아야 하는 문제가 있다.

그동안 우리의 패션 디자이너들이 파리나 밀라노, 뉴욕 컬렉션에서 각광을 받거나 호평을 받은 예가 없는 것은 아니다. 그러나 '얼마나 다양한 스타일과 디자인 아이디어를 선보였는가?', '서구 패션계는 대한민국의 패션 디자인이라고 하면 무엇을 떠올리는가?'에 대한 답은 여전히 물음표로 남아 있다.

한두 번 정도 감동을 주고 공감대를 이끌어내기는 그리 어렵지 않다. 그러나 이런 관심과 감동을 지속적으로 이끌어내고 유지시킬 수 있는 것은 마르지 않는 샘물처럼 끊임없이 디자인 아이디어와 트렌드를 앞서 읽고 소비자의 마음을 잡을 수 있는 스타일의 제시라는 것을 잊지 말아야 한다.

그동안 우리는 지나치게 한국적인 이미지나 전통을 강조하다 그 틀에 갇혀, '우리 것이 좋은 것이여'라며 우리와 다른 세계 소비자들에게 우리 것을 일방적으로 강요했던 것은 아닐까?

우리만의 고유한 패션 스토리를 만들자!

세계 패션의 주요 센터들은 그들만의 고유하고 독특한 특징을 지니고 있다. 코모 지역을 중심으로 우수한 텍스타일을 생산해 내는 밀라노는 질적으로 우수하면서도 우아한 럭셔리 캐주얼을 떠올리게 한다. 디자인 자체의 가치를 중시하는 파리는 오트 쿠튀르의 화려한 디자인과 다양하고 파격적인 최첨단의 디자인이 공존하는 디자이너들의 등용문이다. 뉴욕의 디자인은 감각적이면서도 사무적인 측면이 강조된 실용적이고 경제적인 스타일의 중심이다. 창의성이

권혜숙

부족하다는 혹평을 받던 뉴욕 스타일은 최근 스타일리시한 측면이
강조되고, 뉴욕 출신의 디자이너들이 유럽 유명 브랜드의 수석 디자이너
자리를 많이 차지하면서 그 위상을 높여가고 있다. 이러한 부상의
근원에는 패션 트렌드와 소비자에 대한 이해에 민감한 그들만의 오랜
전통, 즉 실용적 패션의 추구라는 기본 가치가 존재한다. 런던은 젊고
파격적인 새로움을 제시하는 도시인 동시에 영국적인 감성이 살아 있는
디자인이 떠오르게 만든다.

　　도쿄는 미스터리한 이미지로 대표되고 있는데, 이런 일본 패션
디자인의 명성 뒤에는 그들만의 창의적이고 독특한 스타일이 있다. 일본
디자이너들은 서구 중심의 인체 해석에서 벗어난 의복 구성을 통해
기존 의복 형식의 틀을 깨는 새로운 스타일을 제안했고, 고정관념에서
탈피하여 검은색을 일상 패션에 도입했으며, 새로운 소재를 다양하게
제시해 패션의 세계를 넓혔다. 1970년대에 파리에 입성한 일본의
패션 디자이너들은 초기에는 서구인들에게 익숙하지 않은 파격적인
아이디어들을 선보여 그들에게 거부감을 주기도 했고, 입기 어려운
의상이라는 인식과 함께 실용화가 어려운 패션 예술의 분야에만 머물 수
있다는 평가를 받기도 했다. 그러나 30여 년이 지난 현재, 일본의 패션
디자이너들은 21세기 현대 패션 트렌드의 한 맥을 이끌고 있는 패션의
주류로 확실하게 자리 잡았다.

　　이 같은 패션 대국으로의 자리매김은, 일본 디자이너들이 동양적
디자인의 범주나 전통적 기모노 스타일만을 고집하기보다는 나름대로
새로운 시각에서 패션을 해석하고 발상의 전환을 통해 다양한

아이디어를 선보임으로써 가능했다. 즉, 일본은 그들 나름의 패션 스토리를 통해 세계 패션계의 주류로 서게 된 것이다.

이런 패션 중심지들의 고유한 특성은 그들이 활동하는 도시나 국가의 민족성, 환경적 요인 등과 무관하지 않다. 이는 디자이너들이 자신이 속한 사회적 환경과 소비자에게 적절한 스타일을 제안하면서 자연 발생적으로 생겨난 것으로 볼 수 있다. 이렇게 각 나라가 지닌 독특한 이미지와 스타일은 그 나라만이 가질 수 있는 패션 파워가 된다. 그러나 이것을 강력한 패션 브랜드 파워가 될 수 있도록 만드는 데는 각 나라 또는 패션 중심지에서 활동하는 우수한 디자이너들의 역할이 있었다는 것을 간과해서는 안 된다. 카를 라거펠트Karl Lagerfeld, 크리스티앙 라크루아Christian Lacroix, 이브 생로랑Yves Saint-Laurent, 위베르 드 지방시Hubert De Givenchy 가 없는 파리 컬렉션이나 조르조 아르마니Giorgio Armani, 미우차 프라다Miuccia Prada, 잔니 베르사체Gianni Versace를 배제한 밀라노, 캘빈 클라인Calvin Klein, 도나 카란Donna Karan, 마크 제이콥스Marc Jacobs가 활동하지 않는 뉴욕, 미야케 이세이三宅一生, 야마모토 요지山本耀司, 다카다 겐조高田賢三를 뺀 도쿄, 그리고 비비언 웨스트우드Vivian Westwood, 폴 스미스Paul Smith 같은 재능 있는 디자이너가 없는 런던 컬렉션이 오늘날과 같은 명성을 가질 수 있었을까?

요컨대 디자이너들의 창의성과 고유한 스타일이 모여 대한민국만의 스타일을 만들고, 이것이 세계로 나아가 코리아 패션 브랜드 파워를 만드는 것이다.

　　　　　　　　드라마 〈겨울연가〉로 시작된 한류는 드라마의
영역을 넘어 케이팝K-Pop으로 이어지면서 유럽까지 그 명성을 넓혀가고
있다. 드라마 한류의 힘은 강력한 캐릭터에 바탕을 둔 스토리에서
나온다. 한국 드라마가 미국이나 일본 드라마와 다른 점은, '사건'이 아닌
'사람'에 초점을 맞추고 '사연이 담긴 이야기'를 풀어나감으로써 감정
선이 살아 설득력을 가진다는 것이다. 이런 스토리텔링 능력의 저변에는
개인의 사생활을 묻는 것을 금기시하는 서구와 달리 예로부터 '사람
이야기'에 관심이 많았던 한민족 특유의 문화 전통이 있다.[6]

　　또 몇 년 동안 잘 기획된 전략과 탄탄한 트레이닝으로 무장된 실력
있는 엔터테이너들의 기량과 외적인 스타일링, 그리고 쉽게 따라 부를 수
있고 시대적인 트렌드에 부합한 음악 덕분인 것이다.[7]

　　한류와 케이팝은 우리의 문화 콘텐츠가 타 문화권에도 충분히
경쟁력을 가지고 있다는 것을 증명하고 있다. 이러한 경쟁력의 저변에는
한국 사람들만이 보여줄 수 있는 독특한 창의성과 트렌드를 재빨리
읽고 대처하는 날카로운 분석력, 그리고 시대적 감각에 적절한 이미지
메이킹으로 소비자의 감성에 어필하는 호소력이 있다. 여기에 혹독하다
싶을 만큼의 훈련과 연습을 통해 기량을 극대화하는 한국인의 강한

6. "한류 드라마 성공비결? 스토리는 힘이 세다!", 스포츠서울, 2011.3.10, http://news.sportsseoul.com/read/
　　ptoday/935600.htm.
7. SM 엔터테인먼트의 이수만 프로듀서는 소속사 가수들의 곡을 만들기 위해서 "세계 각국의 음악 차트와
　　가사를 면밀히 분석해서 트렌드를 반영하거나 혹은 트렌드를 반보 앞서서 앨범 기획에 반영하고 있습니다"라고
　　말했다.

정신력이 더해져 시너지 효과를 창출하고 있다. 이런 한류와 케이팝 열풍으로 한국의 새로운 이미지가 형성된 덕분에 한국인이라는 사실이 사업에도 도움이 된다고 한다.[8]

이것이 문화의 힘이다. 문화의 힘은 우리 자신을 행복하게 하고, 나아가 다른 사람들도 행복하게 만들 수 있다. 남의 것을 모방하기보다는, 높고 새로운 문화의 근원이 되고 목표가 되며 모범이 되어야 할 것이다. 우리나라 패션이 이처럼 진정한 문화라는 옷을 입을 때 비로소 세계의 패션이 될 것이다.

8. "뉴욕타임스 '한류 배경엔 한국의 부드러운 힘'", 한겨레신문, 2006.1.3, http://www.hani.co.kr/arti/
 international/international_general/92484.html.

이 원고는 2009년 5월 25일 강남 패션 페스티벌의 일환으로 강남구청에서 열린 패션 문화 포럼에서 발표된 '한국 패션의 세계화 방안'이란 주제의 기조 발표문을 기초로 작성되었다.

김정연 서일대 교수
Kim, Jeong-Yun

한양대학교 사범대학 응용미술교육학과를 졸업하고, 이화여자대학교 대학원에서 석사학위를, 한양대학교 대학원에서
박사학위를 받았다. 현재 한국디자인공예교육학회 부회장, 한국디자인문화학회 편집위원, 이화시각디자인연구회에서 고문을
맡고 있다. 한양대학교 대학원에서 강의하고 있으며, 서일대학교 광고디자인과 교수로 재직 중이다. 개인전 3회, 60여 회에
이르는 국내외 초청전 및 협회전을 하였고, 20여 편의 논문을 발표한 바 있다.

디자인은 소통이다!

10년 전 도쿄에서 열린 학술 대회를 마치고, 일행과 하코네에
있는 피카소 미술관을 관람하다가 벌레에 쏘였는지 피부가 빨갛게
부어올랐다. 물파스를 사려고 근처 약국에 들른 우리 일행은
일어를 못했기 때문에 "Would you give me a poultice, please!"라며
부은 팔을 보여주었다. 그런데 일본인 약사가 고개를 숙이며
"すみません(죄송합니다)"만 되뇌는 것이 아닌가. 할 수 없이 최후의
방법으로 그림을 그렸다. 그제야 "아하!" 하더니 파스를 꺼냈다. 그림!
그것은 바로 언어이자 또 다른 커뮤니케이션의 방법이다.

그림을 가지고 소통하는 것은 인간의 본능이다. 많은 학자들은 알타미라 동굴의 벽화를 보고 '원시인들은 왜 그림을 그렸을까?'에 관해 연구했다. 혹자는 인간의 본성은 아름다움을 추구하며 꾸미는 것을 좋아해 장식적인 의미에서 그림을 그렸다 했고, 어떤 이는 출산과 풍요를 기원하는 빌렌도르프의 비너스처럼 자신이 바라고 원하는 것을 얻기 위해 주술적인 의미를 그림으로 표현했을 것이라고 말했다. 또 다른 이는 그림을 그리는 것이야말로 인간의 본성이며, 즐거움을 찾는 유희적 행위라고 보았다.

원시시대 그림의 특징은 사물을 형상화할 때 보이는 대로 그리는 것이 아니라 그리기 쉬운 대로 그리는 것이다. 알타미라 벽화뿐만 아니라 이집트 벽화에서도 그 모습을 볼 수 있는데, 이 그림들의 공통점은 사람들이 보기에 금방 알 수 있는 특징을 원근법이나 묘사력에 상관없이 그리기 쉬운 방향으로 표현했다는 것이다. 즉, 보는 이가 인지하기 쉽고, 그리는 사람이 표현하기 쉬운 방향으로 묘사하는 것이다. 이러한 표현은 원시미술뿐만 아니라 어린이의 그림에서도 볼 수 있다.

다음에 예시된 그림들에서 볼 수 있듯이, 인간은 사물을 보이는 대로 정확하게 그리는 것이 아니라 아는 대로 그린다. 보이는 모든 것을 그리지 않고, 정확히 아는 것을 간략하게 특징을 살려 그림으로 묘사하는 것이다. 이것이야말로 시각적 커뮤니케이션의 원형이라 할 수 있다.

시각 공간에서 커뮤니케이션의 진화는 구체적인 대상이 갖는 의미를 타인에게 전달하려는 목적을 가지고 재현하는 아이콘 또는 형상화로

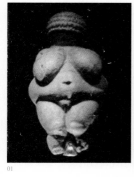

01 빌렌도르프의 비너스
02 이집트 벽화
03 어린이의 그림

오랜 역사를 가지고 있다. 기원전 1만 5000년 라스코 동굴에 그려진 동물 벽화는 원시인이 미술 활동을 했다는 역사적 증거로, 선사시대의 예술을 단적으로 보여주는 중요한 미술사적 자료이다.

　아이콘이라는 기호를 이용한 시각화는 최초의 현실 표현으로, 인류가 동물의 제스처나 춤을 고정시켜 그린 그림에서 시작된다. 고대 이집트의 평면적 벽화나 쐐기문자 역시 일종의 아이콘에 속한다.

04　라스코 동굴 벽화
05　이집트의 쐐기문자

매체에 따른 커뮤니케이션

　　　　　　구텐베르크Johannes Gutenberg가 발명한 금속활자의
등장으로 인간이 소통의 대상으로 그렸던 아이콘적 텍스트는 점점
줄어들었고, 언어적 텍스트만으로 소통하는 책의 독점 시대가 왔다.
활자의 발명과 인쇄된 성서의 전파로 탄생한 텍스트 중심의 시대는
시각만 필요한 일방향의 커뮤니케이션 시대라 할 수 있다.

　　그 후 니엡스Joseph Nicéphore Niepce, 다게르Louis Jacques Mandé Daguerre 등의
노력으로 18~19세기에 파노라마라는 최초의 시각적 대중매체가
탄생했으며, 이 카메라 옵스큐라camera obscura는 사실주의 화가들이 설
자리를 잃게 만들었다. 하지만 19세기 말 시네마토그래피cinematography라는
뉴미디어의 등장으로 카메라 옵스큐라는 점점 밀려나게
되었다. 감각적·기술적으로 유사한 현실 복제를 가능하게 만든

　　김정연

시네마토그래피는 세계를 지배하는 그림(영상) 매체가 되었다.

시네마토그래피의 등장으로 모방에서 모조(simulation)로 이행되는 과도기적 전환점을 맞았으며, 수동적 구조에서 능동적 구조로 나타나는 의식의 변화가 생겨났다. 몇 년 전 광우병을 우려한 나머지 수입 쇠고기를 반대하며 학생들과 어린아이들, 심지어는 유모차 부대까지 촛불집회에 참가하게 만든 엄청난 힘이 보여주는 팩트의 파괴력은 현존, 직접성, 참여, 그리고 사실까지 모조함으로써 현실을 완전하게 연출하는 위력을 보여주었다. 또한 그것은 자신이 스스로 판단하는 모든 영역에서 보이는 것만이 사실이라고 생각하며 모조할 수 있는 요소를 알지 못하는 오류를 범하게 되는 시각물이기도 하다.

영상에서 모조로의 변환은 윌리엄 깁슨William Gibson이 고안한 사이버 공간에서도 볼 수 있다. 사이버 공간은 인간의 두뇌 작용으로 감지되는 인지적 공간으로, 컴퓨터를 통해 경험하게 되는 특별한 공간감으로 표현되며, 은유적인 것보다는 자연스러운 영상 이미지가 나타난다.

디지털로 표현된 컴퓨터 애니메이션은 과거의 그림뿐만 아니라 미래의 가능한 결과에 대한 그림도 현실로 계산하여 창조하며, 시간과 공간을 초월해 시공간적 구분이 사라지게 만든다. 모조인 시뮬레이션은 기계에 의한 시각적 창조로, 인간의 표현적 자유에 힘을 실어다 준 시각적 모태가 되었다.

시뮬레이션을 통한 디자인 물은 여러 장르의 디자인을 재생산한다. 게임 디자인, 전자책e-book, 앱app 디자인, 아바타, 모션 그래픽motion graphic 등의 이름으로 나타난 디자인은 캐릭터 디자인, 편집 디자인,

픽토그램pictogram, 타이포그래피typography 등에서 그 원형을 찾을 수 있으며, 여기에 도구와 컴퓨터 프로그램, time, action 등이 합쳐져서 증강 현실에서의 입체감과 몰입감을 느끼게 한다.

디자이너는 자신의 작품을 예술적 표현 방법에 따라 나타내는 작가도 아니고, 자신의 감정을 그대로 전달하여 그림을 그리는 화가도 아니며, 미술 사조를 연구하는 학자도 아니다.

'데 스테일De Stijl' 이후 많은 화가들이 생활 속의 예술을 꿈꾸며 예술과 디자인의 영역을 넘나드는 포스트모더니즘과 키치적인 팝아트를 표현하고는 있지만, 모름지기 디자이너는 대중이 알기 쉽고 편하게 습득할 수 있는 디자인을 만들어야 한다. 즐거움과 아름다움을 추구하는 것도 중요하지만, 소통할 수 있는 디자인, 대중에게 선택받을 수 있는 커뮤니케이션 창구로서의 역할이 더욱 중요하다.

소통의 커뮤니케이션은 그림뿐만 아니라 사람과 기계 사이에도 존재한다. 거리 곳곳에 있는 많은 은행들의 현금인출기를 보자. 아무 설명없이도 자연스럽게 사용할 수 있는 기기가 있는 반면, 어떤 버튼을 눌러야 할지 당황스럽게 만드는 기기도 있다. 여기에도 디자인은 숨어 있다. 사용자가 쉽게 찾아갈 수 있도록 유도할 수 있는 인터페이스야말로 디자이너의 몫이다.

예전에는 대부분 포털 사이트에서 아이디와 패스워드 위치를 마우스의 드래그 거리로 인해 배너 광고의 클릭률이 적은 공간인 사이트의 왼쪽 위에 두었다. 하지만 모 포털 사이트를 필두로 하여 유저 인터페이스 디자인user interface design을 적용시켜 아이디와 패스워드

김정연

위치를 오른쪽으로 이동하고 있다. 사용하는 사람의 편리성을 고려한 레이아웃으로, 사용자가 주인이며 사용자의 편리성이 디자인의 중요한 덕목이라는 것을 말해주는 예다.

소통의 커뮤니케이션 중 함축된 언어를 통한 시각화를 보여주는 것으로 픽토그램을 들 수 있다. 픽토그램은 픽토picto와 전보telegram의 합성어로 그림문자라는 뜻이다. 픽토그램은 그래픽 심벌의 전형적인 형태로, 특별한 교육이나 경험 없이도 금방 인지할 수 있도록 나타낸 기호이다. 따라서 위치, 나이, 성별, 교육 정도, 인종을 불문하고 기호적인 의미로 즉각 이해할 수 있는 기호이어야 하며, 보편적 가치를 가지고 있어 주위 환경에 적합한 이미지로 디자인되어야 한다.

운전하고 있을 때처럼 정확하고 빠른 판단을 내려야 할 경우나 낯선 장소에서 특정한 위치를 찾을 경우 등 순간적인 커뮤니케이션이 절실할 때가 있다. "이 도로는 돌이 떨어질 수 있으니 조심하시오"라는 현수막의 문구보다는 낙석의 픽토그램을 그려 운전자에게 그림으로 상황을 빠르게 전달해 주는 것이 효과적인데, 여기엔 짧은 시간에 커뮤니케이션을 할 수 있는 요소, 바로 디자인이 숨어 있기 때문이다. 이것은 짧고 간결하게, 하지만 소통할 수 있는 또 다른 언어인 셈이다.

디자인과 커뮤니케이션

디자인도 소통하는 시간이 필요하다.

헉슬리Aldous Huxley는 정확하게 보는 것은 정확한 사고의 결과로 이루어진다고 했다. '감각sensing+선택selecting+지식perceiving=보기seeing'인

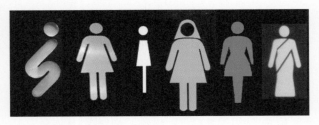

06 각 나라의 여성을 상징하는 픽토그램

것이다. 그에 따르면, 눈은 감각하고 마음은 지각한다. 정확하게 보는
것은 바른 감각과 지식의 산물이며, 정확하게 보는 첫 단계는 감각하는
것이라 했다.

　우리가 오래전부터 배워온 신호등 체계는 '빨간불은
멈추시오, 노란불은 조심하시오, 녹색불은 가시오, 녹색 화살표는
좌회전하시오'였다. 그런데 2011년 4월, 홍보 기간도 며칠 없이 신호등
체계를 바꾸어 시범 운영한 적이 있다. 3색 신호등 교체 사업이 바로
그것이다. 왼쪽부터 '빨간색-노란색-녹색 좌회전-녹색 직진' 순서로
배치된 기존 신호등과 달리 '빨간색-노란색-녹색'의 3색 신호등을
설치했고, 그중 빨간색 화살표 신호가 멈추라는 표식으로 되어 있어
운전자들을 헷갈리게 했다. 아무리 훌륭한 시스템이라도 그것을 알리기
위한 홍보를 소홀히 했다면, 시스템만 훌륭한 것이지 그 시스템을
활용할 사람은 고려하지 않은 것이다. 우리는 화살표를 '가라'라는 데만
사용하고 익혀왔기 때문에, '빨간 화살표는 가지 말라'라는 새로운
언어를 배우는 데는 시간이 필요하다.

　김정연

시범 운영한 지 열흘이 지나자 경찰은 "교통신호 시스템을 도입함에 있어 운전자가 제대로 알아볼 수 없는 신호 체계를 고집해 쓸데없는 논란을 부른 측면도 있어 정책을 폐지하거나 일부 교체하자는 의견이 많다"라고 말했다. 경찰청장은 기자 간담회에서 "극복할 수 없을 정도로 혼란이 가중되면 원상복구 등 다른 조치를 취하겠지만 혼란이 더 이상 커지지 않는다면 그럴 필요가 없다"며 "홍보를 제대로 하지 않고 시범 운영을 시작한 것은 잘못이지만 우리의 설명을 들어보면 도입 취지나 편리성은 충분히 이해할 것"이라고 밝힌 바 있다.

일본의 신호등 체계가 바로 신호등 밑에 화살표가 있는 것으로, 몇 번 운전해 본 사람들은 그 신호 체계가 편하다고 말한다. 하지만 2011년

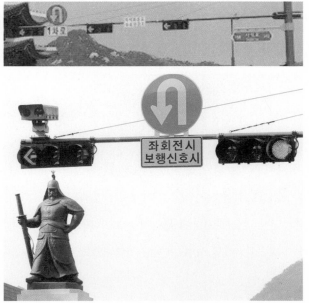

07 광화문 앞 신호등

신호등 에피소드는 감각을 익히는 시간적 여유, 신호 체계를 알리는
홍보, 디자인적 소통의 시간을 소홀히 한 예가 되고 말았다.

픽토그램은 국가적·국제적 약속이자 상징이다. 우리나라에서는
1980년대 공공시설물 픽토그램부터 시작되었으니, 그 역사가 매우 짧고
디자인도 불충분했으며 시민들의 인식 또한 높지 않았다. 그러나 2002년
한일 월드컵을 계기로 픽토그램 디자인이 본격적으로 시작되었다.
2000년 일본이 디자인한 것을 경기장에 붙이자는 데에 대응하여
'공공안내 그림표지 표준화 3개년 사업' 계획이 진행되었고, 2년 만에

1. 중앙일보, 2011. 4. 26.

김정연

일본보다 200개를 앞서게 되었다. 그리하여 현재 국제 표준 픽토그램 100여 개 중 우리나라에서 제작한 것이 32개에 달하는 등 많은 발전을 이루었다. 픽토그램에 단순히 알리는 소통의 기능만 있는 것은 아니다. 그 속에는 전통, 문화, 역사, 특징 등이 담겨 있다.

2010년 디자인 회사 섬원SomeOne에서는 2012년 런던 올림픽을 위해 런던 지하철을 모티브로 삼아 디테일하게 제작한 두 가지 픽토그램 디자인을 발표했다. 2010년 밴쿠버 동계 올림픽에서는 이눅슈크Inukshuk라는 돌의 형태를 모티브 삼아 엠블럼을 제작했고, 2008년 베이징 올림픽에서는 상형문자인 한자를 픽토그램에 활용하여 제작했다. 그리고 2004년 아테네 올림픽 픽토그램은 그리스의 고대 회화 양식으로 디자인되었고, 2000년 시드니 올림픽에서는 호주 부메랑을 픽토그램에 넣어 디자인했다.

아시아 3국인 한·중·일에서 발달된 대표적인 디자인 요소는 각각 다르다. 한국은 선line이 아름답게 발달된 나라이며, 중국은 거대한 형shape이 보여주는 미를 가진 나라이고, 일본은 다양한 색상color 연출을 보여주는 나라이다. 선은 모든 디자인의 기본이다. 선의 굵기와 모양, 선이 모인 형태에 따라 우리는 우리만의 여러 가지 픽토그램을 만들 수 있다.

올림픽 픽토그램은 세계인이 공감하는 디자인이어야 한다. 2018년에는 평창에서 동계 올림픽이 개최된다. 2018년 평창 동계 올림픽에서는 국가 브랜드를 높이고 우리 문화를 알리는 픽토그램이 디자인되어야 한다.

우리만의 픽토그램은 여러 분야에서 필요하다. 픽토그램처럼 알리는

기능을 하는 커뮤니케이션 요소들은 웹사이트의 아이콘, 스마트폰의 어플리케이션 등으로 그 영역을 확대해 가고 있다. 'TGIF' 하면 몇 년 전만 해도 패밀리 레스토랑을 떠올렸지만, 요즘은 트위터twitter, 구글google, 아이폰i-phone, 페이스북facebook의 약어라는 우스갯소리까지 나왔다. 소셜 네트워크는 새로운 패러다임을 보여주었고, 1989년에 탄생한 웹사이트는 2000년부터 시각적 장르뿐만 아니라 우리의 일상까지 바꾸었다. 하지만 지금은 웹사이트에서 앱스토어로 바뀌고 있고, 우리는 자신에게 필요한 앱을 다운로드해서 즐기며 사용한다. 여기서 앱의 개발과 더불어 정보를 마련해야 하며 앱의 얼굴인 디자인이 필요하다.

우리는 휴대전화에서는 문자를 보내지만, 문자를 보낼 수 있는 IPTV에서는 문자를 보내지 않는다. 집 전화가 있는데도 집에서 전화 걸 때 휴대전화를 찾는다. 또 웹 서핑은 컴퓨터에서 하지 휴대전화에서는 하지 않는다. 중요한 것은 사용자의 욕구에 맞는 기기를 선택하는 것이다. IPTV에 개인적인 문자가 올라가는 것은 바라지 않을 것이고, 주소록이 있어 찾기 편한 휴대전화가 집 전화기보다 편하며, 웹 서핑은 사용하기 편리한 컴퓨터로 하고 싶을 것이다. 사용자들은 멀티미디어 콘텐츠를 수동적으로 즐기는 것에서 능동적으로 자신에게 맞는 콘텐츠를 찾는 것으로 변화했다. 또 이동 중에도 온라인 상태를 유지하기 위해 많은 시도가 일어났는데, 와이파이Wi-Fi라는 무료 네트워크와 핑거 터치라는 손쉬운 사용법이 지금까지의 모든 방식을 바꾸었다.

우리나라의 모바일 앱은 여러 가지 모습을 모두 보여주려는 프로모션식 디자인이 많다. 예를 들면, 텔레비전 광고에서 A 제품을

Swimming	Diving	Synchromized Swimming	Water Polo	Archery
Athletics	Badminton	Baseball	Basketball	Boxing
Canoe/Kayak Flatwater	Canoe/Kayak Slalom	Cycling	Equestrian	Fencing

09 베이징 올림픽 픽토그램과 런던 올림픽 픽토그램

디자인은 소통이다!

10 비주얼 중심의 모바일 디자인

11 실감 나는 시뮬레이션으로 인기가 있는 랑콤 앱

12 사용성에 중점을 둔 앱 아이콘 디자인

광고하며 "자매품 B, C도 있어요!"라고 외치는 식이다. 즉, 비주얼 중심으로 너무 많은 것을 보여주려다 보니 사용자의 조건과 맞지 않은 요소들에 둘러싸여, 막상 필요한 것을 찾아가려면 복잡한 외부 구조가 눈에 띄게 된다.

휴대전화에서는 웹 서핑을 하기가 쉽지 않다. 컴퓨터 웹 서핑 성공률인 80%보다 현저히 낮은 59%의 성공률만 보이는 것이다. 따라서 모바일 웹에는 사용성과 편리함을 갖춘 아이콘이 필요하다.

물론 기업의 브랜드 앱은 다른 어플리케이션과는 다르게 디자인되어야 한다. 즉, 기업의 기술적인 접근보다 기업의 아이덴티티를 고려한 디자인이 되어야 하는 것이다. 하이브리드 방식으로 사용자의 조건에 맞춘 디자인의 예로는 네이버 앱을 들 수 있다. 이 디자인은 사용자가 직관적으로 찾을 수 있는 디자인이라 할 수 있다.

각 시대마다 뉴미디어는 존재하며, 각 매체마다 표현하는 디자인에는 여러 장르가 있다. 내용을 알리고 쉽게 소통할 수 있는 커뮤니케이션, 사용자에게 편리함을 주는 시각물이라는 점에서 디자인(그림)은 또 다른 언어가 된다.

김현선

김현선디자인연구소 대표

Kim, Hyun-Seon

일본 국립동경예술대학에서 조형 디자인 전공으로 미술학 박사학위를 받았다. 1992년에 김현선디자인연구소를 설립하여
현재까지 대표로 있다. 대통령 직속 국가건축정책위원회 위원, 국토해양부 중앙건설기술 심의위원 등 다수의 자문위원 및
위원회 위원을 역임했다. 현재 김현선디자인연구소장, 서울대학교 강사, (사)한국경관학회 상임이사, 한국공간디자인학회
부회장 등을 맡고 있다. 일상생활의 장소, 일상의 삶과 장소의 존재 방식을 생각하며 감성이 깃든 디자인에 가치를 둔 작업을
한다. 특히 문화와 전통에 철학적 기반을 두고 전통과 현대의 본질적인 이해와 재해석을 통한 현대성 모색에 노력하고 있다.
무형문화재 채화칠장 전수이수자 1호이기도 하다.
APEC 2005와 ASEM 2000의 CI 개발 작업을 했으며, UN NGO 세계평화교육자국제연합회 그랑프리상 예술 부문 수상,
2004 세계학술심의회 국제그랑프리상 예술 부문 수상을 하였다. 그 밖에도 서울색 정립 및 체계화 사업 수립, 4대강 살리기
명품보 강정보 디자인, 청계천 1공구 경관 디자인, 마곡 워터프런트 랜드마크 교량 국제현상공모 1등 당선, 인천경제자유구역
송도 5·7공구 경관 상세 계획 수립 등 다수의 공모전에 당선하여 프로젝트를 수행하고 있다

우리는 명품 도시 브랜드가
있는가?

도시 브랜드는 보이는 대로 기억된다

'브랜드brand'는 라틴어로 '각인시키다'라는
뜻으로 이집트의 한 벽돌공이 자신의 이름을 벽돌에 새긴 데서
유래했다고 한다. 자신이 만든 벽돌에 책임을 지겠다는 것을
인지시키려고 했던 것이다. 브랜드는 다른 것들 사이에서 자신을
드러내는 어떤 것이며 자산equity이기도 하다. 그렇다, 브랜드는 무형의
자산이다. 이제까지는 제품, 서비스 등에 한정해 사용되었지만, 지금은
이벤트는 물론이고 국가와 도시까지 확대되어 브랜드가 아닌 것이 없다.
이는 인터넷을 비롯한 정보 기술의 발달로 제품보다 브랜드를 보고
구매하는 현상에서 비롯된 것이다.

과거 브랜드는 일명 '메이커'로 불리며 부를 과시하거나 고급문화를 누리고 사는 계층임을 표시하는 수단이었다. 그래서 한쪽에서는 '허영'이란 단어로 질책의 대상이 되었고, 다른 한쪽에서는 '세련', '우아', '고급'이란 수식어로 부러움과 동경의 대상이 되었다. 모두 브랜드를 '이익'이란 측면으로만 보던 어려운 시절의 이야기다. 그러나 지금의 브랜드는 곧 '힘'이다. 기업의 경쟁력을 브랜드의 가치로 평가하는 것처럼 국가와 도시의 경쟁력도 브랜드 자산으로 평가하는 시대가 도래했다. 브랜드를 구성하는 요소는 과거 심벌마크, 색채, 제품에서 현재는 이미지, 사람, 장소, 문화 등으로 다양해졌다. 앞서 언급한 것처럼 브랜드화되는 것이 제품을 넘어 도시, 국가로까지 확대되었기 때문이다.

서울의 브랜드 가치는 2007년 기준 126조 9000억 원으로 도쿄 668조 원, 런던 399조 원, 워싱턴 199조 원 등에 비해 크게 낮다는 기사를 본 적이 있다. 세계 디자인 수도World Design Capital, WDC 선정으로 8900억 원 이상 가치가 상승했다는 연구 결과가 있긴 하지만, 어쨌든 이웃 도쿄의 20% 수준이라는 것이다. 왜 그럴까? 어느 도시나 부정적인 이미지는 가지고 있다. 관광을 목적으로 온 외국인에게 불친절하다거나 교통이 복잡하다거나 언어가 불편하다거나 하는 문제는 모든 도시에 조금씩 존재한다. 그런데 도시 브랜드 관점에서 살펴보면, 서울에는 생각 밖의 문제가 존재한다. 브랜드를 표현하는 가장 직접적인 수단인 시각 요소만 봐도 알 수 있듯이, 서울을 상징하는 요소는 너무 복잡하다.

모두가 의미 있고 서울의 정체성이 담긴 것들이다. 그러나 어떤 모습을 기억해야 가장 서울다운 모습을 기억하는 것일까? 서울의

김현선

Hi Seoul

시민이 행복한 서울!
세계가 사랑하는 서울!

01 서울의 상징체계

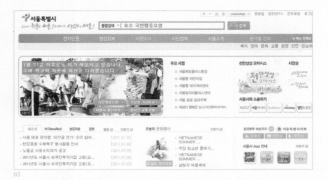

02

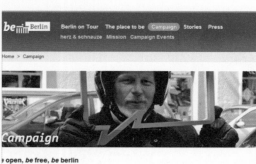

03

04

02 서울시 홈페이지

03 암스테르담 홈페이지

04 베를린 홈페이지

가장 대표적인 인상은 무엇일까? 각각의 역할을 모르는 것은 아니나,
불특정 다수의 이용자는 가장 서울다운 하나의 이미지가 서울의
심벌이자 브랜드이고 상징이며 슬로건에 담기기를 바란다. 베를린이나
암스테르담처럼 말이다. 두 도시가 좋은 본보기인 이유는 모두가 하나의
목소리를 내는 자부심 가득 찬 시각 체계를 사용하기 때문이다.

05

06

05 도시 브랜드가 적용된 암스테르담
06 도시 브랜드가 적용된 베를린

모두가 새로운 시대에 새로운 색을 사용했고, 브랜드를 마케팅하기 위해 간결하면서도 강인한 이미지를 전달하고 있으며, 브랜드 이름에서부터 강한 자부심이 엿보인다. 도시 브랜드는 도시의 역사와 문화, 자연에 기반을 두고 도출되어야 한다. 그렇게 시각화되고 정착되어 장소를 매개로 실현되는 것이 가장 효과적일 것이다.

두 도시가 필자를 감동시킨 매력 포인트는 "우리 도시에 와주세요"가 아니라 "어서 와서 당신도 우리가 되어보라"라고 외치는 당당함이다. 서울에도 그런 것이 필요하다. 도시 브랜드는 보이는 대로 기억되기 때문이다. 이제부터 그간의 경험을 토대로 우리 도시들이 명품 도시 브랜드를 가지기 위한 몇 가지 방법을 제시하겠다. 이것이 겉으로 드러난 것보다 감춰진 아름다움을 더 귀하게 여기는 우리가 할 수 있는 우리만의 방법이라 믿는다. 가치, 생각, 시간, 그리고 버려진 것에 대한 고민은 앞으로 우리가 짊어져야 할 화두다.

명품 도시 브랜드 만들기 전략 1: 시간을 디자인하자

어느 도시든 역사·문화 관광지는 외래 방문객에게 도시를 알리는 가장 중요한 수단이다. 아무리 세련미 넘치는 디자인으로 치장된 도시라도, 그 도시의 품위와 위엄과 오랜 시간을 견디고 이뤄낸 성과에 대한 반증은 역사 자원 속에 담겨 있다. 서울은 600년 동안 이어진 우리의 수도로, 지금의 세계 도시 서울을 이루는 근간 역시 '전통이 살아 있는 도시 이미지'이다. 서울 도심 곳곳에 고고하게 자리한 고궁과 박물관 등에서 추출된 색은 서울의 상징색으로

서울색 적용 / Color / Material
기와진회색 / Glass / Stainless
08

07 문화재와 어울리지 않는 스틸형 안내판
08 서울색

개발되어, 택시가 되고 시설물이 되었다. 서울의 역사·문화 자원은
과거의 서울뿐만 아니라 미래의 서울에도 표현될 것이다.

시정개발연구원의 조사 결과에 따르면, 서울을 방문한 외래객이
선호하는 문화 관광 활동으로는 한국 전통문화 체험(18.4%), 고궁 및
역사 유적지 방문(16.5%), 쇼핑(15.1%), 민속 축전 및 행사 관람(13.8%) 등이
높게 나타나, 공연 예술보다 유적지 방문을 더 선호하고 있다. 우리의
역사·문화 자원을 관광객, 그것도 외국인 관광객의 입장에서 살펴보면,
그 아름다움에는 감탄할지 모르나 이해하고 돌아가기에는 많은
불편함이 있다. 단청을 바른 목재와 화강암이 주를 이루는 건축물과
상관없는 스틸 소재의 안내판도 그렇고, 점점 다양해지는 소비자와
관계없는 언어도 그렇다. 가장 심각한 문제는 어느 것이 문화재이고
어느 것이 안내판인지 이해가 안 가는 디자인과 크기다. 현재는 미래의
과거라고 보는 필자의 관점에서 보자면, 이대로 100년쯤 지났을 때
600년 전에 세워진 문화재나 2000년도쯤에 세워진 안내판이나 다 같은
의미를 지니지 않을까 하는 우려가 있다. 관람자의 시선을 고려하지 않고

09 인공 구조물은 변치 않는다. 그리고 시간을 초월한다. 가린다.
10 투영은 시간에 녹아든다. 가림이 없다.
11 비움은 시간을 이어간다.

중앙에 턱 하니 주인공처럼 자리한 점도 마찬가지이다.

　　낯선 장소를 방문할 때 가장 먼저 하게 되는 것이 바로 정보 탐색이다. 거기에는 '길 찾기'처럼 안전과 관계된 기능적인 측면도 있으나, 더불어 '첫인상 전달'과 '담아가는 인상의 자리매김' 같은 것도 있다. 결국 길

찾기라는 정보 탐색과 문화적 수준에 대한 정보 탐색이 동시에 일어나는 것이다.

2009년부터 서울시의 문화재 안내판이 교체되고 있다. 김현선디자인연구소가 현상 공모를 거쳐 안내판 교체를 실행한 결과, 2009년에는 280여 개의 사인이 교체되었고, 올해에도 계속 진행되고 있다.

서울시 문화재 안내 사인은 판형 사인이라는 기존의 고정화된 디자인을 뒤집는 시도로, 투명 유리에 그러데이션 기법으로 인쇄한 디자인이다. 투박한 사각 스틸판에 정보를 새겨 넣은 기존 안내판 대신에 새롭게 서울의 문화를 담으려는 시도는 서울시 문화재에 대한 존중에서 기인한다. 사계절을 가지고 노랑 계열에서 주황 계열로 변화하는 배경의 색, 겨울의 회색, 백설, 서울을 감싸는 강인하고도 따뜻한 화강암에 대한 인정, 그리고 존중에서 시작된 것이다. 그리고 600년간 이어진 서울의 문화재라는 배경에 따라 회색으로, 그리고 초록으로 변하는 모습을 그대로 선사한다. 이렇게 안내판은 '가림 없는 틀'이 되었다. 2009년 김현선디자인연구소가 개발한 서울색을 적용하여 문화재와 닮아 있으며, 사인의 색이 된 기와진회색은 서울의 문화재 어디에서든지 나타나는 색이다.

서울의 자연은 1년을 주기로 하루에도 여러 번 변화한다. 대부분 목재와 석재로 600년을 견뎌온 문화재는 이미 그 변화와 시간을 품고 있다. 이런 사실을 뇌리에 새기고 디자인을 시작해야 한다. 역사·문화시설의 디자인은 시간을 디자인하는 작업이기 때문이다.

명품 도시 브랜드 만들기 전략 2: 생각을 디자인하자

　　　　　가로등, 볼라드, 평벤치, 등벤치, 수목 보호대,
맨홀, 보도등, 버스 정거장, 택시 승강장, 화분대, 페이빙, 휴지통, 분전반,
종합 안내 사인, 유도 사인, 주차 사인, 게시판, 안전 펜스, 게이트 등은
흔히 공공 디자인을 의뢰받으면 따라오는 디자인 항목들이다. 대상지의
규모에 상관없이 계약서를 가득 메우는 항목들 말이다. 작은 공원이든 큰
공원이든, 긴 가로든 짧은 가로든 어김없다. 그러나 정작 배치를 하다 보면
쓸데없는 항목이 너무 많다. 이는 사고의 차이다. 거리의 주인공, 공원의
주인공이 시설물이 아니라 사람이라는 기본적인 사고를 공유한다면
용역비에 상관없이 시설물을 최소화할 수 있다.

　　예를 들어 휴지통은 디자인 항목에서 필요하지 않다고 생각한다.
휴지통이 없으면 버리지 않게 되는 게 사람이다. 휴지통이 있는 자리엔
언제나 쓰레기가 넘쳐나 그 주변이 데드 스페이스Dead Space가 되고 만다.
일본의 거리를 걷다 보면 휴지통을 찾기가 쉽지 않지만, 그래도 거리는

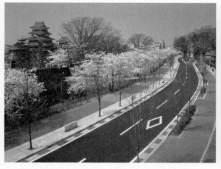

12　최소의 시설물로 간결한 경관을 연출하고 있는 일본 마쓰모토 거리

항상 깨끗하다. 그들은 예쁜 휴지통을 디자인하는 것보다 아무 데나 휴지를 버리지 않고 항상 쓰레기를 스스로 처리하는 습관을 가르친다.

안전 펜스의 경우도 마찬가지다. 좁은 보도에 구청 마크가 선명하게 드러나 있으며 번쩍거리는 스테인리스 펜스는 차가 보도를 침범하거나 사람이 무단 횡단을 한다는 전제하에 필요한 것이다. 그 자리에 있어야 할 것은 계절을 알려줄 꽃나무와 향기를 뿜어낼 과실수여야 한다. 사람의 생각을 그대로 방치한 채 시설물로 통제하려는 우리의 생각이 바뀌어야 한다.

이처럼 시설물에 대한 쓰임의 여부를 다시 생각하는 것은 '사람'에 대한 배려다. 작은 불편을 감수하지 못해 즐비해진 시설물 탓에 거리와 도시에서 사람은 천대를 받는다. 그리고 거리가 천박해진다. 액세서리를 주렁주렁 달고 진한 화장을 한 중년의 여자처럼.

그러나 정작 돈을 주고 일을 시켜야 하는 사람은 반감을 가진다. 디자인 항목이 적으면 일을 적게 한다고 생각하기 때문이다. 명심하자. 거리의 주인공은 디자인이 아니라 사람이다. 디자인은 사람을 위해 존재할 뿐이다. 생각을 디자인한다면 최소한의 것으로도 편하게 지낼 수 있다.

명품 도시 브랜드 만들기 전략 3: 버려진 파편을 디자인하자

　　　　　　　　　다리 밑에서 주워왔다는 장난 섞인 농이 생각난다. 그 말이 왜 그렇게 싫었을까 생각해 보니 무서워서였다. 다리 밑이 어둠침침하고 냄새나고 건전하지 못한 사람들이 모여 밤을 보내는

13 마포대교 하부의 원래 모습 14-16 마포대교 하부의 디자인된 모습(서울색공원)

곳이라고 생각하게 된 것은 그곳이 소외된 공간이기 때문일 것이다.
화려하고 주목받는 대상의 이면이라 그럴 것이다. 2009년 여름, 바로
그 다리 밑(마포대교)을 디자인하고 만드는 신나는 경험을 했다. 화려한
도시에서 떨어져 나온 파편 같은 자투리 공간을 생각해 내고 시민에게
돌려주기 위해 공모한 시청 공무원들에게 깊이 감동했다. 점점 더
화려해지는 도시에서 교량 하부처럼 버려진 공간이 얼마나 될까. 우리는
그곳을 어떻게 다루고 있는가. 통제하고, 금지하고, 가리고 있다. 마포대교
밑은 자전거로 한강 변을 달리다 비를 피하고 그늘을 얻을 수 있는,

김현선

그러나 해가 지면 무서워지는 그저 그런 다리 밑이었다. 이런 곳에 의미를 두어 치장하고 개방하니 다른 그 어느 곳보다도 아름답고 포근해졌다. 가장 낮은 곳의 도시민에게 가장 아늑한 공간을 선사한 것이다. 큰소리로 외치지 않아도 '디자인 서울'에 담긴 선량한 정신을 알리는 장소가 되었다.

장애인이 편안해야 진정 편안한 것이라면, 도시의 치부인 버려진 공간이 아름다워야 진정 함께하는 도시가 될 것이다. 도시의 가장 낮은 곳, 그곳에서 우수한 디자인을 만날 수 있기를 바란다. 우리 민족이 지켜온 나눔과 베풂의 정신을 이용한다면, 우리의 도시 브랜드는 명품이 될 수 있다. 디자이너들은 좀 더 어둡고 좀 더 깊은 곳을 찾아내 변신시킬 준비가 되어 있다. 삶에 지쳐 다리 밑을 찾은 사람들에게 도시의 낭만을 전해준다면, 디자인은 치유의 힘을 발휘할 수 있다.

명품 도시 브랜드를 만들기 위한 제언

시간, 생각, 그리고 버려진 파편 디자인에 대한 필자의 호기심이 시작된 것은 얼마 되지 않는다. 디자인 수단이 시각적인 아름다움에만 있던 시대부터 모더니즘, 절제 등의 키워드가 지배하는 시간을 지나, 우리 모두는 그런 것들에 싫증이 나 있다. 지금 필자는 새로운 디자인 수단을 찾아가고 있는 중이다. 시간 디자인, 생각 디자인, 버려진 파편 디자인이야말로 그에 대한 답이라고 자부한다. 잃어버린 것들을 활용하고 원래의 것을 찾아주는 것이 우리 도시가 명품 브랜드가 되는 가장 건강한 방법이라 믿기 때문이다.

목진요 연세대 교수

Mok, Jin-Yo

홍익대학교와 동 대학원을 거쳐, NYU의 ITP(Interactive Telecommunications Program)를 졸업하였다. 현재 연세대학교 디자인예술학부 교수로 재직 중이다. 미디어 아트 분야에서 국제적 권위를 자랑하는 ARS ELECTRONICA와 휘트니미술관, 구겐하임 빌바오 미술관, 타이페이 현대미술관 등에 작품이 전시 및 소장되어 있다. ISEA Media Art Festival, WIRED NEXTFEST, 헬싱키의 Kiasma Museum, 뉴욕의 첼시 미술관, 이태리의 Direct Digital, 브라질의 FILE Media Art Festival 등의 국제전과, 국립현대미술관, SOMA 미술관 등의 전시에 초대된 바 있다. 뉴욕 주 NYSCA(New York State Council on the Arts)로부터 Individual Artst Grant 수상자로 선정되기도 하였다. 2010년 신세계백화점 외부 LED 미디어파사드를 진행하였으며, 2011년 INTEL & VICE 주최의 국제적 작가 지원 프로그램인 The Creators Project의 한국 작가로 선정되었다.

잘 먹고 잘살고 싶은
겁쟁이들

예쁜이 디자인

솔직히 뭐 껍데기 꾸미기잖아?
아니라고 백날을 말해봤자, 옷 사 입는 거 같은 거잖아?
이쁘게 꾸며주고 돈 받고, 그렇게 폼 나게 먹고살고 싶은 거잖아.

이쁘장한 애들 꾸미기 좋아하는 속성이랑 딱 맞지.
옷 사 입기 좋아하는 애들 참 많고도 많지. 아무 대학 디자인과 가봐.
별로 힘들 것 같지도 않고, 쉬워 보이니까. 일단 다 덤벼보는 거지.
매니큐어 바른 손톱으로 아슬아슬 키보딩을 하지.
지들이 해 놓고는, 어머 이뻐~ 완전 귀여워~ 난리를 피우지.

그러니까 싸지.
알맹이가 없으니 싼 게 당연하고.
이런 애들이 해마다 삼사만 명 졸업하니 더더욱 싸지.

공무원들이 해외 견학을 더러 가더라고.

갔다 오면 디자인 디자인 노래를 부르지.

그 왜 프랑스 어디 어디 있는 멋진 거 있잖느냐고.

뭐 좀 그런 스타일루 명품을 만들어달라고.

참신한 거 만들어달라고.

그런데 예산이 이만큼밖에 없고, 시간도 세 달밖에 없대.

명품이 그 돈에 그 시간에 나오니?

빨리빨리 대충 어디 있는 거 비슷하게 만들 수밖에 없잖아.

어쩌면 비슷하게 나오기를 바라는 건가?

왜냐면 말하기 좋으니까, 어디 어디 것 벤치마킹한 결과라고.

완전히 새로운 건 또 겁나잖아. 겁쟁이 새끼들.

이런 걸, 먹고살아야 하는 디자이너는 냉큼 받아 처먹지.

베끼기라 컹긴다는 둥 하는 얘기는 언제 적 촌스러운 얘기라니.

먹고살기도 힘든데, 그렇지?

먹고사는 디자이너야. 니 값은 니가 매기는 거야.

잘 생각해 봐. 루이비똥이 디자인이 좋아서 비싸니?

비싸서 좋아 보이는 건 아니고?

그럼 그게 왜 비싸겠니?

먹고사느라고 이리저리 베껴대는

니가 한 디자인이 한평생 비싸질 수 있겠니?

일단 먹고살아야 기회가 올 거라고?

너도 꿈이 있어?

삼사 년, 사오 년, 굶어도 안 죽어.

십 년 바닥을 긁어도 곧 죽지 않아.

디자이너는 이름이 브랜드야.

무명씨로 한평생 사는 게 억울하지도 않아?

디자이너와 포트폴리오

포트폴리오를 이쁘게 만들어서 뭐한다니?
내용을 보지 포트폴리오 모양 본다니?

디자인과 한강

한강에 만들어놓은 다리 조명 좀 봐봐.
LED 유행한다고 형형색색 꾸며놓은 거 좀 봐봐.
왜 LED만 썼다 하면 다 무지개색이 나와야 되니?
이뻐? 그게 니 눈에는 이뻐?
나가 죽어.

아이폰과 갤럭시

어떻게 갤럭시가 아이폰 카피가 아니라고 말할 수 있어?

아무리 봐도 베꼈구만. 베끼면서 안 베낀 척하느라고 고생만 했구만.

어딜 봐서 애플의 맞수라고 말할 수 있어?

베끼는 놈이 어떻게 맞수가 돼?

자존심도 없고, 쪽팔리지도 않아?

남이 해논 거에서 아주 살짝 모양 바꾸고,

거기서 조금 더 얇게, 더 빨리, 더 많이 하는 거 말고 한 게 뭐 있어?

그러느라 국내 최고의 인재가 필요하니?

일등은 베끼는 데 일등을 말하는 거니?

너도 먹고사느라고?

삼성이 먹고사느라고 그랬어?

나는 니네가 쪽팔려.

공공 디자인

공공 디자인을 그렇게 빨리해?
잘 생각해 봐. 공공 디자인이야. 그런데 몇 달 안에 끝내?
그게 공공을 위한 디자인이 돼?

보도블록 새로 깔면 그게 공공 디자인이니?
어디 허전하면 알록달록 채워 넣는 게 공공 디자인이니?
쎄멘트와 스뎅으로 그냥 바르고 덮어두면 속이 다 말끔해지니?

서울 육백 년? 육십 년 된 거나 찾아볼 수 있니?
눈에 익을 만하면 다 뒤집어엎는 게 디자인 수도니?

새것만 좋은 게 아니야.
기회주의가 내내 승리하는
어떻게든 먹고만 살면 되는 이 나라에서야
물론 갈아엎는 게 장땡이겠지만.

좀 오래됐으면 어때,
먼지가 있으면 어때, 때가 좀 묻으면 어때, 좀 지저분하면 어때,
사는 게 어지르는 건데.
좀 내버려둬. 제발 부탁이니 건드리지만 마.

목진요

입찰공모에 내느라고 정신들 없지.

일단 되고는 봐야 되니까 막 주저리주저리 말이 되든 안 되든

유행하는 말은 다 집어넣고

쓰리디로 일단 실현가능성이 있든 없든 예쁘게 예쁘게 만들어내지.

그런 걸 보고 또 좋다고 뽑아주는 놈들하고.

이상한 게,

공모가 있고, 실시설계는 또 따로 하는 거대?

공모 내용하고 실시설계는 완전 다르더라고.

뭐 이런 사기판이 있어.

이래야 먹고사니까?

그렇게 먹고살면 좋아?

문찬 한성대 교수

Moon, Charn

서울대학교와 미국 로드아일랜드 디자인 스쿨(Rhode Island School of Design)에서 산업 디자인을 공부하였다. ㈜대우전자 디자인연구센터에서 근무하였으며 현재는 한성대학교 디자인학부 부교수로 재직하고 있다. 제품 디자인을 가르치고 있는데, 소비자와 사회 트렌드 변화에 관심을 갖고 몇 년째 연구 중이다. 초등학교 교사인 아내, 유치원에 다니는 딸과 함께 서울 신촌에 살고 있다.

사회적 가치 체계 정립의 방향과 디자인

불안정한 가치관

이 글을 쓰기 시작한 2011년 7월 초는 장맛비가 유난히도 많이 내려 피해가 컸다. 그리고 유럽에서는 케이팝 열기가 달아올라 파리에 이어 런던에서도 케이팝 가수들의 영국 공연을 요구하는 가두 행진이 있었다고 한다. 필자는 이 뉴스를 접하고 장마철 하늘의 회색 구름만큼이나 우울한 기분이 들었다. 한국의 연예 산업, 영화, 드라마, 가요 등이 타 문화권에서 좋은 반응을 얻는 것은 그만큼 경쟁력이 형성되었다는 의미다. 특히 가수들의 노력은 처절하기까지 한데, 이런 현상은 무조건 '최고'를 추구하는 한국 사회의 경쟁의식이 만들어낸 상황일 것이다. 가요 시장의 팬들을 소비자로 보았을 때, 한국

소비자는 공급자에게 극한의 노력을 요구하고 있는 것이다. 연예인들이 그 요구에 부응하지 못해 극심한 우울증에 빠지고, 긴장과 압박감을 이기지 못해 차례로 삶을 포기해도 인간의 한계를 넘는 요구는 계속된다. 한국 문화의 위상이 세계화에 성공하고 있으니, 그 정도의 희생은 있을 수 있다는 것일까? 연예 산업뿐만 아니라 사회 전체가 극한의 노력을 요구하고 있는 것만 같다. 모든 종교와 철학은 우리의 일상, 즉 현재가 가장 중요하니 그 하루를 소중하게 여기라고 가르친다. 이 하루하루를 꼭 전쟁이라도 치르듯 정도를 넘는 긴장 속에서 지내야만 하나? 도대체 무엇을 위해서? 1위, 2위라는 순위는 인간 사회가 만들어낸 허상에 지나지 않으며, 진정 소중한 가치는 등수로 매겨지는 것이 아니다.

이 글에서 논의할 주제인 디자인은 분명히 사회 현상의 하나다. 그러므로 디자인에는 한국 문화와 정서의 많은 기호들이 담겨 있다. 혹시 우리도 최고여야 한다는 경쟁 심리 속에서 디자인을 다루고 있지는 않을까? 초조함과 강박관념 속에서 건강한 성찰의 시간도 없이 디자인 팽창을 위해 정신없이 달려가고 있지는 않을까? 차분하게 함께 생각해 보자. 이 글에서는 디자인을 논의하기 전에 우리 사회가 가지고 있는 가치의 혼돈을 먼저 살펴볼 것이다. 디자인도 결국 여기에서 파생되는 것이기 때문이다.

필자가 태어난 1965년, 한국 사회는 경제적으로 절대 빈곤에서 막 벗어나 개발을 추진하는 중이었다. 따라서 필자는 일생 동안 저개발 국가에서 선진국까지의 과정을 모두 체험해 보는 귀한 경험을 했다. 정치적으로는 군사독재에서 국민이 주권을 행사하는 민주 사회로 가는

과정이었다. 인류사에서 지극히 드문 경우다. 프랑스와 비교하자면, 18세기 말의 시민혁명과 산업혁명부터 21세기의 성숙한 프랑스 사회까지 약 300년을 한국의 한 세대가 모두 체험할 수 있기 때문이다. 한국 사회는 지금 이 과정에서 생기는 가치관의 혼돈을 심각하게 경험하고 있다.

1960년대 중반은 빈곤에서 벗어나기 위해 온 국민이 필사적으로 '개발'을 외치던 시절이다. 자원이 빈약한 한국 사회에서는 당연히 공부를 해서 높은 사회적 지위를 갖는 것이 안정적이라고 인식되었다. 1970년대와 1980년대의 개발도상 과정을 거치면서 이 사고와 가치관, 즉 돈과 지위를 향한 열망은 더욱 강화되었다. 등수나 순위가 삶의 가치와 직결되었고, 낙오된다는 것은 불안정한 생활을 의미하므로 큰 두려움을 자아냈다. 문제는, 과거와 비교하여 물질적으로 풍요로운 현재에도 이런 두려움과 건강하지 못한 열망이 계속 존재한다는 점이다. 필자 역시 이 점에서 자유롭지 못했다. 학력지상주의 사고를 가지고 있었고, 타인의 평가로 나를 측정했기에 인정 욕구가 대단했다. 사회적 지위 획득에 초조해하며 모든 것을 걸었던 시기가 있었다. 그 결과, 어느 정도 안정적인 기반은 마련했으나 자아는 말할 수 없이 피폐해졌다. '나의 정체성'을 인식하지 못했으니 심리적 괴로움을 겪는 것은 당연했다.

그러다가 나이 40세가 되어서 스스로에 대해 자각하고 성찰을 하기 시작했다. '나'라는 존재에 대한 성찰, 소중한 것에 대한 인식, 만족감과 행복의 본질 같은 근본적인 것을 찾고 보려고 노력했다. 이 과정은 지금도 여전히 진행 중인데, 참으로 다행스럽게 생각한다. 우리

사회에는 나이가 70~80세가 되도록 이런 자각을 하지 못해 괴로움 속에서 생을 마치는 사람들도 많기 때문이다. 필자가 고민하고 사색하는 부분은 '어떻게 살아가야 하는지 그 가치관을 형성하는 것'이다. 긍정적 가치관에는 여러 가지가 있겠으나, 그 목표가 '돈'과 '명성'이 아닌 것은 분명하다. 안정을 물질에서 찾으려는 욕구는 그 끝이 허망하고 매우 위험스럽기까지 하다. 현재 한국 사회가 겪는 가치관의 혼란은 물질적 만족 추구에서 정신적 가치 추구로 전환되는 시기에 발생하는 내적 갈등으로 보인다.

한국의 성장기 청소년들은 가치관을 형성할 시간도 없이 학업의 압박을 받는다. 일부 초등학생들이 받고 있는 사교육 일정은 그 나이의 어린이가 정신적으로 감당할 수 있는 한계를 넘었다고 본다. 성인들도

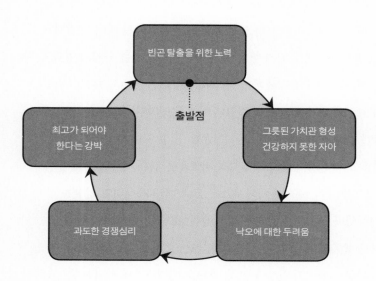

01 한국 사회의 그릇된 가치관과 악순환

크게 다르지 않다. 성공적인 삶을 연봉과 지위 또는 직장의 지명도에 두기 때문에 생활의 스트레스는 압박감을 넘어 강박에 이른다. 그렇게 살아온 세대가 현재의 장년층과 노년층인데, 알고 보면 허탈감 속에서 힘들게 사는 분들이 많다. 한 국가의 구성원 다수가 한 방향으로 치닫고 있는 것이다. 경제적으로 큰 성장을 이룬 것은 사실이지만, 그와 비례하여 후유증도 크다. 한 사람이 적응하기 힘들어 좌절하고 있을 때 "괜찮아, 그만하면 잘해왔어. 너의 적성에 맞는 다른 길도 있어"라며 길을 제시해 주는 사람이 많지 않다는 것이 큰 문제다. 즉, 다양한 가치관이 존재하지 않는 것이다. 삶의 본질을 깨닫고 있는 사람이 많지 않으므로 그럴 수밖에 없다. 학업 성과가 부진했을 때 모 대학교의 총장처럼 '나약하다'며 마냥 꾸짖기만 할 것인가?[1] 급기야 자살을 하는 학생들이 속출하자, 비로소 그 총장은 국민에게 눈물을 비치며 사과를 했다.

　　삶의 본질은 의지와 다른 문제로 보아야 할 것이 많은데, 획일적 잣대로 모두를 측정하려 하는 것에서 무리가 발생한다. 그러나 지금부터가 시작이다. 새로운 가치관을 형성하고 다른 의미의 "잘살아보세"를 노래해야 한다.[2] 여러 가지 우려할 만한 현상이 펼쳐지는 상황에서도 희망의 조짐은 포착된다. 긍정적이고 따뜻한 단서들이다.

1. 학비가 무료인 이 교육기관에서 성적이 저조한 학생에게 등록금을 지불하도록 한 제도는 최악이었다. 수치심을 유발하여 학생을 분발시키는 방법은 교육자가 절대로 하지 말아야 할 선택이다. 일시적으로는 효과가 있을지 모르겠으나, 당사자들에게 정신적 외상을 남겨 건강하지 못한 자아를 형성시키기 때문이다.
2. 어린 시절에 자주 들었던 캠페인 노래 가사에 "잘살아보세, 잘살아보세, 우리도 한번 잘살아보세"라는 구절이 있었다. 가난에 한이 맺힌 사회의 단상을 보여주는 노래였다.

이 부분은 결론에서 다시 다루기로 하고, 지금은 이 글의 서두에서 언급했던 내용으로 돌아가자. 먼저 연예 산업을 이야기하고, 이어서 디자인 분야에 관한 논의를 해나가겠다.

다양한 가치를 존중해야 비로소 디자인이 성립된다

일본, 미국에 이어 유럽에서도 열성 팬을 확보해 가는 아이돌 가수들을 보면서 필자는 기분이 착잡하다. 예술 활동을 하는 음악인이라기보다는 상업화된 상품으로 보이기 때문이다. 여성 아홉 명을 살아 있는 바비 인형으로 만들어 세운 상황을 보고 맹목적 성공을 위해서는 어떤 현상도 가능하겠다는 생각을 했다. 여기서 특정 연예기획사의 성공을 비난할 뜻은 없다. 그 기업의 성공은 그 자체로 존중받아도 된다. 문제는 한국 사회의 쏠림 현상이다. 아이돌 가수들의 성공을 보면, 그들을 모델로 삼아 그 길을 가겠다는 청소년의 수가 급증한다. 한때는 PC 게임 제작자, 프로 게이머가 되겠다고 큰 소동이 벌어지더니 이제는 연예인, 특히 가수가 선망의 대상이 되고 있다. 이것은 우리 사회의 획일적 가치관 때문으로 해석된다. 학업 성과를 높여 순위 높은 명문대에 입학하는 것을 대부분 부모가 열망하지만, 공부가 적성에 맞지 않는 학생들도 많다. 모두가 공부를 잘할 수도 없고 그럴 필요도 없는 것이다. 문제는 공부 이외에 성취감을 얻을 수 있는 대안이 많지 않다는 점이다. 가령 어느 중학생이 공부보다는 목재로 무엇을 만드는 것이 좋아서 목수가 되고 싶다는 뜻을 피력했을 때, 그 아이의 뜻을 존중해 줄 수 있는 부모는 많지 않을 것이다. 그러니

겉으로 보이는 화려함에 현혹되어 한 방향으로 쏠리는 현상이 계속되는 것이다. 일본이나 서구 사회에서도 성공한 연예인에 대한 동경은 당연히 있어왔으나, 우리는 정도가 지나치기에 하는 말이다.

이것이 비단 청소년들이 가치관을 다양하게 형성하지 못했기 때문에 발생하는 그들만의 문제일까? 기성세대도 마찬가지라고 생각한다. 과거 개발과 번영을 외치며 달려가는 현상이 '우리'에서 '나'로 바뀌었을 뿐이다. 88 서울 올림픽은 이 개발과 번영의 절정이었다. 그 덕분에 큰 도약을 했고 오늘의 경제력을 이루는 기반이 되기도 했다. 그러나 전체주의적 동원에 의한 대회 운영이었다는 비평도 있었고, 문화적 가치는 그리 크지 않았다는 이야기도 있었다. 그래도 그 당시로서는 최선을 다했다고 생각한다.

그런데 현재에도 비슷한 보상을 받으려는 디자인 관치주의 때문에 답답함을 느끼게 된다. 서울을 비롯한 각 지방자치단체의 디자인 행정을 보면 양적 팽창을 위주로 서두르는 경향이 강하다. 속도 지향적인 한국인의 의식에 맞추려는 것일까? 어찌하여 공적 행정마저 디자인 확장에 속도를 내려 한다는 말인가? 몇 년 전부터 확장·추진되어 온 디자인 환경 사업과 규모가 큰 디자인 행사를 보며 다음과 같은 문구가 떠올랐다. "홍수에 마실 물이 없다." 큰 디자인 행사가 매년 여러 곳에서 벌어지고 있고 스스로 디자인에 관계하고 있으면서도 차츰 관심이 흐려지는 것을 느낀다. 기관이 주도하여 디자인을 계몽하고 주의를 환기시켜 경제성장과 더불어 문화적 성숙을 도모하는 것 자체가 잘못된 것은 아니다. 그러나 한국 정부가 모델로 삼고 있는 영국의 사례는

의문을 가지게 한다.

　영국은 1960년대 이후 식민지를 상실하면서 경제적 위기를 겪었고, 현재도 그 어려움이 모두 회복되지 않았다. 따라서 그 타개책 중 하나로 디자인을 선택해 중흥을 꾀한 것이다. 이것이 반드시 한국의 상황과 일치한다고 보기는 어렵다. 스페인이나 이탈리아 같은 경우, 큰 경제적 어려움에 처해 있다고 하여 정부가 나서서 디자인 산업을 주도하지는 않는다. 이 점은 일본도 마찬가지다. 필자는 디자인이란 국민의 의식과 성숙한 문화가 자연스럽게 녹아 있어야 더욱 그 의미가 있다고 믿는다. 즉, 아래서부터 발생해야 한다는 뜻이다. 그것이 바로 디자인의 본질이라고 생각한다. 그러므로 자연 발생적으로 생성하고 소멸하며 발전하고 변화를 겪도록 관망해야 하는 부분도 있다. 이 관망은 무관심 또는 방관하는 자세와는 다르다. 지원과 선도를 해야 하는 부분과 관망해야 하는 부분을 분리하여 정책을 입안해야 한다는 뜻이다. 다양한 가치가 존중받아야 건강한 자아가 형성될 수 있듯이, 디자인 역시 다양한 부분에 시선을 던져야 한다.

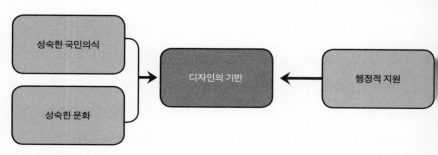

02 디자인 정책 입안의 핵심

"디자인은 즐거운 것이다." 이것이 필자가 보는 디자인의 관점이다. 여기에 몇 가지 전제를 더 만들어보자.

— 디자인은 일상의 생활이다.

— 디자인은 사회의 단면이다.

— 디자인은 사회 구성원의 의식을 담고 있다.

디자인은 즐거워야 한다. 일상의 압박과 근심을 덜어주는 역할을 해야 한다. 이것이 디자인을 수행하는 사람들이 가져야 하는 첫 번째 전제 조건이다. 한국 사회, 특히 경영자들은 디자인이 가진 힘, 즉 소비자의 만족도를 높여 이윤을 증대하는 힘을 이해하고 있다. 이 목적을 위해 과대·과잉 디자인이 넘쳐나고 있지 않은지 고심해야 한다. 화려하고 강한 디자인을 추구하다 보면, 소비자에게도 내성이 생겨 디자인 본래의 취지가 퇴색되기 때문이다. 경쟁적으로 과대 포장하는 식품·과자류의 사례를 보면, 이런 현상이 발생한 지 오래다. 디자인 등 제반 비용을 투자해도 경쟁력이 강화되지 않으니, 차라리 가격이나 용량을 담합해 제지를 받는 것이 식품 업계의 현실이다.

차라리 과대 디자인을 자제하고 포장 속에 담긴 식품의 정체성을 부각시키는 진실된 디자인을 하라고 권하고 싶다. 화려해서 눈길을 끄는 디자인이 반드시 구매 욕구와 직결되지 않는 시대이므로 더욱 그렇다. 일반 소비자의 안목과 감성은 그리 단순하지 않다. 비슷한 사례로 과잉

간판 문제가 있다. 건물 외벽을 모두 채우다시피 하는 간판이야말로
흉측한 과잉 디자인의 대표 사례다. 그러나 몇 년 전부터 각 시·도
행정부의 노력으로 좀 더 절제되고 세련된 간판으로 교체되고 있다.
단순한 디자인에서 오는 높은 시인성과 가독성이 간판 본래의 기능성을
높인다는 것을 이해한 결과여서 참으로 반갑고 고맙다. 이렇게 디자인은
일상의 생활이다. 과잉 경쟁도 일상이고, 서로를 현혹시키려는 시도도
일상이다. 그러나 좀 더 길고 절제된 안목으로 생활을 전환시키면, 본래
추구하려는 목표에 더 가깝게 접근할 수 있다. 간판 정비 사업의 개선
과정에서 그러한 시도를 볼 수 있었다. 한국의 디자인 행정이 바람직하게
시행된 사례다.

또한 디자인은 사회의 한 단면을 보여준다. 디자인에서 그 사회를
측정할 수 있는 요소들을 발견하는 것이다. 서울 시내에 다양한 디자인의
건축물이 준공되고 있는 것은 매우 좋은 현상이다. 건축도 조형이라고
보았을 때, 한 도시의 생활과 사회현상을 보여줄 수 있기 때문이다.
서울은 획일성에서 탈피해 다양한 가치의 공존으로 전환되는 과정을
보여준다.

다음으로는 디자인이 사회 구성원들의 의식을 담고 있다는 말의
의미를 살펴보자. 19세기 후반 알렉상드르 구스타브 에펠Alexandre Gustave
Eiffel이 파리 한가운데 에펠탑을 건축하고 있을 때, 많은 시민들과
지식인들의 반대가 있었다. 아름다운 파리의 경관을 해친다는 것이
주된 반대 이유였다. 이처럼 익숙하지 않은 것을 받아들인다는 것은
인간에게 참으로 힘든 일이다. 현재 에펠탑은 파리를 상징하는 대표

조형물 중 하나로 인정을 받고 있다. 출장차 파리에 처음 방문했을 때 가장 기억에 남는 경관은 에펠탑 위에서 바라본 파리 시내였다. 그런데 이런 사례를 사회 정체성에 대한 깊은 인식 없이 받아들이는 것은 무리가 있다. 도쿄에 있는 도쿄타워는 에펠탑의 성공을 모방했으나, 오늘날 도쿄타워가 반드시 도쿄를 상징한다고 보기는 어렵다. 일본 사회의 정체성은 서구식 탑에 있지 않기 때문이다. 2년 전 중국 상하이를 방문했을 때, 어디에서나 보이는 어마어마한 규모의 탑이 있었다. 상하이 시민들과 중국인들은 그 탑을 무척 자랑스러워한다고 한다. 그러나 필자는 그 건축물이 훗날 중국을 상징하는 조형물로 자리매김하지는 않을 것이라고 생각했다. 중국 문화의 깊이를 표현했다기보다는 중국의 무력과 성장을 위협적으로 상징하는 것처럼 느꼈기 때문이다.

디자인은 여러 가지 이유에서 사회적 책임을 가져야 한다. 그 책임은 물량보다는 질, 기술보다는 인문학적 성찰이어야 하며, 새로운 가치 창출을 위한 노력이었으면 좋겠다. 필자가 생각하는 가치 창출은 성숙한 사회와 그 구성원들이다. 심화된 경쟁력에 지쳐 병든 한국 사회에는 치유와 회복이 필요하다. 디자인이 그 역할을 일정 부분 해줄 수 있다고 생각한다. 그런 긍정적 조짐들이 보이고 있고 그 조짐들을 퍼즐의 조각이라 볼 때, 열심히 맞추다 보면 아름다운 그림이 되지 않겠는가?

디자인 철학 형성을 위한 긍정적인 단서들

아침에 연구실로 출근하면서 이 글의 끝을 어떻게 맺을지 생각했다. 그리고 다음과 같이 문장을 다듬었다. "다소

시간이 소요되어도 초조해하지 말 것. 깊이를 디자인에 담을 것." 이 문장은 비단 독자들과 디자인 행정가들에게 국한되는 당부는 아니다. 스스로에게 다짐하는 의미가 더 크다. 조속한 시일 안에 무슨 성과든지 보여야 한다는 조급함은 오랫동안 필자를 괴롭혔다. 여기서 필자 역시 '빨리 빨리'를 지향하는 속도 지향적 한국인이며 이 사회의 구성원임이 확인된다. 그래도 우리 주변을 살펴보면 밝고 긍정적인 단서들을 보여주는 노력이 있어 즐겁다. 한 가지 사례는 1990년에 시작되어 20년 만에 1차 복원 사업이 끝난 경복궁의 복원이다. 문화재청이 긴 안목을 가지고 시행한 업적으로 생각한다. 경복궁은 권위주의적 위압감을 내세우는 피라미드 같은 건축물과는 개념 자체가 확연히 다르다. 규모보다는 주변의 산이나 자연과의 조화를 중요시한 것이다. 한국인의 미의식은 자연 친화적이며 절제된 아름다움이므로, 경복궁은 한국의 정체성이 잘 표현된 건축 공간 중 하나라 할 수 있다. 그 복원을 1, 2차에 걸쳐 수십 년 동안 하는 것은 시일이 소요되어도 서두르지 않고 '제대로 해보겠다'는 의지가 아니겠는가? 다음은 3년 전에 필자가 쓴 글의 일부다.

그런 의미에서 서울도 사랑한다. 너무 복잡해서 끔찍하다는 분들도 계시지만 수백 년 된 고궁과 한옥, 그리고 현재가 공존해서 좋고 무엇보다도 끊임없는 변화가 진행되어 그 활력 넘치는 분위기가 필자에게도 에너지를 불어넣어 준다. 동대문의 시장들과 청계천, 을지로로 이어지는 전문 점포들은 세계 어디에서도 찾기 힘든 큰 규모이며 무한히

많은 디자인 소재와 영감을 찾을 수 있다. 경제 전략에도, 그리고 디자인
개발 방향에도 이러한 다양성과 활력이 계속되기를 바란다.

좋은 퍼즐 조각들은 더 있다. 공동선公同善을 위한 시도들이다.
한국 사회에서 확장되어 가는 자원봉사는 '남을 위한 봉사에서 나의
즐거움을 찾는다'는 공동선의 개념이다. 봉사를 해보았더니 사실 남에게
무엇을 해준다기보다는 스스로 얻은 것이 더 많았다. 도전과 성취감,
한계 극복, 삶에 대한 감사와 같은 추상적인 보상 말이다. 그리고 이런
보상이 에너지로 승화되어 생업에도 좋은 영향을 끼쳤다. 생산력이
높아지고 집중력과 판단력이 향상된 것이다. 결국 공동선의 실천에서
가장 큰 수혜자는 바로 나 자신이다. 2006년에 설립된 탐스슈즈는
신발 한 켤레를 사면 가난한 국가 어린이에게 또 한 켤레를 기부한다는
사회적 기업이다. 다소 부담스러운 가격이지만 어디에선가 가난한
어린이가 품질 좋은 신발을 신고 뛰어놀고 있을 상상을 하면 충분히
보상이 된다는 사실을 많은 소비자가 인식하고 있다. 한국인의 의식에도
이런 개념이 확산되어 가고 있다. 성숙한 문화가 형성되어 가는 중요한
단서다. 고용노동부는 이런 사회적 기업 육성법을 4년 전부터 시행했다.
현재는 인증 업체가 약 500개 정도 되는데, 자립 경영에 실패한 기업도
있었고 세계 시장으로 진출하는 기업도 있다. 사회적 기업은 '좋은
일을 하기 위해 이윤을 추구하는' 기업 철학을 갖고 있는데, 빵을 팔아
돈을 벌려고 고용하는 것이 아니라 일자리를 주려고 빵을 만든다는
개념이다. 소비자 입장에서는 그 기업의 빵을 구입하는 것이 곧 어려운

사람을 돕는 것이다. 한국인들의 의식이 전환되는 과정을 지켜봤을 때 앞으로 충분한 가능성이 있다고 판단된다. 동대문 디자인 플라자와 같은 큰 규모의 프로젝트도 필요하지만, 디자인 재능 봉사와 같은 시도가 더욱 확장되어야 한다. 모 대학의 시각디자인과 교수는 학생들과 함께 자금이 넉넉하지 못한 소기업들의 CI(기업 이미지 통합) 디자인을 수업 시간에 진행하여 나눔을 실천했다. 흔히 많은 대학이 대기업과의 산학 협동을 최고의 목표로 하는 것과는 반대되는 현상이다. 가까운 미래에 사회의 주역이 될 학생들에게 이보다 의미 있는 교육은 없다고 판단되며, 스스로의 성찰에도 도움이 되었다.

이와 같은 시도가 정부, 공기업, 민간 기업, 교육기관 모두에서 중요한 시행 정책으로 자리 잡기를 바란다. 디자인의 물질과 정서 중 어느 부분에 무게가 더 실리는가 하는 질문을 받으면 필자는 정서요, 정신적

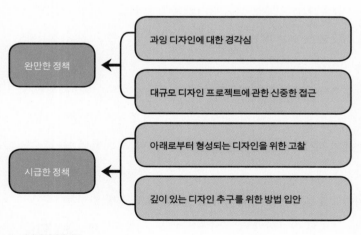

03 디자인 정책의 완급

역할이 디자인의 본질이라고 답하겠다. 특히 지금처럼 사람들이 극심한 정신적 압박감에 시달리는 경쟁 상황에서는 더욱 그렇다. 개인의 삶이란 결국 도전의 과정이라 생각한다. 자신의 한계를 인식하고, 어느 방향으로 그 한계를 극복하는지가 그 도전의 과정이라 확신한다. 사회 발전도 이와 크게 다르지 않다. 디자인의 핵심 과제는 철학을 담아 좋은 가치를 창출하는 것이다. 이것은 문서화된 선언으로 되는 문제가 아니며, 실천의 문제이다. 드디어 디자인에 깊은 진정성을 담으려는 노력이 필요한 때가 도래했다. 더욱 많은 노력이 필요하다.

박문수
홍익대 교수

Park, Moon-Soo

오리콤에서 20년 동안 다양한 광고 캠페인을 만들면서 크리에이티브의 경험을 쌓았다. 코카콜라, 에이스침대, OB맥주, 유한킴벌리, 동원산업, 두산그룹 등의 캠페인에 참여하였다. 홍익대학교에서 광고 크리에이티브 관련 문학 박사학위를 받았고, 현재 홍익대학교 대학원 전임으로 광고커뮤니케이션 디자인 전공교수로 재직 중이다. 광고 비주얼, 카피, 상징성, 기호, 톤 앤 드 매너 등의 연구에 관심을 기울이고 있다. 저서로 「홍익대 박교수의 성공 광고 특강」이 있고, 「소재와 구조에 따른 광고 비주얼의 창의성 연구」, 「한국과 일본 광고에 표현된 색채적용에 관한 차이 분석연구」외 다수의 논문을 발표했다. 한국광고대상, 서울광고대상, 칸느 광고제 동사자상 등을 수상하였다.

한국의 광고 디자인을 비평하다

국내 브랜드 아이덴티티에 대한 비평

국내 광고 크리에이티브는 브랜드 이미지를 만드는 일관된 노력과 고유

이미지를 지키려는 끈기가 부족하다

오늘날은 감성 정보화 사회로 상품보다 브랜드 이미지를 선호하는
소비 시대다. 브랜드 아이덴티티brand identity는 명확한 특징을 제공,
유사 브랜드와의 차별화를 효율적으로 촉진하여 유사 제품의 판매
간섭을 줄어들게 만든다고 볼 수 있다. 러셀 벨크Russel W. Belk는 브랜드
이미지가 소비자 선호도를 높여 직접적인 브랜드 로열티brand loyalty의
형성 요인이 될 수 있다고 말한다. 브랜드 이미지는 각종 미디어를

통한 광고 커뮤니케이션과 다양한 메시지, 아이콘, 패키지 등 지속적인 관계 구축으로 만들어지는 커뮤니케이션의 투자 결과라 할 수 있다. 브랜드 이미지는 고객의 경험에 기초하며 반복적으로 고객에게 부여되는 가치의 누적이므로, '통합 마케팅 커뮤니케이션integrated marketing communication의 본질'이기도 하다. 브랜드는 한 제품의 상표 의미일 뿐만 아니라, 소비자와 제품의 관계 형성을 통해 제품에 부여된 의미로 무형의 자산 가치다. 'brand building, body building'이란 말처럼 브랜드 이미지는 브랜드 개성을 만들기 위해 마라톤을 하듯 꾸준히 노력해야 한다. 한 브랜드가 다른 경쟁 브랜드와 '다르다'고 인정받지 못하면, 브랜드 자산도 높지 않은 것이다. 21세기 세계 기업들은 브랜드 이미지 경쟁력을 위해 자신만의 독특한 전략을 세우려 고심하는데, 국내 기업들은 자사의 고유한 브랜드 이미지를 만들기 위해 얼마만큼 노력하고 있는가? 브랜드 이미지는 좋은 광고 한두 편으로 만들 수 없으며, 광고 크리에이티브를 위한 장기간의 노력과 고유 이미지를 지키려는 남다른 끈기가 필요하다. 광고 이미지가 바뀌면 오래 쌓아올린 브랜드의 긍정적 이미지도 소비자의 기억에서 쉽게 지워질 수 있다. 수년간 쌓은 브랜드 자산인 브랜드 아이덴티티 요인들이 담당자가 바뀌면 한순간에 폐기 처분되는 일이 비일비재하다.

브랜드 이미지를 제품의 긍정적 경험으로 브랜드에 의미를 부여하는 통합 마케팅 패러다임이라고 칭하듯[1] 이 시대의 브랜드는 잎보다 뿌리,

1. Bobby J. Calder & Edward C. Malthouse, "What is Integrated Marketing", in Dawn Locobucci & Bobby Calder(eds.), *Kellogg on Integrated Marketing*, New York: Wiley, 2003.

표1 브랜드 아이덴티티 요인

	브랜드 아이덴티티 요인
전략적 아이덴티티 요인	1. 경영 이념
	2. 포지셔닝
	3. 콘셉트 이미지
광고 크리에이티브 아이덴티티 요인	4. 비주얼 이미지
	5. 카피 이미지
	6. 모델 이미지
	7. 슬로건 이미지
	8. 징글 이미지
	9. 표현 방법 이미지
기업/제품 아이덴티티 요인	10. 컬러 이미지
	11. 디자인 이미지
	12. 퀄리티 이미지
	13. 기업, 제품 이미지
톤 앤드 매너	

뿌리보다 토양이란 말에 걸맞게 그 중요성을 실감하고 있다. 이와 같이 차별화에 의한 유일한 브랜드 이미지는 설득conviction이며, 아이디어 자체라고 말할 수 있다. 브랜드 가치를 실현하기 위해서는 단기적 처방이 아니라 앱솔루트, 코카콜라, 나이키처럼 장기적이고 일관된 브랜드 이미지 전략을 만들어야 한다.

국내 기업은 잦은 대행사 이동으로 오래 쌓은 긍정적인 브랜드 이미지를 놓치는 경우가 많다

수많은 광고대행사들이 생존을 위해 치열하게 경쟁 프레젠테이션에

참여하고 있고, 기업들은 서비스가 더 좋고 성공한 캠페인을 만든
광고대행사에 눈을 돌리고 있다. 장기적인 브랜드 관리보다는
단기간의 성공 캠페인으로 시장점유율을 올리려는 광고주들의
다급한 생각때문에 대행사 이동이 늘고 있다. 기업의 입장에서 경쟁
프레젠테이션을 통해 더 좋은 파트너를 선정하고 브랜드 발전을
모색하는 것은 당연하다. 그러나 광고대행사 이동이 브랜드 이미지
정체성에 미치는 영향을 깊이 생각하는 기업은 그렇게 많지 않다.
좋은 브랜드 가치를 지니고 있다고 평가되는 코카콜라, 코닥, 말보로,
맥도날드, 나이키 등은 광고대행사와의 관계에서 공통점을 가진다.
말보로는 레오 버넷Leo Burnett과 47년, 맥도날드는 디디비 니드햄DDB
Needham과 31년, 코닥은 제이 월터 톰슨J. Walter Thomson과 71년, 나이키는
위든 앤드 캐네디Wieden & Kennedy와 19년을 일했다고 한다. 10년 동안 국내
50개 브랜드의 광고대행사 이동 빈도수는 평균 2.72번으로 나타났다.
한 번도 옮기지 않고 한 대행사와 일한 브랜드는 열 곳으로 20%를
차지하고, 가장 높은 비율은 10년에 세 번 이동으로 40%에 해당하며,
두 번은 20%, 네 번은 10%, 다섯 번은 8%, 여섯 번은 2%로 단 한 개의
브랜드였다.[2]

　　대행사를 자주 바꾸면서 생기는 문제점은 장기적인 브랜드
관리보다는 단기적인 성과에 집착하여 제작물을 만들게 된다는 것이다.
새로운 대행사는 기존 대행사에서 쌓아온 긍정적인 브랜드 이미지까지

2. 박문수, 『성공광고특강』, 넥서스, 2011.

버리고 새롭게 바꿀 가능성이 크다. 마케팅 및 광고 활동의 일관성을 유지하기 위해 광고주와 광고대행사는 동반자적 관계를 유지할 필요가 있다. 잦은 광고대행사 교체는 브랜드 이미지의 연속성을 깨고 이미지 누적에 허점을 만들어, 브랜드 개성을 만들어가는 데 더 오랜 시간이 걸릴 수 있다. 또한 소비자와의 두터운 관계를 위한 브랜드 로열티의 구축도 한층 힘들어질 것이다.

브랜드 이미지는 하루아침에 만들어지지 않지만, 브랜드가 망가지는 데는 그리 많은 시간이 필요하지 않다. 21세기는 브랜드 이미지의 시대이며, 브랜드 파워를 만들기 위해서는 10년 지기 파트너인 대행사를 가지고 있어야 한다. "좋은 광고는 광고주가 만든다"라는 말이 나온 것은 좋은 광고가 그것을 만들 수 있는 여건과 관심, 격려로 만들어지기 때문이다. 광고는 광고주와 대행사가 함께 만들어가는 공동 작품이며, 광고주는 전략과 크리에이티브에서 황금알을 낳을 수 있도록 대행사의 전문성에 신뢰를 가져야 한다. 브랜드 이미지의 정체성은 광고주 또는 대행사 어느 한쪽에서 일방적으로 구축할 수 있는 작업이 아니다. 대행사를 바꿀 때 기업은 장기적인 관점에서 변해야 할 것과 변하지 말아야 할 것을 꼼꼼히 따져봐야 한다. 또한 광고주와 대행사는 좀 더 장기적인 브랜드 이미지 관리를 위해 함께 노력하고 고민해야 한다. 결국 무엇보다도 장기적인 브랜드 이미지를 만들려는 기업 오너와 담당 어카운트 팀의 의지와 관심이 필요하다고 할 수 있다.

장기 캠페인을 끌어온 앱솔루트의 일화가 있다. "Never changing, Always changing." 비주얼 콘셉트의 일관성뿐만 아니라 카피, 표현

방법, 톤 앤드 매너 등 소비자가 쉽게 수용할 수 있는 하나의 이미지로 매번 색다른 메타포를 이용해 앱솔루트 아트 보틀Art Bottle을 만들었다. 변치 않으면서 늘 새로운 광고인 셈이다. 이처럼 기업은 브랜드 이미지 정체성을 위해 변하지 말아야 할 크리에이티브 요인들을 감각적으로 승화시켜 나가야 한다.

국내 광고 크리에이티브는 브랜드 이미지를 누적시키는 일관된 '톤 앤드 매너'를 실행에 적용하지 않는다

광고는 순간 예술로, 자기주장이 가능한 '브랜드의 표정'을 갖는 것이 무엇보다도 중요하다. 이는 광고를 순간적으로 접할 때 브랜드에 쉽게 도달하며 인식의 회상이 빠르다는 것이다. 이와 같이 광고를 순간 예술의 문제에서 지킬 수 있는 유일한 표현 기술이 '톤 앤드 매너'이다. 하나의 광고가 소비자에게 비쳤을 때, 흥미를 주고 이해시키며 브랜드를 식별하는 과정에서 순간적으로 파워를 발휘하는 것을 톤 앤드 매너라 하고, 브랜드와 시장이 존재하는 한 광고의 정보 수단은 '지속'과 '누적'이 기본이라고 한다.[3]

국내 광고를 보면 한 브랜드의 광고라도 상황에 따라 서로 다른 광고 표정을 쉽게 찾아볼 수 있다. 단순히 브랜드 아이덴티티 개념의 광고 색채만이 아니라, 그 브랜드 고유의 느낌과 표정을 말하는 것이다. 광고 메시지와 아이디어는 항상 다르지만 하이네켄 맥주 광고와

3. 服部淸,『廣告頭腦』, 河出書房新社, 1996.

포카리스웨트, 코카콜라 등의 광고 표정은 같은 표정과 느낌인 것을 알 수 있다. 〈표 2〉에서 볼 수 있는 것처럼, 기업의 경영 이념과 행동에서 비롯된 브랜드의 통합 이미지인 톤 앤드 매너를 중시할 필요가 있다. 제품 품질의 평준화와 브랜드 로열티에 대한 의식 저하라는 환경에서 브랜드 이미지는 상품의 우월성과 차별성, 신뢰감 등에 영향을 미칠 수 있기 때문이다. 다양한 이벤트와 시류에 대응한 사회 마케팅을 전개하는 것도 중요하지만, 브랜드와 소비자의 일치감을 높일 수 있는 창의적인 톤 앤드 매너 전략이 바람직하다. 톤 앤드 매너는 브랜드 이미지를 만들어가고, 마케팅 전략상 일관성 있는 표정으로 브랜드 구축에 강한 힘을 갖는다. 톤 앤드 매너는 오래 집행해 온 광고들이 하나의 시너지 효과를 거둘 수 있는 브랜드 이미지 전략이라 할 수 있다. 광고는 순간 예술이기 때문에 정보 과다와 브랜드 혼동으로 소비자의 변별력이 약해질 우려가 있다. 이런 상황에서 톤 앤드 매너는 친근감으로 쉽게 브랜드를 인지하게 만드는 표현 기술이다. 또한 이미지의 연동으로 메시지 공감이 유리하고, 유사 브랜드와의 식별이 순간적으로 가능하다. 광고주의 대행사 이동 프레젠테이션에서도 절대적인 평가 축으로 톤 앤드 매너에 대한 논의를 놓쳐서는 안 된다. 보편적으로 카피와 비주얼 아이디어, 모델 등 표현 요인들에만 관심과 시선이 머물러 오랫동안 쌓아온 값진 브랜드 이미지를 잃어버릴 수 있기 때문이다. 시각적인 아이덴티티도 중요하지만, 브랜드에 대한 정서와 느낌, 분위기의 아이덴티티를 감안한 크리에이티브가 브랜드 이미지에 더욱 힘을 실을 수 있다. 이와 같이 톤 앤드 매너는 전체 크리에이티브 감각의 잣대가

표 2 일본 브랜드의 톤 앤드 매너 언어화 사례

키워드	이미지 톤	브랜드
신뢰감	연구, 기술로 제품의 자신감과 신뢰성 표현	메르세데스 벤츠
건강함	역동감과 힘 있는 행동으로 건강의 필요성 표현	리포비탄 D
가정적	가족의 대화로 단란한 가정을 엄마 중심으로 표현	혼다시
청량감	시원한 청량감과 투명감으로 샘솟는 생동감 표현	세븐스
시즐감	식욕이 돋는 프로의 맛을 즐기는 기쁨과 함께 표현	COOK-DO
정서적	온화한 분위기의 잊었던 정서를 찾아 공감 표현(비일상)	JR히가시니혼
약동적	발산하는 젊음, 쾌감, 리듬, 생동감 표현	코카콜라
남성적	남자의 세계, 신체적 파워, 멋있는 남자의 세계 표현	산토리 신 몰츠
미감	우아하면서 내면적인 아름다움 표현	시세이도
계절감	사계절의 정경과 세상에서의 해방감과 자기 발견 표현	닛신 사라다유
오락적	유머, 코믹, 엔터테인먼트, 난센스 등 표현	NOVA
일상성	휴머니즘과 평범 속의 비범함 표현	산토리 뉴올드

되어야 한다.

국내 브랜드 정체성에 대한 결과를 알아보기 위해 10년 동안 광고대행사를 4회 이상 이동한 린나이 보일러 텔레비전 광고의 이동 전후 변화에 대해 분석했다. 3개 대행사의 톤 앤드 매너는 외국인 편에서는 '기술력'으로, 가수 비 편에서는 '자신감'으로, 배우 김래원 편에서는 '신뢰감'으로 표현되어, 서로 다른 브랜드 이미지로 분석됐다. 또한 컬러 이미지와 모델 이미지, 표현 방법 등 톤 앤드 매너에서 대행사별로 브랜드 평가 이미지가 상이하게 나타났다. 따라서 린나이 보일러는 장기적인 광고 노출과 지명도에 비해 소비자 마음속에 남겨진 브랜드 이미지가 미약하다고 말할 수 있다. 지금 이 순간의 제품 판매에

표 3 린나이 보일러 텔레비전 광고의 대행사 이동에 따른 이미지 분석

1. 리앤디디비(2002)	**외국인 편**
	1. 콘셉트: 디지털 보일러
	2. 메시지: 첨단 보일러~ 린나이
	3. 모델: 외국인/신비감
	4. 슬로건: 디지털 린나이
	5. 징글: 신비로운 음악
	6. 실행: 컴퓨터그래픽
	7. 컬러: C/L & Steel
2. 그레이월드와이드코리아(2004)	**가수 비 편**
	1. 콘셉트: 인터넷 보일러
	2. 메시지: 쾌적한 보일러~ 린나이
	3. 모델: 비/섹스 어필
	4. 슬로건: 비 앤드 해피
	5. 징글: 린나이 ♬
	6. 실행: 빅 모델 전략
	7. 컬러: C/L & Steel
3. 애드리치(2010)	**김래원 편**
	1. 콘셉트: 경험할수록~ 린나이
	2. 메시지: 품질 좋은~ 린나이
	3. 모델: 김래원/따뜻함
	4. 슬로건: 경험할수록~
	5. 징글: 린나이/경쾌한 음악
	6. 실행: 빅 모델 전략
	7. 컬러: C/L & Black
톤 앤드 매너	**1. 기술력(리앤디디비)**
	2. 자신감(그레이월드와이드코리아)
	3. 신뢰감(애드리치)

만족하기보다는 좀 더 지속적이고 일관된 브랜드 이미지 구축을 위해
커뮤니케이션 활동에 정체성을 담아야 할 것이다.

결론적으로

국내 기업은 감성 정보화 사회의 니즈에 맞게 독특한 브랜드
이미지를 구축하여 유사 브랜드와의 차별화를 효율적으로 촉진해야
한다. 최근 기업마다 브랜드 이미지를 차별화하여 브랜드의 개성과
가치를 살리는 데 초점을 맞추고 있긴 하지만, 기업과 광고대행사가 좀 더
브랜드 정체성에 대한 공동의 관심과 일관된 커뮤니케이션 실행 노력에
힘을 기울여야 한다. 국내 기업은 잦은 대행사 이동으로 브랜드 전략과
크리에이티브의 일관성이 결여되어 브랜드 이미지를 제대로 만들지
못하고 있다. 해외 유명 브랜드와 광고대행사의 파트너십 사례에서
보듯이, 좀 더 장기적이고 전략적인 동반자 관계에서 브랜드 이미지를
위해 함께 노력해야 한다. 그리고 대행사 이동 시, 브랜드 이미지
정체성의 중요성을 감안하여 모든 것을 새롭게 바꾸기보다는 신중히
변화를 실행하되, 브랜드의 긍정적 자산을 유지하고 발전시켜 나가는
공동의 지혜가 필요하다.

국내 광고 창의성에 대한 비평

국내 광고 크리에이티브는 국제 광고제 출품 작품들과는 거리가 있다

한국은 2009년 8조 원에 달하는 광고 예산에서 볼 수 있듯이 규모

면에서 세계 10위권의 광고 선진국이지만, 국제 광고제 수상 실적은
미약하다. 국내 광고 크리에이티브가 괄목할 만한 성장을 이룬 것도
사실이지만, 현재까지는 대기업에 편향된 점이 없지 않다. 대기업들은
스타 마케팅을 선호, 빅 모델을 써서 모델의 지명도와 이미지로 빠른
광고 효과를 얻으려는 기대가 크다. 이처럼 국내 광고 크리에이티브의
흐름은 모델 중심의 현실적인 표현으로 국제 광고제의 비일상적인
아이디어성 표현은 선호하지 않고 있음을 알 수 있다. 국가별 광고의 표현
방법과 선호도는 그 나라의 문화에 따라 차이가 날 수 있지만, 글로벌
시대의 국가 경쟁력을 위해 국제적 공감을 이끌어내는 크리에이티브의
개발은 이 시대의 요구이기도 하다. 한국 광고에서 비일상적 아이디어성
광고 표현을 선호하지 않는 이유는 무엇일까? 문화적인 차이일
수도 있으나, 가장 큰 이유로는 빅 아이디어의 위력을 경험하지 못한
광고주들의 불신과 크리에이터들의 아이디어 부재를 들 수 있다. 사실,
광고에서 빅 아이디어는 커뮤니케이션의 목표 달성은 물론이고 광고
예산의 효율성에도 기여할 수 있다. 광고의 효과는 제품의 품질과
유통, 광고 노출 등 복합적 원인이 있지만, 광고 전략과 크리에이티브의
영향력을 부정할 사람은 없다. 정보 과부화 시대, 광고에 무관심해진
수용자들을 위한 비주얼 아이디어가 돋보이지 않으면 광고물의 주의와
지각력을 높일 수 없다. 비일상적 표현의 아이디어성 광고만 비교해 봐도,
해외 광고는 국내 광고에 비해 창의성이 뛰어나 의미 전달은 물론이고
광고의 관심attention과 흥미interest 면에서도 큰 차이를 느끼게 한다. 많은
국내 광고의 경우, 비주얼의 의미가 빨리 들어오지 않고 일방적인 주입식

광고가 많은 것이 현실이다. 글로벌 시대의 국가 크리에이티브 경쟁력을 위해서는 광고 창의력의 질적인 향상이 절실하다.

칙센트미하이Mihaly Csikszentmihalyi는 창의성을 "한 문화나 분야를 가치 있고 유용한 완성으로 이끄는 독창적인 아이디어 산출물"이라고 정의했다. 창의성은 기업의 경영을 좀 더 효율적으로 수행할 수 있으며 새로운 문화의 패러다임과 방향성을 제시할 수 있는 힘이다. 광고 비주얼의 창의적인 발상은 합리적인 사고보다 비합리적인 사고에서 나온다고 할 수 있다. 국내의 광고 크리에이티브에서도 기업은 비일상적 아이디어 발상에 높은 관심을 가지고 광고 효과가 많이 일어나기를 기대한다. 모리아티S. E. Moriarty와 롭스B. A. Robbs는 광고 크리에이티브에서 "적절성relevance과 독창성originality 외에 영향력impact이 창의성의 결과에 해당된다"라고 보았다. 기존 광고의 틀을 깨는 창의력과 신선한 접근으로 시각적·정서적으로 강한 볼거리를 만드는 것이 크리에이티브의 본질이다. 슐츠D. E. Schultz는 아무리 "논리적인 전략을 세웠어도 크리에이티브 영상이 받쳐주지 못하면 소비자의 눈길을 끌지 못하고, 광고 제작비만 없애는 꼴"이라 말한다. 정보의 홍수 속에서 소비자의 마음을 잡기 위해, 크리에이터는 타깃의 공감대와 시대의 트렌드 및 라이프스타일을 반보 앞서 새로운 문화를 빚어야 한다. 광고는 현실보다 다소 과장된 쇼윈도 같은 특징을 가지며, 독창적인 상징을 통해 이루어내는 비일상적 수사학 표현이라 할 수 있다. 광고는 단순히 수용자에게 의미를 이해시킬 뿐만 아니라, 주목과 호감을 불러일으키고 감정에 영향을 미쳐 소비 행동으로 이끌 수 있어야 한다. 이와 같이 국내

광고는 감성과 함께 호흡하는 인터랙티브 패러다임으로 국제 광고의 흐름에 맞추어 세계 속의 크리에이티브 경쟁력을 키워야 할 것이다.

국내 광고 비주얼의 상징성은 해외 우수 광고에 비해 의미 전달과 흥미 면에서 뒤진다

"광고 크리에이티브는 연관성 찾기"라고 말한다. 이는 광고 속의 소재(사물, 사람, 동물, 자연, 그래픽 등)와 컬러, 톤 앤드 매너에 이르기까지 모든 요소가 제품과 콘셉트에 딱 맞는 연관성을 찾아야 굿 아이디어이기 때문이다. 상징성은 쉽게 이해할 수 있는 의미 생산과 흥미를 만들 수 있는 적합한 소재와 구조, 그리고 완성도로 마무리되는 표현 전술이다. 아이디어의 크기에 따라 커뮤니케이션의 반응은 물론이고 수용자의 시각적·정서적 구매 자극에도 차이가 있을 수 있다. 국내 광고 크리에이티브는 해외 광고에 비해 비주얼의 의미 해석이 어렵고 흥미가 떨어진다고들 한다. 비주얼 아이디어 중심의 발상보다는 정서적 공감대에 치중한 현실적인 모델 의존 표현이 국내 광고 크리에이티브의 대부분이다. 똑같이 비일상적 아이디어 발상 광고라 할지라도, 쉽게 접근할 수 있는 수직적 발상으로 비주얼의 임팩트가 약하고 흥미를 끌기에는 역부족인 아이디어가 많다. 광고 비주얼은 광고 속의 메시지를 구성하는 다양한 요소 중 그림(영상)에 해당하는 상징이다. 광고 비주얼은 각양각색의 소재와 구조로 의미를 만들어 저마다 광고 수용자와 커뮤니케이션을 하고 있다. 비주얼 아이디어는 전략을 토대로, 제품의 의미와 콘셉트를 모티브로, 크리에이터의 경험과 직감으로 발상하여

표현된다. 표현된 비주얼 아이디어의 상징이 명확하지 않으면 연상 의미가 쉽게 와 닿지 않아 수용자가 이해하지 못할 수도 있다. 아트 디렉터의 임무는 끊임없이 새로운 자극을 창출하여 수용자에게 흥미 있는 비주얼 임팩트를 개발하는 것이다. 상징에 대한 의미 해석은 개인적인 변수(지적·심리적·문화적)에 따라 다르게 이해되고 해석될 수 있으며, 인간은 다면성多面性으로 관심과 목적, 계획에 따라 다양하게 사고하기 때문에 자의적인 해석이 될 가능성이 크다. 따라서 광고 비주얼의 상징은 수용자(소비자, 집단, 개인)의 관심사인 그들의 문화 영역 안에서 만들어져야 한다. 해외 우수 광고의 비주얼을 쉽게 이해할 수 있는 것은 제품의 본질적인 기능에 초점을 맞추기 때문이고, 연상 아이디어가 좋아 카피의 도움 없이 비주얼만으로 메세지를 쉽게 이해할 수 있기 때문이다. 반면 국내 광고는 제품의 단순한 속성보다는 편익과 가치에 연관된 메시지로 비주얼의 의미가 어려워 국제 광고제의 심사 위원에게 외면당하기 일쑤다. 이제 국제화 시대에 함께 이해하고 웃고 즐길 수 있는 광고 비주얼의 아이디어 개발이 시급히 요구되는 시점이다.

국내 광고 비주얼은 소재와 구조 면에서 해외 우수 광고와 차이가 많이 난다

광고 비주얼 아이디어는 소재의 선택에서 시작되며 소재의 적절성에 따라 그 작품의 가치가 결정된다. 광고는 직접적이든 비유적이든 감각적이든, 무언가 제시할 수 있는 유일무이한 개별 존재여야 하며, 획일성을 탈피해 자기만의 차이를 만들어야 한다. 광고의 생명은

박문수

비주얼의 소재 선택과 완벽한 구조의 아트워크_{artwork}에 있으며, 적절한 연상 소재를 재구성해 필연적인 구조로 배치하여 의미를 생성하는 것이다. 광고 비주얼은 기존에 존재하는 익숙한 사물과 전혀 관계없는 사물의 새로운 조합으로 필요한 의미와 흥미를 재창조하는 것이다. 그래서 광고는 유에서 유를 창조(있는 것을 재구성)하는 응용미술이라고 이야기된다. 제품의 콘셉트와 근접한 소재는 연상이 빨라 쉽게 이해되지만, 반전이 없다면 진부해질 수 있다. 따라서 연상이 쉬운 소재를 비현실적이고 재미있는 상상력을 이용해 새롭게 변형된 이미지로 만들어야 흥미로울 것이다. 해외의 광고 비주얼은 의미를 쉽게 알아차릴 수 있는 제품, 연상이 가까운 소재, 반전에 의한 비일상적 이미지를 적절히 하나로 묶는 구조가 많다. 이처럼 광고 비주얼 아이디어는 가까운 소재의 수직적 발상과 멀리 있는 수평적 발상을 상호 보완하는 구조여야 한다.

흔히 "서로 다른 사물에서 공통점을 찾아내라"라고 말하듯, 공통점을 가지고 있는 사물의 조합은 같은 말을 흥미롭게 전달할 수 있는 '비유의 힘'이다. 상징은 소재와 구조의 선택에 따라 아이디어가 크게 달라지며 의미도 다르게 해석될 수 있다. 표현의 궁극적인 특질은 브랜드의 의도가 무엇인지를 말해주는 실질적인 정보를 표출할 수 있어야 한다. 상징성은 크리에이터의 의도에 따라 연상 이미지의 소재를 포착하여 선택된 구조다. 상징성은 사람과 동식물, 곤충 등 유기체뿐만 아니라 다양한 사물, 자연, 그래픽, 색채, 폰트 등에서 연상 이미지를 찾아 적절한 의미를 만들어낸다.

01 연상 이미지 소재 선택 구조

 해외 광고와 국내 광고의 소재 사용에는 어떠한 차이가 있는가?
해외와 국내 모두 사물을 많이 사용했으나, 해외 광고는 다른 소재에
비해 감성 자극이 강한 인간 소재의 비주얼 아이디어가 많았다. 또한
제품 메시지를 쉽게 알 수 있는 상황 전개와 흥미를 이끌 수 있는
소재를 선택했다. 해외에 비해 국내에서는 제품 중심 소재가 다소 높게
나타났고, 그래픽, 동식물, 패러디, 자연 등은 별로 차이가 없는 것으로
나타났다.

 광고 비주얼은 소재의 구성과 내용에 따라 아이디어의 수준이
달라진다. 아이디어의 소재를 그대로 나열하기도 하고 변형하여 다른
소재끼리 합치기도 하면서 의도에 맞는 비주얼을 만든다. 연관성이 좋은
소재를 찾는 것도 중요하지만, 소재의 가치를 극대화시킬 수 있도록

표 4 해외 우수 광고와 국내 광고의 내용 분석(의미 전달/흥미도)

키워드	의미 전달	흥미도
해외	제품과 가까운 의미와 제품의 본질적 기능을 연결	전혀 상상하지 못한 반전과 의외의 상황 연출 난도와 완성도가 높음
국내	제품과 멀고 쉽게 알 수 없는 편익 가치 연결	쉽게 생각할 수 있는 나열식 아이디어 반전과 난도가 낮음

소재의 변화를 통해 비주얼을 만드는 아트워크가 더욱 중요하다. 이것이
바로 비주얼 아이디어이며 창조 행위의 결과다. 하나의 소재만을 변형한
단순한 비주얼 구조가 두세 개의 소재를 합친 구조에 비해 쉽게 이해가
가는 것은 당연하다. 또 소재의 변화된 아트워크와 완성도에 따라 광고
비주얼의 시각적·정서적 반응이 달라진다.

　광고 비주얼의 의미 전달과 흥미도는 광고의 소재와 구조에 의한
표현 아이디어에서 비롯된다. 〈표 4〉에서 나타난 것처럼, 해외 우수
광고는 소재와 구조에서 쉽게 알아차릴 수 있는 제품 콘셉트에 근접한
소재를 연결시켜 의미를 쉽게 이해할 수 있는 반면, 국내 광고는 제품
자체보다는 사용상의 편익과 가치에 연관된 메시지로 사람에 따라 의미
전달이 어렵게 느껴지는 경우가 많다. 또한 해외 우수 광고의 흥미도가
뛰어난 것은 수평적 발상으로 의외의 반전과 표현의 난이도 및 완성도가
높기 때문이다. 반면에 국내 광고는 평범한 연상 아이디어로 수직적
발상의 난이도가 적은 나열식 표현이 되어 비주얼이 주는 감동이 적다.
소재의 구조 면에서 해외 광고는 하나의 소재를 나열하거나 변형하여
사용한 비주얼이 많은 반면, 국내는 두 개의 소재를 나열하거나 변형하지

않은 구조의 비주얼이 많았다. 광고 비주얼 아이디어는 해외 광고가 국내 광고에 비해 소재에서 단순하게 발상했고, 비주얼의 표현에서는 소재의 난이도가 높은 변형을 선택해 국내 광고에 비해 완성도가 높은 것으로 나타났다.

국내 광고는 해외 우수 광고에 비해 유머 표현에 대한 아이디어가 부재하다

국제 광고제에서 또 하나의 장벽은 유머 표현에 대한 아이디어 부재다. 칸트는 유머는 "팽팽한 기대가 갑자기 어처구니없는 것으로 전환될 때 오는 것"이라고 말했다. 또한 폴 캐플러Paul Kapler는 "기쁨과 즐거움은 인생의 요소이자 인생의 욕구"라고 말했다. 이처럼 아무리 좋은 제품 정보를 담고 있어도 재미없는 커뮤니케이션이라면 소비자를 만날 수 없다. 세계 속의 국내 브랜드를 구매 자극하기 위해서는 그들의 문화 구성 요소 속에서 광고 아이디어를 찾아야 할 것이다. 또 세계 시장의 관문을 두드리는 소구 방법이 유머라고 한다면 하루속히 유머 연구도 이루어져야 할 것이다. 유머 소구는 소재와 구조로 소비자들을 흥미롭게 하며, 광고 비주얼은 시각적으로 유머러스한 의미를 전달하기 위해 비주얼 펀visual pun과 은유라는 개념을 포함한다.

해외 광고에서 유머 표현이 창의성 요인 중 핵심적 위치에 있다는 것은 광고인이라면 누구나 아는 사실이다. 유머에 익숙한 미국, 유럽 등에 비해 국내에는 유머 소구에 대해 문화와 정서적 차이에서 오는 냉소적인 반응도 다소 있다. 해외 광고의 경우 아이디어의 바탕에 늘 유머가 바탕에 깔려 있으나 국내의 유머 소구는 부분적이며 한계성을 지닌다.

국내 광고에서도 유머에 대한 인식이 다소 호전된 것은 사실이지만, 모든 광고에 유머를 적용하는 데는 부정적인 시각이 더 많다. 유머 소구는 광고에 접근성을 높여 광고의 관심과 몰입을 유도하는 소구 방법이며, 브랜드에 대한 친근감과 기억을 높일 수 있는 장점이 있다. 그러나 광고에서 흥미를 주는 소재의 선택과 제품의 상호 관계성에 따라 광고 효과는 차이를 보일 수 있다. 유머의 기능인 '재미'를 부여하는 표현 기능expressive function과 '메시지'를 소비자에게 전달하는 전달 기능communication function이 함께 조화를 이루어야 할 것이다. 광고 속의 유머 자체는 흥미로운데 제품과의 연관성이 적어 브랜드 연결이 되지 않으면 광고 목표를 달성할 수 없다.

국내의 경우, 고관여 제품에는 유머 소구가 전무하며, 저관여 제품도 감성 매체인 텔레비전 광고에만 적용되어 있으며, 인쇄 매체에서의 유머 소구는 적은 편이다. 이는 광고주는 물론 소비자 역시도 광고의 유머를 재미있어 하기는 하지만, 메시지를 가볍게 인식하여 설득 효과와 제품에 대한 신뢰가 떨어진다고 생각하기 때문이다. 이와 같이 나라마다 문화의 차이에 따라 유머에 대한 관심과 선입견이 다를 수 있다. 국내에도 점차 유머 광고가 늘어나고 있으나, 광고의 선호도와 제품의 구매 의사가 사뭇 다른 경우를 체험할 수 있다. 유머 상황이 제품과 브랜드에 긍정적인 이미지를 강화할 수 있어야 커뮤니케이션 효과를 높일 수 있다. 감성 이미지 시대에 젊은 세대의 감성을 아우를 수 있는 유머 광고의 개발이 요구된다. 이미 해외에 진출한 대기업들의 현지 광고에는 유머 소구의 아이디어 광고가 보이기 시작했다. 글로벌 시대의 국가 경쟁력을

위해서는 다양한 세계 문화를 이해하여 유머 광고에 대한 창의적이고 심도 깊은 연구를 할 필요가 있다.

결론적으로

국내 광고의 현실은 국제 광고제의 광고 표현과 다소 차이가 있다. 국가별 광고의 표현 방법과 선호도는 그 나라의 문화에 따라 다를 수 있지만, 글로벌 시대의 국가 경쟁력을 위해 국제적 공감을 끌어낼 수 있는 크리에이티브의 개발은 시대의 요구이다. 그러나 국내에서는 여전히 모델 전략에 더 큰 관심과 확신을 가지고 있으며, 아이디어성 광고에 냉소적인 시각도 적지 않다. 모델의 지명도와 연관 이미지에 편승, 쉽게 광고 효과를 얻을 수 있다는 광고주들의 생각도 따지고 보면 아이디어의 부재에서 비롯되었다고 볼 수 있다. 기업의 브랜드 상황에 따라 표현 전략이 다를 수는 있지만, 글로벌 시대의 제품 경쟁력과 국가 위상을 위해 아이디어성 광고 영역의 비주얼 개발과 창의성 연구는 당면 과제라고 생각한다. 광고 비주얼의 창의적인 발상은 합리적인 사고보다는 비합리적인 사고에서 더 많이 나올 수 있다.

감성 이미지와 쌍방향 커뮤니케이션이 화두인 2011년, 제품에 대한 좋은 정보를 담고 있어도 흥미를 줄 수 없는 커뮤니케이션으로는 소비자의 관심과 마음을 함께 나눌 수 없다. 해외 광고의 경우 아이디어 바탕에 늘 유머가 깔려 있으나, 국내의 유머 소구는 저관여 감성 제품에서만 선호되어, 유머 광고에서 아직 서구와 다소 정서적 차이가 있음을 실감할 수 있다.

광고 비주얼의 아이디어는 적절한 소재 선택과 반전, 그리고 구조의 볼거리를 만드는 아트워크로 승부한다. 광고 비주얼의 승부는 소재의 새로운 조합과 재구성을 통해 흥미롭게 의미를 재창조하는 예술성에서 비롯된다. 그러나 흥미에 집중해 표현 기능에만 힘을 기울이면, 정작 광고의 본질인 전달 기능이 소홀히 다루어져 광고 목표를 달성할 수 없는 경우도 있다. 제품과 가까운 소재 선택으로 비주얼이 쉽게 이해되고, 제품이 중심이 되어 핵심 메시지가 소비자에게 전달될 수 있어야 한다. 또 아트디렉터는 메시지에 흥미를 줄 수 있는 소재의 반전과 비주얼의 변형으로 시각적 볼거리를 만들어 끊임없이 새로운 상징의 자극을 창출해야 한다. 윈스턴 플레처Winston Fletcher는 뛰어난 크리에이티브의 중요 포인트를 '완벽함'에 두었다. 이것은 아이디어를 연출과 표현력에서 얼마만큼 극적으로 다루었느냐 하는 것이다. 아무리 전략과 아이디어가 좋아도 표현 결과가 부실하면 감동을 이끌어낼 수 없다. 결국 비주얼의 구조에는 의미의 명확성clear과 적절성이 요구되며, 표현에는 새로운 독창성과 눈과 마음을 모으는 영향력, 그리고 섬세한 완성도quality가 중요하다.

박연선 홍익대 교수
Park, Yeon-Sun

경기여자고등학교를 졸업하고 홍익대학교 응용미술학과와 홍익대학교 대학원(시각 디자인 전공)을 졸업하였다.
(사)대한산업미술가협회, (사)한국색채학회의 공로상, 디자인의 날 국무총리상을 수상하였다. 서울시, 수원시, 의정부시
경관심의위원회 위원을 비롯해 다수의 위원 경력이 있으며, (사)한국색채학회 회장을 역임하였다. 대한민국산업디자인전람회
초대 디자이너이며, 홍익대학교 조형대학 학장을 역임하였고. 현재 홍익대학교 조형대학 교수로 재직 중이다.

공공 디자인과 색채

우리나라 공공 디자인의 현황

　　　　　　국가 위상이 높아지고 전반적인 삶의 수준이
향상됨에 따라 도시 환경 및 공공 디자인의 품질에 대한 기대 수준 역시
점차 높아지고 있다. 아울러 이와 관련한 부처별, 지자체별 공공 디자인
관련 사업도 점점 증가 추세에 있다.[1] 하지만 대부분 사업이 단기적인
관점과 양적인 성장에만 머물러 있는 것이 현실이며, 지역별 수준의
편차가 크고 열악한 지자체의 경우는 그나마 아예 없기도 하다.

1. 지자체별 공공 디자인 부서의 평균 예산은 2007년 약 7억 원에서 2008년 약 34억 원으로 전년도 대비 4.6배
 증가했다(전국 275개 지방자치단체 대상 실시, 산업디자인 통계조사, 2009, 지식경제부, 한국디자인진흥원).

공공 디자인에는 지역마다 특화된 아이덴티티도 필요하지만, 국가적 통합 디자인으로 소통과 융화된 모습도 필요하다. 하지만 현재는 특정한 기준이 없어 각 지자체의 지역성에만 집중한 디자인이 대부분이다. 또 장기적 관점이 아닌 단기적 관점의 개발로 비효율적 예산 집행이 일어나고, 이는 결국 지역의 불균형 발전을 초래할 수 있다. 지역 특화를 이유로 지역 간의 격차가 벌어진다면 국가 내 소통과 융합에 저해될 수 있고, 과도한 특화는 지역 간의 구분을 강조하여 국가 전체 이미지를 통합하는 데 어려움을 초래한다. 국가는 국민에게 일정 수준 이상의 공공 디자인을 제공할 의무가 있다. 전문가들의 충분한 연구를 통해 공공 디자인이 정립된다면, 국가적 통합 디자인으로 융화된 국가 이미지를 기대할 수 있을 것이다.

01 지역 경계의 상이한 가로등 디자인
02 과도한 장식적 요소의 가로등

공공 디자인의 개념

공공 디자인의 개념은 좁게는 '국가나 지자체가 소유·설치·관리하는 각종 도시 기반 시설, 가로 시설물, 용품, 행정 서식 등 공적 영역과 관련된 디자인'으로, 넓게는 '공공 공간과 시설, 정보 등 공공적으로 사용되는 모든 영역의 디자인'과 '사적 소유물이지만 공공성이 확보되는 영역의 디자인'으로 정의되고 있다.

결론적으로 공공의 영역에 속해 있는 모든 것을 계획하고 디자인하는 것을 공공 디자인이라 할 수 있다.

표 1 공공 디자인의 개념

구분	개념	출처
광의의 개념	공공성이 확보되어야 하는 모든 영역의 디자인	문화체육관광부(2009)
	사적 영역에 해당되나 개인의 자유의지에 따른 선택이 불가능하여 일상적 삶에서 그 영향을 피할 수 없는 것으로, 강한 공공성이 확보되어야 하는 영역의 디자인(건축물, 미술 장식물, 간판 등)을 말함	한국공공디자인학회
협의의 개념	좀 더 작은 의미로 국가나 지방자치단체가 제작·설치·운영하는 각종 공간 및 시설, 용품과 관련한 디자인이라는 것을 전제로, 공공장소의 여러 장비와 장치를 좀 더 합리적으로 꾸미는 일이라는 의미까지 포함	문화체육관광부(2009)
	제품이나 산업 디자인이 아닌 국가, 지자체 및 공공 단체 등이 소유·설치·관리하는 도시 기반 시설, 가로 시설물, 각종 상징물, 증명서, 행정 서식 등을 위한 공적 영역의 디자인	한국공공디자인학회

공공 디자인의 범주

　　　　　　　　공공 디자인이란 결국 공공장소나 공적
영역에 해당하는 모든 디자인을 일컫는 말이라 할 수 있다. 우리나라도
여러 부서가 공공 디자인 프로젝트를 추진하고 있다. 그러나 국내의
공공 디자인 정책 및 사업은 1~2년 내외의 단기 사업이 대부분으로,
장기간에 걸친 거시적 사업 추진으로 공공 디자인의 질적 성장 기회가
필요하다는 의견이 지배적이다. 향후 공공 디자인의 장기적·거시적
정책 방향을 위해서는 국내외의 사회적·문화적 흐름과 공공 디자인에
대한 연구가 진행되어야 한다. 또 미래의 공공 디자인은 기존 디자인보다
더 거시적이고 진보적인 개념으로 국민 삶의 만족도 향상과 새로운
부가가치의 창출을 목표로 해야 한다.[2]

공공 디자인 색채

　　　　　　　　공공 디자인 색채에 대해 살펴보자. 우리나라는
2008년 지식경제부 기술표준원에서 공공 디자인 개발 사업의 하나로
'공공 디자인용 표준색 견본 개발 보급' 연구를 시행하여 2009년 공공
디자인 색채표준 가이드를 개발했다. 이 색표는 색채 관련 법령을
조사하고 모호한 규정은 해당 부처와 검토하여 공공 디자인 관련 색채를
총 333개로 정리하여 규정했다. 연구 결과물을 적극적으로 활용하여
앞으로 국내 공공 디자인 색채의 표준화가 이루어지기를 기대한다.

2. 박연선 외, 「디자인 산업육성전략 연구: 공공디자인 등 신디자인 분야」, 한국디자인진흥원, 2011, 4~5쪽.

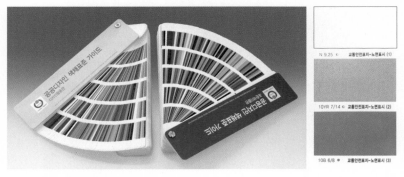

03 공공 디자인 색채표준 가이드

　　우리나라의 공공 디자인 색채는 여러 가지 문제점을 가지고 있다.
다음 그림은 해안가 어촌 마을의 사진이다. 이곳은 주거 지역으로 바다와
인접해 있으나, 주변 자연경관과 조화롭지 못한 고채도의 지붕 색채로
경관을 해치고 있다. 이와 같이 국내 농어촌 마을에는 고채도의 주거
자재로 인해 주변의 훌륭한 자연과 이질적인 느낌을 전달하는 경우가
많다.

　　이에 한국농어촌공사는 2009년 '농어촌 경관 이미지 형성을 위한
환경 색채 적용 모델'을 개발하여, 농어촌 현장 적용을 위한 색채 디자인
도구 개발 및 현장 적용 모델을 개발하고 농어촌 주택 색채 정비 사업의
현장 관리용 도구 개발 및 관리 지침을 연구했다. 이 연구를 통해
도출된 모델들을 현장에서 적극적으로 반영한다면, 우리나라 농어촌도
자극적이지 않고 주변 환경과 충분히 조화로운 색채로 아름다운 경관을
연출할 수 있을 것이다.

　　우리나라 보도에는 여러 가지 필요 때문에 많은 시설물이 설치되어

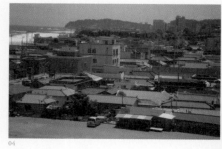

04 강원도 S시 해안 주택가 전경
05 농어촌 경관 이미지 형성을 위한 환경 색채 적용 모델 권장 사항

있다. 가로 시설물들을 살펴보면, 최근 지자체별로 실시하고 있는 공공
디자인 프로젝트의 결과물로 지자체의 상징 색채를 시설물에 적용해
사용하는 경우를 자주 볼 수 있다. 지역의 개성을 살리고 타 지역과의
차별화를 명목으로 사용하는 색채를 보면, 상당수가 환경에서 사용하면
곤란한 고채도다. 〈그림 6〉의 시설물 색채도 환경 색채로 사용하기에는
채도가 상당히 높다. 또 위에 설치된 노란색 구조물과의 색상 대비로 그
자극도가 가중되어 시각적 자극 요소가 되고 있다. 반면, 지각 있는 몇몇
지자체의 경우에는 우수한 디자인의 가로 시설물을 선정해 그 사용을
권장하고 있다. 선정된 공공 디자인 시설물의 색채를 보면, 주변 환경에
시각적으로 자극 요소가 되지 않는 무채색이나 저채도임을 알 수 있다.
　　과도하게 특화된 공공 디자인은 지역 간의 구분을 강조하여 국가
이미지 통합의 어려움을 초래한다. 또한 지역의 목소리를 크게 내기 위한
특화가 지역민에게 시각적 공해 요소로 작용한다면, 이는 공공 디자인의

06 고채도의 가로 시설물
07 서울시 우수 공공 디자인 시설물

목표인 삶의 질 향상에 위배되는 것이라 볼 수 있다.

　전국적으로 난잡한 고채도 디자인의 옥외광고물이 문제가 되고 있어
각 지자체별로 개선 사업을 시행하고 있다. 공공 디자인을 담당하고
있는 부처별로 이 사업을 중복 시행하고 있기도 하다.[3] 그리고 여전히
전국적으로 잡음을 내고 있는 옥외광고물이 많이 있다. 〈그림 8〉을 보면
주거 지역이 고채도의 간판 때문에 쾌적하지 않은 경관을 연출하고
있다. 상인들은 고객을 많이 유치하기 위해 좀 더 자극적이고 눈에
띄는 색채를 사용하고 싶어 한다. 하지만 고채도의 자극적인 색상만이
시인성을 높이고 주목받는 것은 아니다. 〈그림 9〉는 2009년 서울시
좋은 간판 사례집에 실린 금상 수상작이다. 이 수상작은 무채색의
바탕에 노란색을 강조색으로 사용해 시인성을 높였고, 강조색의 면적을

3. 지식경제부, 문화관광부, 행정안전부.

최소화하는 디자인으로 여백의 미를 살렸다.

최근 지자체별 옥외광고물의 색채 규정을 보면, 대부분 고채도의
면적을 최소화하고, 특수한 기능적 이유를 제외하면 빨강색의 사용을
제한하는 지침을 가지고 있다. 소재의 경우, 저탄소 녹색성장이라는
국가 목표에 발맞춰 자연 소재를 적극 권장하여 자연 소재의 색채가
나타나도록 하고 있다. 또한 건물 외부 마감재와 어울리는 재료를 사용해
건축물과의 조화로운 디자인을 강조하고 있는 추세다.

2010년 행정안전부와 국토해양부는 자전거 이용 시설 및

08 09

10

08 고채도의 옥외광고물
09 서울시 좋은 간판 사례집 수상작
10 서울시 권장 우수 간판 디자인

박연선

설치 관리 지침을 마련하여 국민의 자전거 이용을 장려하고 있다. 2011년 행정안전부는 전국적인 자전거 도로망의 구축과 자전거 관련 안전시설물(자전거 횡단보도, 분리대)의 설치를 중점적으로 추진하고 있다. 자전거 도로의 설치 기준을 살펴보면 자전거 도로 포장의 색상은 표층 고유의 색상을 사용하는 것을 원칙으로 하되, 교차로, 이면도로, 시·종점 등 상충이 발생하는 구간에 대해서는 시인성을 확보할 수 있도록 포장의 색상을 다르게 설치해야 한다. 또한 상충 구간에 적용하는 자전거 도로 포장색은 암적색(어두운 빨강)으로 하며, 자전거 이용자의 혼란을 방지할 수 있는 범위 내에서 감독원이 색상의 적정성을 판단해 시공하도록 되어 있다.

행정안전부가 제시하는 상충 구간의 표준색 기준은 저채도의 빨간색이다. 그러나 상충 구간이 아닌 자전거 도로에도 빨간색을 적용하고 있는 지자체들이 많이 있다. 또 〈그림 11〉과 같이 녹색의 보도 옆에 바로 설치하여 색상 대비로 시각적 공해가 되고 있는 경우도 있다. 〈그림 12〉는 명도 차이를 둔 저채도의 보도 포장에 자전거 보도 픽토그램을 적용해 보행자 도로와 자전거 도로의 경계를 확실히 알린 좋은 사례다. 일본의 경우도 보행자 도로와 채도 차이를 두고, 보도의 픽토그램으로 자전거 도로를 표시하고 있다. 〈그림 11〉은 자전거 도로와 보행자 도로를 구분해 보행자의 안전을 확보하려는 목적에는 일정 부분 부합하나, 빨간색과 초록색의 색상 대비 및 고채도로 보행자의 시각적 불편함을 초래한다.

공공 디자인의 색채는 기능적인 목적으로 사용하는 것도 중요하지만,

11 고채도의 보도 디자인
12 성남시 보도 디자인
13 일본 보도 디자인

그 대상인 공공에게 편안함과 안전성을 제공하는 것이 가장 중요하다.
그런 의미에서 우리나라의 공공 디자인은 현재 과도기에 있다고 할 수
있다. 상당수 국민이 그 필요성과 중요성을 알고 있기 때문에 앞으로는
좀 더 성숙한 디자인과 색채의 공공 디자인을 보급하는 것이 필요하다.
이를 통해 국민 삶의 만족도를 높이고 더 나아가 국가의 이미지
향상으로 글로벌 경쟁력이 제고되도록 하는 것이 공공 디자인의 최종
목표가 되어야 할 것이다.

참고문헌

김은영 외, 「공공디자인 색채표준 가이드 제작에 관한 연구 발표 논문」, 한국색채학회, 2009.
박연선 외, 「디자인 산업육성전략 연구: 공공디자인 등 신디자인 분야」, 한국디자인진흥원, 2011.
「자전거 이용시설 설치 및 관리 지침」, 행정안전부·국토해양부, 2010.7.
충남대학교 산학협력단, 「농어촌 경관 이미지 형성을 위한 환경 색채 적용 모델 제작 최종 보고서」, 충남대학교, 2009.

공공 디자인과 색채

박완선 리코드 대표
Park, Wan-Seon

홍익대학교 미술대학과 대학원에서 시각 디자인 전공으로 학사·석사·박사학위를 받았다. 코그다(COGDA) 사무국장,
혜전대학 시각디자인과 교수, 홍익대학교 책임입학사정관을 지냈으며, 현재 우리 디자인의 현실을 걱정하고 올바른 디자인
문화를 정착시키자는 뜻을 가진 동지들과 연구기관인 리코드(Research Institute of Corea Design, 한국디자인연구소)를
만들어 대표를 맡고 있다. 특히 인간의 소통과 인문학에 관심이 많다. 저서로 『텔레비전광고의 시제와 초점』과 박사 원우들과
함께 만든 무크지 『디자인 상상』(1, 3, 4호)이 있다.

지금,
대한민국은 디자인사가 필요하다

지난 학기에도 디자인사 강의를 했다. 디자인사
수업이라고 하면, 으레 인간의 윤택한 삶을 기원하고 타인에게 정보를
준다는 디자인의 정의에 근거해 세계 최초의 디자인이라 할 수 있는
라스코 동굴 벽화로 시작한다. 그리고 이집트, 메소포타미아, 인더스,
황하 문명에서 원시 형태의 디자인을 찾아본 다음, 영국의 산업혁명에
이르러 현대적 의미의 디자인이 시작됐다고 가르치는 것이 순서다.
세계사 속에서 디자인의 역사를 보면, 커다란 경제의 흐름 안에서
그 시대에 강성한 나라들의 디자인이 발전했다. 아니 다시 말하자면,
디자인이 발전한 나라가 경제적 우위를 차지할 수밖에 없었다. 그러다

보니 자연히 우리 학생들은 디자인사를 배울 때 대부분 남의 디자인 역사를 배우기 바쁘다. 지금과 같은 현대적인 디자인 개념이 유럽에서 먼저 시작되었고 우리는 그것을 받아들인 입장이기 때문에, 남들의 디자인 역사를 배우는 것은 세계사를 배우는 것처럼 일정 부분 당연한 것이기도 하다.

그런데 디자인사 수업 시간의 대부분을 남의 디자인 역사를 배우는 데 할애하는 이유는 학생들에게 가르칠 만큼 제대로 정리된 우리 디자인사 자료가 없기 때문이기도 하다. 이런 현상이 벌어지는 가장 큰 이유는 일제강점기 이후 70여 년간의 디자인 역사를 제대로 연구하기는커녕 자료조차 제대로 모아놓지 않은 탓이다. 그나마 연구된 디자인사는 부분적이거나 정치사, 경제사, 문화사 안에서 역사적 사실의 한 부분으로 정리되어 있을 뿐이다. 세계의 디자인사 서적을 보면 모두 중요한 사건이나 인물은 물론이고 그들의 이념이나 사상까지 자세히 서술하고 있다. 역사적 사실의 배후에 깔린 정신을 알아야 사건들의 필연적인 관계를 이해하게 되고, 그렇게 익혀야 이 시대를 살아가는 데 타산지석으로 삼을 수 있는 역사 공부가 된다. 역사 공부란 단순한 사건들의 순서를 배우는 것이 아니라, 그 시대의 생각이나 사상을 배우고 이해하여 현재를 살아가는 데 필요한 지혜를 얻는 것이다. 그런데 우리에게는 아직 지금까지의 디자인 정신을 아우르는 역사책이 없다.

우리나라 역사에서 미술은 일제강점기를 지나며 우리 것에 대한 정통성과 그것을 바라보는 시각, 그리고 정체성까지 모두 심하게 왜곡되었다. 해방 후 일제강점기의 잔재가 확실하게 정리되지도 않은

박완선

상태에서 6·25를 겪으며 또 한 번 혼란을 겪었다. 이후 한반도가 두 동강 난 상태에서 대한민국은 오직 하나, 잘살기 위한 국가 정책을 최우선의 미덕으로 여기게 되어버렸다. 결국, 정리되지 않은 과거의 혼란을 올바르게 수정할 시간적·정서적 여유도 없이 왜곡된 현상을 바탕으로 지금의 역사가 기록되는 결과가 만들어졌다. 그 속에서 디자인은 스스로 자리를 찾기도 전에 수출을 늘리는 전략적인 도구가 되어, 정부 주도 아래 끌려 다니는 형태로 성장했다. 대부분 디자이너들도 뿌리 없는 디자인 정체성 때문에 혼란스러운 상황이니 평범한 사람들의 디자인 인식 수준은 더 말할 필요도 없다.

유럽에서는 정규교육에서도 디자인이 상당히 중요한 부분을 차지하고 있다. 특히 영국은 1996년부터 디자인을 학교의 정규 과목으로 채택해, 전 국민을 대상으로 디자인 교육에 힘쓰고 있다. 또한 2002년부터 창의성과 교육을 결합한 정부 정책 지원 사업으로 크리에이티브 파트너십이란 프로그램을 실시하고 있다. 그 결과 런던은 명실상부한 세계 디자인 수도가 되었으며, 미국 컨설팅사 대표의 70%, 유럽에서 활동하는 디자이너의 30%를 영국인이 차지하게 되었다. 이렇게 활동하는 디자이너들 못지않게 일반 시민의 디자인 의식 수준이 높아진 것은 두말할 필요도 없다.

우리나라는 최근 들어서야 초등학교 정규교육에서 디자인 교육을 실시하겠다고 한다. 그러나 갑자기 실시되는 디자인 교육에 준비된 교사가 없는 실정이다. 방학을 맞은 요즘 초등학교와 중학교 교사들의 디자인 교육 연수가 성행하는 것도 내년부터 시작되는 디자인 교육을

위한 땜질식 행정 때문이다. 이렇게 방학 중 몇 시간에 걸쳐 이루어지는
디자인 교육으로 학생들에게 디자인의 본질을 가르치기란 무척이나
어려운 일이다. 그렇다 보니 교육은 수박 겉핥기가 되기 쉽고, 이렇게
깊이가 부족한 디자인 교육을 받은 학생들의 디자인 의식은 자칫 왜곡될
우려가 크다. 우리나라가 디자인 강국이 되려면 전 국민을 대상으로
하는 제대로 된 디자인 교육이 필요하다. 그리고 그 교육 과정에 꼭
필요한 것이 우리나라 디자인의 역사다. 자랑스럽든 부끄럽든, 사실에
기초한 우리 디자인사의 정립이 반드시 필요한 이유다.

우리나라는 세계 12위의 경제 대국이라는 평가를 받고 있다. 그에 반해 우리나라 디자인에 대한 생각은 형편이 없을 정도다. 입으로는 디자인이 중요하다고 하지만, IMF 당시 불황이 닥치자 당장 성과가 보이지 않는다는 이유로 많은 기업에서 디자인실을 가장 필요 없는 부서로 낙인 찍고 디자이너들을 정리해고 1순위로 삼은 것이다. 또 각 기업에서 광고와 디자인 비용을 대폭으로 삭감한 탓에 충무로의 군소 디자인 사무실이 덩달아 줄줄이 도산했다. 10여 년이 지난 지금까지도 우리의 디자인 의식은 별로 달라지지 않았다.

외국의 경우를 보면, 불황일수록 디자인에 과감히 투자해 위기를 벗어난 기업이 많다. 현재 미국 정부보다 현금 보유액이 많다는 애플만 해도, 기술에만 집착한 나머지 소비자의 편의성을 무시해 1996년에는 파산 지경에 이를 정도로 고전을 면치 못했다. 그러나 차별화된 디자인과 소비자 편의성(정확히 말하면 편의성도 디자인에 포함된다)을 높인 아이맥iMac을 시작으로 MP3 플레이어 아이팟iPod을 개발하여 세계 시장에서 성공했고, 이것이 재기의 발판이 되었다. 이후 철저히 소비자의 관점에서 생각하고 개발한 아이폰iPhone으로 세계 스마트폰 시장을 점령하고 있다. 이렇게 디자인으로 성공을 거둔 사례를 보면서 디자인의 중요성을 되새기곤 한다. 그러나 우리 같은 경우, 디자인에 대해 평소에 입으로 말하는 것과 위기의 순간에 취하는 행동이 다르다. 그 이유는 디자인에 대해 근본적이고 감정적인 공감이 부족하기 때문이다. 디자인에 대한 정확한 이해 없이 남들이 디자인에 대해 하는 말에 동참해 "디자인,

03

04

03 누드 컴퓨터 아이맥
04 아이팟 나노 화이트

디자인" 하며 따라가다 보니, 경제적으로 어려운 상황이 다가오면 바로
그 중요성을 잊어버리게 되는 것이다.

2011년 여름, 한반도에 100년 만의 물난리가 나고 600년 도읍지인
서울이 물바다가 됐다. 가공할 천재지변의 피해 아래 당시 오세훈
시장의 '디자인 서울' 정책에 대한 비판이 일었다. "우리 주위를
둘러보면 사실 디자인이 아닌 것이 없다. 의식주에서부터 우주선까지
모든 게 디자인이라고 할 수 있다. 우리 삶의 질을 높이고 우리 사회와
국가의 품격을 높이는 일, 그리고 친환경적이고 창의적인 지식 서비스
산업까지, 디자인은 이 모든 것을 포괄한다. 여기에 제품을 사용할
인간을 배려하는 마음이 담긴 따뜻한 디자인은 지금과 같은 경제
위기에 기업과 개인에게 도움을 줄 수 있는 해결책이다"[1] 라는 김현태

한국디자인진흥원장의 말을 빌리지 않더라도, 디자인은 인간의 삶이 시작된 태곳적부터 있었고 우리 주변의 모든 것이다. 인간을 좀 더 안락하게 만들고 삶을 행복하게 하는 일이다. 이번 물난리 방재 대책에 문제가 있었다면, 그것은 주어진 예산의 적절한 분배와 우선순위 선정의 실패다. 서울을 디자인 도시로 만들어 시민에게 안락한 삶을 선사하겠다는 디자인 정책을 펴려는 기본에 문제가 있는 것은 아니다. 그러나 우리 사회는 이번에도 IMF 시대에 했던 것과 똑같은 자세를 보여주고 있다. 이는 마치 디자인이 먹고사는 문제가 모두 해결된 다음에나 생각해야 되는, 단지 부가가치를 올려주는 수단이라고만 생각하는 잘못된 사고에서 나온 것이다. 디자인이 무엇인지 그 본질을 정확하게 이해하지 못하기 때문에 디자인 자체에 잘못된 태도를 취하는 것이다. 스티브 잡스Steve Jobs는 "사람들은 대부분 디자인을 겉포장쯤으로 생각한다. 하지만 이는 디자인의 진정한 의미와 거리가 멀다. 디자인은 인간이 만든 창조물의 중심에 있는 영혼이다"라는 말로 사람들이 지니고 있는 보편적인 디자인 의식을 대변했다.

다행히 세계 시장에서 경쟁해야 하는 우리나라 대기업들은 이미 디자인의 중요성을 인식하고 있으며 많은 투자를 아끼지 않는다. 애플 컴퓨터는 '선先 디자인, 후後 기술 개발'이란 사고의 과감한 전환을 통해 업계 선두를 되찾았다. LG 전자도 애플 컴퓨터와 마찬가지로 '선 디자인, 후 기술 개발'로 전략을 바꾸었다. 이 전략에 입각한 대표적인 제품이

1. 한국디자인진흥원장 취임 100일 기념 기자 간담회.

'휘센'인데, 이 제품은 현재 세계 에어컨 시장 1위를 달리고 있다. 휘센의
성공에 힘입어 LG 전자는 이 전략을 모든 제품으로 확대해 가고 있다.
또한 21세기 디자인의 화두인 친환경 디자인을 도입한 LG 전자의 드럼
세탁기는, 2005년에 출시된 후 2009년 3월까지 세계 45개국에 100만
대를 판매해 불황 타계의 선봉에 섰다. 2007년과 2008년에는 미국
판매 1위를 달성하는 등, 전기와 물을 최대한 줄이는 친환경 디자인과
고급스럽고 세련된 디자인에 주력한 성과를 톡톡히 나타내고 있다.
삼성전자 또한 세탁력과 물 사용량, 에너지 소비량 등의 뛰어난 능력에
편리성을 더한 친환경 디자인의 드럼 세탁기를 개발했다. 이 제품은
미국의 유명 잡지 『굿 하우스키핑Good Housekeeping』2009년 4월호에 베스트
드럼 세탁기로 선정되기도 했다. 그러나 아직까지 디자인 혁신의 성공
사례는 해외에서 경쟁하는 기업들의 몫이다. 국민 대부분의 디자인
의식이 그렇듯이 대다수 기업에서는 디자인의 중요성을 피부로 느끼지
못하고 있다. 설사 그렇지 않더라도 디자인에 대한 근본적인 이해 부족과

05 LG 전자 드럼 세탁기 창원 공장 생산 라인
06 삼성전자 드럼 세탁기 북미 시장 진출

박완선

접근 방법의 부재로 어려움을 겪고 있는 것이 현실이다.

오래된 미래

미국 36대 대통령인 린든 존슨Lyndon Baines Johnson은 "역사란 단순히 자기 자신과 자연의 기록이 아니다. 그것은 현재에 부피를 주고 미래에 방향을 주며 인류에게 겸손을 주는 지식인 것이다. 국가도 개인과 마찬가지로 과거를 의식하지 못한다면 미래에 대한 목표도, 우리를 붕괴시키려는 외부의 힘을 막을 방패도 없이 표류하게 될 것이다"라고 말했다. 역사란 이렇게 앞으로 나갈 수 있는 힘과 지혜를 준다. 또 미래에 대해 충실하고 정확한 안내자 구실을 하기도 한다.

베르나르 베르베르Bernard Werber의 『신』은 허구의 소설이지만 역사가 되풀이되면서 인류의 의식이 진화되는 과정을 잘 보여준다. 특히 과거를 교훈 삼아 미래를 발전시켜 나가는 모습을 볼 수 있다. 『신』에서는 신 후보들이 최후의 1인, 절대 신이 되기 위해 가상의 지구에서 각자가 자신이 만든 민족을 키워서 세계를 발전시키는 게임을 한다. 게임 자체에 문제가 생겼을 경우, 그 지구는 빙하 시대나 해일, 폭풍을 일으켜 없애버리고, 새로운 지구를 만들어 다시 게임을 시작한다. 몇 번의 새로운 게임을 진행해도 기본적으로 가지고 있는 신 후보들의 성격과 지혜의 한계에 의해 매번 비슷한 결과가 나타나곤 한다. 신 후보들은 새로 시작할 때마다 지난번 게임의 잘못에서 얻은 교훈을 토대로 다르게 발전시키려고 하지만, 결국 매번 비슷한 진화의 패턴을 보이는 인류의

행태는 시사하는 바가 크다(물론 이 책에서 항상 비슷한 패턴으로 인류가 진화하는 건

작가의 의도일 수도 있다). 결국 인간의 습성과 한계에 의해 역사는 되풀이될

수밖에 없다는 것을 증명하고 있기 때문이다. 그나마 다행인 것은,

과거의 잘못을 되돌아보고 더 나은 길을 모색하면 비록 천천히라도 좀

더 나은 삶이 된다는 점이다.

앨빈 토플러Alvin Toffler도 "역사는 과거와 현재, 그리고 미래의 반복적인

순환"이라고 했다. 이 역시 역사는 되풀이된다는 의미다. 되풀이되는

역사 속에서 깨달음을 얻고 좀 더 나은 삶을 선택하는 것은 전적으로

후손들의 몫이다. 현명한 후손은 현재의 당면한 문제를 푸는 실마리를

과거 선조들의 삶에서 얻는다. 조상이 물려준 지혜를 교훈 삼아 현재

삶을 개선하는 방법을 발견할 수 있기 때문이다. 그러므로 지나온

역사를 제대로 알고 그 시대의 정신을 이해하는 일은 무척 중요하다.

우리는 디자인으로 세계를 제패하자는 원대한 계획을 세워놓았지만,

그동안 우리가 걸어온 디자인의 역사에 대해서는 아는 바가 적다.

디자인이 서구에서 들어온 역사가 짧은 학문이라는 것이 변명이

될지도 모른다. 그러나 세계의 디자인사에서 언급하듯이 인간 태초의

삶 곳곳에서 디자인의 흔적을 찾을 수 있다. 우리 선조의 삶도 예외는

아니다. 무엇을 찾아야 하는지 정확히만 안다면, 무수히 많은 디자인의

자취를 쉽게 발견할 수 있다.

디자인이 무엇인지 정확히 판별하려면 디자인의 정의에 대해

짚고 넘어가야 할 것 같다. 디자인의 정의를 분명히 알아야 무엇이

디자인인지에 대한 분별이 서기 때문이다. 디자인을 국립국어원의

박완선

『표준국어대사전』에서 찾아보면 "의상, 공업 제품, 건축 따위 실용적인 목적을 가진 조형 작품의 설계나 도안"이라고 나와 있다. 단어 하나하나의 의미를 더 찾아보면, '실용적實用的'이란 '실제로 쓰기에 알맞은' 것을 의미한다. '조형造形'은 '여러 가지 재료를 이용하여 구체적인 형태나 형상을 만듦'을 뜻하고, '작품作品'은 '만든 물품이나 예술 창작 활동으로 얻어지는 제작물'을 의미한다. '설계設計'는 '계획을 세움 또는 그 계획'을 나타내고, '도안圖案'은 '미술 작품을 만들 때의 형상, 모양, 색채, 배치, 조명 따위에 관하여 생각하고 연구하여 그것을 그림으로 설계하여 나타낸 것'이라고 풀이되어 있다. 물론 디자인은 시대가 발전함에 따라 진화하기 때문에 그 범위가 넓어지고 다양해지는 특징이 있다. 그러나 디자인의 정의가 아무리 포괄적이 되더라도, 기본 바탕에 깔린 인간의 삶을 좀 더 편안하고 안락하게 만들기 위한 것이라는 의미가 달라질 수는 없다.

　　세계 디자인사에서도 디자인의 기본적인 정의를 만족시킨다는 의미에서 선사시대 동굴 벽화에서 디자인의 시원을 찾는다. 고대 동굴 벽화를 회화의 효시이자 디자인의 효시로 언급하는 것은, 그 그림에 예술로서의 아름다움이 있어서이기도 하지만 주술적인 신앙, 다산의 기원, 경험의 기록 등 타인에게 알리기 위한 목적, 즉 내가 알고 있는 정보를 남과 공유해 조금은 편안한 삶이 되도록 하려는 의도가 담겼다고 해석할 수 있다. 선사시대 이후 인류가 발전하면서 생활을 편리하게 만들기 위한 모든 행동을 광의적으로 해석하면 디자인 행위라고 할 수 있다. 〈그림 7〉의 이집트 토기 '암포라Amphora'에서도 디자인 정신을

07 이집트 토기 암포라의 형태

찾아볼 수 있다. 형태의 조형적인 면은 제쳐놓고 기능만 보면, 항아리의 뾰족한 아랫부분은 일종의 여과 장치 구실을 하여 술 찌꺼기를 깊숙이 가라앉혀 따를 때 되도록이면 찌꺼기가 따라 나오지 못하도록 만든 것으로 추측할 수 있다.[2] 이렇게 일상에서 우리가 의식하지 못하고 하는 행동 중에 삶의 편리함을 위해 아이디어를 내고 생활을 개선하는 모든 일이 디자인 활동이다.

우리 선조의 유물 곳곳에서도 디자인 정신을 찾을 수 있는데, 그 대표적인 것으로 훈민정음을 들 수 있다. 우선 "중국 말과 우리말이 다름을 인식하고 우리말에 적합한 문자를 누구나 배우기 쉽게 만드는 것"이라고 하셨던 세종대왕의 큰 뜻에서 디자인의 기본 정신을 찾을 수 있다. 훈민정음은 조형적인 완벽성은 물론이고, 그 안에 내포된 정신, 제작 과정에서의 상상력 등 디자인의 정의에서 한 치도 벗어남이 없다. 아마도 훈민정음을 현대적인 우리 디자인 생각의 원점[3]으로 인정하는 모자람이 없을 것이다. 이렇게 제대로 알고 찾아보면 우리 선조의 삶 도처에서 디자인 정신과 그 흔적을 찾을 수 있다. 지금까지 우리 디자인 역사는 짧다는 생각이 지배적이었다. 그러나 그 고정관념이 바뀌고

2. 오마이뉴스, 2008.2.23.
3. 서울특별시, 『서울 디자인 자산』, 2010, 18쪽.

08 훈민정음
09 훈민정음 언해본 디지털 복원본

있다. 서울시에서 2010년 '디자인 서울'을 맞이하여 선정한 서울 디자인
자산의 대다수가 조상의 삶의 흔적에 깃든 디자인 정신[4]을 스스로
인정하고 찾아낸 것들이라는 점은 시사하는 바가 크다. 이제야 디자인의
본질을 제대로 이해하기 시작했음은 물론, 의식 수준 또한 높아지고
있다는 증거이기 때문이다.

나가며

　　　　　역사란 예로부터 승자의 역사라고 했다.
패자는 아무리 미덕이 있더라도 승자가 쓴 역사 속에서 못나고 사라질
수밖에 없는 운명으로 그려지기 때문이다. 과거에서 교훈을 얻으려면
제대로 된 역사를 세우는 것 또한 중요하다. 지금까지 우리가 배우고,
알고 있었던 역사 대부분은 일제강점기를 거치면서 그들의 시각으로

4. 서울특별시, 『서울 디자인 자산』, 13쪽. 머리말에 서울이 디자인 수도로 인정받은 것도 600년 역사 속에 자연과
　사람의 조화를 실현하기 위한 사상과 그 사상이 시대적 맥락에 따라 구체적인 형태로 또는 시민의 삶으로
　디자인되어 왔기 때문이라고 되어 있다.

날조되고 왜곡된 것을 바탕으로 하고 있다. 멀리 갈 것 없이 조선 시대 500년만이라도 제대로 들여다보면, 곳곳에서 선조의 우수성과 지혜를 엿볼 수 있다. 우리의 선조를 못난 조상으로 오해하고 있는 것은 잘못된 역사의식을 답습했기 때문이다. 또한 남이 써놓은 잘못된 역사를 비판하지 않고 그대로 받아들이며, 국사 교육의 중요성을 간과하는 어리석음 때문이기도 하다. 여전히 많은 부분이 왜곡되어 있는 역사를 바로 알고 세우기 위해서라도 올바른 연구와 교육이 시급하다. 제대로 된 정직한 역사만이 그 속에서 올바른 교훈과 지혜를 찾을 수 있기 때문이다.

지금까지는 디자인을 수입 학문이라고만 여겨 우리 디자인의 뿌리까지도 외국에서 찾고 있었다. 이 잘못된 양태는 바로 디자이너 스스로에게서 비롯된다. 매년 디자인 전공자를 3만여 명씩 쏟아낼 정도로 비대해져 질보다는 양적인 경쟁에만 치우치다 보니, 디자인의 정신은 등한시하고 기술만 전수하는 잘못된 교육이 문제다. 해방 후 1세대 디자이너들은 디자인이라는 개념을 인식하기도 전에 실전에서 디자인을 활용해야 하는 어려운 시대를 겪어왔다. 본받아야 할 우리만의 정신도, 선배도 없이 맨손으로 디자인 분야를 개척해 왔던 그들의 자취 하나하나가 디자인의 역사라고 할 수 있다. 그러므로 선배들의 수업은 철저하게 현장에서 살아남는 기술일 수밖에 없었다. 이제 정신적으로나 경제적으로나 풍요로운 상황이 되었고, 현대적인 의미의 디자인이 토착화된 지도 60여 년이란 세월이 지났다. 내가 그렇게 배웠다고 후배들에게도 그렇게 가르치는 안일한 선생이었던 나부터 먼저

반성해야겠다. 더 시간이 흐르기 전에, 디자이너 1세대가 사라지기 전에, 정확한 사실과 그들의 정신을 담은 디자인 역사책의 제작이 시급하다. 세계 속에 디자인 강국으로 우뚝 서기 위해서는 과거를 제대로 알고 거기서 지혜를 발견하고 미래에 대비해야 한다. 그래야만 우리만의 토대 위에 세계 속의 디자인 한국을 이룩할 수 있다. 더불어 온 국민의 디자인 의식을 한 단계 고양시켜 누구나 수준 높은 디자인 혜택을 누릴 수 있게 해야 한다. 그 일을 바로 지금 우리 손으로 해야 하는 것이다.

오항녕은 『조선의 힘』에서 "인간의 역사는 결국 이상을 실현하기 위한 끊임없는 투쟁"이라고 했다. 그 끊임없는 투쟁의 결과에 대해서는 현재의 누구도 대답할 수 없다. 결국 지나간 역사에서 그 대답을 발견하고, 그 역사를 거울삼아 하나씩 문제를 해결하며 앞으로 나아갈 때, 더 나은 이상의 실현이라는 목표에 한 발짝 다가갈 수 있다. 즉, 역사 탐구를 통해 현재의 문제를 해결하고 미래 사회를 예견하며 나아가야 좀 더 바람직한 삶을 담보할 수 있다는 이야기다. 지금처럼 불확실한 시대에 사는 우리에게는 그 어느 때보다도 절실히 지혜가 필요하다. 위기는 기회라는 말처럼, 현재의 어려운 상황을 슬기롭게 넘긴다면 한 단계 도약할 수 있는 좋은 때가 올 것이다. 더 나은 미래로 나아가기 위한, 우리에게 꼭 맞는 해결 방법을 지나온 역사 속에서 찾을 수 있다. 선대가 물려준 지혜 속에 그 답이 있기 때문이다. 지나온 과거를 정확하게 안내해 줄 대한민국 디자인 역사서의 필요성이 더욱 절실해진다.

박현택

국립중앙박물관 출판 · 디자인실장

Park, Hyun-Taek

한국에서 태어났고 한국에 있는 대학과 대학원에서 시각디자인을 전공했다. 서울과학기술대, 명지대 대학원, 한성대
대학원, 한국예술종합학교, 홍익대 대학원 등에서 강의하였으며, 대한민국산업디자인전람회(KIDP원장상, KOTRA사장상,
Kbiz회장상 등), 대한민국커뮤니케이션대상, Web Award Korea 등에서 수상했다. 현재 국립중앙박물관에서 디자이너로
근무하면서 디자인 · 콘텐츠 · 문화의 상호 관련성에 많은 관심을 기울이고 있다.

아니면 그대로 둘 것인가?

'문명적인' 또는 '문화적인'

　　　　　　　　　"맑고 하얀 종이는 그 자체로도 아름답다.
종이보다 못한 그림을 그리려면 아무것도 하지 않고 그대로 두는 편이
낫다."

　　디자인이라는 개념이나 용어조차 모르던 어릴 때였다. 아름다움,
예술, 디자인이 서로 어떻게 다른지, 어떤 관련성이 있는지도 알지
못할 때였다. 무턱대고 그림을 그려야겠다는 욕구, 미술과 관련된
분야를 나의 직업이나 삶의 방편으로 삼아보겠다는 다소 막연한
생각으로 그림 공부를 시작했다. 그리고 시작된 석고 데생. 왜 이것을
해야 하는지에 대해서는 별로 생각해 보지 않았지만, 무엇인가를

그린다는 행위 자체만으로도 충분히 매력적이고 즐거운 일이었다. 소위 작가라는 사람들도 '자동기술'적으로 무엇인가 함으로써 맛보게 되는 즐거움이 있을 것이다. 단순한 노동에서 오는 희열이나 성취 같은 것 말이다. 여하튼 개화된 세계로 나아가는 기분이 들기도 했다. 그렇게 몰두하고 있을 무렵, 꽤나 뜨악한 말을 한 사람이 있었다. 만화가 박재동 선생님이었다. 그 이후 "종이보다 못한 그림"이라는 말이 머릿속에 남게 되었다.

　그 시절의 일화를 떠올리면서 그림을 그리는 것은 '문명적인 욕구'이고, 그림을 그리지 않는 것은 '문화적인 절제'라는 식으로 지극히 단순무식하게 구분해 볼 생각이다. 사실 어의나 기원 따위는 그리 중요한 문제가 아니겠지만, '그리거나' '그리지 않거나'라는 양자의 관계를 좀 더 이해하기 위해 문명과 문화라는 두 용례에 대해 살펴보고 넘어가겠다.

　서구에서 도입된 문명이란 용어는 본래 문화와는 어원이 다른 상이한 개념이었다. 'civilization'은 '도시의'라는 말에서 유래되어 '도시화' 내지는 도시 생활의 '물질적 개명_{開明}'을 표현하는 데 사용되었다. 한편, 'culture'는 밭을 경작_{agriculture}한다는 말에서 유래하여 배양, 훈련, 수확 같은 '농업 행위'와 의식 등의 '종교 행위', 그리고 의미의 확장을 통해 '인간 정신의 적극적인 계발'을 뜻하다가, 18세기 후반에 와서는 한 민족의 '전체 삶의 방식'을 내적으로 형성하는 정신을 윤곽 짓거나 일반화하는 명사로 탈바꿈했다. 문화를 규정하는 여러 정의에도 불구하고, 문화의 본질적인 특성은 인간의 의도적인 행위 자체와 사고 활동을 일컬으며, 물질성에 초점이 맞추어진 문명과 비교하면 좀 더

정신성을 지향한다. 물론 문명과 문화는 모두 자연 상태의 어떤 것에 인간적인 작용을 가해 그것을 변화시키고 새로운 것을 창조해 낸다는 공통점을 지니고 있으며, 자연('소이연所以然'이나 '스스로 그러한 것'이 아닌 '네이처nature'를 지칭)과는 대립되는 개념이다.

사전적으로도 문명이란 인류가 이룩한 물질적·기술적·사회구조적 발전을 의미하며, 문화란 정신적·지적인 발전이란 의미가 강하다. 그러나 정신적 행위와 물질적 행위를 명확히 구분하기는 어려우며, 상호보완적인 관계로 인식하는 것이 진취적인 관점이다.[1] 종이 위에 그림을 그리는 행위는 무엇인가 물질적인 변화를 기도하고 가시적인 목표를 달성하여 구체화시키려는 노력이다. 반면, 그림을 그리지 않고 그대로 두겠다는 의지는 관념 속의 지향이나 무위無爲의 표상일 것이다. 동양 화론에서 중시되는 여백의 미학 또한 이와 크게 다르지 않다. 결국 문명적 지향이란 (생산이나 창출이라는) '더하기'의 논리이며, 문화적 지향은 문명(더하기)과 비문명(빼기와 그대로 놔두기) 사이에서 균형을 유지하려는 노력이다. 그렇다면 '문화의 물화物化를 위한 계획이나 절차'로도 규정되는 디자인은 문명적 활동인가, 문화적 활동인가?

1. 동양에서는 '문명개화(文明開化)'를 줄여 '문화'로 쓰게 되었는데, 문명이란 말은 문채(文彩)가 나고 밝다는 말이며, 개화 역시 인지(人智)가 열려 사물을 좀 더 명백하게 인식할 수 있게 되는 것을 말한다. 즉, 문명과 문화를 한 몸으로 인식하고 있는 것이다.

　　　　　　　　　　자연에서 교육이란 '생존의 법칙'이다. 그리고
인간 세상에서 교육이란 '품격의 고취'이다. 품격은 전문성의 극치에서
발현되며 곧 심미적 감수성으로 귀착된다.[2] 심미성의 고양, 감성의
훈련이란 보통 예술적인 활동에 의해 이루어진다. 그러므로 예술이란
아름다움을 구현하는 행위로도 정의된다. 그런데 아름다움이란
본질적으로 '학學'이나 '논論.'으로보다는 '예藝' 그 자체로 취급되는
경향이 있다. 아름다움에 대한 인식은 지성적 인식으로 환원될 수 없는
감성적인 특성에 속하기 때문이다. 지성적 인식은 '진리'를, 도덕적
인식은 '선'을, 감성적 인식은 '아름다움'을 독자적으로 추구한다.[3] 이성과
도덕, 감성의 활동이 극한점에 이르는, 인간이 지향하는 최고의 경지란
진선미가 합일된 완결체를 일컫는다.

　　플라톤으로 대표되는 서양의 전통 미학에서는 미를 여타 학문의
영역과는 구분되는 별개의 초월적 가치로 보았다. 미학이라는 말을
오늘날과 같은 의미로 처음 사용한 사람은 바움가르텐Alexander Gottlieb
Baumgarten이다. 그는 이전까지 이성적 인식에 비해 열등하게 평가되던
감성적 인식에 독자적인 의의를 부여하여, 이성적 인식의 학문인
논리학과 함께 감성적 인식의 학문도 철학의 한 부문으로 수립했다.
그리고 거기에 에스테티카Aesthetica라는 명칭을 부여했다. 그는 미란

2. 김용옥, 『계림수필』, 통나무, 2009, 9쪽.
3. 철학아카데미, 『철학, 예술을 읽다』, 동녘, 2006, 18쪽.

감성적 인식의 완전함을 의미하므로 감성적 인식의 학문은 동시에 미의 학문이라고 생각했다. 이로써 근대 미학의 방향이 개척된 것이다.

　미학의 구체적인 대상이 되는 예술 영역인 건축이나 조각, 회화 등은 본래 일상과 분리될 수 없는 것이었다. 회화든 조각이든 독립적으로 존재하는 것이 아니라 예배 장소(신전, 성당, 교회, 사찰 등)나 궁전, 도시 광장 또는 생활공간에 설치되었다. 이것이 독립된 예술로 자리 잡기 시작한 것은 18세기 이후이다. 이 무렵부터 박물관과 미술관이 지어지기 시작하면서 예술 작품은 일상에서 격리되어 감상의 대상으로 전환되었다. 이처럼 전시를 위한 공간의 탄생(일상에서 탈맥락화되는)은 근대 미학의 출현 배경이기도 하다. 즉, 예술의 각 분야가 별도의 독립된 영역으로 장르화하면서 각기 미적 순수성을 지향하게 된 것이다.

　칸트는 미를 판정하는 근거는 '목적 없는 합목적성', 곧 필요나 용도에 의지하지 않고 그 자체가 미를 목적으로 하는 상태라고 했다. 이에 따르면 순수한 미에 비해 실용적인 용도를 충족시키다가 부수적으로 얻어진 미는 열등한 것으로 간주되었다. 필요와 사용 목적에서 벗어날수록 예술 고유의 자유로움과 순수함에 가까워질 수 있으며 감각적으로 체득되는 물질성을 제거할수록 관념·이상·정신에 가까워진다는 관점은, 관념철학과 결합된 낭만주의 미학을 통해 모던이라는 광풍을 만날 때까지 끊임없이 확장된다.[4]

　사실 고전적 관점이건 근대적 관점이건 미의 지향, 아름다움의

4. 철학아카데미, 『철학, 예술을 읽다』, 302~303쪽.

실현은 예술이 지향해야 할 최종 목적지였다. 그러나 19세기에서 20세기로 넘어오는 근대를 통해 모더니즘 사고가 극단화되면서 예술에 대한 인식에 변화가 생겼다. 이는 기존의 미에 대한 인식과 관념의 변화라기보다는 예술이 미의 지향에서 벗어나 '충격'의 개념으로 전환되었음을 말한다. 즉, 지금껏 사람들이 품고 있던 예술에 대한 고정관념과는 동떨어져 있으며 전혀 예기치 못한 표현으로 사람들에게 충격을 주는 것이 예술의 현상이며 표현이 된 것이다.[5] 이로써 예술은 아름다움과 결별하고 다른 길을 가게 되었다. 감성의 크나큰 영역이었던 아름다움을 상실한 예술의 시대가 된 것이다.

그 덕분인지 예술이 지배적으로 부양해 왔던 아름다움이란 형식이 모던의 소용돌이를 거치며 디자인이란 신대륙으로 이주하게 되었다. 이즈음 아름다움이나 미에 대한 갈구는 오로지 디자인에서만 추구하는 가치처럼 보이기도 했다. 그리하여 근대 디자인의 태동 이후 미 또는 예술적 형식을 담지한다는 입장에 의거해, 초기 디자인 역사는 개별 디자이너의 스타일과 미학적 중요성에 초점을 맞추었다. 또한 유명 디자이너들의 예술적 창의성을 부각시키고 강조하는 방식으로 전개되었다. 이는 디자인을 예술의 한 분파로 보는 관점에서 벗어나지 못하고 있었기 때문이다. 더욱이 자신의 디자인 작업에 이름을 휘갈겨 사인을 한다든지, 작업 결과물(한 번도 디자인으로 기능한 적이 없는 소위 작품이라 불리는 것들)을 모아 전시회를 한다든지 하는 것도 그런 관점의 한 유형이다.

5. 철학아카데미, 『철학, 예술을 읽다』, 18쪽.

박현택

이는 귀족미, 살롱미, 박제미, 관념미에 반동적 입장을 취했던 디자인 본연의 정신에 위배되는 퇴행적 행태임을 부인하기 어렵다(다만 계몽적인 의도에서 이루어졌던 초기 디자인 관련 전시 정도는 예외라고 볼 수 있겠다).

비록 무엇이라 이름이 붙지는 않았더라도, 아름다움이나 디자인이라는 것은 인간의 역사와 더불어 항상 존재해 왔다. 그것은 인간의 역사만큼이나 오랫동안 일상과 삶의 주변에서 직접적·간접적으로 개입·반영되어 왔다. 그러다 19세기 대량생산 혁명에 의해 엄청난 양의 산물이 쏟아져 나오자, 주변 환경이 급작스레 변해버렸다. 이렇게 급격히 늘어나는 물품과 변화하는 환경의 미적 빈곤에 많은 비평가들은 거센 비난을 퍼부었고, 이것이 미술공예운동 내지 근대 디자인의 태동을 촉발시켰다. 우선은 허접하게 양산되는 물품들에 예술적 시혜를 베풀자는 취지였다. 즉, 근대적 가치로서의 디자인은 근본적으로 제조 기반의 생산물(문명적 산물)에 대한 미적 고려(문화적인 변증)인 것이다. 이는 예술의 새로운 기회이기도 했지만, 동시에 디자인의 거역할 수 없는 태생적 한계이기도 했다. 산업과 예술(또는 목적과 순수)의 혼혈이라는 한계 말이다.

미적 특수성(문화의 고지대)을 추출해 이를 일반적인 형식(문화의 저지대)으로 해석·확산시켜야 하는 것이 디자인의 사명이었다. 그러나 기계화·산업화의 전횡 속에서 예술의 보편화를 기도했던 디자인은, 생산과 시장의 확대가 가속되면서 예술의 순수성보다는 정치와 자본의 무자비성·폭식성에 떠밀려 사생아적 특성(종종 정체성 부재로 헤매는)을 강하게 드러내고 말았다. 기계에 의한 생산의 혁명, 기술에 의한 속도의

혁명은 모던이라는 지고지순한 용어 아래 미래파나 구성주의를
등장시켰으며, 나아가 파시즘과 볼셰비즘, 전체주의의 명분을 제공했다.
그리고 마침내 시장자본주의로 수렴되었다.

정치색이 농후했던 마리네티Filippo Tommaso Emilio Marinetti는 새로운 혁명의
시가 타이포그래피로 승화되어야 한다고 주장했으며, 로드첸코Alexandre
Rodchenko와 스테파노바Varvara Stepanova는 구성주의 디자인을 통해 정치
혁명과 사회 변혁을 이룰 수 있다고 확신했다. 당시 디자인의 이념은
시각 문화의 혁신은 물론 사회의 변혁까지도 꿈꾸었다. 그러나 파시즘은
제2차 세계대전이 끝나면서 퇴색했고, 구성주의가 싹텄던 러시아
또한 공산화되었다. 결국 새로운 예술 형식을 꿈꿨던 디자인의 정신은
건전한 담론이나 시대적인 가치로 연결되지 못한 채 정치와 권력에
예속·함몰되었다.

그렇다면 비정치적인 대신 철저히 시장 중심적인 자본주의와 연결된
디자인의 행로는 어떠했을까? 또 다른 모더니즘 지지자들은 미국의
약진하는 산업과 도시화, 소통 수단에 발맞춘 '어마어마한 속도와
밀도의 시각적 충격'이 사람들의 감각을 쉬지 않고 자극하는 현상에
주목하며, 디자인이 무차별 시각 폭풍을 걸러내고 정화하는 역할을 해야
한다고 주장했다.[6] 그리하여 디자인은 산업과 도시 생활, 커뮤니케이션
영역으로 그 반경을 확장해 나갔다. 그렇지만 미국적 환경과 연계된

6. 마이클 베이루트·제시카 헬펀드·스티븐 헬러·릭포이너, 이지원 역, 『그래픽 디자인 들여다보기 3』,
 비즈앤비즈, 2010, 20쪽.

박현택

디자인의 행보 역시 그다지 흡족해 보이지는 않는다. 지금처럼 산업
디자인이 발전하게 된 이면에는 1930년대부터 가속된 미국의 산업
중흥과 시장 확대, 소비 확산이라는 배경이 있었다. 이 시기의 산업
디자인은 특별한 기능의 혁신이 없어도 외적 형식을 바꾸고 마케팅
기법을 적극적으로 도입하면 새로운 수요를 창출할 수 있다는 20세기
미국 자본주의 신화와 긴밀하게 연결되어 있다.

게데스Norman Bel Geddes, 드레이퍼스Henry Dreyfuss, 로위Raymond Loewy,
라이트Russel Wright 등은 미국 자본주의 체제의 산업 디자인을 정립시킨
스타 디자이너들인데, 특히 로위는 '우수한 디자인'은 곧 '매출 상승'이라
인식했다.[7] 이들이 활발히 활동했으며 매출 증대의 선봉에 섰던
1930~1940년대의 미국 디자인은 말 그대로 제품의 판매 촉진을 위한
수단이었으며, 이른바 스타일링styling이라 불리는 디자인 모델로 요약된다.
얼마 전 등장했다가 슬그머니 사라진 '앙드레 김 냉장고'도 이런
사례에서 예외일 수 없다.[8] 산업 디자인뿐만 아니라 디자인이라는 수식이
붙는 모든 영역과 활동에서 디자인은 곧 판매 촉진을 위해 존재했으며,
그 본질은 스타일링 범주에서 크게 벗어나지 못했다. 즉, 디자인은 꽤나
감미로운 '아름다움'이란 말을 앞세워 '돈 되는 프로젝트'의 깃발을

7. 조나단 M. 우드햄, 박진아 역, 『20세기 디자인』, 시공아트, 2007, 76쪽.
8. 21세기 소비자들은 단순히 가격이나 품질, 즉 경제성만을 보고 제품을 사지 않는다. 제품을 통해 자신들의
 정체성을 체감하려 하기 때문이다. 스타벅스는 단순히 커피를 파는 것이 아니라 커피와 대화가 있는 '문화 공간'을
 팔고, 나이키는 단순히 신발을 파는 게 아니라 마이클 조던이나 타이거 우즈의 '환상'을 판다. 이 냉장고를 개발한
 회사에서는 사회과학 이론을 동원해 소비자는 브랜드 이미지를 좌우하는 스토리에 따라 구매를 결정한다고(기호
 소비) 설명했지만, 기실 냉장고의 기능은 그게 그것이다. 즉, 이는 허위로 둘러싸인 판매 촉진의 수단일 뿐이다.

날렸던 것이다.

 예술이 산업과 교배해 탄생한 것이 디자인이라고 한다. 예술이
산업과 결합하는 맥락이 모더니티modernity이고, 그렇게 해서 구체화된
양태(디자인)가 모더니즘modernism이다. 또 예술은 급진적인 이데올로기와
결합하면서 정치적 이념으로 화했고, 시장과 결합하여 마케팅과 광고로
변신했다. 이렇게 변종된 것들을 한데 묶어 디자인이라 불렀다. 우리의
경우, 디자인에 대한 인식과 발전이 미국화·산업화와 깊이 연계되어
있다. 우리 사회에서 디자인이 활약한 시기는 산업 부흥의 수단으로
'조국 근대화'와 '미술 수출'이 기치를 올릴 때였으며, 미국 자본주의
체제에서 도입된 소비문화와 시장의 확대로 제조 산업과 광고 산업이
팽창할 때였다. 그리하여 디자인 분야에 나름대로 제도적인 지원이
이루어졌고, 이러한 일련의 현상이나 변화를 발전이라 불렀다. 이 같은
발전의 맥락 속에서 이해하고 체험한 디자인이 우리가 지금 '배우고
있고', '알고 있고', '하고 있는' 디자인인 것이다.

 유럽의 모더니티가 기계와 기술의 발전을 통해 삶의 모습을
개선하려는 꿈을 꾸었다면, 미국의 모더니티는 경제와 시장을 기반으로
한 자본의 축적에 목표를 두었다. 한국의 모더니티는 익히 아는 바대로
미국의 모더니티를 아무 생각 없이 수용한, 즉 자본의 증식 이외에는
어떠한 이념도 존재하지 않는 파행적인 모더니티였던 것이다.

모더니티로서의 기능과 장식

 산업을 견인하기 위한 미적 활동으로 디자인이

출현했다면, 마케팅을 강화하는 기능으로 작용한다 한들 전혀 이상해 보일 것이 없으며 그저 충실히 수행하면 될 것이다. 비록 주연의 자리를 차지하지는 못하겠지만, 산업과 시장이 쉬지 않고 발전해 준다면 어느 정도의 혜택은 누릴 수 있을 것이다. 그런데 산업이 융성해지고 모던이 등극하던 시절, 디자인이 정말 산업의 시녀로만 종사했던가? 근대 디자인계의 훌륭한 양육자들은 디자인이 서자庶子라는 태생적 한계를 만회하고 온전하게 성장하여 행세할 수 있도록 열정과 노력을 아끼지 않았다. 모던의 기치 아래 낡은 권위, 귀족 취향, 허위의 미를 타파하고 새롭고 깊고 의미 있는 세계로 나아가려 했던 것이다.

모던의 실천은 기능(디자인 가치로서의 실용성, 산업 가치로서의 효율성)과 장식이라는 이율배반적인 요소를 화해·결합하여 공동의 목표를 이룩하자는 것이었다. 그러나 효율을 지향하는 '기능'과 미를 지향하는 '장식'은 병립하기 힘든 요소이다. 기능이 앞서면 장식은 후퇴하고, 반대로 장식이 앞서면 기능은 떨어질 수밖에 없기 때문이다. 그럼에도 이 둘을 효과적으로 결합하자는 것이 모던의 이상이었기에 결국 기계 시대의 미학인 기능주의가 출현했다. 이러한 과정에서 기능(산업)과 장식(예술)의 반목이 없었던 것은 아니다. 예술·공예·공업의 발전적인 결합을 의도했던 독일공업연맹Deutsche Werkbund에서의 논란이 그 좋은 예가 될 것이다. 철저히 기계 중심 시대를 열어가겠다는 무테지우스Hermann Muthesius(산업 드라이브를 통한 독일 민족의 자존심 고취, 선민주의에 입각한 국가주의의 실현이라는 다소 불순한 의지를 내포하고 있기는 했다)와 순수한 작가 정신을 지향했던 반 데 벨데Henry Clemens van de Velde의 충돌이 그것이다. 결국 갈등은

무테지우스의 방식으로 귀결되었으며, 이러한 결말은 향후 산업이 예술보다 우위를 점하게 될 것임을 예견하는 것이기도 했다. 즉, 디자인의 좌표가 산업적 성향을 띠게 된 것이었다.

모던 디자인의 전형적인 특질을 대변하는 경구는 미국의 조각가인 그리너Horatio Greenough에 의해 언급되었는데, 건축가 설리번Louis Hennry Sullivan이 1896년 주장한 "형태는 기능을 따른다form ever follows function"와 한때 설리번의 스튜디오에서 근무했던 오스트리아 건축가이자 비평가 아돌프 로스Adolf Loos가 1908년에 선언한 "장식은 범죄Ornament ist Verbrechen"가 바로 그것이다. 설리번은 "잘된 형태의 아름다운 건축을 만들기 위해 장식을 일절 사용치 않기로 한다면 현대의 아름다움에 크게 공헌하는 것"이라고 했다. 로스 또한 "어떤 사물이 너무나 완벽해 사람들이 그것을 해치지 않아도 된다면, 즉 뭔가를 빼거나 덧붙일 필요가 없다면 그것은 아름답다. 이것이 가장 완벽하고 완결된 조화"라고 말했다.[9] 기능주의의 이상은 20세기 모던 디자인 전반에 영향을 끼치게 된다. 기술이 진보하고 속도와 효율성이 지배하던 시절, 이 신념은 충분히 설득력이 있었다.

이러한 모던의 이념은 이미 그보다 조금 앞선 세대인 모리스William Morris가 언급한 개념에서 발전된 것으로, 그의 기본적인 생각은 모든 미적 형식에 적용될 수 있는 모더니티를 내포하고 있었다. 모리스는 중세 시대의 작업 방식을 되새김으로써 예술의 정신을 부흥시킬 수 있다고 믿었다. 그는 재료에 내재된 고유한 성질을 살릴 수 있어야만 수준 높은

9. 아돌프 로스, 현미정 역, 『장식과 범죄』, 소오건축, 2007, 76쪽.

　박현택

디자인이 탄생한다고 생각했다. 정직한 형태에 대한 그의 진보적 사상 때문에 페브스너 Nicholas Pevsner는 그를 모던 디자인의 선구자로 일컬었다.

대부분 모더니스트들이 지향했던 기본적 가치는 단순성(한편으로는 일사불란함과 경직성), 효율성, 합리성(논리성)이다. 이와 관련하여 모리스는 이상적인 책의 디자인에 대해 "의학 서적이나 사전, 연설문, 논문과 같은 책은 잘 조판하고 정교하게 인쇄하는 정도로 끝내야 한다. 그림이 들어가는 책은 그 내용물을 보여주는 데 충실해야지, 내용을 군더더기 장식과 부딪히게 해서는 안 된다. 글자가 잘 보이고 내용을 제대로 전달한다면, 어떤 종류의 책이든 장식 없이도 훌륭한 예술 작품이 될 수 있다"라고 했다.[10] 르코르뷔지에 Le Corbusier 또한 자신의 저서 『오늘날의 장식미술 L'Art décoratif of aujourd'hui』에서 "허섭스레기는 언제나 장황하게 장식되는 법이다. 고급 제품은 잘 만들어졌으며 깔끔하고 깨끗한 동시에 순수하고 건강하며 장식이 없기 때문에 생산 공정의 질적 수준을 그대로 노출한다"라고 말했다.[11] 수많은 모던 건축가, 디자이너, 사상가들은 모두가 하나같이 장식이나 수식에 극도의 알레르기 반응을 보였다. 특히 로스의 경우, 장식주의자를 속임수에 능한 사기꾼이나 진배없으며 "범죄자이고 정신이상자이며 문화적으로 미개한 자"라고 몰아세웠다.

사실 이런 극단적인 신념은, 모던이 철저히 엘리트주의적 완고함과 비타협성으로 무장하고 있으며 오로지 기능적 미학에만 천착하는

10. 마이클 베이루트·제시카 헬펀드·스티븐 헬러·릭포이너, 『그래픽 디자인 들여다보기 3』, 27쪽.
11. 조나단 M. 우드햄, 『20세기 디자인』, 38쪽.

교조주의로 지탄받는 점이기도 하다. 왜 그리도 많은 모던 디자인 사상가들이 최소한의 수식만 지향하며 장식을 멀리했을까? 아니, 장식을 경멸하고 증오했을까? 독일의 디자인 이론가 베른트 뢰바흐Bernd Löbach는 기능주의의 특성을 "장식이나 놀이와 같이 불필요하거나 과도한 것에서의 해방, 물리적·경제적·기술공학적 설계, 목적에 따른 합리적 수단의 선택, 최소의 경비로 최대의 효과, 감정에 끌리는 디자인의 배제" 등으로 요약했다.

'앉는 도구로서의 의자, 읽는 도구로서의 책'이라는 측면에서 의자는 편안하게 오랫동안 앉아 있을 수 있는 재료와 구조일 때, 책은 텍스트의 독해력을 높여줄 수 있도록 효과적인 레이아웃이 실현되었을 때, 그러니까 사물의 본원적 특성은 극대화하고 부가적 특성은 절제했을 때 가장 가치 있고 아름답다는 것이다. 이렇게 보면, 기능주의적 미학은 재료가 가진 원초적 물성物性과 그 재료를 이용해 만들어낸 도구나 사물의 목적에 충실한 차갑고 건조한 효율성을 신봉하는 것으로, 결국 (소비의 미학이 아닌) '생산의 미학'을 말한다.

이쯤에서 무가치한 장식이나 수식에 경종을 울리는 한편으로 따뜻한 기능주의를 제안한 또 한 사람의 이야기를 상기할 필요가 있다. 독일의 디자이너 디터 람스Diter Rams는 좋은 디자인은 "영국 집사처럼 관심을

12. 앤서니 홉킨스와 엠마 톰슨이 대저택의 집사 역할을 맡아 열연한 영화 〈남아 있는 나날(Remains of the Day)〉을 촬영할 당시 홉킨스는 버킹검 궁전에서 일했던 집사에게 "당신이 방 안에 있을 때 방이 어느 때보다 빈 것처럼 느껴져야 한다"라는 충고를 들었다고 한다(존 헤스켓, 김현희 역, 『로고와 이쑤시개』, 세미콜론, 2005, 74쪽).

박현택

끌지 않아야 한다"라고 말했다. 필요할 때는 조용하고 효과적인 서비스를
제공하지만, 그렇지 않을 때는 눈에 띄지 않게 모습을 감추어야 한다는
것이다.[12] 이상적인 모던의 모습을 이보다 더 멋스럽게 표현할 수 있을까?

천공으로서의 공예

한편, 디자인과 불가분의 관계에 있는 공예를
살펴볼 필요가 있다. 공예란 본격적으로 기계화되기 이전 사람의 힘과 손
기술에 의지해 생활의 편의를 위한 도구나 물품을 만드는 행위 일반을
일컬었다. 공예는 그 어의 자체에 문명(제작·기술)과 문화(예술·의장)의
조건을 내포하고 있다. 따라서 디자인을 한자어로 표현하자면
'공예工藝'가 되는 것이 마땅할 것이다.[13]

이 공예가 서구에서는 예술의 산업에의 참여, 새로운 가치의
실현이라는 시대정신에 동참하면서 디자인의 개념 정립 및 범위를
구체화시키는 데 기여했다. 그리고 각 문화권의 공예 전통이 그
지역의 디자인에 침윤하여 독창적인 디자인 문화로 계승되고 있다.

13. 지금 우리가 알고 있는 공예는 본래의 어의와는 다르게 전개되고 있다. 최근에는 동어반복에 불과한 '공예
디자인'이라는 용어까지 등장했는데, 이는 공예가 여전히 시대정신에 부합하는 자신의 정체성을 확립하지
못했다는 것을 방증한다. 공예 디자인은 비교적 사회적 의미가 약해진 '공예'라는 한물간 용어에서
탈피해, 좀 더 세련되면서도 소비자(대학 신입생)의 관심을 끌 수 있는 새로운 학과 명칭을 고민하던 끝에
궁여지책으로 나타난 조어다. 요즘 대세라고 하는 '디자인'에 기대기로 한 것이다. 그리하여 결국 맥락도
앞뒤도 안 맞는 어색한 모양이 되었지만, 신입생들의 선호도가 높아졌다고 하니 다행이라고 해야 하나?
기존의 공예나 간판을 바꾼 공예 디자인이나 내용적으로는 하등 다를 것이 없다. 그저 무늬라도 바꾸어
소비자를 끌어들이겠다는 저열한 욕망의 다른 모습일 뿐이다. 만일 치열한 성찰과 검증을 통해 새로운 비전을
설정하겠다는 의도에서 그렇게 되었다면, 그 명칭은 앞으로도 오랫동안 바뀌지 말아야 할 것이다.

그러나 우리의 경우 조선 시대를 거치면서 오로지 회화(문인화)만이
시서화詩書畵의 맥락에서 취급되는 주류 문화의 영역에 들 수 있었고,
여타의 건축·조각·공예·가무·공연 따위는 예술의 반열에 들 수
없었다. 이 분야에 종사하는 사람은 목수, 환쟁이, 석수쟁이, 공장工匠,
기생에 불과할 뿐이었다. 이 계층은 결코 문화를 선도하는 세력이 될
수 없었으며, 사회적인 이슈를 이끌어낼 만한 입장도 아니었다. 이것이
공예는 물론 예술 일반이 조선 땅에서 차지하는 위치였다.

지배 계층은 물질세계를 천시하여 산업 발전에 무지했으며, 더욱이
예술이 산업과 조응한다는 것은 꿈에도 생각하지 않고 있었다. 조선
후기까지의 상황은 이러했지만 산업화의 도도한 흐름을 거역할
수는 없었다. 이 과정에서 통합적 목적을 실현해 온 공예마저 시대
상황에 부합하는 이념적 준거를 세우지 못한 채 공업과 의장으로
분리·해체되기에 이르렀다. 이는 역설적으로 근대성의 구현이라고
볼 수도 있는데, 생산적 효율이라는 명분 아래 기능 중심으로
세분화되었다는 점에서 그렇다. 또 성리학이 지배했던 조선 시대는
가시적인 세계나 인공의 세계보다는 관념과 이상이 지배하는 이성
중심의 사회였다. 이성 중심의 세계관을 지향한다는 점에서도 모던의
이념과 일정 부분 맞닿아 있었던 것이다.

그래서인지 때때로 성리학적 이상을 좇으며 절제와 검약이 배어든
조선 공예품의 단순함과 정치함에서 모던의 실마리를 찾아 한국
디자인의 정체성을 규정하려는 시도가 있다. 특히 조선 시대에 만들어진
조각보와 몬드리안Piet Mondrian 작품의 시각적 유사성에 입각해 한국적

모더니티의 시원을 전개하려는 것이 그렇다. 그러나 외형의 유사성만 가지고 내면적 가치나 이념의 정립을 운운할 수는 없다. 이는 디자인을 시각적 표상이나 양식의 표출로만 보는 협애한 인식에서 기인한 것이기 때문이다.

모던이 민주주의·자유주의적 정신과 합리성을 모토로 열린 세계관을 지향한 반면(모던은 프랑스 시민혁명에서 싹튼 개인의 자기실현과 자유를 향한 열망을 배태하고 있다), 성리학은 계서와 차별을 근간으로 한 엘리트주의의 고착, 외계와의 접촉을 회피하는 폐쇄성이라는 본질적 차이를 가지고 있다. 형상적인 유사성과 별개로 이러한 근본적인 관념의 차이 때문에 당대의 지배적인 사상이 건전한 에너지로 전환되지 못했다는 것이다. 여전히 사회 계층은 사농공상의 계급 구조로 분리되어 있었으며, 물품 따위나 만드는 공장(장인)과 그들의 활동을 외재화시키는 공예의 사회적 위상이란 지극히 보잘것없는 수준일 뿐이었다.

특히 성리학적 관점에서 공예나 기술이 지향해야 할 목표는 '하늘이 내린 천부적인 솜씨' 또는 '인공을 느낄 수 없는 자연스러운 경지'란 뜻이 담긴 '천공天工'의 개념이었다.[14] 그러니 기교나 과다한 손재주를 음교淫巧로 간주해 극도로 경계했으며, 이 때문에 기술과 조형의 발전은 위축될 수밖에 없었다.[15] 공예가 공업과 의장으로 분화되면서 공예의 기술적·문명적 요소는 철저히 '공업'으로 수렴되고, 수공예 기반의

14. 하늘의 조화로 자연스럽게 이루어진 뛰어난 재주.
15. 최공호, 『산업과 예술의 기로에서』, 미술문화, 2008, 48쪽.

미술적 요소는 '미술 공예'로 수축하여 장르화되었다. 이후 공업이 사회적 시스템으로 정착된 데 반해, 수공예 전통은 전승공예란 이름으로 지금껏 그 기구한 명맥을 이어오고 있다.

공예가 사회적 주목을 받게 된 배경은 대한제국기의 자주 독립, 물산 장려와 무역 증진 등의 현실적인 목적 때문이었다. 1897년 대조선독립협회회보는 "공예의 진흥을 통해 부국을 도모해야 한다"라고 주장했으며, 1901년과 1903년의 황성신문에서 장지연은 개물성무開物成務하고[16] 이용후생利用厚生의 도道인 공예 기술 교육의 필요성을 역설했다. 공교롭게도 이들 모두는 공예를 문화적 관점에서가 아니라 부국지술富國之術, 즉 부를 도모하는 수단으로 인식하고 있었다.[17] 이후 일제강점기에 들어서도 공예는 식민 통치 논리에 의해 철저히 물산物産의 일환으로 취급되었다. 20세기가 전 지구적으로 '물질'에 대한 경배가 극에 달했던 시기임을 부인할 수는 없겠지만, 식민기에는 특히 그 어떤 각성이나 성찰, 생산적 담론의 등장도 기대하기 어려웠으며 정신성을 철저히 박탈당했다. 불행히도 이런 관성은 여전히 지속되고 있는 듯하다.

우리나라 대학 디자인 관련 학과의 초기 명칭이 '공예·도안과'였다는 사실을 주지할 필요가 있다. 훗날 디자인으로 개명하게 되었지만, 초기의 공예·도안이 추구했던 '예술의 산업에의 활용'이라는 근시안적인

16. 사물을 열고 일을 성사시킨다는 뜻으로, 만물의 이치를 깨닫고 이치에 따라 일을 처리하면 성공한다는 말.
17. 최공호, 『산업과 예술의 기로에서』, 84쪽.

박현택

목표를 온전히 벗어났다고 하기는 힘들어 보인다. 산업을 위한 예술은 결국 물품을 장식하는 행위의 일환이었고, 명칭이 디자인이든 공예든 그 분야의 종사자들은 생산 중심의 논리(산업의 독주)에 따른 자존감의 상실로 자신들의 정신적 고향을 예술이나 조형에 두게 되었다. 즉, 생산성이나 부가가치(교환가치)를 증대시키는 것이 여의치 않을 때는 작품 활동이라는 피신처로 도피할 수 있었다는 것이다(돈을 벌 때는 '디자이너'였다가 돈을 못 벌 때는 '아티스트'가 될 수 있는 편리한 구조였다). 예술의 주류로 편입되기도 어려웠고, 사회과학으로서의 실질적인 의미나 역할은 더욱 희박했다. 이러한 상황은 디자인의 미래가 여전히 명쾌하지 않으리라는 원죄적 요인으로 작용한다.

'인공을 느낄 수 없는 자연스러운 경지'라는 천공의 개념은 성리학이 주창한 공예의 이상이었지만, 디자인이 지향해야 할 이상으로도 결코 손색이 없다. 성리학은 음교를 멀리하고 근검을 숭상하며 명분을 중시했다. 또한 내적 성찰의 치열함, 절도와 품격이라는 실천적 태도를 중시했다. 이러한 가치관을 배경으로 창조적 구조와 정교한 엮음을 실현해 낸 조선 목수의 가구나 건축, 그리고 넘치는 생명력에도 지나침 없는 겸손과 비움空虛을 보여주는 조선 도공의 그릇 등에서 위대한 예술성과 순일한 장인 정신professionalism을 발견할 수 있을 것이다. 오늘날 이 목수나 도공만큼 치열함을 갖춘 디자이너·기술자·예술가·학자들이 과연 얼마나 될까?

한국 디자인의 독창성(디자인에서의 독창성은 어떻게 표현하느냐 하는 '양식'의 문제가 아니라 왜, 무엇을 위한 것인가에 대한 '사유 방식'이어야 할 것이다)을 세우려

한다면, 이러한 사례들에서 일말의 단서를 추적하는 것이 순서일 것이다. 최근 '한국 디자인 DNA' 연구, '디자인 자산' 등 좀 더 본질적인 디자인 이념의 정립을 위한 프로젝트들이 추진되고 있다. 그러나 그것이 지향하는 실질적인 목표는 여전히 다소 불순해 보인다. 그 프로젝트의 활용 목표 및 기대 효과를 국가경쟁력 제고(경제적 측면)에 두고 있다는 혐의가 짙기 때문이다. 어쨌거나 한국적이라는 것과 정체성, 독창성 따위는 별도의 논의와 연구가 수반되어야 할 것이므로, 여기서는 이 정도만 언급하기로 한다.

천공의 개념은 근대 이전의 동아시아에서 보편화된 물성론으로 구현 방식에는 다소 차이가 있으나 한·중·일 삼국은 기본적으로 '교탈천공巧奪天工', 즉 기교를 벗어남으로써 조화로움에 이른다는 생각이 공통적이다.[18] 일본의 문화적 정체성을 자신만의 조형 언어로 풀어낸다고 알려진 디자이너 하라 겐야原研哉는 독자적인 일본 미학의 정립과 관련해 "생활이라는 살아 있는 시간의 퇴적은 필요성에서 비롯된 형태들을 한층 완성시켜 준다"라는 관점을 가지고 있다.[19] 또한 "아름다움은 창조의 영역에 속하는 것이라 생각하기 쉽지만, 무엇인가를 생산해 내는 것이 아니라 오히려 사물을 깨끗하게 쓸고 닦아 청초함을 유지하는 행위 안에서 발견할 수 있는 것"이라 말했다. 그리고 "자연과 인위의 경쟁 또는 혼돈과 질서의 경쟁이 청소다. 청소는 창조를 동반하지 않는다는 점에서

18. 최공호, 『산업과 예술의 기로에서』, 94쪽.
19. 하라 겐야, 민병걸 역, 『디자인의 디자인』, 안그라픽스, 2007, 19쪽.
20. 하라 겐야, 이정환 역, 『백(白)』, 안그라픽스, 2009, 119~121쪽.

변화가 아닌 유지에 가치를 두는 태도"라고 했다.[20] 이는 일견 로스의
주장과도 상통하지만, 좀 더 근원적으로 천공을 지향하는 그의 내면을
엿볼 수 있다.

　반면 한국(조선에서 현재 대한민국까지)에서의 공예나 예술은 천공의
이상을 품고 있었지만, 시대적인 패러다임을 이끌어가는 문화의 주체가
된 적은 없었다. 사회적인 의미체로서 부여받은 존재 의의라고는 기껏
부국지술, 아니면 디자인이라는 용어가 출현한 이후의 미술 수출, 판매
경쟁력 제고 정도였다. 본래 디자인의 역할이 그런 것이 아니냐고 한다면,
또는 과도기적으로 그럴 수밖에 없다고 한다면, "인류를 아름답게,
세계를 아름답게"라고 부르짖었던 아모레 화장품도 디자인이다. 사실
아모레 화장품이 뭇 여성들에게 부여했던 아름다움의 환상이나
심리적 위안이 디자인이 우리에게 기여했던 것보다 못할 것도 없다.
단도직입적으로 말해 삶에 밀착하는 공예의 정신과 사회적 기여로서의
예술적 소명 의식을 갖추지 못한 디자인이 할 수 있는 역할이란 부국의
수단이자 엔지니어링의 도구일 수밖에 없다는 말이다.

존재하지 않았던 근대

　　　　　　　　디자인은 존재하지 않았던 세계를 만들어낸다.
아니, 생산이 그렇다. 디자이너는 생산자가 만들어내는 물품의 형태와
조건에 대한 아이디어를 제공한다. 지난 세기 '산업(생산)'을 위한
미술'이라는 명목으로 디자인을 개척했던 선구자들은 무엇을 어떻게
만들어내느냐에 따라 삶의 모습이 달라질 것이라 기대했다. 그리고 한

세기가 흘렀지만 여전히 디자인의 정의는 완성되지 않은 듯하며, 우리 사회를 기준으로 한다면 더욱 그렇다. 차라리 아직 완성되지 않아 다행일 수도 있겠다. 지난날 산업에 묻어가는 미술이었던 '산업 미술'에서 벗어나기 위해 '디자인'이란 용어를 적극적으로 도입했다. 그럼 산업을 위한 미술이 아니라면 디자인은 무엇을 위해 존재할까?

　　지구촌에서 한국은 여전히 변방에 속하며, 특히 문화적인 측면에서는 말할 필요도 없다. 한국 사회에서 디자인의 위상 또한 중심이 아닌 주변이다. 새로운 가치의 정립, 건전한 패러다임을 주도하지 못하는 변방의 권세라면, 앞으로도 오랫동안 디자인은 스타일링일 수밖에 없으며 그럴싸한 외피를 만들어내는 수단에 불과하다. 이러한 기술적 단계를 넘어서야만 이른바 디자인의 생태계가 형성될 수 있을 것이다. 여기서 '생태계'란 무슨 뜻일까? 디자인은 지금껏 직업job으로서만 존재했지, 이렇다 할 사회·문화 시스템의 핵심 요소로 작동하지 못했다. 충분조건이 된 것에 자족하여 필수조건으로 발돋움하지 못한다면, 디자인은 결코 사업business으로서의 입지를 구축하지 못할 것이다. 개별적 차원에서의 직무 가치를 떠나 분과 차원에서 디자인 철학의 정립이 절실한 때라는 말이다.

　　강남의 번화가에는 한 집 건너 성형외과가 들어서 있다고 할 정도다. 그중 눈에 띄는 명칭이 바로 백조성형외과다. '백조? 아하! 미운

21. 이는 사람에게도 동일하게 적용된다. 아저씨보다 청년을, 아줌마보다 아가씨를 선호하는 것이다. 요즘처럼 나이 먹는 것을 죄악시하는 시절이 또 있을까?

　　박현택

오리새끼가 어느 날 백조가 된다는 판타지!' 거부할 수 없는 유혹이다. 그러나 모두가 성형외과 의사나 피부과 의사만 하려 한다면, 그래서 생명을 살리는 의술에 관심을 두지 않는다면, 의술은 그다지 중요한 것이 아니게 될테다. 그럼에도 우리 주변에는 온갖 성형 수술과 피부 미용이 성행하고 있다. 변하고 싶은 열망, 새것에 대한 환상,[21] 백조 콤플렉스!

더 많은 디자인이 아니라 어떤 디자인이 필요한지가 관건이 되어야 한다. 다시 로스의 이야기를 끄집어내 보자. "형태에 있어서 변화란 새로운 것에 대한 추구에서 비롯되는 것이 아니라 가장 좋은 것을 계속 완성시켜 나가려는 소망에서 출발한다. 중요한 것은 새로운 의자가 아니라, 가장 좋은 의자이다. 더 좋은 의자를 만드는 것은 얼마나 어려운 일인가! 더 새로운 것을 만드는 것은 얼마나 쉬운가!"라며 끝도 없이 확산되는 새로움을 조롱하고 있다. 그것도 물경 한 세기 전에 말이다. 같은 맥락에서 중국의 문명비평가 린위탕林語堂의 인위와 무위에 대한 관점도 새겨둘 만하다. "어떤 문명이든 인위에서 자연으로 진보하고 의식적으로 소박한 사색과 생활로 회귀할 때까지는 이것을 완벽이라고 부를 수 없을 것이다."[22] 이 논리는 동양의 '과유불급이 없는 중용의 도'와도 연결된다. 허랑하고 무의미한 것을 멀리하고 형식보다 내용에 충실하자는 것으로, 여기서의 내용은 사물의 근본을 일컫고 있음은 두말할 나위도 없다.

장식이나 꾸밈이 횡행하는 것은 감성적 활동이 활발해졌다는

22. 린위탕, 김병철 역, 『생활의 발견』, 범우사, 1999, 40쪽.

증거이기도 하다. 이는 사회가 안정되고 생활이 풍요로워져야만
가능할 것이다. 바로크가 그랬고, 낭만주의가 그랬고, 인상주의가
그랬다. 산업혁명은 폭발적인 물질적 풍요를 안겨주었고, 지속적으로
수요를 창출·확대하면서 자기증식하고 있다. 수요가 생산을 부르고
생산이 수요를 일깨운다. 물질적 풍요와 수식의 과잉이라는 달콤한
꿈에서 화들짝 깨어난 것이 모던이었다. 그리하여 장식이나 꾸밈은
죄악시되었고, 모던은 번잡함에 대한 단순함, 과잉에 대한 경계,
비논리성에 대한 논리적 정합성이라는 '빼기'를 의도했다. 그런데 모던의
효율성과 합리성이라는 메커니즘이 물질의 범람(이로 인한 잉여 소비)이라는
'더하기'를 가속시키는 결과를 빚어냈다. 빼기를 지향했던 모던은
자신의 논리에 충실하면 할수록 다른 한쪽에서는 더하기가 일어나는
자기모순을 안고 있었던 것이다.

　모름지기 한 시대를 발전시켰던 동력은 그다음 시대에 발전의 발목을
잡게 되어 있다. 근대성이라는 역사적 발전을 일궈냈던 계몽주의가
새로운 시대정신으로 전화되지 못한 채 몰락해 갔던 것처럼, 근대성
역시 이러한 역사적 변증법에서 예외가 되지 못한다. 그렇게 모던의
증세가 지속되고 있다('후기 모던' 또는 '탈모던'이라고 하지만 '말기 모던'이라는
표현이 더 적절할 듯하다). 이제는 단순히 생산의 과잉만이 아니라 소비의
과잉, 물질계뿐만이 아니라 정신계, 감성, 취향, 아름다움까지도 마구
생산되고 마구 소비되는 지경이다. 그야말로 빈곤을 딛고 풍요를
일으켰던 모던이라는 어머니, 순수하고 아름다웠던 젊은 시절을
지나온 그 어머니가 숱한 병증을 드러내면서 서서히 늙어가는 것이다.

구태의연하지만 내칠 수 없는 어머니처럼!

노어老語가 된 모던을 자꾸 들춰내는 것이 촌스러워 보일지도 모른다. 그러나 되짚어보자. 과연 우리에게 모던이 있기는 있었던가? 최대한 양보해서 산업의 모던, 자본의 모던은 있었다고 쳐도 의식의 모던, 이념의 모던은 존재하지 않았다. 산업화가 가속될 때, 우리에게는 성실한 조언자이자 양육자였던 모리스가 없었다. 무테지우스도, 로스도 없었다. 물론 르코르뷔지에나 파파넥Victor Papanek도 없었다. 그러니 아직까지 하라겐야도 없을 것이다. 우리에겐 훌륭한 사표師表가 없었다는 뜻이다.

여전히 이곳저곳에서 디자인이 행해지고 있다. 이러한 현상의 근저에는 성실한 인간들의 지칠 줄 모르는 창의성이 자리를 잡고 있다. 성실함이나 창의성은 인간만의 고귀한 특성이다. 그러나 그 고귀한 특성을 발휘한 것들이 반드시 고귀한 결과로 연결되는지에 대해서는 생각해 봐야 할 것이다. 과연 우리에게 디자인은 있었나? 그저 예술의 언저리에 착생하려는 '미술로서의 디자인', 산업의 부산물에 흡족해하는 '스타일링으로서의 디자인', 마케팅의 용병임을 자부하는 '광고로서의 디자인'이 디자인의 이름으로 행해졌을 뿐이다. 그리고 최근에 새로 편입된 블루오션인 '성형으로서의 디자인'까지 말이다.

한편으로는 현재 이만큼이나마 빛나는 대한민국의 문명을 위해 디자인이 봉사했다고 말할 수도 있겠다. 자본주의와 대중문화, 매체와 소통 방식의 다변화 등 현대는 시시각각 변해가며, 그에 따라 인간의 감성과 의식 구조 또한 한곳에 머무르지 않는다. 모든 것이 부유하고 흔들리는 시절이다. 모든 것이 변하는 시절이니 무엇이든 손때를 묻히며

오래 사용하고 간직하는 것이 힘들다. 오래 기억할 수 있는 것들도
하나씩 사라져간다. 기억을 상실한 채 가변적인 현상만으로 삶을 지탱해
나간다는 것은 얼마나 힘들까?

> 천리마는 하루에 천 리를 갈 수 있다. 그러나 조랑말도 열흘이면 천 리를
> 갈 수 있다. 문제는 어디를 향해 가느냐에 있다. 뚜렷한 목적지가 없을 때는
> 천리마의 날쌤도 아무런 의미가 없다. '감行은 '그침止'에 그 소이연이 있다.
> 그침은 감의 완성이다. 그침은 대학의 길이며, 성인의 길이다.[23]

천리마를 타고 부지런히 달리면 어느 곳에도 정주할 수가 없다.
달리는 동안에 주변을 유심히 바라볼 수도 없다. 천천히 걷거나 정지할
때만이 고요히 생각할 수 있고, 의미 있는 것을 산출해 낼 수 있다.
'움직임'은 문명을 좇는 것이고 '머무름'은 문화를 가꾸는 것이다.
디자인은 지금껏 끝없이 달려 나가는 문명을 위해 복무해 왔다. 그러는
동안 일상, 이웃, 사고, 태도 등 사소해 보이지만 소중한 것들, 천천히
숙성시켜야 할 것들을 소외시켰다. 지금쯤은 이런 것들을 위해 눈을
돌려도 좋지 않을까? 움직임을 위한 디자인 말고 머무름을 위한 디자인,
보이는 디자인 말고 보이지 않는 디자인, 뭐 그런 거 말이다.
디자인은 근대의 이상 속에서 출현했다. 그 이상이란 허위나
거짓을 타파하여 깊고 의미 있는 세계를 만들자는 것이었다. 그때는

23. 김용옥 『계림수필』, 231쪽.

이른바 '순수의 시절'이었던 듯하다. 목적지가 불분명할 때는 출발지로 돌아가 다시 목적지를 바라봐야 한다. 끝도 모르는 앞을 향해 정신없이 달려왔던 길에서 멈춰, 그네들의 치열했던 근대, 순수의 모습을 바라보는 것은 어떨까? 우리는 제대로 된 '근대병'을 앓은 적이 없지 않은가? 심한 몸살을 앓고 나면 비로소 삶의 모습과 명징한 정신을 일깨우는 디자인의 지평이 넓어질 것이다. 건강하고 밝은 미래는 제대로 처방된 예방주사, 제대로 앓아본 선병자先病者 없이는 기대하기 힘들기 때문이다.

다시 최초의 논의로 돌아가자. 빈 종이가 있다. 새로운 것을 그릴 것인가? 아니면 그대로 둘 것인가?

참고문헌

김용옥, 『계림수필』, 통나무, 2009.
린위탕, 김병철 역, 『생활의 발견』, 범우사, 1999.
마이클 베이루트 · 제시카 헬펀드 · 스티븐 헬러 · 릭 포이너, 이지원 역, 『그래픽 디자인 들여다보기 3』, 비즈앤비즈, 2010.
아돌프 로스, 현미정 역, 『장식과 범죄』, 소오건축, 2007.
조나단 M. 우드햄, 박진아 역, 『20세기 디자인』, 시공아트, 2007.
존 헤스켓, 김현희 역, 『로고와 이쑤시개』, 세미콜론, 2005.
철학아카데미, 『철학, 예술을 읽다』, 동녘, 2006.
최공호, 『산업과 예술의 기로에서』, 미술문화, 2008.
코디쳐, 『20세기 문화지형도』, 컬처그라퍼, 2010.
하라 겐야, 민병걸 역, 『디자인의 디자인』, 안그라픽스, 2007.
하라 겐야, 이정환 역, 『백(白)』, 안그라픽스, 2009.

방경란 상명대 교수

Bang, Kyung-Rhan

상명대학교, 일본 동경예술대학 대학원, 홍익대학교 대학원에서 시각 디자인을 전공하였다. 현재는 상명대학교 디자인대학 교수로 재직하고 있다. 교육과학부 학문후속세대 지원 사업 외에 다수의 디자인 교육 관련 국책 프로젝트에 참여하였다. 저서로 『기초디자인』(공저), 『일본의 아이디어 발상 교육』(공저) 등이 있다.

이게 최선입니까? 확실해요?

　　　　　　　　교육教育의 사전적 의미는 사람이 살아가는
데 필요한 지식이나 기술 등을 가르치고 배우는 활동을 말한다. 우리의
디자인 교육이 과연 교육자나 피교육자 모두를 생각하고 생활 속에서
유용하거나 가치 있는 내용을 진행하는지 다시 한 번 되짚어 보았으면
한다. 교육에 대한 우리의 열정은 세계 최고 수준이라 할 수 있지만, 그
질적인 내용에서는 스스로 작아질 수밖에 없는 듯하다.

　　유아 기관에서도 창의력 개발을 위한 디자인 교육이 성황리에
진행되고 있으며, 서울시에서는 디자인 교육의 중요성을 강조하면서
공교육에 디자인 교육을 도입하는 데 적극적이다. 매스컴에서는 연일

디자인 관련 프로그램이 쏟아져 나오고, 미래 고부가가치 산업으로서의 디자인에 대한 관심이 그 어느 때보다 높다. 한편에서는 이에 대한 찬반양론이 뜨거운데, 고래 싸움에 새우 등 터지듯 이런 논쟁이 우리 디자인계에 미치는 영향이 만만치 않다. 매년 입시철이 되면 각 대학의 최종 경쟁률에서 디자인 계열 학과는 종종 최고 수치를 갱신한다. 이런 상황에서 우리에게 진정한 디자인 교육이란 존재하는가? 과연 디자인학은 올바르게 정립되고 바람직한 방향으로 흘러가고 있는가?

유초등교육에서 바라본 조기 디자인 열풍

얼마 전 우리나라 출산율이 OECD 국가 가운데 최하위이며, 최근 10년 가까이 세계 최저 수준을 유지하고 있다는 기사를 접했다. 최근 들어 조금씩 출산율이 늘고 있다고는 하지만, 여전히 그 심각성은 대단해서 앞으로 7년이 지나면 인구가 감소세로 돌아설 전망이라고 한다. 이렇듯 아이를 적게 낳고 노인 인구가 급속히 증대하면서, 한 가정에서 아이 한 명에게 거는 기대와 관심은 커질 수밖에 없다.

21세기 전략적 키워드인 창의성에 대한 중요성이 점차 부각되면서, 창의력 향상을 위한 유초등교육에 대한 관심이 집중되고 조형 활동을 통한 창의력 프로그램이 인기를 끌고 있다. 디자인 교육자의 한 사람으로서 이런 분위기를 환영해 마땅하지만, 마냥 기뻐하기만 할 수는 없는 현실이다.

현재 우리나라 유아 대상 기관에서 진행되고 있는 창의력 프로그램

중 대부분은 조형 표현 활동이며 디자인 영역도 점점 증가하고 있다. 그중 많은 기관에서 중심이 되는 것은 창의적 영재 교육이며, 거기에는 일종의 입학시험까지 있어 교육의 기회를 얻기도 쉽지 않다. 대부분 고가의 재료를 사용하며, 작품 전시나 발표를 위한 화려한 결과물 중심으로 흐른다. 디자인 교육이 유아를 대상으로 할 때, 그 교육적 목표는 상상과 관찰을 통한 다감각을 발달시키는 것이어야 하며, 여러 번 생각하고 남들과 다른 자신만의 방법으로 표현할 수 있게 구성되어야 한다. 이때의 표현이란 말하기, 그리기, 만들기 등의 과정을 거쳐 자신의 생각을 구체화하는 능력을 향상시키기 위한 하나의 효과적인 방안을 말한다. 이는 초등교육에서도 마찬가지인데, 우리의 교육 현실은 전시용 작품 발표회를 의식하면서 결과물 중심으로, 조형적 표현력만을 강조하고 평가하기에 그 부작용이 심각하다. 이래서는 제대로 된 디자인 교육이 어렵고, 심미적 측면이 지나치게 강조된 '예쁜' 디자인만 남을 뿐이다. 이렇듯 표현력 중심의 디자인 교육은 디자인에 대한 일반의 오해와 편견을 낳아, 그저 예쁘게 장식하고 꾸미는 것이 디자인이란 그릇된 인식을 심어준다.

　　2010년부터 서울시에서는 디자인 교과서를 각 학교에 보급하기 시작했고, 그 내용은 전공 서적이라 평가해도 모자라지 않을 수준으로 개발되었다. 첫해에는 585개 초등학교에 교과서 22만 부를 무료 보급하기로 결정했는데, 이런 서울시의 노력과 열정이 아까운 이유는 그 디자인 교과서가 과연 최선이었느냐는 것 때문이다. 오세훈 전 서울시장이 민선 4기에 시작한 '창의행정'의 일환으로 도입된 초등학교

공교육의 실천 사례로 의미가 있을지는 모르겠으나, 초등학교 5, 6학년 대상의 수업 교재로서는 그 수준이나 내용이 가히 놀랄 만하다. 교육은 그 목적이나 목표가 분명해야 하고, 교육 대상자의 관심이나 수준, 환경 등을 고려하여 개발되어야 하는데도, 마치 전공 서적을 방불케 했던 것이다. 또 다른 문제점은 이 내용을 가르쳐야 하며 디자인 비전공자인 대다수 초등교사, 미술 교과 수업 시수, 그리고 초등교육 현장에 대해 얼만큼 인식하고 개발했느냐 하는 것이다. 서울시는 교과서 개발과 함께 "초등학교 디자인 교육은 전문 디자이너를 양성하기 위한 것이 아니라 모든 학생이 실생활에서 겪는 문제를 해결하는 과정을 통해 창의적으로 생활과 문화를 바꾸어나가는 능력을 키우기 위한 것이다"라고 밝힌 바 있다. 그런데 실상은 전혀 그렇지 않으니 답답한 것이다. 내용을 살펴보면, 디자인의 원리와 조형, 디자인과 생활, 디자인과 경제, 디자인과 사회, 디자인과 문화, 디자인과 미래 등 6개 단원으로 구성되었다. 디자인 전공자를 위한 디자인 개론의 목차와 아주 유사하며, 디자인 전공자의 필수 과목 목차와도 너무나 닮아 있다. 물론 연구진은 디자인 강대국 대한민국이란 커다란 포부를 가지고 미래의 꿈나무들을 디자인 전문가로 양성하기 위한 큰 뜻을 품고 개발했을 것이다.

어찌되었건 초등 공교육에서 정식으로 디자인 교과서가 발행되었다. 각 학교에서 얼마나 활용되고 있는지는 모르겠으나, 디자인 교육이 가지는 역할과 기대를 충족시키기를, 그리고 앞으로도 계속 유지되기를 바라는 마음이 간절하다. 백년대계는 고사하고 10년만이라도 지속될 수 있는 체계적인 조기 디자인 교육 방안이 시급하다. 장기적이고 전략적인

교육 정책이 시급하다는 데는 모두가 동의하고 있지만, 누군가 직접 앞장서서 책임지고 꿋꿋하게 행진할 수 있는 힘을 실어주는 구체적인 방안은 쉽게 떠오르지 않는다.

유년기부터 디자인을 즐겁고 재미있는 것으로 인식하면서 놀이 형식으로 자유롭게 발상하고 표현하는 경험은 아주 중요하다. 어린이에게 놀이는 생활이고 가장 자연스러운 행동 양식이기 때문에 더욱 그렇다. 디자인 교육 과정으로 얻을 수 있는 능력은 폭넓은 사고의 세계를 구체적으로 표현할 수 있는 것이다. 이때 구체적 표현이란 시각적으로 가시화시키는 것을 포함하여 말하기, 쓰기, 행동하기 등 다양한 방법으로의 표현을 말한다. 이런 과정 속에서 자신의 생각을 정리하고 표현할 수 있다. 또한 더 나아가 타인을 적절한 방법으로 설득하는 과정에서 자신을 이해하고 타인을 배려하며 함께 공유할 수 있는 소통 능력을 배양할 수 있다. 이것이 조기 디자인 교육의 중요성이 강조되는 이유다.

재미있는 놀이를 통해 여유롭게 즐기자

영국, 이탈리아, 미국, 일본 등지에서 조기 디자인 교육이 공교육에서 안정적으로 자리 잡은 것은 디자인 교육의 중요성에 대한 공감대가 대다수 국민 사이에 형성되었기 때문이다. 영국은 1980년대부터 창조 산업에 관심을 기울였으며, 국가 정책 과제로 정하여 강력히 추진했다. 토니 블레어 Tony Blair 정부에 들어 창조 산업을 고부가가치를 창출하는 산업으로 인식하면서, 본격적으로 창의성

향상을 위한 다각적인 노력을 기울여왔다. 창조 산업이란 지식 기반의 가치를 창출하는 산업, 즉 디자인, 영화, 방송, 출판, 멀티미디어, 광고 등을 포함한 문화 산업을 통칭하는 것인데, 이 중심에는 새로운 콘텐츠 개발이 있다. 창의적인 문화 콘텐츠 산업에 대한 육성은, 복합적인 측면에서 접근해 다각적인 방향으로 적용·전파하여 파급할 수 있는 힘이 어떻게 가시화되느냐에 따라 그 성패가 좌우된다. 그러므로 한 단계 한 단계 천천히, 그러면서도 치밀하고 체계적으로 계획·실행해야만 한다.

유아 및 아동에게 적용되는 디자인 교육은 자신만의 고유한 생각을 정리하거나, 타인의 입장과 생각을 살펴보면서 서로 조화를 이루는 것부터 시작된다. 이 효과는 자율과 여유를 통한 학습 과정 속에서 극대화될 수 있다. 스스로 해결하고 서로 협조하는 체험 활동은 긍정적인 가치관을 확립시켜 자아 존중감을 갖게 하는데, 이는 창의력 향상을 위해 가장 중요한 첫걸음이다. 창의성이란 남들과는 다른 자신만의 고유함을 객관화시킬 수 있는 능력으로, 창의적인 인재를

01 어린이 디자인 교육은 놀이를 통한 체험 교육으로 진행되어야만 그 교육적 효과를 충분히 기대할 수 있다.

양성하기 위한 방안으로서의 디자인 교육에 대한 노력은 재미와 여유 속에서 자율적으로 해결할 수 있다. 고정관념이 비교적 적은 어린 나이일수록 그 교육적 효과가 그대로 드러나기 때문에, 디자인 교육은 이를 지도하는 교사의 충분한 인식과 이해 없이는 불가능하다. 디자인 교육 전문가에 의해 진행되기 어려운 교육 환경의 특성상, 공교육에서뿐만 아니라 사교육에서도 점점 증대하고 있는 디자인 교육은 적용과 파급 효과를 고려하여 신중히 도입되어야 한다.

특히 우리나라의 경우, 1960년대부터 시작된 급속한 산업 개발과 경제성장에서 비롯된 속도 제일주의및 성과 최고주의가 불러온 조급증이 어린이 교육에도 고스란히 반영되고 있다. 어린이 사교육 시장에 불고 있는 디자인 영재, 창의 인재 등에 급급해 '한 자녀 잘되기 프로젝트'를 수행하는 젊은 학부모들은 우리 아이를 최고로 만들기에 여념이 없다. 무엇이 좋은 인재를 양성하고 어떤 사람이 멋진 미래 인재가 될 수 있는지에 대한 뚜렷한 비전은 없고, 마구잡이로 쏟아지는 기괴한 교육 프로그램에 열광하며, 눈앞의 만족에 안도하여 멋진 미래를 꿈꾼다. 세계 최고의 창의 인재를 꿈꾸면서 말이다. 누구나 세계 최고가 될 수 있지만, 아무나 될 수는 없는 것이 냉혹한 현실이다. 이를 인정하기까지 너무나 많은 시행착오를 거치며 하루하루 허송세월을 보내는 것 같아 안타깝다. 어린이에게 가장 좋은 교육은 아이를 있는 그대로 인정하고 기다려주는 것이다. 이처럼 여유로운 환경에서 아이는 호기심을 가지고 흥미를 느껴 자신의 능력을 최대로 발휘할 수 있다. 이때 무엇보다 중요한 점은 학부모나 교육자가 아이의 생각을 알아차리고 마음을 읽어내는

것이다.

조기 디자인 교육은 더욱 쉽고 여유로우며 즐겁게 이루어져야 한다. 재미있게 즐기고 유쾌하게 놀 줄 아는 아이들이 될 수 있도록 함께 노력해야 한다. 이것만이 효과적인 어린이 디자인 교육을 이룰 수 있다.

발상과 표현, 사고의 전환, 그리고 선택의 기로

디자인 교육의 문제점은 비단 전 국민을 대상으로 한다 해도 과언이 아니다. 다시 말해 유초등 디자인 교육만이 아니라, 교육적인 목표가 근본적으로 다른 중등 디자인 교육에서 더욱 심각하게 드러난다. 예비 디자이너들에게 놓여진 대학 입시 전형을 말하는 것인데, 디자인 계열 입시는 그 어떤 분야보다도 어렵고 힘든 것으로 정평이 나 있다. 물론 예체능 계열은 모두 실기 전형이 있고 다양한 방식으로 학생을 선발하지만, 디자인 실기 시험은 그 상황이 특수하기도 하거니와 판단 기준에도 모호한 측면이 있어 더욱 그러하다. 특수한 상황이란, 디자인 계열 입학을 희망하는 학생 수가 매년 증가하고, 대학에서 학생을 선발하는 기준이 해마다 변경되어 오락가락하는 것을 말한다.

해마다 디자인 전공을 희망하는 입시생이 증가하고 디자인 입시 경쟁률이 모든 대학에서 최고를 차지하는 현실에서, 그 문제점을 냉철히 분석하고 평가해 대안을 모색할 필요가 있다. 디자인 전공자의 급증은 1990년대부터 가시화되기 시작하여 해마다 가파르게 상승했고, 2000년대에는 3~4배 급증함으로써 디자인 전문 인력은 인구 대비

세계 최고 수준에 이르렀다. 많은 대학에서 디자인 영역이 세분화되어 새로운 전공학과가 생겨났고, 인문·공학·예술 등의 학문 융합이나 첨단 미디어와의 연계 등으로 그 폭이 더욱 넓어졌다.

각 대학마다 특성을 살려 새로운 방식으로 학생 선발 기준을 모색하고는 있지만, 그 결과는 만족스럽지 못하다. 입시 학원의 대형화가 가속화되면서 전문화된 기업 형태의 미술 입시 학원들이 전국적으로 위세를 떨치고, 입시를 준비하는 학생과 학부모는 학원의 입시 자료에 따라 대학을 선택하고 있다. 학원에서 대학 관련 자료를 철저히 분석해 입시 자료로 활용하면서 향후 입시 경향까지 좌지우지하는 상황을 그저 두고만 볼 것인가? 물론 우리나라 대학 입시는 비단 디자인 계열뿐만 아니라 대입을 준비하는 청소년이라면 누구나 겪는 무서운 전쟁이지만 말이다. 대학 입시가 공교육보다는 사교육에 의지하고 있는 안타까운 현실에서, 여타 인문·자연 계열의 입시와는 다른 실기 전형이 있고 그것이 당락을 좌우하는 비중이 만만치 않기에, 미술 입시 학원에 전적으로 의존하고 있는 것이다. 입시를 준비하는 기간은 2년에서 3년이 가장 평균적인데, 이보다 2~3년을 더 준비하는 입시생들도 많다. 그렇기 때문에 고등학교 3년 동안 방과 후 4시간씩 주 5일 수업을, 방학에는 특강 형태로 8~12시간씩 주 5일 수업의 강도 높은 준비를 하고 있는 셈이다. 입시생들은 매일매일 미술 학원에서 실기 실력을 연마하고, 잠을 줄여가며 이론을 준비하는 이중고를 안고 있다. 이런 모습을 옆에서 지켜보는 학부모라면 누구나 '대체 이게 무슨 일인가' 싶어 다른 방편을 모색하고 싶지만, 현실은 그리 녹록하지 않다.

02 해마다 최고의 경쟁률을 나타내고 있는 디자인 계열 미대 입시의 경우, 미래 디자인의 주축이 될 우리 입시생들 중 많은 수가 시험 당일 자신의 역량을 충분히 발휘하지 못하고 불안감과 조급함에 싸여 그저 암기했던 내용을 어떻게 잘 재현해 낼 수 있을지 고민하고 최선을 다할 뿐이다.

고등학교 3학년이 되면, 실전에 돌입하게 되어 목표 대학을 설정하고 그 대학의 작년 입시안을 기준으로 수업이 진행된다. 그러나 대학마다 입시안 최종 결정을 미루고 있어, 여름방학이 끝나고 가을 모의고사 결과가 나오면 목표 대학을 수정하게 된다. 이것으로 끝나는 것이 아니라, 수능 이후에는 하루 10시간 이상 혹독한 실기 수업을 하고, 수능 점수가 발표되면 그 점수에 따라 목표 대학을 최종적으로 결정하며, 원서를 작성하면서부터는 집중 암기 프로그램에 돌입한다. 이때부터 실질적인 입시 준비가 체계적·계획적·단계적으로 시작되는데, 강한 부분을 강조하고 약한 부분을 보완할 묘책을 강구하기 위해 학원의 모든 강사가 집중적으로 연구하고 몰입한다. 그림 그리는 기술자 양성을 위한 훈련장 같은 분위기가 엄숙하고 냉혹하기 이를 데 없다. 수험생이 되기 전에는

그저 눈치 보며 상황을 살피기 급급하다가, 수험생이 되면서부터 전쟁이 가속화되기 시작해, 수능시험 후 점수가 발표되면 베끼고 따라 그리는 행태가 최고조에 달하는 것이다.

2001년 대입 전형에 처음 등장한 '발상과 표현'은 주어진 시간에 창의적인 학생을 선발하기에 적절한 새로운 방식으로 받아들여졌고, 곧 전국적인 디자인 계열 평가 방식으로 확산된다. 과거 석고 데생과 평면 구성을 실시할 때도, 입시생들은 석고상의 방향을 정하여 그대로 외우고 평면 구성의 면 분할과 명암의 흐름을 정해놓고 암기했다. 당일 발표되는 석고상과 구성의 주제를 미리 연습하기에 한계가 있기는 했지만, 평소 다양한 방향을 설정하여 석고 데생을 연습하고, 물감의 농담 조절과 색상·명도·채도에 따라 조화롭게 단계적으로 변화를 주어 주제를 드러낼 수 있도록 채색하는 연습을 반복하며 입시를 준비했다.

각 대학마다 입시안을 고심하고 새로운 대책을 강구하고는 있지만, 아직은 별다른 대안이 없는 듯하다. 일단 몇몇 대학의 입시안을 비교하여 절충안을 찾기에 급급하고, 입시 경쟁률과 신입생 유치에 관심이 집중될 수밖에 없기 때문이다. 각종 언론에서는 저마다 다른 평가 기준에 따라 대학을 저울질하고, 국가에서는 대학 본연의 연구와 학문 탐구를 어렵게 만드는 면이 존재하기 때문에 더욱 그러하다. 대학은 디자인에 소질이 있고 창의적이며 우수한 인재를 유치하기 위해 끊임없이 경쟁하지만, 서로의 눈치를 살피며 대세에 따라 입시안을 계획하며, 이러한 상황에서 변화무쌍한 입시안에 수험생들의 희비가 교차하고 있다. 잦은 입시 변화에 초등교육과 중등교육 전체가 술렁이고 있다. 입학 시의 실기,

수능, 내신 성적과 입학 후의 디자인 전공 학업 성취도의 개연성에 대해서는 여러 의견이 있지만, 큰 연관성은 없다는 것이 대학 교육자들과 학생들의 일치된 의견이다.

　우리나라 입시 미술의 문제점이 낳은 폐단을 없애고, 미래 사회에 대처할 수 있는 창의적이고 경쟁력 있는 디자인 인재를 양성하기 위해, 실기 제도를 과감히 폐지하고 필기시험으로만 학생을 선발하는 학교가 등장하게 된다. 그러면서 몇몇 대학이 실기와 이론의 비중을 다양하게 조절하면서, 또는 실기 전형이나 비실기 전형 등으로 다각적인 노력을 하게 되었다. 그럼에도 입시 미술 학원의 대처 능력은 세계적 수준의 막강 파워를 자랑하며 신속하고 즉각적으로 대응해, 대학이 어떤 입시 형태를 연구하고 개발하든 이에 대한 만반의 준비를 갖추고 있는 것 같다. 대학에서의 입시 연구를 비웃기라도 하듯 학부모를 설득할 수 있는 다양한 방안을 모색하고 있으니, 잘 짜인 퍼즐을 맞추듯 현란한 그들의 능력이 놀랍기 그지없다.

　현행 디자인 계열의 대표적 실기 시험인 채색 표현 중심의 '발상과 표현' 그리고 연필 묘사와 채색 표현을 병행하는 '사고의 전환' 같은 경우, 대학마다 기상천외한 주제를 설정하고 그 내용을 표현하도록 한다. 그러나 입시 학원의 대책 또한 만만치 않다. 주어진 4~5시간 동안 순발력 있게 아이디어를 낼 수 있도록 강훈련을 받게 되는데, 예상 주제를 몇 가지 그룹으로 나누어 모범 답안으로 제시된 그림 표현과 유사하거나 활용할 수 있는 것을 선택해 연습한다. 자연, 물, 기계, 미래 등의 주제를 그룹화하고 학원의 연구작을 중심으로 그대로 그리기를

반복하므로, 개인의 독창적인 발상이나 표현법을 개발하기에는
역부족이다.

입시생들이 자유롭게 자신의 미래를 꿈꾸며, 기본적인 자질을
가다듬을 수 있고, 해당 대학들은 자신들이 원하는 적합한 인재를
선발할 수 있어 서로에게 이득이 되는 방법은 진정 없는 것일까. 관찰도
발상도 표현도 모두 무시된 채, 기계적으로 암기하고 연습하는 이들에게
우리는 무슨 꿈과 이상을 심어줄 수 있을까? 어렵게 입학한 대학에서는
또 무엇을 가르치고 지도해야 하나? 우리 디자인계가 반성하고 생각해
볼 일이다. 입시의 중요성은 누구든 이야기하고 있지만, 실제 내용에
대해 심도 깊은 연구를 하거나 개선하려는 의지를 실천하기란 쉽지 않다.
그래서 등 떠밀려 모른 척 지나가는 점 또한 없지 않다. 대학 입시 평가는
어제오늘만의 문제가 아니라, 몇십 년간 지속되고 있는 문제다. 그래서
좋은 해결책이 쉽게 나오지 않고 있지만, 가장 큰 문제점은 최대한 빠른
시간 안에 신속하게 평가하기를 바라는 마음인 것 같다. 여유가 없고,
늘 쫓기는 상황에서 올바른 방향의 평가 체제나 방법은 나올 수 없을
것이다. 그저 남의 작품을 베끼고 따라하며 표현 기교만남아 제대로
발상할 수 없는 지경에 이른 것이다. 무엇이 중요한지 모르는 채, 시간과
돈을 허비하면서 무의미한 경쟁을 계속하는 이 상황을 어떻게 극복해야
할까.

자유롭게 발상하고 표현하여 사고를 전환하자

2003년 참여정부 시절에는 디자인을

차세대 성장 동력으로 선정했고, 2007년에는 디자인 서울이란 기치 아래 정부 차원에서 활발한 디자인 정책을 진행했다. 최근에는 공공 디자인이란 화두를 통해 사회 속에서 대중과 호흡할 수 있는 디자인 정책이 나옴으로써 우리 삶과 디자인이 매우 가까워지고 있다. 과거와 견주어보면, 디자인계의 비약적인 발전과 정부 지원 프로젝트의 급증이 우리를 즐겁게 했지만, 한편으로는 디자인계 전반에 대한 부정적인 견해 또한 만만치 않아 곤혹스러운 적이 한두 번이 아니었다. 디자인의 본분은 남을 공감하게 만들고, 우리 삶을 풍요롭게 하며, 행복한 인간 생활을 창출해 내는 것인데, 그러기에는 많은 부분이 미흡했다. 세계 디자인 수도 선정, 유네스코 디자인 창의 도시 선정 등 대한민국의 디자인은 놀랄 만한 발전을 이루었다. 그러나 세계적인 행사와 공공 디자인에 대한 관심이 진정으로 온 국민이 환영하고 자부할 만한 것인지에 대해 생각해 본다. 누구를 위한 디자인인가? 무엇을 위한 디자인 교육이란 말인가?

대학에서 디자인을 전공하는 학생들에게 필요한 기초 능력은 표현력만이 아니다. 다양한 인문학적 소양, 공학적 능력, 경영 마인드 등 종합적인 사고력이 요구된다. 다른 모든 분야도 그렇지만, 다학제적 특징을 가진 디자인 분야에서는 더욱 그러하다. 그러므로 전공에 따라 심리, 철학, 역사, 경영, 과학, 공학 분야와 아주 중요한 연계성을 가지고 있고, 창의적 발상과 표현력 또한 중요하다. 이러한 측면을 고려해 비실기 전형과 실기 전형에 대한 찬반양론이 뜨거운데, 표현력이란 연습을 통해 길러지므로 입학 후 철저한 실기 교육으로 해결될 수 있다는 의견과, 기본적인 실기 능력을 갖춘 학생을 선발하는 것이 우선이라는

의견이 팽팽히 맞서고 있다. 2010년 연구 결과에 따르면, 비실기 전형을 실시하는 곳은 총 62개교로 점점 증가하는 추세다. 그러나 전공별로 극소수를 선발하는 데 그치는 학교가 대부분이어서 실기 고사의 문제점은 여전히 존재하며, 그 평가 방식과 기준 또한 짧은 시간에 획일적으로 진행되어 문제가 있다.

입시 실기 시험의 평가 방식이나 기준을 대학 내에서 개혁하고 차별화된 제도를 도입하여 운영하려는 노력이 이루어지고 있지만, 전반적인 입시 제도의 모순과 실기 평가 방식의 한계점이 맞물려 혼선을 빚고 있는 것 또한 사실이다. 이는 디자인 입시를 준비하는 학생들에게 고스란히 돌아가, 입시 준비 내내 우왕좌왕하게 만드는 상황이다.

1990년대 중반까지는 석고 소묘와 평면 구성이 중심이었지만, 그 후 다양한 재료를 포함해 정물 수채화, 발상과 표현 등이 등장하고, 2006년 이후에는 실기 전형과 비실기 전형, 입학사정관제 등 면접을 통해 다양한 전형이 도입되었다. 상황이 이렇다 보니, 입시 학원에서는 목표 대학의 합격을 위해 수단과 방법을 가리지 않고 몇 가지 패턴을 개발하고, 주입식으로 암기해 기계적으로 표현하며 기술적인 기교에 치중하도록 만들었다. 관찰과 발상에 대한 습관과 자세를 잘못 습득한 채 문제 해결 능력이 도태되는 양상까지 나타나니 더욱 큰 문제가 되고 있는 것이다. 교육은 획일화된 잣대로 평가해서는 안 되며, 개인의 특성과 잠재력을 짧은 시간에 단 한 번의 평가로 가늠하기란 불가능하기 때문에 더욱 그러하다.

대한미국은 디자인 대국이다. 누구나 디자인에 대해 한두 마디는 할

03 한 칸 한 칸 쌓아올리다 보면 무엇이 문제인지 금방 파악할 수 있다. 우리의 디자인 교육도 이렇게 차근차근 해결해 나갔으면 좋겠다. 천천히 쉬면서 여유를 가져야 최후에 웃을 수 있기 때문이다.

수 있으며, 초등학교에서도 디자인이 정식 과목으로 채택될 정도이고, 유아교육 기관에서도 창의력 교육을 위한 효과적인 방안으로 디자인 교육을 진행한다.

이런 상황에서 디자인 교육자는 명확한 디자인 교육의 개념과 본질을 고민하고 있는가? 초등교육, 중등교육, 고등교육에서 디자인 교육의 최종 목표가 어떻게 다르며, 왜 그렇게 교육해야 되는지에 대해 진정으로 생각한 적이 있는가? 우리의 디자인 교육을 책임질 수 있는가? 미래의 디자이너들에게 닥칠 이 가혹한 입시의 대안을 마련하기 위해 고심하고 있느냐는 말이다. 하늘을 우러러 필자는 너무나도 부끄럽다. 교육의 현실과 이상을 한 점으로 묶어나가기 위해 우리 모두는 최선의

최선을 다할 뿐이다. 머리를 떨군 채, 그저 그 말밖에는 할 말이 없다.

해마다 디자인 대학 신입생들에게 묻는 질문이 있다. "왜 디자인을
전공하는가? 무엇을 하고 싶은가?"라는 질문에 학생들은 이렇게
대답한다. "남들이 내가 디자인한 것을 사용하면 마냥 신날 거 같아서요",
"사람들을 위한 작업인 거 같아서요", "세계적으로 유명한 디자이너가
되어 돈을 많이 벌고 싶어요", "사람들이 안락한 생활을 할 수 있는
디자인을 하고 싶어서요", "너무 멋진 직업이라 생각해서요".

이것이 혹독한 입시 지옥을 뚫고 온 그들의 희망이고 꿈이다. 그들의
미래가 행복한 현실이 될 수 있도록 만들고 싶다. 그것이 나의, 그리고
우리의 확실한 최선일 것이다.

오근재 전 홍익대 교수

Oh, Keun-Jae

1971년에 홍익대학교 공예학부 도안과를 졸업하였다. 1976년부터 1989년까지는 홍익공업전문대학 도안과에서
근무하였으며, 그 기간에 코그다(한국그래픽디자이너협회) 회장을 역임하였다. 1990년도부터 2006년 2월까지
홍익대학교에 재직하였는데 그 기간에 조형대학장, 한국디자인학회 회장, 영상대학원장, 한국디자인진흥원 이사,
서울디자인센터 대표이사 등을 역임하였다. 현재는 (사)한국디자인학회와 시각정보디자인협회 상임자문위원이며,
한국디자인학회 사례연구위원장, 대한민국산업디자인전람회 초대 디자이너이다. 『오근재의 그래픽디자인 특강』을 비롯하여
10권의 저·역서가 있으며, 2010년도에는 한국디자인학회 최우수 논문상을 수상하기도 하였다.

서울의 별자리

지금 정동 사거리와 독립문역
사거리 사이에서는
무슨 일이 일어나고 있는가?

별자리 이름과 그 별들이 이미지를 구성해 내는
몇 개의 선분을 보면 인간의 상상력이 얼마나 풍부한지를 새삼 깨닫게
된다. 어떻게 밤하늘에 떠 있는 수많은 별들을 보면서 그것들의 일부를
선으로 묶어 동물이나 사물의 이미지를 투사할 수 있을까?

별들의 구성을 보면, 사람들이 그런 이름을 붙여 부를 만하다는
느낌을 주는 별자리가 아예 없는 것은 아니다. 대표적인 것이 전갈자리와
백조자리인데, 이것들은 전갈이나 백조로 볼 만한 모자이크적 구성
요소를 지니고 있기 때문이다. 그러나 물병자리나 물고기자리를 비롯해
대다수 별자리들은 단순한 불연속 선분 몇 개만 가지고 그 이름의
이미지를 만드는 것이 터무니없다는 느낌을 주기도 한다. 여우, 양, 황소,

쌍둥이, 게, 사자, 처녀, 천칭, 궁수, 염소 등 대부분이 그렇다. 이렇게 보면 별자리는 별들과는 아무 상관없이 인간의 자의성에 의해 상상의 눈으로 만들어낸 이미지에 불과하다는 사실을 알게 된다. 더구나 별자리를 이루는 별들은 우리와 떨어져 있는 거리와 밝기가 다르며 움직이는 속도와 방향도 제각각이기 때문에, 그 별들이 전갈이나 물병 모양을 만들기 위해 그 자리에 있다고 믿는 것은 전혀 합리적인 태도가 아니다.

인간의 이 같은 상상력이 비단 별자리에 한정되어 작동하는 것은 아닐 것이다. 과거에 일어났던 사건, 우리 일상 가운데 일어나는 사건이나 전개 상황, 그리고 가까운 미래에 일어날 수 있는 사태를 각각의 별로 본다면 그것들이 엮어내고 있는 모습을 현재 시점에서 보았을 때, 마치 하나의 별자리 이미지처럼 그 구성이 우리에게 어떤 새로운 이미지를 줄 수도 있지 않을까?

문예 평론가인 벤야민Walter Benjamin은 그의 역사철학에서 이런 생각을 했다. 별자리는 '지금'이라는 현재성과 '지구'라는 장소성 때문에 형성된다. 어떤 필연성과 연속성을 가지고 지구촌 사람들에게 그렇게 보이도록 의도하고 있지 않기 때문에, 별들은 근본적으로 파편적일 뿐만 아니라 시간의 연속성을 지니지 않는다. 따라서 그것들은 파괴적이기도 하다. 벤야민은 역사를 그런 관점으로 보았다. 역사는 성좌가 그런 구조를 지니고 있는 것처럼 시간의 연속성을 파괴해야 하며, 사건과 사태는 고유한 역사적 맥락을 떠나 파편적이어야 한다는 것이다. 이런 관점에서 그는 역사를 하나의 성좌적 구성물이라고 보았다.[1]

우리는 지금 서울시와 정부 기관에서 추진하는 여러 가지 문화재

오근재

복원 사업의 프로젝트들을 목격하고 있다. 어떤 사업은 이미 완료되어 과거의 기록으로 남아 있고, 어떤 사업은 현재 진행형이며, 또 어떤 일은 계획 중이다. 만일 이것들을 하나하나의 별처럼 점으로 간주할 수 있다면, 또 그 별들이 오늘을 사는 우리에게 번뜩이는 성좌적 이미지를 준다면, 우리도 여기에 '별자리'라는 이름을 붙일 수 있을 것이다. 이 별자리의 이름은 이 글의 맨 끝에 붙이겠다.

이 담론에 등장하는 별은 세 개인데 독립문역 사거리, 정동 사거리, 송월길이 바로 그것이다. 이것들을 별자리처럼 선분으로 묶으면, 문화재의 이미지가 은폐된 껍질을 벗고 그 모습을 드러낼 것이다.

별 1: 독립문역 사거리에서 있었던 일

독립문 건축

청일전쟁(1894~1895)직후 일본이 승리하자, 이듬해인 1896년 2월 조선은 청나라 사신을 맞이했던 영은문迎恩門을 헐었다. 태종 때인 1407년 명나라의 사신을 영접하기 위해 만들었던 모화루慕華樓를 세종 때 모화관으로 개칭했고 그 앞에 세웠던 홍살문은 영조문迎詔門이라 불렀는데, 중종 때 이를 헐고 다시 지은 문이 바로 영은문이다. 이런 사연을 가진 문을 헐었다는 것은 사대문 밖에 있는 작은 시설 하나가

1. 발터 벤야민, 최성만 역, 「해제: 발터 벤야민의 역사철학적 구제비평」, 「역사의 개념에 대하여」, 「역사의 개념에 대하여 관련 노트들」, 『역사의 개념에 대하여, 폭력비판을 위하여, 초현실주의 외』, 길, 2008; 강수미, 「제1부 이념, 극단, 진리, 서술」, 『아이스테시스: 발터 벤야민과 사유하는 미학』, 글항아리, 2011 참조.

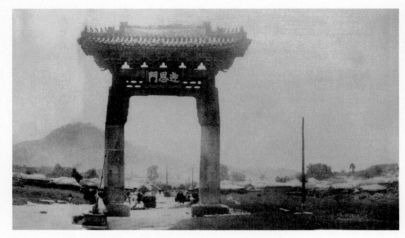

01 서울시 종로구 교북동 4-1번지에 자리 잡고 있었던 일주문 형식의 영은문
영은문을 떠받치고 있던 아랫부분의 석조 사각기둥은 지금의 독립문 앞에 세워져 있다.
최석로, 『민족의 사진첩 ①』, 서문당, 1994, 37쪽에서 인용.

없어졌다는 사실 이상의 의미를 가진다. 조선이 청나라의 신하라는
굴욕적 굴레를 벗어나 자주 독립에 대한 단호한 의지를 드러낸 것이다.

그 이듬해 1897년 고종은 조선이 자주국임을 전 세계에 알리기 위해
국호를 대한제국으로 바꾸고 연호를 광무光武라고 지었으며, 그해 10월
12일에 황제 즉위식을 거행했다.

독립문은 이런 국가적 이데올로기를 반영하기 위해 1896년 11월
21일 정초식이 이루어지고 난 다음 해인 1897년 11월에 완공되었다.
서재필徐載弼이 문의 모양을 구상했고, 설계는 러시아인 사바틴Afanasij
Ivanovich Seredin Sabatin이 했으며, 시공은 한국인 기사 심의석沈宜錫이
담당했는데, 실제 현장 노무는 주로 중국인들이 참여했다고 전해진다.

역사적 이데올로기

독립문은 이중적 이데올로기를 감추고 있는 상징적 건축물이라고 할 수 있다. 당시 한국인들은 '독립'을 어느 국가에서나 자유롭고 속박되지 아니함이라는 의미로 받아들였다. 그런 이유로 독립신문은 사설을 통해 독립문 건립의 필요성을 역설했고 국민들은 5900원에 가까운 거금을 성금으로 내놓을 수 있었던 것이다.[2] 그러나 일본의 입장은 달랐다. 청일전쟁을 승리로 이끈 일본은 조선을 청나라에서 독립시켜 준 시혜국의 입장에 서려는 의도를 지니고 있었다. 이완용으로 하여금 현판을 쓰게 하고, 비교적 긴 강점기에도 정치 지도자들이 독립문을 훼손하지 않았다는 사실이 이를 간접적으로 증언한다.

오늘날 대부분 한국인들은 독립문을 일본으로부터의 독립을 기념하기 위해 건립된 조형물로 인지하고 있으며, 독립공원에 이축되어 있다고 생각하고 있다. 이런 생각이 완전히 틀린 것은 아니다. 역사의 현장에서는 언제나 현재적 생각이 과거를 편집하기 때문이다. 그렇지만 엄정하게 말하자면, 이는 절반만 맞는 생각이라고 할 수 있다.

독립문 이축

1978년 문화재관리청과 서울시는 성산로 개발과 독립문의 이전 문제로 서로 양보할 수 없는 주장을 펴고 있었다. 같은 해 11월 2일 동아일보 기사와 그 기사와 함께 실린 다음 사진은 이 사실을 극명하게

2. 윤인석, 『서울디자인자산 심화연구 '독립문'』, 서울특별시, 2009, 16쪽.

보여준다.

> "시련의 독립문, 72년 전 오늘 기공······ 이젠 고가도로 밑 신세"
> 독립문은 그 자리에 그냥 놓아두어도 좋을 것인가. 국운이 바람 앞의
> 등불처럼 맥없이 깜박거리던 구한말, 사대의식과 굴욕외교의 치욕을
> 씻자면서 세워졌던 독립문. 선인들의 독립의지를 간직한 채 망하는 나라의
> 운명과 조국광복 동족상잔의 참극 등 격변하는 근대사를 한자리에 우뚝
> 서서 계속 지켜보아 온 그 독립문의 장한 모습도 이젠 팽창하는 서울의
> 도시계획에 따라 고가차도가 머리 위에 새로 생겨나면서 '다리 밑에
> 웅크린 몰골이 되어간다'는 서울 시민들의 걱정들이다.

1977년 4월부터 사직터널과 금화터널 사이를 고가도로로 이으려는
서울시의 도시 개발 계획과 문화재청 위원들의 보호 주장이 팽팽히 맞서,
독립문의 이전과 보존 중 어느 쪽으로도 결정을 짓지 못한 채 1년여의
시간을 끌었다. 그러다 절충안으로 나온 것이 "현 위치 그대로 놓아두되
도로 계획선에 따라 지나가게 된 고가차도는 독립문에서 북쪽으로 3m
거리를 두고 독립문 높이보다 1m 이상 높이 통과하도록 시공한다"는
것이었다.[3] 언뜻 보면 문화재청 위원들의 주장이 서울시의 개발 계획을
무효화시킨 것처럼 보인다. 그러나 책상 위에서 이루어진 타협안은
막상 고가도로가 시공되는 과정에서 그것이 현실이 되어서는 안

3. 동아일보, 1978.11.2(목), 3면.

오근재

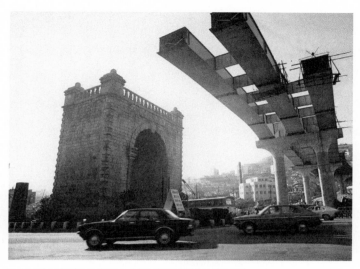

01 1978년 11월 2일자 동아일보에 게재된 당시의 고가도로 공사 현장
 금화터널 방향으로 본 독립문과 고가도로 상판 골조를 위한 에이치 빔(H beam).

된다는 사실을 일깨워주었다. '이전한 것만 못하다'는 여론이 들끓었기
때문이다.

그래서 약 1년 동안의 이전 공사 끝에 1980년 3월 11일, 서울시
종로구 교북동 4-1번지에 자리 잡고 있었던 사적 32호 독립문은 현재
위치인 서대문구 현저동 941번지의 독립공원으로 이축하게 되었다.

해석

독립문의 이축은 결과적으로 잘못된 결정이었다. 세계 어느 나라가
자국의 문화재를 도시계획과 상치된다고 해서 이축한단 말인가?
지금까지의 더듬어본 바와 같이 독립문이 건립된 위치는 조선인의

치욕을 지우고 독립국가의 자존심을 세웠던 곳이다. 그러므로 장소성은 그 어떤 명분보다 앞선다. 그러나 이축된 순간, 역사 속에서 그런 명분과 정신은 사라져버리고 말았다.

맥락을 잃어버리는 순간, 그것은 문화재적 가치를 지니지 못하게 되어버린다. 독립문뿐만 아니라 혜화문도 도시계획에 따라 이축된 건축물이다. 청계천에 있었던 수표교는 1959년 청계천을 복개할 때 장충단공원 입구로 옮겨져 다리만 보존되어 있다. 이런 역사적 퇴적물들은 문화 유물의 공동묘지라고 불리는 박물관에 보존되어 있는 것들과 크기와 장소만 다를 뿐, 본질적인 의미에서는 조금도 다르지 않다.

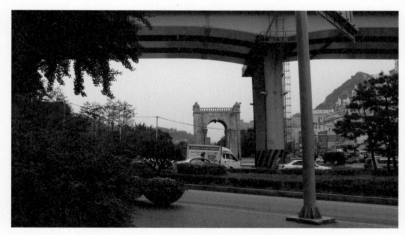

03 독립문은 이제 더 이상 도로의 결절점에 위치하지 않고 비껴 있어, 박물관의 유물처럼 되어버렸다. 파리의 에투알 개선문을 본떴다고는 하지만, 에투알 개선문이 열두 갈래로 나뉘는 도로의 결절점에 위치하여 살아 있는 문화재로서 위용을 자랑하고 있는 데 반해, 독립문은 지나치게 가혹한 대접을 받고 있다고 해도 과언이 아닐 것이다.

돈의문 복원 계획

돈의문敦義門은 서울의 네 정문 중 하나다.[4] 서울시는 성곽 중장기
종합정비 기본 계획의 일환으로 돈의문을 복원하기로 결정하고, 2010년
3월 용역에 착수하여 동년 11월에 최종 보고서까지 완료했다. 복원은
일제의 도시계획에 따른 도로 확장 공사 때문에 철거된 1915년에서 꼭
100년이 되는 2015년에 완료될 계획이다.[5]

다른 문화재처럼 그것이 세워질 터에 주춧돌이나 기단석이
남아 있지 않아, 1915년 이전에 찍혔던 사진, 일제가 측량해 만든
지형명세도(1929년의 경성일필매지형명세도), 지적도(1939년의 폐쇄지적도)등을
참조하여 위치와 크기, 건축 형식을 추정하고 있다. 위치는 지금
정동 사거리의 중심부이며, 크기와 건축 양식은 4소문 중 하나인
창의문彰義門을 참조할 것으로 알려지고 있다. 창의문의 문루는 돈의문의
문루보다 약 30년 늦게 지어졌지만, 거의 그 시대의 양식으로 동일하게
지어졌으리라 가정하는 것이다. 높이는 현재의 도로 지표면보다 4m
정도 높았다고 보고,[6] 지금의 도로망을 돈의문 밑으로 지나가게 하는

4. "정북(正北)은 숙정문(肅淸門), 동북(東北)은 홍화문(弘化門)이니 속칭 동소문(東小門)이라 하고,
 정동(正東)은 홍인문(興仁門)이니 속칭 동대문(東大門)이라 하고, 동남(東南)은 광희문(光熙門)이니
 속칭 수구문(水口門)이라 하고, 정남(正南)은 숭례문(崇禮門)이니 속칭 남대문이라 하고, 소북(小北)은
 소덕문(昭德門)이니 속칭 서소문(西小門)이라 하고, 정서(正西)는 돈의문(敦義門)이며, 서북(西北)은
 창의문(彰義門)이라 하였다." 『태백산사고본』, 태조 5년 9월 24일자에서 발췌.
5. 서울시, 「돈의문 복원 타당성 조사 및 기본계획」, 2010, 25쪽.

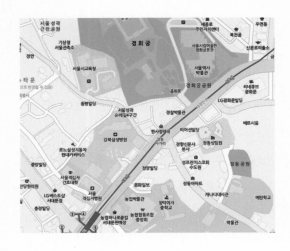

04 현재 정동 사거리 일대의 지도로,
돈화문이 복원될 추정지이다.

방안과 지표면 높이를 유지하면서 도로망을 재정비하는 방안 중 어떤
안을 선택할지 고심하고 있다.

역사적 이데올로기

조선 시대에는 도읍지인 한양을 성곽으로 에워싸 방어진지를
구축하고 방위에 따라 4정문四正門과 4소문四小門을 만들었다. 물론 이
문은 1차적으로 백성의 도성 출입을 위해 만들어진 것이지만, 유교의
훈도적 의미와 풍수지리설에 더 많은 이념이 걸려 있었다. 우선 4정문에
대해 살펴보면, 유교 사상의 덕목인 오상伍常, 즉 인의예지신仁義禮智信의
실현을 권리의 문제로 여겨 성안에 살고 있는 모든 백성이 유교적

6. 이돈수·이순우, 『꼬레아 에 꼬레아니: 100년 전 서울 주재 이탈리아 외교관 카를로 로제티의 대한제국 견문기』,
 하늘재, 2009, 87쪽, 서대문 이미지 해설 참조.

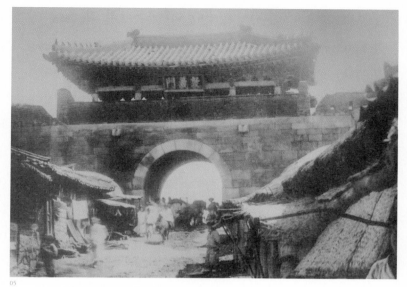

05

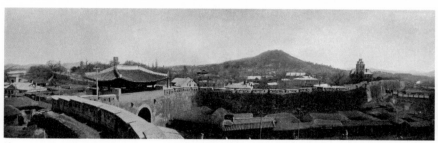

06

05 1884년의 돈의문

 1899년(광무 3년) 5월 17일 이 문과 청량리 사이에 전차선로를 놓았다.

 최석로, 『민족의 사진첩 ①』, 서문당, 1994, 60쪽에서 인용.

06 1904년 에밀 부르다레(Emile Bourdaret)가 찍은 돈의문과 성곽

 이돈수·이순우, 『꼬레아 에 꼬레아니』, 하늘재, 2009에서 인용.

이념을 울타리 삼아 그 안에서 살기를 염원했다. 그래서 "예치禮治가 만들어낸 소우주"[7] 속에 백성을 감싸 안았다. 흥인지문, 돈의문, 숭례문, 숙정문(북쪽의 숙정문은 예외적인 이름이지만 그 정신은 동일하다) 등이 그것이다. 그래서 돈의문은 이런 의義를 도탑게 하거나 의를 위해 힘쓰거나 노력하기를 염원하는 의미를 담고 있다.

한편 『태종실록』(태종 13년 6월 19일자)을 보면, 돈의문은 경복궁의 오른팔에 해당하므로 지맥地脈이 누출되지 않도록 문을 폐쇄해야 한다는 풍수학자 최양선崔楊善의 주청을 받아들인 기록이 남아 있다.[8] 그래서 백성의 자유로운 왕래를 위해 원래의 돈의문보다 약간 북쪽으로 서전문西箭門이라는 임시 문을 개설했는데, 이 문은 개통한 지 9년 만에 폐쇄되고 세종에 이르러(1422년, 세종 4년) 돈의문이 그 위상을 되찾았다. 따라서 한양 성곽의 4정문과 4소문은 교통의 결절점으로서의 기능도 있었지만, 도성의 방비선과 유교 및 풍수지리설이라는 관념적 의미의 교차점이었다고 볼 수도 있다. 돈의문은 서대문西大門, 새문, 또는 신문新門이라고도 하는데, 새문안길이나 신문로 등의 지명이 돈의문의 별칭에서 유래한 것이다.

돈의문의 철거

돈의문은 1396년(태조 5년)성곽 공사가 거의 마무리되는 시점에

7. 김상태, 『서울디자인자산 심화연구 '서울성곽'』, 서울특별시, 2009, 80쪽.
8. 조선왕조실록, 『태종실록』, 25권, 태종 13년 6월 19일, "서전문(西箭門)을 열다".

건축되었다. 앞에서 말한 바와 같이, 풍수학자에 의한 지리도참설의 주청 때문에 1413년(태종 13년)에 폐쇄되고 그 북쪽에 서전문을 새로 지어 출입하게 했다가, 1422년(세종 4년)에 다시 서전문을 헐고 돈의문을 수리했다. 그 뒤 헐린 것을 보수하여 1711년(숙종 37년)에 다시 지었으나, 1915년 일제의 도시계획에 따른 도로 확장 공사로 철거되고 말았다. 1899년 일제는 지금의 세란병원 자리를 환승점으로 청량리까지 단선의 전차선을 가설했으나 이 노선을 복선화할 필요성 때문에 이번에는 문 자체를 철거하고 말았다.

이때 전차선로의 경사각을 줄이기 위해 표고를 약 4m 낮추었기 때문에 지금의 돈의문 추정지는 위치를 확인할 수 있는 어떤 초석도 남아 있지 않을 정도로 철저하게 훼파되었다.

해석

돈의문 복원 사업 계획에 크게 두 가지 문제가 걸려 있다는 점을 말하지 않을 수 없다. 우선 서울시의 돈의문 복원 타당성 조사 보고서에 따르면, 서울이라는 도시의 가장 두드러진 특성을 드러내는 데 무엇보다 중요한 요소로 '역사 경관'을 꼽고 있다. 그중에서도 600년 수도 서울의 역사적 흔적이 '고스란히' 남아 있는 유적은 서울 성곽이라고 말하면서, "순환할 수 없는 성곽, 문이 없는 성곽은 서울 성곽이 지닌 가장 큰 한계"라고 지적하고 있다.[9] 특히 "서울의 서쪽만 문이 소실되어 서울의

9. 서울시, 「돈의문 복원 타당성 조사 및 기본계획」, 325쪽.

역사가 비어 있는 셈"이며, 여기에 바로 돈의문을 복원해야 하는 이유가 숨어 있다고 주장한다. "돈의문 복원은 바로 서울의 역사 정체성을 정립하는 문제와 직결되어 있다"는 것이다.

이상의 기술 내용을 바탕으로 판단한다면, 돈의문 복원은 서울의 역사 정체성 중 비어 있는 부분을 복원하는 일이라고 할 수 있다.

그러나 이것의 첫 번째 문제는 19세기 서양의 실증주의와 경험주의 역사관이 아직도 우리 주변에서 살아 움직이고 있다는 사실을 상기시킨다. 말하자면, 역사가 확인된 사실의 집성으로 이루어지는가에 대한 질문을 새삼스레 일깨운다는 것이다. 과연 역사는 결코 바뀌지 않을 원소적元素的이며 비인간적인 원자로 구성될까? 만일 역사를 랑케Leopold von Ranke[10]적 관점에서 보려는 입장이라면, 돈의문 복원 타당성 조사 보고서의 기술 내용에 하자가 없다고 말할 수 있을 것이다. 왜냐하면 서울시의 계획은 돈의문이 정동 사거리에 단층 누각 홍예문의 형식으로 있었다는 사실을 시각적으로 그려내는 작업이기 때문이다.

그러나 조지 클라크George Clark나 에드워드 카Edward Hallett Carr가 역사를 보는 눈에 동의하는 사람들은 이와 전혀 다른 생각을 가질 수 있다. 이를테면 북한의 특수부대 124군 소속 31명이 청와대를 습격하려 했던 1·21 사태(1968년)와 정동 사거리에 돈화문이 있었다는 사실, 광화문 앞에 빨래터가 있었다는 사실이 등가적인 역사적 사실인가 아닌가를

10. 레오폴트 폰 랑케(1795~1886)는 '근대 역사학의 아버지'라고 불리는 독일 태생의 역사학자다. 그는 역사를 기술할 때 원래의 사료에 충실하면서 사실을 객관적으로 기술해야 한다고 주장했다. 일종의 실증주의 사학자라고 할 수 있다.

따져볼 필요가 있다. 랑케의 역사관에 따르면 이들은 모두 역사
요리사에게 중요한 식재가 될 수 있다. 그러나 과거의 사실과 역사적
사실은 구별되어야 한다는 것이 클라크나 카의 주장이다.

　카는 "많은 사람들이 사실Fact은 그 자체로서 말을 한다고 하지만,
그러한 주장은 잘못된 것이고 그것(사실)은 역사가가 사실에 입김을
불어넣었을 경우에만 증언한다"라고 말했다.[11] 이렇게 보면 돈의문
복원은 객관적인 역사적 사실을 복원시켜 시각적으로 보여주는 형식을
취하지만, 사실 복원 계획 이전에 누군가의 필요성에 의해 역사적 해석이
먼저 이루어졌다는 사실을 짐작할 수 있다.

　두 번째는 복원 계획이 아무리 치밀하고 과학적인 실증
자료를 가지고 진행된다 할지라도, 이것이 과연 사실의 복원이며
문화유산으로서 가치를 지닐 수 있는가에 대한 질문을 하지 않을 수
없다는 것이다. 지금 남아 있는 근거는 사진[12]과 지적도 정도인데, 이런
재현 작업을 어떻게 받아들여야 좋을지에 대해 혼란스러운 느낌만
남긴다. 그것을 복원이라고 말할 수 있으며, 더구나 세계인이 보는 앞에

11. 에드워드 카, 권오석 역, 『역사란 무엇인가』(중판), 홍신문화사, 1990, 13쪽.
12. 서문당에서 발행한 『민족의 사진첩』에 1880년대와 1900년에 찍은 사진이 게재되어 있고, 하늘재에서
　　발간한 『꼬레아 에 꼬레아니』에 에밀 부르다레가 찍은 『한국에서(En Coree)』에 수록된 사진 한 장과
　　1889년에서 1915년 사이에 촬영된 연대 미상의 사진이 게재되어 있다. 그러나 1902년에 작성된 세키노
　　다다시(關野貞)의 『한국의 건축과 예술』(세키노 다다시는 일본 정부의 프로젝트를 위촉받아 1902년 한국에
　　62일간 체류하면서 건축에 대해 조사한 내용을 '한국 건축 보고서(韓國建築報告書)'라는 이름으로 일본
　　정부에 제출하였다. 1941년 이 보고서를 이와나미(岩波) 출판사에서 책으로 묶어내면서 『한국의 건축과
　　예술(韓國の建築と藝術)』이라는 서명으로 출판했다)에는 소의문(일명 서소문)의 사진은 있으나 그보다
　　중요한 문이라 할 수 있는 돈의문은 실려 있지 않다.

우리의 문화재라고 자랑스럽게 드러내놓을 수 있느냐가 문제인 것이다. 시간 속에서 소멸된 기억의 흔적을 자꾸만 눈앞에 시각화하여 현재적인 사물로 만들어낸다면, 우리는 역사를 그대로 인식하지 못하고 '증강 현실'로 지각하는 잘못을 저지르게 될지도 모른다.

별 3: 공사 중인 송월길의 서울 성곽

서울 성곽의 수축, 훼손, 그리고 복원

서울 성곽은 1397년(태조 4년) 도성축조도감이라는 성곽 수축을 담당하는 기관을 설치하고 정도전鄭道傳이 성 쌓을 자리를 정하면서 시작되었다. 성곽의 규모는 총 길이 5만 9500척(약 18.6km)이고, 작업은 600척을 단위로 하여 97구역으로 나누어 진행되었다.[13] 이 초기 성곽은 흙으로 쌓은 부분과 돌로 쌓은 구간이 섞여 있었기 때문에 견고하지 못했다. 그래서 1422년(세종 4년)에 대대적인 보수공사를 시행해 대부분을 석성으로 고쳐 쌓았다. 그 뒤에도 숙종 때와 영조·정조 때 허물어진 부분을 개축하는 등 지속적으로 성곽을 보수했지만, 일제강점기와 6·25 전란을 겪으면서, 또 도시의 팽창에 따른 무분별한 개발 때문에 부분적으로는 그 흔적조차 찾아보기 어려울 정도로 훼손되고 말았다.

그러다 1963년 1월 21일에 사적 제10호로 지정되어 복원 작업에 착수했으며, 2011년 7월 현재 5km 정도를 남기고 대부분 옛 모습을

13. 김상태, 『서울디자인자산 심화연구 '서울성곽'』, 22쪽.

오근재

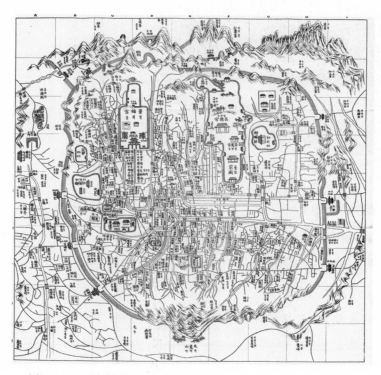

07 게일(James S. Gale)의 서울 지도(1902)

　　이 지도를 보면 서울의 성곽이 비정형적 원형에 가까운 모습을 띠고 있음을 알 수 있다.

　　이 지도의 남서를 잇고 있는 성곽은 도시 개발 때문에 이제는 원형으로 복원하기에 어려움이 많다.

　　이돈수·이순우, 『꼬레아 에 꼬레아니』, 하늘재, 2009에서 인용.

되찾고 있다. 서울시에서는 2020년까지 성곽 복원 완료를 목표로 하고

있다.[14] 성곽의 옛 모습을 가장 잘 보존하고 있는 지역은 인왕산, 북악산에

위치한 부분이며, 제일 심각하게 훼손되어 흔적조차 찾기 쉽지 않은

14. 서울시, 「돈의문 복원 타당성 조사 및 기본계획」, 28쪽.

부분은 산이 없고 평지로 이루어져 도시 개발이 활발히 진행된 남서쪽 지역인데, 바로 남대문, 서소문, 돈의문 사이의 구간이다. 이곳은 도로, 상업용 빌딩, 교육 시설 등 이미 변경할 수 없을 정도로 시설물들이 들어차 있어 복원하기 어려운 부분이 많다.

서울시는 이런 부분은 복원 대신 상부 형상화와 하부 형상화[15] 작업을 통해 성곽 전체를 끊어짐 없이 연결할 계획을 세웠다.

역사적 이데올로기

서울 성곽은 조선 초기 수성을 목적으로 축성되기는 했지만, 결과적으로 어느 전쟁에서도 이 성곽의 도움으로 수도 한양과 나라가 위기에서 벗어났다는 역사적 기록은 없다. 전란의 규모가 비교적 컸던 임진왜란 때는 선조가 미리 성을 비우고 의주로 몽진을 했기 때문에, 성곽을 중심으로 치열한 전쟁을 벌일 기회조차 없었다. 병자호란 때도 형편은 크게 다르지 않았다. 1636년 겨울, 청나라의 침공 속도가 너무 빨라 인조가 한양을 버리고 남한산성으로 파천하기 바빴기 때문이다.

15. 서울시는 원형 복원이 어려운 부분에 상부 형상화(6개소, 182m)와 하부 형상화(42개소, 910m) 작업을 시행할 계획이다. 상부 형상화는 성벽의 여장(女墻) 부분을 도로 위로 육교처럼 만들어 잇는 계획이며, 하부 형상화는 성곽을 복원하는 대신에 지표면에 돌을 박아서 그 성곽이 지나는 흔적을 시각화하겠다는 것이다. 이런 형상화조차 불가능한 지역은 식별 가능한 일종의 방향 표시를 하여, 그 사인물이 지시하는 구간을 성곽의 비형상 이미지로 바꾸어 이으려는 계획을 추진 중이다.

16. 중국 주(周)나라 때의 관제(官制)를 기술한 경서이다. 주례는 주나라의 예(禮)를 말하고, 고공기는 일종의 공예 기술서이다. 그러므로 주례고공기는 주나라의 예를 정립하기 위한 도시 인프라 지침서라 할 수 있다. 이는 후에 중국 역대 왕조가 도성을 건설하는 데 기본이 되었다. 한양의 도시 인프라는 주례고공기와 함께 지리도참설, 음양오행설이 적용되어 구축되었다.

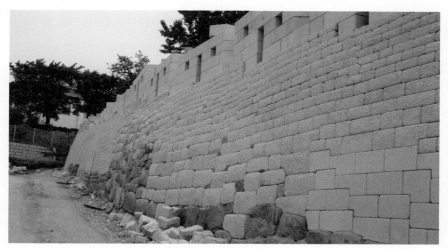

08 월암 근린공원 근처의 복원된 성곽의 모습
석성 아랫부분의 누런색 면석(面石) 몇 개가 옛날에 이곳이 성곽이었음을 보여준다.
흰색 면석들은 최근 축성 공사에 사용된 화강암 석재이다(크기와 형태를 보아 숙종 때의 성곽 개축을
참고로 했을 것이다).

　　결국 한양성은 외침 방비라는 군사적 목적을 만족시키는 대신,
『주례고공기周禮考工記』[16]에 기본을 둔 유교 사상, 그리고 풍수지리설과
음양오행설을 적용해 재화災禍를 막고 화복을 부르는 이념적 구현물
역할을 더 많이 했다고 할 수 있다. 말하자면, 군사적 목적보다는 이념의
울타리 역할만이 유산으로 남게 되었다는 것이다.

송월길의 성곽 공사

　　〈그림 7〉의 지도에서 볼 수 있듯이, 숙정문을 거쳐 법궁인 경복궁
뒤의 북악산, 그리고 창의문을 지나 인왕산을 타고 넘은 성곽은 마침내
돈의문에 이른다. 이 성곽은 인왕산을 내려온 다음, 사직과 경희궁 사이

왼쪽에 작은 산으로 표시된 월암月岩이란 곳을 지나고 있다. 서울 성곽의 남서 부분은 현재 이 월암부터 숭례문까지 거의 소실된 상태다. 월암 지역도 훼손된 부분이 많아 복원 공사가 한창이다. 옛날 기상청이 있던 언덕 위에 올라 내려다보면 인왕산에서 뻗어 이곳에 이르는 성곽의 흔적을 볼 수 있는데, 바로 이곳에서 복원 공사가 활발히 이루어지고 있다. 시행 주체는 서울시 도시기반시설본부인데, 2011년 9월 17일 송월길 경계까지 성곽 공사가 완료되었다. 이 부분의 복원 공사는 돈의문 복원 계획과 밀접히 연계되어 있다.

만일 돈의문 복원 공사가 현재 계획대로 추진된다면, 아마도 지금 공사 중인 기상청 언덕길에서 송월길을 타고 강북삼성병원 옆길을 따라 석성이 복원되고, 마침내 새로 지어질 돈의문의 홍예에 연결될 것이다. 그리고 돈의문 왼편(돈의문을 마주 봤을 때는 오른편)의 창덕여중 담에 이르는 구간 역시 기존의 건물을 철거하고 성곽 복원 작업을 추진하지 않을까 예상할 수 있다. 〈그림 6〉을 보면 돈의문과 그 주변 성곽이 어떤 모습으로 재현될지 대강 짐작해 볼 수 있다.

해석

이처럼 서울시는 전체 약 18km에 달하는 한양성의 옛 성곽을 복원할 계획을 가지고 지금 그 공사를 활발히 진행하고 있다. 또한 군데군데 작은 공원도 조성해 시민들이 성을 따라 산책할 때 공원에 머물러 잠시 쉴 수 있는 공간을 마련하고 있다.

그러나 냉정하게 되돌아본다면, 이 복원 공사는 여러 가지 측면에서

역사적인 맥락을 떠나 있다는 것을 알아차릴 수 있다. 태조가 정도전의 도움을 받아 이 성곽을 계획했을 때의 군사적인 필요성이나 유교적 훈도 정신, 또 도성민의 안전과 화복을 구했던 풍수지리설은 지금의 복원 공사와 무관하다. 수도권의 군사적 방위를 위해 복원 공사를 하고 있는 것도 아니고, 풍수지리설이나 유교적 통치 이념을 구현시키기 위한 것은 더더욱 아니다. 이렇게 해서 완성될 성곽은 진정한 의미에서 우리의 문화유산도, 문화재도 아니다. 이미테이션 제작물이 훼손되지 않은 원작과 동일한 가치를 지닌다고 말할 수 있겠는가? 혹자는 조선 시대에도 끊임없이 복원 공사를 지속하지 않았느냐고 물을 수 있다. 물론 세종과 숙종 때 대대적인 보수공사를 했지만, 그때는 초기와 동일한 수성守城이란 군사적 목적과 종교적인 이념 실현이란 목적을 지니고 있었기 때문에, 수축修築과 복원이라는 이름 아래 공사를 할 수 있었다고 본다. 말하자면, 역사적 맥락을 잃어버리지 않은 상태에서 동일하거나 유사한 작업을 했다는 것이다.

살고 있는 집의 지붕이나 담장이 풍수해로 망가졌을 때는, 주인의 의지로 덧대거나 새로운 재료를 써서 보수할 수 있다. 계속해서 그 집에 살아야 하고 거주자가 가진 삶의 태도나 의식이 변하지 않는다면, 불편을 최소화하는 방향으로 집을 개축할 필요도 있을 것이다. 이렇게 해서 처음 그 집에 살았던 사람이 죽고 자손에게 집을 남겼다면, 비록 초기의 설계와 달리 여러 차례 보수하며 사용한다 할지라도 그 집을 그의 유산이라고 부르는 데 주저할 이유가 없다. 그러나 살던 사람의 의식이 남아 있지 않고 삶의 의지가 떠나버린 집을 단지 파손되었다는 이유로

타인이 개입해 원래의 상태를 상상하여 수축한다면, 이 집을 초기에
살았던 사람이 남긴 유산이라고 말할 수 있을까. 그 답은 회의적일
수밖에 없다. 왜냐하면 아무리 실측과 고증을 무기로 원형에 충실하려
애쓴다 할지라도, 타인의 개입은 원래 그것이 그 자리에 있어야 하며
그런 모습으로 있어야 할 주인의 생각과 동떨어져 있기 때문이다. 타인이
개입할 수 있는 한계는 비록 훼손되었을지라도 남겨진 모습 그대로
최대한 보존하면서 남긴 자의 정신과 뜻을 새기는 것뿐이다.

　　우리는 어떤 이유로 낙산과 북악산, 그리고 인왕산 지역의
성곽은 비교적 원형을 유지하고 있고, 나머지 지역의 성곽은 대부분
훼손되었는가에 인문학적인 관점을 가질 필요가 있다. 도시 개발자의
무분별함과 시민 의식의 부재를 탓할 수도 있겠지만, 근본적으로는
훼손의 정도만큼 현대인의 생활에 성곽이 불편 요인으로 작용했을
가능성을 꿰뚫어보아야 한다. 비록 성곽이 의도적 도시 개발이 아니라
전란으로 훼손되었다 할지라도, 왜 성곽의 몇몇 부분이 특히 훼손될
수밖에 없었는가를 따져보면, 그 부분이 다른 부분에 비해 우리
일상에 훨씬 밀착되어 있었기 때문이라는 사실을 추론할 수 있다. 이
문제에 대해 성급한 결론을 유보하고 다음과 같은 가정을 해보자. 만일
대한제국이 일제강점기나 6·25 전쟁 없이 오늘날과 같은 자본주의 경쟁
체제를 받아들였다고 가정해 본다면, 정치 지도자들은 한양성의 성곽을
완벽한 모습으로 보존하기 위해 애썼을까, 아니면 팽창되어 가는 도시의
소통과 개발을 위해 부분적인 해체를 적극 검토했을까?

　　이 가상의 질문에 정답이 있을 수는 없겠지만, 완벽한 보존을

원하지는 않았을 거라는 쪽에 부등호가 걸릴 가능성이 훨씬 크다. 지금 서울시에서 추진하고 있는 그린벨트 해제나 각종 재개발 사업이 이를 간접적으로 증언해 준다. 이것들은 과거를 부수고 현재로 재편하기 위해 추진되는 사업이다. 결국 '현재의 눈'만이 늘 필요성의 기준을 제공하기 때문에 시간이 흐르면 그 기준 또한 변한다고 말해도 틀리지 않는다.

그렇다면 서울시는 무엇 때문에 엄청난 자원을 투입하고 도시 지리를 바꾸면서까지 성곽 복원 공사를 하려는가, 문화재청은 왜 이런 서울시의 사업에 손을 들어주는가에 우리의 생각이 미치게 된다. 혹자는 일제 강점과 6·25 전쟁에 의해 훼손된 우리의 문화유산을 복원해야 한다고 주장한다. 그렇다면 세 가지 답을 준비하지 않으면 안 된다. 첫째는 이렇게 해서 복원된 축조물을 문화유산이라고 규정할 수 있는가에 대해 모두가 동의할 수 있을 만큼 합리적인 논리이고, 둘째는 현재 소실된 문화유산을 향후 어떤 대상까지 시각화할 것인지에 대한 계획이며, 셋째는 이같이 복원된 과거적 환경에 왜 현대인인 우리가 살지 않으면 안 되는가에 대한 명쾌한 해명이다.

또 혹자는 관광자원으로서의 역사 경관을 개발할 필요성을 역설한다. 그러나 새로 복원하려는 돈의문이 관광자원으로서 역할을 하기 위해서라도 내국인과 외국인을 설득할 새로운 논리가 필요하다. 성곽의 원본이나 규모를 가지고 말한다면, 중국의 그것에 미치지 못할 것이다. 성곽의 결절점에 해당하는 성문(돈의문)의 건축 규모나 양식 때문이라면, 숭례문이나 흥인지문에서 만족하지 못할 다른 요인을 발견하기가 쉽지 않을 것이다. 또 새롭게 축성되어 그 자리를 차지할

돈의문과 주변 성곽 공사를 위해 생활인들이 내놓아야 할 터에 대한 막대한 불편과 불이익, 그리고 이런 성곽을 통해 단절되어야 할 도시 소통에 대한 비용을 두고두고 지불해야 할 것이다.

이런 점에서 본다면, 성곽 이음 공사와 돈의문 복원 공사는 앞에서 검토한 원인보다 더 큰 다른 요인에 의해 이루어지고 있다고 볼 수밖에 없다.

성좌: 미메시스로서의 문화재 복원 이미지

성좌 이미지 1: 기억의 소멸

인간의 삶은 기억이라는 에너지를 통해 미래를 갉아먹고 살이 쪄서 나아가는 연속적 진전이라고 보는 학자가 있었는데, 그가 바로 20세기 초를 살았던 베르그송Henri Bergson이다.[17] 그의 주장에 따르면, 삶은 기억을 바탕으로 한 선택의 힘에 의지한다.[18] 그러므로 우리는 식물인간이나 치매 환자에게서 의미 있는 행위를 기대할 수 없다. 기억이 소멸된 환자에게는 더 이상 삶의 정향적 에너지나 창조적 변압기와 같은 작동을 기대할 수 없기 때문이다. 인간은 기억을 통해 그런 에너지의 초점이자 창조적 진화의 중심에 자신을 위치시킬 수 있다.

이런 논리를 개인에서 집단의 차원으로 밀고 나가면, 집단의식 역시

17. 월 듀랜트, 임헌영 역, 『철학이야기』(제2판), 동서문화사, 2007, 429~430쪽.
18. 앙리 베르그송, 박종원 역, 『물질과 기억』, 아카넷, 2005, 257~276쪽.

그 집단의 공유된 기억의 흔적이 집단의 미래를 위한 결정 에너지로
작동한다는 가설을 세워볼 수 있다. 우리는 흔적만 남아 있는 성곽을
통해, 또 지금은 사라지고 없는 돈의문이나 소의문 터를 보며, 외침에서
국가를 지키지 못했던 뼈아픈 과거를 떠올릴 수 있다. 그리고 이런 집단
기억은 국력 신장을 위한 창조적 선택 기제로 작동할 에너지원이 될 수
있다. 그러나 중앙청 건물을 헐거나 성곽과 돈의문을 복원해 현실적인
가시물들과 기억을 맞바꾸는 순간, 불쾌했던 기억은 소멸되고 다시는
그런 치욕을 겪지 않겠다는 민족적 다짐도 함께 소멸될 것이다. 그것이
소멸되면 우리는 미래를 위한 창조적 진화의 중심점에서 스스로
비켜서지 않으면 안 될 것이다.

　서울시와 문화재청은 지금까지 시민들의 기억 창고에 있는 흔적을
왜곡시키거나 그것을 꺼내어 현실적인 가시물로 환원시키는 일에 많은
예산과 인력을 투입해 왔다. 우리의 가슴속에 들어 있는 이야기를
드라마로 제작하는 일을 많이 해왔다는 것이다. 독립문의 이축, 성곽이나
돈의문의 복원 사업이 이 좋은 사례다. 그러나 기억을 현실로 환원시키는
순간 그 기억은 사라지고 말 것이며, 그 기억이 미래의 선택을 위해
작동할 정신적 에너지를 약화시키거나 잃어버리도록 만들 것이다.

성좌 이미지 2: 소통의 새로운 장벽

　도시都市란 두말할 나위 없이 도읍지都로서의 정치적 중심지와
시장市으로서의 경제적 중심지에 붙인 이름이다. 예로부터 도시는
이해가 다른 집단이나 타민족의 침공에서 정치적·경제적 고유함을

지킬 목적을 띤 시설을 갖출 필요가 있었다. 성곽으로 둘러싸인 시가지와 시장의 소재지를 성시城市라 칭한 중국 사람들의 생각도 이와 일맥상통하는 것이다.[19] 성곽이라는 물리적인 울타리가 도시 시스템의 한계를 규정하는 역할을 해온 셈이다.

그러나 오늘날 물리적인 울타리로 경계가 지어진 도시는 없다. 그보다는 정치적·문화적·경제적으로 작동하는 시스템 덮개의 끝 부분이 도시의 경계가 된다. 그러므로 도시는 소통이며 유기체적 '관계망의 구성체'라고 할 수 있을 것이다.

이런 입장에서 본다면 지금 시행되고 있는 도심 지역 성곽의 복원 공사는 서울이라는 도시를 18세기 이전 시대로 되돌리는 일과 다름없다고 말할 수 있다. 우리는 낙산을 타고 흐르는 혜화문과 동대문 사이의 성곽이 성북구 삼선동·창신동 일대와 종로구 동숭동·이화동 일대를 얼마나 다른 문화권으로 나누어 길러왔는지 잘 알고 있다. 그리고 일산대교에서 팔당대교까지 총 29개 다리로 연결되어 있다고는 하지만, 한강이 강북권과 강남권을 얼마나 다른 문화권으로 가꾸어왔는지도 목격했다. 경의선과 경부선, 호남선이 가로지르는 도시 철로 역시 서울의 모습을 여러 부분으로 가르고 있다.

그러나 그 반대의 현상도 경험하고 있다. 1970년대 말 홍대 앞의 당인리 발전소 지선과 2005년 용산과 수색을 잇고 있었던 용산선이 철거되자, 그 공간은 녹지 공원으로, 걷고 싶은 거리로, 문화의 거리로

19. 김현숙, 『도시계획』, 광문각, 2006, 16쪽.

09 비우당 쪽에서 성안 쪽으로 바라본 혜화문과 흥인지문 사이의 성곽
 이 성곽은 낙산공원 부분에서만 왕복 2차선 정도의 넓이로 도로가 뚫려 있다.
 승용차는 넘나들 수 있지만 대중교통 수단인 마을버스는 이곳이 종점이자 회차 지점이다.
 사진의 왼쪽(보이지 않은 부분), 성곽이 절단되어 있는 곳이 바로 마로니에 공원 쪽으로
 넘어갈 수 있도록 도로가 개설되어 있는 부분이다.

새로 태어나면서 갈라져 있던 도시를 하나로 묶는 데 크게 기여했다.

만일 송월길에 없었던 성곽이 현재의 도시 기능에 들어선다면,
세월이 지날수록 한 골목의 생활권이 갈라질 것임은 불을 보듯 뻔하다.
문화재라고 말하기조차 어려운 이미테이션을 위해 구도심을 숙종 시대의
돌담으로 둘러싸겠다는 발상은 아무리 생각해도 지나치다.

흔적이 남아 있는 문화재를 보존하고 가꾸는 일에 누가
반대하겠는가? 그러나 지금은 사라지고 없는 문화재를 마치 그 자리에
있었던 것처럼 환영을 만들어 도시 소통의 장애물로 만드는 일에 왜
그렇게 집념을 가져야 하는지 이해하기 쉽지 않다. 정말로 성곽의 존재를
드러내려 한다면, 성곽 전체를 끊어짐 없이 연결하는 일보다 현재의 도시

기능에 알맞게 필요한 곳마다 절개지를 설정하는 것이 오히려 효과적일 것이다. 하이데거Martin Heidegger는 "제품은 그 도구성을 상실할 때 눈에 뜬다"라고 말했다.[20] 실패는 그 실패자가 상징하는 가치를 더 선명하게 드러내는 데 기여하기도 한다. 다리를 다쳐 석고 붕대를 했을 때 다리의 존재를 새삼스레 깨닫게 되는 이치와 같다. 성곽 전체를 잇는 작업이 진정 '서울의 역사 정체성 중 비어 있는 부분을 복원'하는 작업에 해당한다면, 복원이 어려운 고려 시대나 통일신라 시대, 아니 그보다 이전의 삼국 시대는 오늘을 살고 있는 우리에게 단절의 역사가 되고 마는 것일까? 이러한 질문에 답하다 보면, 지금 복원 중인 성곽이 오늘날의 도시 개념에 새로운 걸림돌이 될 수도 있다는 생각에 이른다. 실제로 종로구 홍파동에 있는 홍난파 생가와 바로 그 옆에 자리 잡고 있는 종로구 신문로 2가의 서울 기상관측소에는 같은 월암 언덕 위에 있음에도 왕래할 길이 없다. 기상관측소에서 홍난파 생가에 가려면 일단 송월길로 내려왔다가 다시 골목으로 거슬러 올라가지 않으면 안 된다. 그나마 지금은 나은 편이다. 만일 송월길에 성곽이 복원된다면, 기상관측소에서 새로 들어설 돈의문까지 내려갔다가 성 외곽을 끼고 되돌아와 언덕에 오르지 않으면 그곳에 갈 수가 없게 된다. 도시 소통을 위한 암문暗門[21]을 왜 만들지 않는지 이해하기가 어렵다.

20. 박정자, 『빈센트의 구두』, 기파랑, 2006, 128쪽에서 재인용.

21. 암문이란 노출을 꺼리는 출입 통로로, 출입문 위에 문루(門樓)를 세우지 않고 눈에 띄지 않게 몰래 출입할 수 있는 문이다. 김윤우 편저, 『북한산의 역사지리』, 범우사, 2001, 187~188쪽.

그렇지 않아도 서울은 옛 한양이 지니고 있었던 도성의 맥이 난삽한 도시 개발로 절단되어 있는데, 여기에 문화재 복원이라는 이름으로 '문안'과 '문밖'을 인위적으로 분리시킨다면, 오늘을 살고 있는 우리가 이를 문화재 보호 정책의 진정성으로 이해하고 받아들여야 할 일인지 아닌지 심각하게 재고해야 할 것이다.

성좌 이미지 3: 목적과 수단의 전복, 그리고 권력의 개입

목적과 수단이 서로 바뀌면 우리는 불행에 빠질 수 있다. 우리는 잘못된 음주 문화에서 이런 사례를 발견한다. 원래 술이란 즐겁기 위해 마시는 것이다. 그런데 이런 술자리에서 폭탄주를 만들어 강제로 마시게 하는 일은 술 마시기의 목적에서 일탈된 행동이다. 그렇게 마시면 전혀 즐겁지 않을 뿐만 아니라 그 자리에 술과 무관한 권력이 개입한다. 말하자면 주량이 적거나 과도한 알코올 섭취에 익숙하지 않은 사람은 지레 겁을 먹거나 일찌감치 그 게임에서 탈락하게 된다. 즐기기 위해 마시기 시작한 술은 그렇게 권력의 위계질서를 만들어낸다. 그리고 술을 즐겨 마시는 사회에서 그 권력관계는 일상에서도 지속적으로 통용된다.

우리는 독립문의 이축에서도, 서울 성곽과 돈의문의 복원 계획에서도 동일한 원리를 발견할 수 있다. 독립문은 그것을 만들었던 당시의 목적과 역사적 맥락에서 벗어나 있으며, 마치 박물관에 진열된 유물처럼 단순한 구경거리로 전락해 버렸다. 서울 성곽과 돈의문의 복원 역시 마찬가지다. 초기의 성곽과 성문은 조선이라는 국가 통치 이념과 외침 방비라는 목적을 가지고 구축되었지만, 지금은 수도 서울을 방위할 목적이나

역사적·문화적 맥락이 없다. 그런 관점에서 공간적이거나 시간적인 좌표대 위에 그것들이 자리매김할 만한 맥락적 위치가 없는 셈이다.

그렇다면 무엇 때문에 이런 복원을 계획하는 것일까? 서울 성곽은 25개 자치구 중에서 소위 '문안'으로 불리는 종로구 일부와 중구에만 해당된다. 지리적 크기로만 따지면 중랑구 정도 크기에 불과하므로, 서울시 전체 크기에 견주어 말한다면 약 30분의 1 정도다. 그러므로 이 복원 작업에서 도성의 방비라는 애초의 목적은 이미 사라지고 없는 셈이다. 그렇다고 해서 유교적 훈도 의미를 복원하는 것도 아닐 것이다. 우리는 더 이상 유교를 통치 이념으로 가진 국가에 살고 있지 않기 때문이다. 이렇게 보면, 성곽이나 문의 복원 작업은 원래 그것들이 지니고 있었던 목적 달성을 위해 복원되는 성과물이 아니라는 점이 명백해진다. 즐기기 위해 술을 마시는 것이 아니라, 뭔가 다른 게임의 요소가 개입되었을 가능성이 있다는 것이다.

결국 성좌를 이루고 있는 세 개의 별들이 모여서 일관되게 쏘고 있는 이미지는 '권력'이라고 볼 수밖에 없다. 독립문은 도시 개발의 필요성을 강조했던 정치 지도자의 권력이 개입되어 원래의 맥락에서 분리된 유물이고, 이번에는 이미 개발된 도시 구역 안에 역사 복원이라는 이름으로 성곽과 성문이 들어서도록 정치 지도자의 권력이 개입되어 있다는 것이다. 독립문 이축과 성곽 복원, 그리고 돈의문 복원을 일반 논리로 만족시킬 수는 없다. 이 논리는 상호 모순이기 때문이다. 그렇다면 어떤 논리로 설명할 수 있을까?

불행하게도 우리에게 이를 모두 만족시킬 합당한 논리는 주어져 있지

않은 것 같다. 언제나 승리자의 논리로 채색이 가능한 권력을 빼고는
달리 설명할 도리가 없다는 사실을 알고 있을 뿐이다.

　이제 이 글의 첫 부분에서 약속했던 별자리 이름을 붙일 차례가 된
것 같다. 독립문역 사거리와 송월길, 그리고 돈의문 복원 계획이라는
세 개의 별이 만들어내고 있는 별자리 이미지에는 '개입된 권력의
성좌' 외에 달리 마땅한 이름을 찾기 어려울 것 같다. 그들은 이런 일을
통해 지도자의 능력을 인정받아 명성을 얻고 더욱 풍성하게 주어질
정치권력을 향해 발걸음을 재촉할 것이다. 어느 시대, 어느 사회에서든
'먹는 자'와 '먹히는 자'는 늘 있어왔다. '먹는 자'는 그의 손에 한결같이
『목민심서』를 들고 있고, '먹히는 자'는 '먹는 자'가 베푸는 작은 구휼에
언제나 감격해 하는 것이다.

유부미 _{상명대 교수}

Yoo, Boo-Mee

서울대학교 미술대학과 동 대학원에서 공업디자인 전공으로 학사·석사학위를 받았으며, 이탈리아 도무스 아카데미(Domus Academy)에서 석사학위를 받았다. (주)IDN, (주)킴벌리안, 서울통신기술주식회사 등에서 실무를 하였으며, 현재 상명대학교 디자인대학 산업디자인전공 부교수로 재직 중이다. 한국산업디자이너협회 이사 및 한국인더스트리얼디자인학회 부회장을 맡고 있으며, 경기도 공공디자인위원회에서 활동하면서 국내의 사회적·문화적 디자인 환경에 많은 관심을 가지고 있다. 제18회 황금컴퍼스상(young design section), iF product design award 2005, 2007 등을 수상하였으며, 일본 요코하마와 중국 톈진 등에서 두 차례 개인전을 열었다.

디자인은 문화다?

역사 속의 전통이 현대 생활에도 자연스럽게 스며들어 나타날 때, 우리는 그 나라의 전통문화가 깊고 풍부하다고 말한다. 역사가 비교적 짧은 나라들도 지난 시대의 흔적을 소중히 여기고 큰 가치를 부여하는 데 전력을 다하고 있다. 이는 차별화된 문화 자산이 국가 경쟁력의 중요한 척도로 간주되는 현재 시각에서는 당연한 노력이다. 월드컵, 올림픽 등 국가의 이름으로 치르는 국제 행사에서 각 국가가 앞다투어 자국의 전통문화를 바탕으로 한 미래 비전을 피력하는 데 엄청난 노력을 기울이고 있는 현실은 그 부가가치의 역할을 가늠하게 만드는 실례가 아닐까. 정부나 지자체와 관련된 디자인 자문 회의에서도

지역을 대표할 문화 스토리가 우선적인으로 이야기되고 이를 바탕으로 문화 코드를 구성하려는 움직임이 뚜렷해 보인다.

그러나 아직도 실생활에서는 전통의 흔적을 발견하기가 쉽지 않다든지, 불편해서 소멸될 수밖에 없다는 이야기를 듣게 되는 것은 무슨 이유에서일까? 전통문화를 진부하다고 생각하거나 관 주도 형식의 시위적 문화 코드로 치부해 무관심으로 대응하는 정서가 현실에 존재하는 것이 우려스러운 동시에, 옛것을 불편한 것이 아니라 익숙하고 편리하며 좋아하는 것으로 만들 수는 없을까 하는 의문이 생긴다.

디자이너를 교육하는 학교 현장에서는 "디자인은 항상 독창적이고 새로운 것에 의미를 두어야 한다"라고 이야기된다. 특히 기업은 새로운 디자인 개발을 위해 끊임없이 노력하고 있으며, 심지어 어떤 기업의 디자인실에서는 "차별화되지 않은 것은 가치가 없다"라는 플래카드를 걸어놓을 정도로 기존의 것과 다른 것을 찾기 위해 애쓰고 있다. 산업 발전에 전력을 기울여온 현장에서는 차별화를 위해 투쟁하다 보니 과거의 흔적을 지닌 것들이 진부하게 보일지도 모르겠다.

그러나 최근 우리 문화에 대한 관심이 높아지면서 우리가 지켜가고 있는 것이 부족하다는 이야기가 여기저기에서 나오고 있다. 우리의 옛것 중에 잃어버리기에 아까운 것들이 꽤 많다는 사실을 깨닫고 서둘러 그것을 끄집어내려는 움직임이 있다. 그러나 우리 생활은 이미 그것들과 단절되어 남의 것처럼 조화되지 못하고 어색하며, 지나치게 성급한 마음으로 서툴게 만든 것들은 우리의 전통을 왜곡시키고 아름답지 못하며 품위를 떨어뜨리고 있다.

당장 눈에 보이는 것의 양을 늘리고 그 사용을 무턱대고 강요해서는 전통문화를 유지·발전시킬 수 없다. 전통문화를 소중히 여기는 마음과 생활이 실제로 존재해야 우리도 편안하게 즐길 수 있으며, 비로소 다른 사람에게도 호감을 주어 참여하고 싶은 욕구를 이끌어낼 수 있는 것이다.

문화적 특성은 복합적인 요소로 구성되고 지역 환경은 쉽게 밖으로 드러나기 때문에, 국가적 차원에서 이런 분야를 개선하기 위해 노력을 기울이고 있다. 공공 디자인에 대한 관심이 높아지는 것은 다양한 매체를 통해 알 수 있으며, 지역에서 진행되는 여러 가지 사업을 보고도 파악할 수 있다. 초기에 사람들은 주변 환경이 달라지는 상황을 지켜보며 많은 기대를 했을 것이다. 더 나아진 디자인으로 바뀌는 것을 보고 역시 디자인을 하니 훨씬 더 좋다고 말하기도 하고, 반대로 만족스럽지 않다거나 어색하다고 말하기도 한다. 이전보다 깔끔해진 환경에 일단은 만족하지만, 공사 기간이 짧았거나 감리가 철저하지 못한 탓에 쉽게 훼손되거나 오염되면서 초기의 신선함을 잃어버려 만족감도 사라지는 경우가 적지 않다. 이런 결과가 나오는 데는 무엇보다도 사업 계획 단계에서 선택하는 디자인 방향에 가장 문제가 있는 것으로 생각된다. 한꺼번에 개혁하려는 의지로 무리한 선택을 할 것이 아니라, 시간이 걸리더라도 우리 생활에 자연스럽게 스며드는 디자인을 단계적으로 해나가는 편이 바람직하다. 더욱이 공공시설물에 아직도 무수히 사용하고 있는 지자체의 상징이나 로고는 담당 관리의 실적을 과시하려는 것으로 비치며, 이런 결과물은 보는 이들에게 아름다움을

제공하려는 배려를 우선하지 않은 것이다. 현재의 생활과 환경에 스며드는 디자인을 통해 서서히 가치를 만들어가려는 노력이 필요하다.

우리 사회가 강조하는 특성화와 차별화는 지역마다 제각기 상징과 특성을 개발하도록 자극했다. 상징물 만들기와 더불어 최근 늘어나고 있는 것이 스토리텔링 사업인데, 잠재력 있는 지역의 자원을 스토리텔링과 접목시켜 새로운 부가가치 창출 사업으로 육성하는 것이다. 스토리텔링은 '스토리story+텔링telling'의 합성어로, 새로운 트렌드 속에 각 지자체의 도시 이야기를 만들어 관광자원으로 활용하고 있다. 그러나 이런 배경에서 나온 결과물 가운데 환경의 적합성을 충분히 검토하지 않고 무리하게 적용한 사례들도 볼 수 있다. 기존의 환경과 조화를 이루어야 하고 공공시설물에 필요한 디자인 조건도 갖추어야 하나, 내구성을 보장할 수 없는 구조의 시설물이 앞으로 얼마나 견딜지 걱정이 앞선다. 디자인에서는 기능에 적합한 소재의 선택도 중요하다. 안전성, 내구성, 심미성, 경제성, 친환경성 등 공공시설물 디자인에서

01 거리에 설치한 시설물

고려해야 하는 조건들을 두루 갖추어야 하며, 이는 어느 한쪽을 위해 다른 것을 포기할 수 없는 요소들이다.

지역의 역사적·문화적 요소를 배경으로 디자인하는 것은 지역의 차별화를 이루기 위한 적절하고 용이한 방법이며, 우리의 잊힌 문화를 복구하고 개발하는 것은 사회적으로 큰 의미를 지닌 일이다. 이런 문화적 요소를 개발하고 적용하는 방법은 여러 가지가 있을 수 있으나, 무엇보다도 지역의 참여가 중요하다. 특정 장소에 몇 가지 시설물을 만드는 것으로 그칠 것이 아니라 지역 전체에서 느껴지는 특별한 매력을 만들어야 한다. 전통문화의 요소를 디자인에 활용할 때는 단위 요소들이 모두 모여 전체적으로 어떤 느낌을 주는지 파악할 수 있는 통합적인 디자인 안목이 필요하다. 지나치게 인위적인 표현은 절제하고, 전통문화의 의미를 담아내는 방법과 이미지를 다양하게 개발하고 활용하는 아이디어가 필요하다. 우연히 마주친 거리의 절제된 표현이 오히려 그 문화에 대한 좋은 여운을 남기게 된다.

우리는 바꾸는 것을 두려워하지 않는다. 잘못되면 다시 하면 된다는 생각이 있는 듯하다. 그러나 사실 한번 만들어진 것을 없었던 것처럼 되돌리기는 매우 어려우며, 바꾸는 데 시간과 비용도 많이 든다. 기업에서 일할 때 종종 듣던 이야기 중 하나가, 브랜드 아이덴티티 작업을 할 때 기존의 것을 바꾸는 것보다 새로 만드는 것이 훨씬 쉽고 비용도 적게 든다는 것이다. 물건은 폐기하고 다시 만들 수 있지만 남겨진 이미지는 그와 다르다. 우리의 전통문화가 단순한 물건이 아니라 문화의 이미지와 정서를 담고 있다는 것을 인식하고, 세상에 내놓을 때 좀 더

02 성곽 이미지를 활용한 도로

신중해졌으면 한다. 환경에 맞는 디자인을 개발하고 전제적인 조화를
검토해 생활 속에서 자연스럽게 배어나오는 향기를 음미할 수 있었으면
한다.

　　전통문화와 관련된 디자인을 할 때 문양을 활용하는 예는 다양하며,
공공시설물이나 문화 상품에서도 발견할 수 있다. 문양은 아름다움뿐만
아니라 매우 중요한 상징적인 의미를 지니고 있다. 다시 말해 문양은
우리 민족의 집단적인 가치에 의한 상징으로 단순한 미적 감상의 대상이
아니다. 장수와 다산 등 기복적인 상징이나 종교적인 상징, 상서롭고
기쁜 일을 가져다줄 것으로 간주되는 상징이나 주술적인 의미, 그리고
군자의 덕목, 교훈적이고 도덕적인 목적을 포함하고 있는 것이다.[1] 이

1. 강민기 외, 『한국 미술문화의 이해』, 예경, 2006.

같은 문양의 가치를 적절하게 활용한 사례는 단순한 주술적 의미에서
벗어나 우리 민족 감성의 일부분으로 공감과 흥미를 자아낸다. 그러나
전통문화에 대한 이해가 부족한 상태에서 단순히 특정 시대의 문양을
그려 넣는다고 해서 그것이 한국적 문화 상품이 되는 것은 아니다. 우리
생활에서 담당해 왔던 역할을 이해하고 그 멋을 되살릴 때, 비로소
보는 이를 이해시키고 감동을 줄 수 있을 것이다. 그러나 현재 수많은
상품들이 국적을 구별하기 어려우며 우리를 혼란스럽게 만든다. 옛
정신을 이 시대에 이어 새롭게 한다는 생각으로 현재 우리 생활과
조화를 이루는 세련된 전통문화의 표현이 아쉽다.

문화를 새롭게 만드는 기술

가을에 노랗게 물든 은행잎이 소복이 쌓인
가로수 길은 누구라도 걷고 싶은 아름다운 길이다. 그런데 한번은 가로수
길 시작 지점에 검정 글씨로 커다랗게 쓰인 '낙엽 밟는 길'이란 팻말이
조용히 이 길을 즐기고 싶었던 필자의 희망을 망쳐놓은 적이 있다. 좋은
것을 더 많은 사람들에게 알려주려는 의도였으리라 생각해 보지만,
그곳을 찾는 사람들의 심정을 깊이 헤아리지 못한 결과인 듯싶다.

이 아름다운 가로수 길을 산책하려고 집을 나서 그곳으로 가다 보면
난감한 상황에 맞닥뜨리기도 하는데, 예를 들어 길거리에 쓰레기 봉지
더미가 방치되어 악취 섞인 액체를 흘려보내는 경우가 그렇다. 쓰레기를
수거하는 날이 아니기 때문에 어쩔 수 없는 일이라 여길 수도 있으나,
이를 근본적으로 개혁하려는 노력을 누군가 하지 않으면 안 된다고

생각한다. 이와 같이 쓰레기를 버리지 못하게 하려면 제도적으로 이 문제를 해결할 수 있는 합리적인 시스템을 마련해야 하며, 현실적으로 버릴 수밖에 없는 여건이라면 깔끔하게 관리되도록 쓰레기장을 설치해야 할 것이다. 관리 체계, 관련 법규, 쓰레기장 디자인, 시민 계몽 등 관련된 일들이 함께 해결되지 않고는 완성될 수 없으며, 모든 조건이 갖추어졌을 때 비로소 안전하고 편안하게 가로수 길을 즐길 수 있을 것이다.

이처럼 모든 상황은 단순히 어느 한 가지만 만들어서 되는 것이 아니라, 갖추어진 체계 속에서 이루어져야 한다. 이런 시스템이 잘 가동될 때 우리 생활의 품격이 높아지며 조금씩 우리에게 생활문화가 형성되는 것이다. 최근 걷고 싶은 거리 조성 사업이 활발하게 시행되면서 여기저기서 명품 거리의 효과를 기대하고 추진하는 사업들을 볼 수 있는데, 만드는 것을 서두를 것이 아니라 올바른 방향을 세심하게 연구하고 잘 관리하는 것이 필요하다.

요즈음 지자체마다 자전거도로 만들기에 관심을 기울여 자전거도로가 전국적으로 빠르게 확산되고 있으나, 자전거를 타는 사람들 누구라도 느끼는 점은 곳곳에 자전거도로가 단절되어 위험한 상황에 자주 직면하게 된다는 것이다. 우리가 지금 애써 만들어가는 문화가 이렇게 단절된 자전거도로 같은 모습은 아닌지 자문해 본다. 단절된 도로들을 엮어 안전하게 탈 수 있는 전반적인 환경이 갖추어졌을 때에야 비로소 우리 아이들에게 자전거를 타고 통학하라고 권유할 수 있을 것이다.

유부미

03 거리 입구의 상징물 04 쓰레기장이 없는 거리

　　디자인은 생활이다. 생활과 유리되어 전시에나 적합한 디자인을
얼마나 더 만들어야 우리 생활을 즐길 수 있는 문화가 될 것인가.
휴대전화를 비롯해 우리나라에서 만든 전자 제품 디자인이 세계
시장에서 선두에 서 있다는 사실은 최근 국제 전자 관련 전시회를
다녀온 사람이면 누구라도 알 수 있다. 우리의 디자인과 기술은 과거
우리가 기대했던 것 이상으로 잘 해내고 있다. 그렇지만 튼튼하고
보기에도 좋은 나사못 하나가 필요할 때 딱히 원하는 것을 찾기 어려운
경우가 여전히 많다. 그간의 노력이 단기간에 고효율과 고이윤을 낼 수
있는 일부에 집중되어 눈에 쉽게 드러나지 않는 부분은 미루어두는
습성이 생긴 것은 아닌지 걱정된다. 생활 속의 사소한 것들이 다듬어지고
갖추어져야 실제 생활이 만족스러워지는 것이다. 이제는 우리도 스스로
즐길 수 있는 생활 문화를 디자인해 나가야 할 것이다.

디자인은 문화다?

　　　　　　　　　　우리의 디자인 문화는 마치 코너링이 좋은
자동차 같아서 묵직하게 이어가는 관성이 부족하다는 생각이 든다.
천천히 조금씩 바꾸어가는 인내를 견뎌낼 생각이 없다면, 세월이 꽤
흐른 후에도 좋은 평가를 받을 수 있는 디자인을 해야 하지 않을까.

　　도시 속의 인공물이 기술 발전이나 디자인 트렌드에 따라 신속하게
변하고 있다. 에너지에 대한 관심이 고조되면서 최근 친환경 조명으로
LED가 주목을 받고 있으며, 그에 따라 가로등과 건물에 사용되는
조명이 많이 교체되고 있다. LED는 다양한 색을 설계에 따라 여러
가지로 연출할 수 있으며 화려하고 장식적인 표현이 가능해서, 거리에서
보이는 많은 요소들이 LED를 이용한 디자인으로 바뀌고 있다. 예전에는
도로의 흉물로 취급되어 사라지던 육교가 '아트 육교'라는 이름으로
다시 부활하여 밤이면 어둠 속에서 현란한 모습을 뽐내고 있다. 화려하게
바뀌는 주변 환경이 근사해 보이기도 하나, 이런 육교들이 10년 또는
그 후에도 괜찮을지 궁금하다. 그러나 더 큰 문제는 세월을 감당할 수
있는 기능조차 갖추지 못한 채 설치되는 공공시설물이다. 세월이라고
하기에도 민망할 정도로 짧은 기간 내에 망가지고 방치되는 시설물이
너무나 많다. 일반인들이 어떻게 사용할지 전혀 예측하지 못하고
견고성이나 내구성을 고려하지 않은 시설물로, 들여다보면 구조적으로
간단히 해결할 수 있는 경우가 대부분이다. 오랜 세월 동안 많은
사람들이 사용한 후에도 제 기능을 하면서 견뎌내는 구조와 소재를
적용하고 그 연륜이 오히려 아름답게 보이는 디자인 사례들도 있지

않은가. 아직도 공공 디자인에 대한 개념이 부족한 시설물을 보면서 이것이 교체되기까지 또 얼마나 더 오랜 세월을 기다려야 할지 생각하니 안타까운 마음이 든다.

　도로를 걷다 보면 동선을 방해하는 많은 장애물에 부딪히게 되는데, 배전함이나 교통 통제 제어기가 그에 속한다. 배전함의 커다란 부피 때문에 거리를 새로 단장하는 사업을 진행하는 경우, 배전함 표면에 그림을 그리거나 별도의 소재를 사용해 전체를 가리기도 하지만, 잘 해결된 사례를 보기 어렵다. 무엇인가 특별한 디자인을 더하는 것보다는 오히려 눈에 띄지 않는 간결한 디자인으로, 자동차 매연에 오염되고 표면이 낡은 뒤에도 흉해 보이지 않도록 만드는 방안이 더 좋을 것 같다.

　자연 속에 설치되는 시설물의 경우도 마찬가지다. 우리는 자연을 존중하며 자연친화적인 생활을 해온 민족으로, 초가집의 기둥을 세우면서도 지나치게 가공하지 않은 자연스러운 통나무를 그대로 사용했다. 그런데 자연이 잘 보존된 장소에 복잡한 조형, 번쩍이는 금속, 강한 색상을 사용한 인공 시설물을 종종 보게 된다. 자연에 보탬이 되기는커녕 해를 끼치는 것 같은 생각마저 든다. 그것이 어디에 놓이는지, 환경과는 조화가 되는지 세심하게 검토하고 염려하는 과정을 누락해서 빚어진 결과인 것이다. 디자인의 궁극적인 목적을 놓치지 않도록 주의하며 자연 속에 놓이는 시설물의 미래를 예측하고 자연과 세월을 함께하면서 동화될 수 있는 디자인을 해야 할 것이다.

05　가로등

06　공중화장실

어떻게 디자인 교육을 시작해야 하나

　　　　　　　우리의 생활환경이 수준 높은 전통문화와
더불어 편리하고 아름답게 정착되려면, 현재의 미숙과 부조화를
조정하고 향상시키려는 노력이 제 방향을 찾아야 한다. 디자인을
수용하여 실행하는 사람들의 부족한 안목을 비판하기보다는 그 원인과
해결책을 고민하여 근본적인 방법을 찾아가는 것이 옳을 것이다.

　디자인 교육의 변화에서 그 해결의 가능성을 기대하는 것은
현실성이 부족해 보일 수 있다. 그러나 초·중등학교 디자인 학습 과정이
흥미와 창의성 중심의 미술 교육과 혼동되어 좀 더 냉철한 판단과
평가가 이루어지지 않고, 디자인 가치와 사회적 책임, 윤리 등이 여러
이유로 전문 교육 과정으로 미루어진다면, 디자인을 수용하고 운용하는
사용자의 안목 향상은 미래에도 기대하기 어려울 것이다. 교육 과정에서
아이들이 경험하는 작은 행위들이 결과에 대한 바른 이해를 수반할 때
그 안목이 성장한다는 것을 감안한다면, 만들기와 체험하기를 통한 기능

감성과 더불어 대화와 비평을 통한 가치 기준의 안목을 키우는 것이
바람직하다.

　　디자인은 사회적인 이슈와 문제가 반영될 때 새로운 가치를 만들고
발전한다. 디자인 교육은 이런 문제를 어떻게 해결해 나갈 수 있을지 함께
평가하고 고민하는 과정이어야 한다. 냉철한 가르침으로 통찰과 구분이
가능한 교육을 이끌어내야 하는 것이다. 우리의 문화와 환경은 우리의
모습이다. 국민 모두의 안목이 그에 걸맞은 수준의 환경을 요구할 때
비로소 진정한 변화가 시작될 것이다.

이수진 남서울대 교수

Lee, Soo-Jin

홍익대학교에서 시각 디자인 전공으로 학사·석사·박사학위를 받았다. 한국디자인진흥원(KIDP), 삼성SDS 등에서 근무, 디자인 스튜디오를 운영하였으며, 현재 남서울대학교 시각정보디자인과 교수로 재직하고 있다. 디자인 이론, 일상에서의 디자인 공유, 특히 미래 디자인 변화에 대해 지속적인 관심을 갖고 연구하고 있다.

우리 시대의 디자인 겉핥기

인스턴트 디자인

粗

거칠 조: 거칠다, 크다, 대략(大略), 대강(大綱)·조악(粗惡), 조잡(粗雜),

조야(粗野), 조품(粗品), 조홀(粗忽), 조의조식(粗衣粗食)

　　　　　　　　15년 전에 읽었던 인상적인 글이 기억난다.
컴퓨터에 저장되어 있는 서체나 이미지 자료를 선택하면 무언가가
만들어지는 시스템에 대한 내용이었다. 그만큼 빠르고 편리하게
디자인한다는 것이다. 또는 원하는 작가나 디자이너의 스타일을

지정하면 그 분위기에 맞춰 대충 조합이 이루어지고, 골치 아프게 고민할 필요 없이 순식간에 '○○○ 스타일'로 디자인 완성품을 받아볼 수 있다는 내용이었다. 편집 아트디렉터이자 대중문화 디자인 저술가인 론다 루빈스타인Rhonda Rubinstein이 저널 『AIGAAmerican Institute of Graphic Arts』에 "디스크에 담긴 디자이너들Designers on a Disk"라는 제목으로 쓴 픽션으로, DTPDesktop Print가 본격적으로 도입될 무렵 컴퓨터에 의존하는 제작 시스템이라는 가상의 상황을 상상하며 풍자한 글이다. 그 당시 콩트 같은 이 짧은 글을 읽고 난 후 가벼운 웃음이 일었고, 괜히 앞서서 과한 걱정을 한다 싶었다.

그러나 최근 들어 필자는 이 상황을 직접 경험하게 되었다! 한국산업기술평가관리원에서 있었던 한 심사에서 디자인 전문 회사 두 곳이 이런 시스템을 진행하겠다는 프로젝트를 내놓은 것이다. A사는 오랜 경험과 실적, 인지도를 갖고 있는 전문 회사였고, B사는 신생 업체지만 그 대표가 우리나라 최고의 광고대행사에서 경력을 쌓고 해외 유학을 다녀왔다고 한다. 두 업체 모두 디자인의 본질과 전문 분야로서의 특성을 잘 아는 아이덴티티 디자인 전문 회사다. 인터넷에 연결된 컴퓨터만 있으면 디자인에 대한 전문 능력이 없는 일반인이라도 프로그램에 설정된 가이드에 따라 저장된 데이터를 마음 내키는 대로 선택하여 심벌마크, 로고 등 아이덴티티 시스템을 순식간에 만들어낼 수 있다. 여러 가지 부작용과 우려 사항을 고려해 A사는 디자이너가 감리를 볼 것이라 했고, B사는 완전히 방임할 것이라 했다. 여덟 개 업체가 경쟁 PT를 했는데, 그중 두 곳이 앞서 루빈스타인이 풍자한 컴퓨터가

이수진

작업하는 디자인 제작 프로세스를 현실화하겠다고 밝혔다.

　물론 두 회사 대표들은 디자인이 프로젝트에 대한 분석과 아이디어 발상, 디자인 산출 후의 효과, 공감대 형성 등 제대로 된 절차와 방법을 통해 제작되어야 한다는 점을 알고 있다고 공통적으로 말했다. 그러나 현실적으로 중소기업의 실정, 특히 자금 사정을 고려한다면 인스턴트식품처럼 간편하고 빠르게 만들 수 있는 디자인 제작 방법이 필요하다고 주장했다. 특히 B사는 '찌라시'라고 부르는 저급한 수준의 디자인보다는 자신들이 만들어놓은 수만 가지의 이미지와 글자를 일반 유저가 선택하여 조합하는 것이 더 나을 것이라 예상했다. 하급 디자인 수준을 중하급으로 올릴 수 있다는 것인가! 무릇 비용을 지불하고 무언가를 얻는다는 것은 그 비용에 맞는 가치를 인정한 후 나타나는 교환의 결과다. 좀 더 적은 비용으로 간편하고 빠르게 만들 수 있다는 점에 끌려 만들어진 회사의 심벌이나 로고는 자신의 회사가 그 정도의 가치만을 갖고 있다고 스스로 인정하는 결과밖에 되지 않는다. 회사의 모든 것을 함축적으로 시각화하여 외부에서 쉽게 기억할 수 있도록 만든 그 회사의 얼굴이 바로 CI Corporate Identity이기 때문이다. 투자해야 할 부분과 절감해야 할 부분에 대해 제대로 된 판단을 내릴 수 없는 기업이라면 스스로가 그 정도의 가치를 인정하고 있다고 볼 수밖에 없다. 결국 디자인 전문 회사라는 곳에서 올바른 결과가 나올 수 있도록 이끄는 것이 아니라 근시안적으로 눈앞의 급급한 상황에 휘말리도록 부추기는 것과 다를 바가 무엇인가! 앞에서 언급한 아이디어는 이미 국내외 몇 군데에서 시행되고 있는 안이다. 그들은 과연 무슨 생각을

하고 있을까? 그래서 괄목할 만한 성과나 설득력 있는 효과가 나왔는가? 왜 이런 발상이 나왔을까? 과연 이것을 디자이너가 영세한 클라이언트를 위한 숭고한 봉사 정신에서 한 제안으로 볼 수 있을까? 이는 일부 디자인 업계에서만 보이는 현상일 수도 있지만, 한발 물러서서 보면 현재

이수진

디자인에서 나타나는 전반적인 문제점을 시사하고 있다.

디자인 서울, 창조 산업, 디자인 경영 등 언론이나 일상 대화에서 누구나 디자인을 외친다. 정치적 행보에서 디자인을 한낱 수단으로 이용하기도 하고, 기업은 경쟁에서 우위를 차지하기 위해 디자인 가치의 중요성을 새롭게 인식하기도 한다. 개인들 역시 각자의 취향과 의견을 스스럼없이 주장하며 자신의 내적·외적 자아를 형성하고, 이를 표현하기 위해 디자인이라는 경로를 거친다. 우리 일상에 깊숙이 들어와 숨 쉬고 있는 디자인에 대해 사람들은 과연 어떤 견해를 갖고 있을까?

디자인 이론을 강의하면서 매년 실시하는 간단한 조사가 있다. 디자인 전공자가 아닌 일반 사람들이 디자인에 대해 갖고 있는 생각을 알아보는 것이다. 한 줄의 간단한 요약문으로 자유롭게 표현하도록 한 내용을 종합해 보면, '시각적 만족', '디자인 창조성', '생활 속의 실용성', '커뮤니케이션' 등이 대체로 매년 높은 비중을 차지한다.[1] 조형을 다루는 전문성으로 인해 디자인에는 '시각적 아름다움'이라는 속성이 반드시 종속된다. 디자인을 하는 과정에서나 이를 바라보는 사람 모두 미적 가치를 추구하는 것이다. 문화인류학적 관점에서 시각적 아름다움에 대한 인간의 지대한 관심사를 설명할 수 있다. MIT의 재료공학자인 스미스Cyril Stanley Smith는 사람이 도구를 만들기 이전에 야금술을 이용해 장식품을 먼저 만들었다고 주장한다.[2] 그는 인간의 본능적인 미적 향유

1. 이수진, 「일상의 삶에서 인식하는 디자인 개념에 대한 조사」, 『디자인 상상, 그 세 번째 이야기』, 두성북스, 2010.
2. Cyril S. Smith, *A Search for Structure: Selected Essays on Science, Art, and History*, The MIT Press, 1983, p.328.

능력이 선행되었으며, 이후 인간은 그들을 둘러싼 세상을 발견하고
살아가려는 의지를 갖게 되었다고까지 강조한다. 스미스는 "미적
호기심이 유전자적·문화적 진화 모두의 중심"이라고 표현했다. 그리고
현재 대부분의 산업기술적 측면을 살펴보더라도 예술적 응용에서
기술적 차용이 시작되고 있다고 지적했다.

디자인에서는 아이디어 발상, 질료에 대한 연구, 심사숙고를 거쳐
이루어지는 조형적 완성도에 의해 최종적인 미적 가치가 형성된다.
그런데 현 사회에 반영된 디자인 현상들을 보면, 이 까다롭기 그지없는
특성이 희한하게도 '눈에 그럴듯하게 보이는' 성질로 변질된 것 같다.
디자인을 전공하지 않은 일반인들의 경우, 결과물로만 가늠하기
때문에 구체적인 작업 과정을 체감하기는 어렵다. 눈에 보이는 것으로,
또는 거기에 기능을 덧붙여 디자인을 평가할 가능성이 높다. 그러나
전문 능력이 있는 디자이너라면 겉으로 드러난 외형은 그 디자인의
의도와 내용, 목적, 기능, 아름다움, 감성, 만족 등 모든 것을 담고 있는
그릇이라는 것을 누구나 공감할 것이다. 즉, 무형의 콘텐츠와 유형의
실물은 서로 분리될 수 없는 하나의 대상이며, 그것들이 서로 균형을
이루어야 디자인 완전체가 되는 것이다. 부분적인 소실이나 일부분의
집중적인 부각은 기형적이며 흉하다. '누구를 위해', '무엇을', '왜'와 같은
디자인의 내용 없이 그럴듯하게 보이도록 대충 디자인하는 것은 미적
가치가 있기는 커녕, 도리어 보기 흉하며 기형적이고 근본부터 고쳐야
할 심각한 질환을 앓고 있는 것이다. 이를 누구보다도 잘 알고 있는
디자이너가 컴퓨터라는 디자인 제작 도구를 문제점을 해결해 줄 수 있는

이수진

방편으로 여기고 심사숙고를 간과한다면, 그 디자이너는 자신이 몸담고 있는 디자인계가 기형적으로 변하는 것에 일조하는 것이다.

　디자이너의 역량이 반영된 결과물은 스스로 발광체가 되어 시각적 아름다움을 발산하며 만족감을 주게 된다. 인간을 '위하는' 아이디어를 찾고, 여러 가지 재료 중에서 가장 적합한 것을 '선택'하며, 조형적 완성도를 높이기 위해 다양한 방안을 '시도'해 보고, 산업과 경제 구조에 활용될 수 있게 '구체화'하며, 이를 많은 사람과 공유하기 위해 '커뮤니케이션'해야 한다. 이 모든 것이 사람의 눈으로 전달되고 내재화되는 것이 바로 시각적 만족이자 아름다움이며 진정한 디자인이다. 이는 더 나은 삶을 위한 자극과 동력이 된다. 몰로치Harvey Molotch[3]는 사물의 미적 가치에 대해 "인공물들은 그 사용을 포함한 수많은 다양한 방법으로 사회적 현실감이 존재할 수 있는 기반을 제공한다"라고 강조한다. 그뿐만 아니라 사람들을 정상이게끔 해준다고까지 역설하고 있다. 인류학적으로 풀이하면, 사물에 반영된 미적 모티브와 정신성(예술적 표현)은 경제활동 특유의 성격이라는 것이다. 즉, 부가적인 것이나 여분, 또는 경제활동과 상반되는 것이 아니라 생산성이 높아지는 과정을 포함한다는 것이다. 예술적으로 표현하는 과정에서 인간은 어떤 일을 가능하게 만들 동기를 발견하기도 하고, 도구가 더욱 유용해지며, 그 결과 음식을 비롯한 삶의 수단들이

3. 뉴욕 대학교의 도시 연구 및 사회학 전공 교수이며, 대표 저서로는 『도시의 재산』(미국사회학회에서 수여하는 사회학 공헌상 수상), 『빌딩의 법칙』 등이 있다.

비롯된다고 이야기한다. 눈에 '그럴듯하게 보이는 디자인'이 과연 이를 담고 있다고 말할 수 있을까? 기계를 통해 순식간에 선택하고 대충 만들어내는 디자인이 이를 설명할 수 있을까?

造의 아름다움

造
지을 조: 짓다, 만들다, 이루다, 성취하다, 이룩하다, 양성하다, 배양하다 외. 창조(創造), 조화(造化), 구조(構造), 조형(造形), 조경(造景), 조물주(造物主), 일체유심조(一切唯心造).

디자인은 본래 어떤 방법론을 거치든, 인간이 만든 인공물이며 더 나은 발전을 위한다는 모태를 가지고 있다. 디자인에 대한 다양한 개념 중 몇 가지를 들어 그 공통점을 분석해 보자. 1978년 노벨 경제학상을 수상한 바 있고, 심리학자, 경제학자, 인지과학자 등 다양한 경력을 갖고 있는 20세기의 대표적 지성인 사이먼 Herbert Simon 은 "주어진 상황을 더 나은 것으로 만들기 위해 일련의 활동을 고안하는 모든 사람의 노력이 곧 디자인이다"이라고 했다. 디자인학의 대표 주자 부캐넌 Richard Buchanan 은 "디자인은 상징적·시각적 커뮤니케이션, 물질적 사물, 조직화된 서비스와 활동, 복합적인 체계나 환경, 이 네 가지 영역을 통합하는 인공물의 개념화와 기획이다"라고 주장한다. 우리나라의 김민수 교수는 디자인에 대해 "생활에 필요한 도구, 상품, 그래픽, 도시와

이수진

건축물을 만드는 작업이면서 일상의 의미와 상호작용을 드러내는 '실천방식'이고, 이미 존재하는 기호를 해석해 새로운 기호를 창조하는 문화적 상징의 해석이 나타난다"라는 견해를 갖고 있다. 마지막으로 정경원 교수는 "디자인은 인공물에 심미적·실용적·경제적·문화적 가치를 부여하기 위해 고도로 복합적인 요소들을 종합하여 가장 합당한 특성을 창출하는 지적 조형 활동이다"라고 설명하고 있다. 조금씩 차이가 있긴 하지만, 디자인은 '인간'이 더 나은 결과를 위해 머리로, 마음으로 노력하여 여러 가지 가능성 중에 가장 적합한 방법을 선택함으로써 미와 기능의 창조적 가치가 우리의 생활 속에 들어오도록 하는 것이다.

우리가 늘 사용하는 단어인 만든다는 것, 즉 '제작making'을 미학적으로 해석하면, 사람의 정신과 머리에서 출발한 어떤 아이디어가 완성 후 그 주체로부터 떠나는 것을 의미한다. 월Kevin Wall은 "행위자 안에서 시작하되 행위자 외부에서 종결되는 종류의 행위"라고 설명하고 있다. 제작을 'doing'과 구별하고 있는데, 시작과 끝이 모두 사람 속에 있으면 'doing'으로, 사람이 시작하고 끝이 외부에서 '어떤 것'으로 지각할 수 있게 되면 'making'이라는 것이다. 디자인에 적용해 보면, 어떤 아이디어를 '발상'하는 것 자체로 종결되면 'doing', 아이디어가 눈으로, 손으로, 귀로 사람이 직접 체험할 수 있는 실체가 되면 'making'이다. 이 둘의 차이점은 무엇일까? 단순하게 본다면, 'doing'은 발상한 주체만 인식하고 있으며 실체화되지 않았기 때문에, 언제든지 사라지거나 변할 수 있고 일상에 적용되지 않은 상상에 그친다. 반면에 'making'은

아이디어가 발상으로 출발하여 인간이 지각할 수 있는 구체적 인공물로 만들어진다.

그러나 그 제작 과정 속으로 들어가 보면, 디자이너의 무수한 선택과 고심, 판단으로 지속적인 간섭이 있었다는 것을 알게 된다. 즉, 아이디어가 현실화되어 일상 속으로 들어오는 모든 과정을 디자이너가 염두에 두며 관여하는 실천이 발생하는 것이다. 디자인에서 '만듦'은 주체인 디자이너가 무엇을 제작할지 철저히 분석하는 태도에서 시작한다. 목표로 설정한 타인을 향한 외부의 종결이니, 디자이너의 부가적인 설명이 없어도 제작 의도와 콘셉트가 분명하게 드러나야 하기 때문이다. 선행된 계획과 분석을 바탕으로 가장 '그 아이디어답게' 조형적인 완성을 이룸으로써, 디자인 산출물 자체가 수용자와 소통할 수 있는 결과를 가져오는 것이다. 현대 미디어의 발전과 다양성은 커뮤니케이션 경로의 선택까지 디자인의 영역에 포함시키는데, 사전에 외부의 종결 지점을 염두에 두고 세부 작업을 진행하기 때문이다.

한편 기술의 발전은 디자인 제작에 분명히 큰 도움을 주었다. 손이 많이 가고 불편한 제작 과정을 단축시키고 다른 전문가의 협조가 필요했던 사항을 디자이너가 직접 해결할 수 있는 방법을 찾았다. 컴퓨터가 그 대표적인 예다. 지금은 제작 도구로서의 장점에 엄청난 정보 탐색 기능까지 더해지면서 컴퓨터가 없는 제작 환경은 상상도 할 수 없게 되었다. 유용한 도구를 받아들임으로써 제작의 주체인 디자이너가 얻은 것은 이외에도 매우 많다. 그렇다면 잃어버린 것은 무엇일까? 차라리 잃어버렸다기보다는 손을 놓고 있다는 것이 더 적합한 표현이 아닐까?

'making'은 'doing'에 해당되는 아이디어 발상과는 비교가 되지 않을 만큼 창조적 디자인의 주체로서의 노력이 요구된다. 아이디어의 실체화, 미디어의 선택, 수용자와의 공유 문제 등을 효율적으로 도와주는 것은 기술적 배경이지만, 이 모든 과정을 조율하는 것은 결국 인간의 손길, 즉 디자이너의 능력과 판단이다. 이것을 방치하거나 안일하게 진행하는 것은 전문가로서의 디자이너를 포기하는 것과 같다. 앞에서 이야기한 디자인 전문 회사의 경우는 극단적인 방임 사례이지만, 제작 환경의 효율성과 디자이너가 관여하는 부분의 경계가 대체로 허술해진 것은 사실이다. 일반인이 컴퓨터란 도구로 대략의 프로세스에 따라 '디자인'이라는 것을 '하고 있는' 현실을 통해서도 이를 가늠해 볼 수 있다. 전문적인 디자인 능력 없이 기술의 도움으로 무엇인가를 산출하고 있는 것이다.

'조造의 아름다움'. 디자이너라면 누구나 경험했을 법한 상황이 있다. 바로 아이디어를 구체화시키는 과정에서 찾게 되는 표현의 다양화이다. 하나의 아이디어를 스케치한 것을 토대로 하지만, 반드시 끝까지 이어진다고 장담할 수는 없다. 좀 더 창조적이고 조형성이 높은 단계로 발전하거나, 또 다른 아이디어가 떠오를 수 있다는 사실을 항상 열어놓고 있거나, 이를 찾기 위해 노력한다. 때로는 콘셉트가 선회할 정도로 큰 영향을 줄 때도 있고, 조형적 표현의 다양화를 가져오기도 한다. 또 상상했던 아이디어대로 만들어지지 않는다는 것을 확인할 수도 있다. 표현을 위한 소재나 재료를 찾으면서 풀리지 않던 점이 해결되기도 하고, 더 적합하고 기발한 생각이 떠오르기도 한다. 이 밖에도 수많은 경우가

바로 '만드는' 과정에서 발생하며, 이 단계를 거쳐야 비로소 완성 수준에 도달하게 된다.

이 같은 전문 디자이너의 식견과 제작 태도는 아리스토텔레스의 '실천적 지혜(프로네시스, phronesis)'로 설명할 수 있다. 박전규는 『니코마코스 윤리학』에 나타난 아리스토텔레스의 실천적 지혜를 "관념적인 이데아나 계산 또는 추리에 그치지 않고, 구체적인 상황 속에서 그때그때 개성을 발휘하면서도 전체를 보는 안목"이라고 해석한다. 머릿속의 아이디어는 실체가 아니다. 개연적인 영역에 속하는 것으로, 있을 수도 있고 없을 수도 있는 것이거나 다르게 있을 수도 있는 것to endechomenon allos echein[4]의 상태에 머물러 있다. 완성 단계로 나아가는 과정을 거칠 때마다 간섭하는 습성, 즉 미완의 것을 완성할 수 있는 전문가로서의 지식과 능력을 가진 디자이너가 행사하는 심사숙고와 선택, 그리고 판단하는 안목이 바로 디자인에서의 실천적 지혜라고 말할 수 있다.

아무런 생각 없이 그저 만들어내기만 하는 것은 디자인이 아니다. 프로네시스, 즉 "인간에게 좋은 것anthropina agatha[5]을 떠나 우리에게 유익한 것ta sumpherota heautois[6]을 탐구하는 목적이 있는 앎"이 제작 속에 반영되어야 디자인이라 할 수 있다. 디자인은 인간 생활의 패러다임을 바꿀 정도로 혁신성이 강한 창조적 산물일 수 있으며, 늘 주변에서 보아 익숙하고 별로 새롭지 않은 소소한 것일 수도 있다. 그렇지만 사람들에게 유익해야

4. *Nicomachean Ethics*, VI, 5, 1140 b 27; 6, 1141 a 1; 8, 1141 b 9~11 참조.

5. *Nicomachean Ethics*, VI, 5, 1140 b 27; 6, 1141 a 1; 8, 1141 b 9~11 참조.

6. *Nicomachean Ethics*, VI, 7, 1141 b 5; Magna Moralia, I, 34, 1197 b 8.

한다는 공통점이 있다. 유익한 것을 탐구한 디자이너의 실천적 지혜의 결과로 나타나야 하는 것이다. 그것이 미학적·기능적·경제적·문화적 가치를 모두 만족시키면 더할 나위 없이 좋을 것이다. 생활에서 불필요한 것이나 가치가 없는 것을 쓰레기통에 버리듯이, 그럴듯하게 보이지만 알맹이가 없어 별다른 가치가 없는 인스턴트 디자인은 쓰레기통으로 향할 수밖에 없다. 긴 안목을 가지고 인간의 일상에 이로움과 발전을 주기 위해 끊임없이 투자하고 고민하며 실험하는 디자이너들이 있는 반면, 짧은 안목으로 대충 그럴듯한 인스턴트 디자인을 끊임없이 배출하는 디자이너들도 있다. 이 두 유형이야 어떤 분야에서건 항상 공존해 왔다. 그러나 컴퓨터에 의한 제작 시스템이 모든 것을 해결해 주는 양 허용할 수 있는 선을 넘어선 시도들을 볼 때, 그것도 디자인 분야를 이끌어가는 전문 회사들에 의해 등장하는 것을 볼 때, 경각심을 가지지 않을 수 없다.

창조성을 본질적인 속성으로 가진 디자인이라면, 우리가 일상에서 그것을 보편적으로 접하기까지 그 이면에 다양한 시도와 연구를 품고 있다. 즐겁고 유희적인 산물인 것도 같지만, 많은 사람들이 공유할 수 있는 최선의 결과를 선택하기 위해서 아이디어를 구체화하는 방법을 냉철히 찾는 양면성이 공존한다. 독보적인 디자이너 한 사람에 의해 세상에 파급되는 것이 아니라, 전문 분야에서 창조적인 디자인에 대한

7. 이수진, 「디자인 크리에이티비티의 수용과정과 공유에 관한 연구」, 홍익대학교 박사학위논문(디자인 공예/
 시각디자인 전공), 2008.

경쟁과 평가가 순환하면서 우리 생활 속으로 스며드는 것이다.[7] 서로
공유하며 자극을 받는 가운데 또 다른 디자인이 산출되는 일련의
연속적인 과정 안에 있는 것이다. 박전규는 인간의 행동과 제작은 어떤
방식으로든 세계를 바꾸기 위해 세계의 질서 안으로, 즉 어떤 유희와
비결정, 미완성이 내포된 우주의 질서 안으로 개입한다고 본다. 따라서
일상에서 인간의 삶을 향상시키는 디자인에는 무엇보다도 '디자이너의
실천적 지혜'에 의한 '조造'의 미학이 더 엄격하게 요구된다는 점을
디자이너 스스로가 늘 상기하고 있어야 한다.

다시 본질을 찾자

朝

아침 조: 아침, 조정(朝廷), 왕조(王朝). 문안하다, 만나보다, 부르다, 모이다,
흘러들다. 조휘(朝暉), 조회(朝會), 조례(朝禮)

현재의 디자인에서 제작 환경과 미디어 발달을
표현의 도구로 활용하는 것을 넘어선 상황을 반추해 보자. 특히 언론에
등장하거나 사람들의 입에 회자되는 우리나라의 비정상적인 디자인
현상을 되짚어보자. 앞서 디자인 개념은 더 나은 상황을 위해, 새로운
상징 기호 창출을 위해, 가치를 부여하기 위해 'ㅇㅇ'을 '△△게 하는'
인간의 활동이라고 인용했다. 필자는 문제가 되는 디자인을 'ㅇㅇ'을
제대로 파악하지도 못한 채 손쉬운 도구(컴퓨터)로 뚝딱 찍어내는,

이수진

그야말로 실천적 지혜가 결여된 정책과 경제의 부산물이라 치부하고
싶다. 물론 디자인에 대한 투자와 고민을 통해 괄목할 만한 성장을 보인
기업도 있고, 국제적인 경쟁 관계에서 우위를 차지한 사례도 많다. 또
각 개인의 삶에서 디자인에 대한 가치를 높이 사고 나를 가장 나답게
표현하는 것이 바로 디자인이라는 것을 많은 사람들이 '알고' 있기도
하다. 문제는 그에 못지않게 부정적인 상황이 만연해 있다는 점이다.
특히 미디어를 통해 설파하는 몇몇 정치인이나 단체에 의해 디자인에
대한 왜곡이 두드러지고 있다. 그 내용이 부실하기 때문에 분석하여
해결점이나 개선점을 찾기 어려우며, 무엇이 가장 이롭고 가치가
있는지를 판단하기도 힘들다. 상황이 이러하니 당연히 제대로 디자인을
할 수 없으며, 단지 눈에 그럴듯하게 보이도록 '급조急造'하게 된다.
그리고 그 결과물을 '공공 디자인'이니, '서비스 디자인'이니, '영세한
중소기업을 위해서'라느니 그럴듯한 합리화로 포장하기에 급급하다.

절대적 진리보다는 수용자에 따른 콘텐츠 해석과 활동이 존중받는
상향 처리 구조를 지향하는 현대사회에서 전문 분야의 경계선이
완화되는 것을 종종 볼 수 있다. 인터넷이라는 정보의 바다 속에서
의학적 지식을 찾을 수 있고, 소설가나 화가가 되는 길은 누구에게나
열려 있다. 포터블 디지털 미디어는 시공간을 초월하여 정보를 탐색할 수
있는 환경을 지원한다. 디자인도 예외가 아니어서 디자인 전문 교육을
받지 않아도 컴퓨터와 적당한 프로그램만 있으면 언제든지 간편하게
'디자인처럼' 할 수 있다. 특히 '개성과 취향의 존중'이라는 미명 아래
전문 분야로서의 경계선이 완화되고 있다. 또한 디자인에 대한 평가를

누구나 내리고 있다.

디자이너들 중에서는 누구에게나 개방되어 있는 디자인 현실, 즉 아무나 디자인하는 것에 반대하는 사람도 있다. 또는 파파넥Victor Papanek, 크로스Nigel Cross, 마골린Victor Margolin처럼 누구나 디자인과 관련해 잠재 능력을 가지고 있으며 이를 실행할 수 있다는 견해를 가진 디자이너들도 있다. 필자는 서로 반대 입장을 취하는 이들이 디자인 전문가와 비전문가의 차이를 강조한다고 생각하지는 않는다. 오히려 디자이너로서 지녀야 할 태도가 문제이다. 디자인 전문가로서 실천적 지혜를 견지하지 못한 디자이너는, 디자인을 전공하지는 않았지만 일상에 유익하고 미학적·기능적·경제적·문화적 가치를 구현하기 위해 고민하며 제작하는 비전문가에 미치지 못할 것이다. 삶을 향상시키며 사회에 발전을 가져올 수 있는 창의적 발상은 누구나 할 수 있지만, 모두가 그것을 창조적 디자인으로 완성하는 것은 아니다. 그 과정에는 디자이너의 무수한 간섭이 있어야 한다. 완성 단계에 가까워질수록 고려해야 할 사항이 많이 발생하므로 디자이너의 심사숙고에 의한 선택과 판단이 요구된다. 기술, 마케팅 등의 산업 구조와 협업하는 것은 물론 계속되는 피드백 속에서 디자이너의 직접적·간접적 역할이 지속되는 것이다.

알맹이가 없는 무분별한 제작이나 보기에만 그럴듯한 인스턴트 디자인과 처음 등장한 기계로 대량 생산했던 산업혁명 초기의 조악한 디자인이 뭐가 다른가! 첨단의 시대 21세기에 19세기 말의 부적절함을 극복하기 위해 외쳤던 윌리엄 모리스William Morris의 디자인 공예 운동을

다시 주장해야 하는 것인가! 디자이너의 손으로 직접 간섭하며 작업해 완성도를 올리는 수공예 방식으로 돌아가는 극단적인 상황은 가능성이 없고 시대를 역행하는 우스운 이야기로 치부될 수 있다. 그러나 그 정신만큼은 되새길 만하다. 많은 사람들이 디자인의 이로움을 누릴 수 있어야 함을 표방했던 '선善으로서의 디자인 본질'을 되찾아야 한다. 우리는 디자인사에서 누구나 인정하는 괄목할 만한 변화와 성장을 이룩한 디자인 공예 운동과 바우하우스에서 인간에게 유익을 줄 수 있는 것을 찾으려고 끊임없이 노력했던 실천적 지혜의 흔적을 엿볼 수 있다. 그렇기 때문에 지금까지 영향력을 발휘하고 있고 되짚어보게 만드는 것이다. 사람의 손으로 만든 것이든, 기계를 긍정적으로 받아들인 것이든, 이런 것들은 단지 시대 상황에 맞는 방법론에 해당할 뿐이다.

　도구가 목적을 삼켜버린 현재 상황에서 이제 다시 디자인의 본질을 되찾아야 한다. 대다수 디자이너들은 이 점을 잘 알고 있을 것이다. 단지 눈앞에 닥친 상황 때문에 외면하고 있을 뿐.

참고문헌

김민수, 『디자인문화비평 01: 우상, 허상 파괴』, 안그라픽스, 1996.
박전규, 『아리스토텔레스의 실천적 지혜』, 서광사, 1985.
이수진, 「디자인 크리에이티비티의 수용과정과 공유에 관한 연구」, 홍익대학교 박사학위논문, 2008.
이수진, 「일상의 삶에서 인식하는 디자인 개념에 대한 조사」, 『디자인 상상, 그 세 번째 이야기』, 두성북스, 2010.
정경원, 『디자인경영』, 안그라픽스, 1999.
케빈 월, 박갑성 역, 『예술철학』, 민음사, 1992.
하비 몰로치, 강현주 · 장혜진 · 최예주 역, 『상품의 탄생, 그리고 디자인 이야기』, 디플, 2007.
Cyril S. Smith, *A Search for Structure: Selected Essays on Science, Art, and History*, The MIT Press, 1983.
Herbert A. Simon, *The Sciences of the Artificial*, The MIT Press, 1996, p.129.
Rhonda Rubinstein, "Designers on a Disk", *AIGA(American Institute of Graphic Arts)*, vol.12, no.1, 1994.
Richard Buchanan, "Design as a New Liberal Art, Strategies for Educating Designers in the Postindustrial Society",
　　　Conference on Design Education, 1990.

이진구
한동대 교수

Lee, Jin-Gu

홍익대학교 대학원에서 광고디자인과 광고홍보학 전공으로 석사·박사학위를 받았다. 대한민국산업디자인전에서 연 3회 기관장상을 수상하였고 그 외 다수의 공모전에서 입상하였다. 2005년에는 정부혁신세계포럼을 위한 공로로 대통령 표창을 받았다. 대한민국산업디자인전 외 100여 회 공모전에서 심사위원, 심사위원장을 맡았고, 아이치 엑스포 국제박람회 한국관 외장디자인, 강원도 평창 '알펜시아' 테마파크 공공 디자인, 환경디자인, 색채 디자인 등의 자문과 그 외 대통령자문 정부혁신지방분권위원회 홍보 자문위원, 대통령 직속 중앙인사위원회 홍보자문위원, 국가상징디자인공모전 운영위원장, 커뮤니케이션디자인협회 회장 등을 역임하였다. 현재는 한동대학교 산업정보디자인학부 정교수, 학부장, 디자인연구소장과 국가상징디자인연구협회 회장, 예술의 전당 디자인 자문위원, 대한민국산업디자인전 초대디자이너, 조달청 디자인 심의위원 등을 맡고 있다.

전통 속에 세계가 있다

정체성으로 모방을 벗자

한국의 IT 산업은 지금 중대한 위기를 맞고 있으며, 해외에서도 점점 외면을 당하고 있다. 애플은 국내 스마트폰 업체들이 자사 제품인 아이폰을 자꾸 베낀다고 불평하고 있다. 국내 스마트폰 마니아들뿐만 아니라 국내 스마트폰을 개발하는 전자 회사 디자이너들까지도 자사 제품이 아이폰 짝퉁이라며 자존심이 상한다고 말한다. 수출 호조라고 자랑하는 국내 자동차들의 스타일이나 기능은 어디선가 본 듯해 가만히 살펴보면 세계적인 명차들과 비슷하다. 디자인 교육과 실무를 오랫동안 해온 필자의 입장에서는 직접 관련이

없는데도 왠지 창피하다. 하긴 '나도 한때는 열심히 베꼈는데' 하는
생각에 절로 얼굴이 붉어지기도 한다. 왜 이런 일들이 벌어지고 있을까?
언제까지 이래야 할까? 그동안 우리는 창의성보다는 기능성에 집중하고,
정체성보다는 선진국에 대한 부러움이 앞서 자꾸 따라 하려고만 한 것
같다. 이제부터라도 우리의 정체성을 찾아보자. 자꾸 베끼지 말자. 우리
것도 가만히 들여다보면 정말 가치 있고 좋은 것이 많이 있을 테니까.

우리 사회의 화두 가운데 "국제화 시대에 경쟁의 원동력이 되는
것은 바로 그 국가의 정체성이다"라는 말이 있다. 날로 치열해지는 국제
경쟁에서 세계를 향해 문을 활짝 열고 세계 무대에서 역사의 주역으로
번영을 추구해 가려면, 우선 우리의 모습이 무엇인지를 확인한 다음
이를 바르게 다듬는 노력이 필요하다. 또 과거를 통해 현재를 진단하고
미래의 경쟁력으로 거듭날 수 있기 위해서는, 가치 있는 정체성을 찾고
이를 발전시킬 수 있는 능력이 필요하다. 이런 '국제화와 정체성'이라는
담론은 21세기의 사회상을 반영하는 대표적인 이슈다. 이제는 근대화의
담론이 가지고 있던 획일적인 세계화와는 대조적으로, 각 민족과 지역
문화의 정체성과 공동체의 다양한 문화적 경험 등을 더 중요시하고
있다. 이런 관점에서 그것이 가장 가치 있고 우수한 것임을 인정하게
될 때 '가장 지역적인 것이 가장 세계적이다'라는 명제를 가능하게 할
수 있다. 이것이 바로 가치관의 보편화다. 글로벌 시대에서 디자인의
경쟁력은 단순히 산업 기술을 바탕으로 한 생산이나 제품에 국한된 것이
아니라, 광의의 의미에서 보면 시대정신인 문화적 요인이 더 강조되고
있는 것이다. '문화에서 자유로운 세계적인 제품이나 디자인은 존재하지

이진구

않는다.' 결국 디자인과 문화는 서로 깊은 연관성이 있으며, 일상의
시각적인 환경과 제품은 모두 문화적인 전통을 지니고 있다. 오늘날
세계적으로 성공한 상품들은 대부분 뛰어난 전통적 문화 해석에 바탕을
둔 독창적인 디자인을 가지고 있다.' 이것은 상품 경쟁력의 근원이
디자인을 통한 문화 해석력에 있다는 것을 말해준다. 서구와 일본의
디자인이 세계 시장에서 각광을 받고, 명품이라는 브랜드의 상품성이나
가치가 세계인의 관심과 사랑을 받는 것은 독자적인 문화적 가치를
수반하는 그들만의 전통적인 디자인 정체성 때문이다.

정체성을 바탕으로 한 디자인 선진국의 몇 가지 특징을 보면,
영국 디자인의 일반적인 경향은 고품격을 지향하며 혁신적이다. 유럽
대륙과 동떨어져 있어서 자체적인 색채, 형태, 공간과 조합하는 경향을
지닌다. 영국 스타일이란 19세기 빅토리아풍만을 지칭하는 것이 아니다.
빅토리아풍을 창조해 낼 수 있을 만큼 지역 문화의 정체성이 강하기
때문에 20세기 이후 영국적인 혁신 디자인을 재구성할 수 있었던
것이다. 이탈리아의 디자인은 역사성을 통한 전통과 지역의 자연적
체험을 바탕으로 하며, 특히 색채 면에서 시대의 감각을 앞서가고
감성에 어필한다. 프랑스의 디자인은 표준화보다는 개인의 스타일링이
강조되는 자유를 지니며 예술적인 개성이 뚜렷하고 우아함이 있다.
독일의 디자인은 독일 공동체가 오랫동안 지향해 왔던 질서의 이미지를

1. 김민수, 「디자인의 문화적 의미와 역할: 세계화 시대의 디자인의 문화적 개념 정립을 위한 연구」, 『조형』, 19,
 서울대학교 미술대학, 1997, 73쪽.

지니는데, 합리성과 기능성이 돋보이는 고품질의 기술이 특징이다. 미국의 디자인은 미국 사회의 대중성에 걸맞게 매우 실용적이고 탁월한 품질과 서비스가 장점이며 단순하다. 일본의 디자인은 일본 문화가 그렇듯이 경박단소輕薄短小를 지향하며 정밀하고 섬세한 아름다움을 추구한다. 일본 문화는 1960년대에 서구에 소개되었는데, 이것이 일본의 평판을 높이고 일본 제품을 서구 소비자에게 수출할 수 있는 길을 열었다. 그런가 하면 프랑스의 문화적 이미지는 프랑스 상품에 고부가가치를 부여하는 데 크게 기여했다. 이처럼 산업 제품과 문화적 이미지는 깊은 연관성을 가지고 있다. 이런 선진국의 디자인은 모두 자국의 전통적인 민족적 감수성과 조형 의식의 바탕 위에 형성되었다. 현대 선진국의 디자인 경향을 살펴보면, 보편적인 감수성을 가진 디자인을 추구하기도 하지만 대부분은 지역적·문화적 특성이 배어나는 자국만의 디자인 특징을 지니고 있다.

　　1960년대 이후 우리나라는 서구 선진국의 문물을 엄청난 속도로 무분별하게 흡수했고, 그 결과 개발도상국의 표본적인 샘플이 될 만큼 초고속 성장을 이루었다. 근대 이후에는 미국화되는 것이 세계화라고 착각했고, 최근에는 중국화되지 않으면 불안한 듯하다. 하지만 아이러니하게도 이것 때문에 많은 문제가 발생하고 있다. 그럴듯해 보이는 강대국이나 선진국의 문물을 무차별적으로 받아들이다 보니, 우리 문화는 국적 불명의 무개성이 마치 개성인 것 같은 형태가 되어버린 것이다. 이러니 이제 반대로 우리의 것을 찾자는 목소리가 점점 높아지고 있는 것은 어쩌면 필연적인 현상이다. 현재 디자인

　이진구

필드에서 새로운 표현으로 널리 활용되는 전통적인 표현 기법 중 하나인 캘리그래피_{calligraphy}²가 그 좋은 예라고 할 수 있다. 이외에도 우리 주변을 잘 살펴보면 한국만이 가지는 독특한 전통미의 예를 얼마든지 찾을 수 있다. 이제부터라도 그 특징들을 찾아내서 잘 가꾸고 다듬으면 디자인 선진국으로 가는 데 필요한 미래의 경쟁력이 될 수 있을 것이다. 비록 열악해 보이더라도 우리의 전통적인 가치 안에서 핵심적인 디자인 조형을 찾아내 미래의 가치로 바꿔낼 수만 있다면, 이는 공감할 수 있는 가장 한국적인 디자인이자 글로벌 환경에서도 우리의 전통을 세계화할 수 있는 차별화되고 가치 있는 디자인 경쟁력이 될 수 있을 것이다.

이제부터는 코리안 캘리그래피라고 부르자

한국의 전통적인 조형미는 우리만의 고유한 선과 색채, 그리고 여백의 미에서 특징적으로 나타나는데, 그중에서도 선의 미학이 가장 강조되고 있다. 다시 말해, 한국의 전통을 연구하는 학자들 중 많은 이들이 '한국의 전통미는 선의 미다'라고 주장하고 있다. 한국적인 선의 미학은 크게 네 가지 특징으로 나눌 수 있는데, 자연의 곡선(흔히 접할 수 있는 부드러운 한국적 자연의 곡선), 원형의 선(바가지, 바위, 연꽃, 초가지붕, 야산의 능선, 금줄 등에서 볼 수 있는 선), 비飛의 선(한국 건축 처마의 형태나 전통

2. 캘리그래피란 손으로 쓴 글씨를 말한다. 즉, 모필 문자를 조형적으로 아름답게 묘사하는 기술로, 서예로 번역하기도 한다. 명확한 디자인 의도와 콘셉트에 맞는 손맛을 부여해 손으로 직접 쓰면서 느끼는 인간의 다양한 감정과 사상을 표현할 수 있다.

문양 등에서 발견되는 비상하는 형태의 선), 그리고 캘리그래피의 선이다. 이 중 현재 디자인 분야에서 유행처럼 활성화되고 있는 캘리그래피(그림 1)는 대부분 붓에 의한 자유로운 추상 형태로 서체와 이미지가 표현되기 때문에, 어떤 일정한 형식이나 틀을 가지지 않고 작가의 개성, 능력, 호흡이 고스란히 묻어나 보는 이에게 친밀감을 주는 매력이 있다. 또 문자나 이미지 주변에 형성되는 경계면의 질감(농담, 번짐, 거친 붓 자국 등)은 자연스러움과 모호함으로 형상되어 단정할 수 없는 효과와 여유를 보여주는데, 이것이야말로 자연스러운 인간미의 극치라고 할 수 있다. 미술사에서 카메라의 출현이 사실적인 표현보다는 화가의 내면을 표현하도록 만들었다면, 디자인 세계에서는 컴퓨터의 출현이 테크놀로지에 연연하기보다는 디자이너의 개성과 인간미가 넘치는 자연스럽고 따뜻한 디자인을 요구하고 있다. 이런 관점에서 디지털과 아날로그의 경계를 자연스럽게 허물 수 있으며 디지털 환경에서도 전통적인 스타일을 강하게 어필할 수 있는 표현 중 캘리그래피만큼 효과적인 기법도 극히 드물 것이다.

아직까지 국내에서는 일본이나 중국 등에 비해 캘리그래피가 그리 활성화된 분위기가 아니어서 규정된 틀과 체계가 미약하다. 이 분야에서 과감한 시도를 하려 한다면 많은 시행착오를 겪을 수 있다. 하지만 이를 역으로 생각하면, 계속 발전하는 분야이기 때문에 더 많은 가능성을 가지고 있다고 볼 수 있다. 보통 서예라 하면 딱딱하고 재미없다는 것이 일반적인 관념이다. 하지만 현대적인 감각의 비주얼이 붓이 화선지를 거쳐 갈 때 생기는 동적 느낌, 번짐 효과, 농담 등과 잘 조화된다면

이진구

독특한 분위기를 만들어 진부함은 사라진다. 디자인 분야에서 붓을 이용한 캘리그래피는 한국, 중국, 일본을 중심으로 활용되고 있으며, 이미 오래전에 중국에서 주변국으로 전래되어 각기 발전되었다. 특히 디자인이 일찍 산업과 일상에 도입된 일본에서는, 우리보다 훨씬 오래전부터 디자인 전반과 간판, 일상에 이르기까지 캘리그래피를 널리 활용해 왔다. 그들은 자국의 국력과 문화력을 바탕으로 세계 무대에서 모든 오리엔탈 스타일은 곧 재패니즈 스타일이라고 홍보하고 있으며, 모든 캘리그래피는 재패니즈 캘리그래피라고 주장하고 있다. 좀 늦은 감은 있지만 우리 역시 오래전부터 이어온 한국적 캘리그래피를 더욱 활성화하고 발전시킬 필요성이 절실하다. 이미 조선 시대 정통 회화나

01 코리안 캘리그래피

민화(특히 문자도)에서 현란한 선의 움직임, 자연과 합일하는 선, 격조
높은 선, 거친 먹선, 간략한 먹선, 가냘픈 선, 직선적인 필선, 날렵한
필선 등 한국적 캘리그래피의 선이 잘 나타나 있다. 이제부터는 단순히
캘리그래피라 부르지 말고 '코리안 캘리그래피'라고 부르자.

한국적 디자인의 정체성 제안: 버내큘러

버내큘러vernacular란 엘리트의 고급문화가
아니라 서민의 특정 문화나 지역, 집단생활 속에서 과거로부터 자연
발생적으로 생긴 일상 언어나 향토적인 스타일을 말한다. 즉, 서민들
사이에서 자연적으로 생겨난 민속공예 또는 민속예술을 가리킨다.
지금까지 버내큘러 디자인은 그 가치를 찾아보기도 전에 모더니즘적
가치의 기준 아래 저급한 문화 환경에서 생긴 열악한 디자인이라는
선입견으로 과소평가되어 왔다. 하지만 버내큘러 디자인은 세계적으로
실용적이고 유기적이며 각국의 전통 고유의 조형을 찾아낸다는 점에서
디자인에 시사하는 바가 크고, 과학기술의 접목과 더불어 현대 디자인의
경쟁력으로 서서히 인식되고 있다. 현대 디자인의 개념은 산업혁명
이후 예술과 산업 기술의 결합을 바탕으로 서구에서 먼저 출발되었다.
그러므로 그들의 가치관 속에서 한국 디자인 고유의 정체성을 찾지
못하고 전통적인 가치를 외면한 채 정상적으로 발전하지 못했다고
할지라도, 우리의 전통적인 버내큘러 작품 속에는 현대 디자인의 뿌리로
연결될 수 있는 여러 요소가 분명히 존재한다. 따라서 한국적 버내큘러
디자인의 가치를 현대 디자인 선상에서 파악하고 바람직한 방향을

이진구

제시하는 것은, 전통문화의 특수성을 보전한다는 점뿐만 아니라 오늘날 국제적으로 또 하나의 관점에서 디자인 경쟁력의 해결점을 찾는다는 점에서도 매우 중요하다.

베네큘러 디자인은 미학적인 세련미는 덜할지라도 나름의 인간미를 가진다. 예컨대 재래시장의 이발소 간판이나 옛날 영화 포스터, UN 성냥 패키지처럼 조악하지만 나름대로 고민의 흔적이 역력한 시각적인 특징이 있다. 그런 것들에는 아름다움에 대한 진지한 고민이 담겨 있다. 베네통이 후원한 『컬러스Colors』의 편집장이었던 디자이너 티보 칼맨Tibor Kalman은 기존 디자이너들의 거만한 이론과 멋을 잔뜩 부린 엘리트주의를 비꼬면서 이른바 '비디자인non-design'을 주장했다. 그는 "나는 예쁘고 완벽한 것보다는 서툴어도 인간미가 깃든 것에 더 흥미를 느낀다. 왜냐하면 거기에는 아름다움에 대한 진정한 고민이 담겨 있기 때문이다. 그동안 직업적인 그래픽 디자이너들은 기교가 없다는 이유로 이런 것들을 외면해 왔다. 하지만 내게는 아름다워 보인다. 그곳에 사는 사람들만이 이해할 수 있는 정서가 담겨 있기 때문이다"[3]라고 말하며 버내큘러 디자인을 실천했다. 대넌 딘Danon Dean은 버내큘러를 'native(선천적인, 타고난)'와 'indigenous(토착의, 고유한)'로 규정했는데, 이 두 단어에는 천진난만한, 특정 분야에 경험이 없는, 지역 고유의, 자생의 등의 뜻이 담겨 있다. 디자이너가 사용하는 버내큘러는 '모더니즘의 자기 검열 스타일에서 자유로운, 즉 교육으로 길들여지지 않은 감수성과

3. 이원제, 『티보 칼맨, 디자인으로 세상을 발가벗기다』, 디자인하우스, 2004, 83쪽.

자연스러움'을 일컫는 일상적 용어가 되었다. 또 모든 하위문화가 갖는
계급적 특성, 고급문화와 하위문화가 공존하는 특성 등을 포함하는
일종의 포스트모더니즘적 경향이기도 하다.[4]

FTA 협상으로 논란이 된 스크린 쿼터제 때문에 미국의 영화
산업이 국내에 별 저항 없이 들어오고 있다. 심각한 것은 그 이면에
깔린 미국적 사고방식과 문화가 여과되지 않고 우리 일상에 파고들게
되었다는 점이다. 이처럼 문화는 21세기 디자인의 키워드이자 보이지
않는 뿌리이고 경쟁력이다. 세계 경제를 선도하는 나라들은 모두
자국의 강력한 전통적(버내큘러적) 문화 이미지를 가지고 자국의 기업이나
제품을 통해 그 흐름을 선도하고 있다. 문화적 이미지는 경제적인
수치처럼 계량화할 수는 없지만, 선진국의 문화적 이미지를 살펴보면
그것을 구체적으로 인지할 수 있다. 문화는 '삶의 양식'뿐만 아니라
어떤 집단의 일부분에서 공유하는 가치와 행동 양식이다. 이런 공유
문화[5]는 다양한 일상 문화로, 공동체의 모든 구성원이 그들의 학력, 직업,
나이 등과 관계없이 집단 정체성을 유지할 수 있게 해주는 최소한의
보편적 지식이다. 또한 공유 문화는 일상 문화 중에서도 집단 정체성을
확인해 줄 수 있는 최소한의 보편적 기층문화다. 디자인이 발전된

4. Barbara Glauber, *Graphic Design and the Vernacular*, N.Y.: The Herb Lubalin Study Center of Design and
 Typography, 1993, p.153.
5. 한 대중적인 집단이 다른 집단과 대비해서 가지는 가치나 행동 양식을 의미할 때, 또는 한 집단 안에서
 '대중'적인 것과 대비되는 '고급'문화를 의미하는 문예, 예술 창출의 의미로 쓰일 때, 둘 중 어느 의미건 문화는
 어떤 집단이 다른 집단과는 다른 것을 공유하거나 느끼는 것을 말한다. 원용진, 「문화주의와 대중문화론」,
 강현두 편, 『현대사회와 대중문화』, 나남, 1998, 520~521쪽.

나라는 국민의 문화적 수준이 높은 것이 공통적인 특징이다. 그리고
이 나라들은 대부분 디자인을 국가의 중요한 수단으로 인식하고, 그들
나름대로 다양한 분야의 전통적인 버내큘러를 바탕으로 적극적인
정책을 펼치며, 시대적인 변화에 부응하는 디자인 진흥 정책을 전개한다.
그런가 하면 새로운 디자인의 가능성으로 주목받고 있는 새로운 시대의
디자이너들은 세계적인 스타일의 디자인을 자국의 버내큘러 스타일로
변형시켜 세계화를 시도하고 있다. 이와 같이 버내큘러 디자인은 먼저
각 지역이나 전통을 바탕으로 출발해 세계화 속에서 점차 그 경쟁력을
높여가고 있다.

전통적이고 지역적이며 민족적인 스타일이 창조되는 한국적
버내큘러 디자인의 특징은 다음과 같이 분류할 수 있다.

첫째, 전통적이고 저급한 형태를 활용한 버내큘러이다. 현대
모더니즘 디자인의 기계 미학과 질서에서 벗어난 원초적 이미지나
저급한 형태를 차용하거나, 저급 디자인과 고급 디자인을 결합함으로써
버내큘러 익살(유머)을 얻을 수 있다. 즉, 미적이나 시각적으로 저급한
것을 차용함으로써 고급한 형식과 차별화해 효과적인 전달력을
가지게 만드는 것이다. 저급 형태를 차용할 때는 전문 디자이너의
역할이 중요하다. 의도된 어설픔, 의도된 촌스러움 등은 익살의 매력을
발산시킨다. 모더니즘 디자인의 이성적 이상향에 의해 획일적으로
평가절하된 것들을 새로운 취향으로 재인식해 정신적 즐거움(익살)을
준다. 시대적으로 또는 과학기술적으로 낙후된 기술의 이미지를
차용한다든가 고급스러움에서 파생된 듯한 저급함을 혼합함으로써,

02 전통적이고 저급한 형태를 차용한 버내큘러

위계질서에 반하는 행위로 새로운 미적 감각을 자극하기도 한다. 저급한
차용의 대상인 세련되지 못한 이미지나 근대사를 담은 준골동품들은
과거에 대한 묘한 향수와 정감을 일으킨다. 예를 들면 옛날 가수의
레코드 재킷, 1960~1970년대 초등학교 교과서, 빛바랜 흑백사진, 옛날
영화 포스터, 검은색 교복, 예비군복, 구식 전화기, 선풍기, 축음기, 어린
시절의 딱지, 종이 인형, 구슬, 큰 성냥갑, 교모, 복고풍 패션 등이다(그림
2). 이런 것들에서 촌스러움과 저급한 형태에 대한 우월감, 향수 등 묘한
정신적 즐거움과 유머를 느낄 수 있고, 일상에서 일탈한 듯한 해방감도
느낄 수 있다. 또 키치Kitsch[6]적 요소를 차용할 수도 있다.

이진구

03 친숙한 과거: 어색함
04 친숙한 과거: 의도된 촌스러움.

6. 키치는 20세기 들어 보편적으로 사용되기 시작한 현대적인 용어로, 원래 독일어다. 키치는 예술을 포함한
문화 영역에서 천박하고 유치하며 기만적인 것을 포괄하는 용어로 사용되고 있다. 이는 대중적이고 상업적인
예술과 원색적인 화보의 문학지, 잡지 표지, 일러스트레이션과 광고, 선정적인 저급 소설, 만화, 유행가, 탭댄스,
할리우드 영화 등에서 볼 수 있다. Clement Green, "Avant-Gard and Kitsch", *Partisan Review*, IV, no.5, New
York, Fall 1939, pp.34–49.

둘째, 친숙한 과거로 돌아가는 것이다. 친숙한 과거의 한 시절로 돌아간 듯한 감정을 유발시켜, 문화적 감수성을 자극하고 정신적 즐거움을 느끼게 한다. 기능적인 것과 합목적적 논리에 익숙해진 모더니즘 디자인 사고에서 벗어나, 가장 원초적이고 감각적인 접근을 통해 감성적인 만족감을 유발하는 것이다. 유년 시절에 익숙했던 시각적 경험을 차용해 그때의 눈높이로 돌아가게 하기도 하고, 완벽함과 세련됨을 해체하여 원초적으로 변화시키기도 한다. 과거의 친숙한 재료, 질감, 시각물, 제품, 환경을 차용하거나, 어설픈 표현을 재현해 의도적인 어색함(그림 3)이나 촌스러움(그림 4), 과거의 생활 패턴을 연출한다. 키덜트kidult, 신파조 영화, 흘러간 가요, 교복을 입던 시절, 가난했던 시절의 이미지를 광고 표현 등에 활용한다. 이렇게 복고적인 광고 표현을 사용할 뿐만 아니라 옛날에 제작·방영된 흑백 광고를 재활용하기도 한다.

셋째, 과거의 전통 양식을 차용한 버내큘러 디자인이다. 현대 디자인의 개념이 정착되기 이전의 예술 양식뿐만 아니라 전통 조형 양식, 역사적 사건, 작품, 민화 등에 나오는 고유한 양식은 독특하고 개성적이며, 창조적인 한국적 버내큘러의 특징을 가지고 있다. 역사적 인물, 독특한 개성을 가진 과거의 인물 등도 디자인 아이디어로 활용할 수 있다(그림 5).

넷째, 지역 특유성을 활용한 버내큘러이다. 일정 지역의 특수성, 즉 풍속, 의상, 주거 형태, 옛 그림 등을 통해 느낄 수 있는 원초성과 통속성을 활용할 수 있다. 어느 지역에 국한된 이미지, 예를 들면

이진구

05

06

07

05 과거의 전통 양식

06 지역의 특유성

07 전문 디자이너에 의한 전통의 재해석

전통 속에 세계가 있다

제주도의 특수성, 안동 하회마을, 경주의 전통 이미지, 민속, 전통문화, 시골 이미지 등 지역 특유성을 느낄 수 있는 것을 차용해 버내큘러의 특징을 가진 디자인으로 재창조할 수 있다(그림 6).

다섯째, 전문적인 디자이너에 의한 전통의 재해석이다. 현대의 정규교육을 받은 디자이너가 전통적인 하위문화를 찾아내 현대적인 패러다임과 트렌드에 맞게 재해석한 디자인이다. 이는 발전적인 버내큘러 디자인 관점에서 볼 때 매우 중요한 일이며, 디자인 전문가의 시각으로 전통의 숨겨진 가치를 발견하고 계승·발전시킨다는 의미에서 매우 가치 있는 일이다(그림 7).

문화의 발전 과정을 보면, 새로운 시대가 한계에 도달하거나 세기말처럼 절망적 상황에 처했을 때 복고주의가 나타나는 경향이 있다. 미래에 대한 불안 심리의 반작용으로 과거로 회귀하기를 기대한다든지, 어떤 지역이나 시대에 대한 향수를 통해 즐거움을 느끼고 위로를 받는다든지 하는 것이다. 과거는 향수의 대상이 될 수 있다. 즉, 과거의 일상은 오늘날의 버내큘러가 될 수 있고, 오늘날의 일상은 미래의 버내큘러가 될 수 있는 것이다.

우리가 형태적·형식적 차원에서 전통의 순수성에 별다른 가치를 부여하지 못하고 그것을 현재의 일상으로 전이시키지 못하는 동안, 우리의 '색동색'은 이미 다른 나라에 의해 의장 등록되어 상품화되었다.[7] 색동색을 우리의 것이라고 주장하기 위해서는 이를 능동적으로

7. 김민수, 『21세기 디자인 문화 탐사』, 솔, 2002, 57쪽.

08 색동의 재해석

현대화시키고 계승·발전시킬 필요가 있다(그림 8). 한국의 전통색인
백색과 오방색의 미학은 근대 서구의 모더니즘 미학과 관계가 없으며,
오히려 한국의 전통적인 색채 미학과 관계되어 있다. 백색으로 구성된
옷, 황토의 농촌 풍경, 초록색에 대한 무덤덤한 감성, 적색에 대한
선호도 등 이 모든 것이 서구 모더니즘 미학과 충분히 차별화된 한국
버내큘러 미학의 패러다임이다. 근대 서구가 백색의 순수한 감성을 통해
약품을 만들었을 때 한국 의약품은 한국의 땅, 즉 자연의 색인 고동색
약품을 만들었다.[8] 이는 한국의 문화 공동체가 지닌 버내큘러 디자인의

8. 신항식, 『디자인 이해의 기초이론』, 나남, 2005 참조. 우황청심환과 같은 한국적 약품의 색깔은 땅의 색채를
 모방하고 있다.

가능성을 더욱 높여주는 것이다.

　세계의 디자인이 '국제화 시대, 경쟁의 원동력이 되는 고유의 국가 정체성'이란 화두로 경쟁하게 된 지는 이미 오래다. 디자인은 21세기 글로벌 스탠더드의 키워드로 거론되어 부가가치 창출의 핵심 코드로 자리를 잡았다. 최근 50여 년간 쏟아져 들어온 디자인이라는 외래문화의 개념 속에서 우리는 정체성을 잃고 방향도 가늠하지 못한 채, 우리 전통문화의 기반이 흔들리는 것을 대책 없이 바라보기만 할 뿐이었다. 그러나 오늘날의 상황은 크게 다르다. 이미 고유한 지역적·국가적 특성은 정체성이란 이름으로 재조명되는 추세다. 우리 고유의 특성을 제대로 발굴하고 그것을 소중한 가치로 디자인에 도입하지 못하면, 타민족·타국가의 디자인 가치로 전환되어 엄청난 부가가치를 잃게 될 뿐만 아니라 무형적·미적 잠재 자원을 고스란히 빼앗기게 될 수도 있다.

　버내큘러 디자인은 한국의 자연환경, 역사, 종교, 철학, 정신과 사회, 문화적 측면으로 의식주 전반에 걸쳐 표출된 대중적인 디자인이다. 오늘날 한국의 디자인 조형미를 계승하고 있는 미학적 정체성은 전통성으로 회귀해야 한다고 말할 수 있다. 21세기에 대두되는 글로컬리제이션glocalization의 '가장 지역적인 것이 가장 세계적이다'라는 명제에서 볼 때 버내큘러 디자인이 새로운 창조적 가치를 지닌다는 뜻이다.

　세계화는 한국적인 것을 모두 버리는 것이 아니라, 세계적인 시각에서 한국적인 것을 되살리는 일이다. 재발견된 한국적 미학은 진정한 세계화를 위한 발판이 될 것이다. 우리 디자인이 세계 무대에서

　이진구

경쟁력을 가지려면, 한 지역이나 국가의 문화적 정체성이나 특수성에
바탕을 둔 고유한 자주성이 표현되어야 하며, 이를 바탕으로 세계적인
가치의 보편성과 시대성을 표출해야 할 것이다. 한국 버내큘러 디자인의
가치는 수동적으로 서구의 근대 모더니즘을 좇는 것이 아니다. 오히려
민족적 조형의 정체성과 지역의 특성을 다시 찾아 이를 세계 시장에서
당당하게 검증받는 것이 될 것이다.

장인규 홍익대 대학원 교수

Jang, In-Gyoo

홍익대학교와 대학원에서 시각디자인을 전공하였고 미국 UCLA Film & TV과에서 애니메이션 석사학위를 받았다. 졸업 후
드림웍스에서 3D 아티스트로 근무, 각종 영화사와 게임 회사에서 수석 아티스트로 활약하다가 2년 전에 귀국하였다. 지금은
홍익대학교 영상대학원 디지털애니메이션과 부교수로 재직 중이며, 얼마 전 정부에서 주최한 스토리 공모전에 당선되어
아마도 올해부터는 꿈에 그리던 장편 애니메이션을 본 격적으로 제작하게 될 것 같다.

뽀로로의 우성인자

뽀로로 대통령의 인기가 식을 줄 모른다.
뽀로로는 이제 우리나라의 울타리를 넘어 세계 110개국에 수출되고
있으며, 프랑스 어린이들도 뽀로로를 보기 위해 이른 아침에 일어난다고
한다. 정부는 뽀로로를 캐릭터 산업의 표본으로 삼고 이를 적극
장려하는 정책을 발표하는 한편, 뽀로로를 기념하는 우표까지 발행했다.
또 매체마다 뽀로로의 자산 가치가 5000억 원이 넘는다느니, 디즈니에서
1조 원에 인수 제안을 했다느니 하는 말로 시끄럽기도 했다. 물론
디즈니의 1조 원 매입설은 그냥 해프닝으로 끝났지만, 어쨌든 뽀로로의
인기를 엿볼 수 있는 단면이라 할 수 있다.

그런데 왜 유독 뽀로로만 인기가 있는 것일까? 지난 수년 동안 애니메이션 업계가 하나같이 죽을 쑤고 있을 때도 뽀로로만 혼자 승승장구했다. 많은 애니메이션 스튜디오가 이 같은 현상에 고무되어 너도나도 뽀로로를 벤치마킹하고 비슷한 작품을 무수히 쏟아냈건만 성과는 그리 신통치 않았다. 〈냉장고 나라 코코몽〉, 〈로보카 폴리〉 등 몇몇 회사의 작품들이 선전하고 있긴 하지만 뽀로로의 인기와는 견줄 수 없다. 이유가 뭘까? 캐릭터 디자인이 훌륭해서? 스토리가 좋아서? 아니면 애니메이션 동작이나 연기가 훌륭해서? 이 중 어느 하나 중요하지 않은 것이 없겠지만 꼭 집어서 한 가지만 꼽으라면 그것은 과연 무엇일까? 실제로 우리 학과에는 〈냉장고 나라 코코몽〉 제작에 직접 참여하는 학생이 둘이나 있다. 그래서 필자는 뽀로로와 코코몽의 차이점을 직접 물어보았다. 한 학생은 별 차이가 없으며, 오히려 코코몽이 더 우수한 것 같다고 대답했다. 다른 학생도 별 차이를 못 느낀다고 했다. 필자는 그들의 얼굴에서 '타도 뽀로로!'라는 의지에 찬 표정을 읽을 수 있었다. 과연 그럴까? 코코몽이 더 우수한데, 왜 뽀로로가 더 성공했을까? 그래서 〈냉장고 나라 코코몽〉과 〈뽀롱뽀롱 뽀로로〉 사이에 과연 어떤 차이점이 있는지 비교해 보기로 했다. 물론 마케팅 부분도 중요하지만, 여기서는 마케팅을 제외한 순수 창작 요소만을 분석해 보았다.

캐릭터 디자인

〈뽀롱뽀롱 뽀로로〉에 나오는 주인공 뽀로로는 디자인적 측면에서 봤을 때 그다지 세련된 디자인이라고 볼 수는 없다.

처음 뽀로로를 접했을 때의 첫인상은 미안하지만 그리 좋지 않았다. 미국에 있을 때 유아용 애니메이션 제작에 관심이 많았던 후배가 찾아와 요즘 굉장히 뜨는 캐릭터라며 뽀로로 그림책을 보여주었는데, 솔직히 좀 실망스러웠다. 누구나 생각할 수 있는 평범한 디자인이었고, 마치 아르바이트 학생이 만든 것처럼 소박한 느낌이었다. 게다가 다분히 한국적 정서가 배어 있는, 말하자면 '한국 스타일'이었다. 솔직히 그때까지만 해도 뽀로로가 전 세계적으로 어린이들의 사랑을 받게 될 줄은 꿈에도 몰랐다. 이것은 필자만 그런 것이 아니라 디자인을 한다는 사람들이 대부분 공감하는 내용이다.

캐릭터 디자인은 사람의 눈을 사로잡는 중요한 요소이다. 하지만 디자인의 세련됨과 어린이의 선호도가 꼭 일치하지는 않는다. 아이들의 미적 취향은 가끔 이해하기 어려울 때가 있다. 아이들은 왜 유치찬란한 천연색 쫄쫄이 유니폼을 착용한 파워레인저에 열광하는지, 유치하고 조악한 변신 로봇을 왜 그리 좋아하는지, 다른 아이들이면 몰라도 내 자식까지 좋아 죽는다고 할 때엔 속이 좀 상한다. 미국에서는 한때 바니Barney라는 핑크색 공룡이 어린이들의 마음을 사로잡은 적이 있었다. 3~4세 어린이라면 누구나 한두 개쯤 가지고 있을 정도였다. 진한 핑크색 몸통에 연두색 배를 한 인형인데, 디자인이 촌스럽기 그지없어 당최 사주기가 싫었던 기억이 있다. 기왕이면 디자인이 잘된 것, 세련된 것을 사주고 싶은 것이 부모의 마음인데, 아이의 취향은 부모와 사뭇 다르다.

캐릭터 디자인의 세련됨이 애니메이션의 성공을 좌우한다면 차라리 〈냉장고 나라 코코몽〉이 더 성공을 해야 마땅하지 않나 생각한다. 다분히

주관적이긴 하지만, 코코몽은 뽀로로와 비교해 볼 때 더 세련된 모양새를 하고 있다. 머리와 몸의 비례(1:2.3)라든지, 첫눈에 각인되는 귀엽고도 장난스러운 얼굴, 조그만 비엔나소시지를 원숭이와 매치시킨 아이디어도 참 재미있다.

그렇다고 뽀로로의 캐릭터 디자인이 좋지 않다는 의미는 아니다. 얼굴은 착하고 순하게 생긴 동시에 코믹하다. 어린 펭귄의 우스꽝스러운 이미지를 그래픽으로 잘 단순화시켜 귀여운 가분수 인형처럼 디자인되어 있다(머리:몸=1:0.9). 전체적으로 봤을 때 유아들이 좋아할 만한 친근한 디자인이다. 또 주변 캐릭터들이 주인공과 차별화되어 제 역할을 하고 있다. 흑백 실루엣으로 바꾸어놓았을 때 서로의 캐릭터가 구분되어야 하는데, 뽀로로와 주변 친구들은 그런 면에서 매우 잘된 디자인이라고 볼 수 있다. 유아용 애니메이션 중에는 예쁜 외형을 갖춘 데 비해 이런 기본적 룰을 지키지 않는 사례가 종종 있다. 예를 들면 〈후토스〉가 그렇다. 모든 캐릭터가 색깔만 다를 뿐 생김새가 비슷해 실루엣만 보면 구분하기가 힘들다. 이런 경우, 그 한계성 때문에 연출의 어려움을 겪을 수 있을 뿐만 아니라 시각적으로도 지루한 느낌을 줄 수 있다. 〈후토스〉 외에도 많은 유아용 애니메이션이 이런 실수를 저지르고 있다. 캐릭터의 기능적인 면을 전혀 고려하지 않은 채 귀엽고 예쁘기만 한 몰개성 캐릭터가 얼마나 많은지, 보기에 안쓰럽기까지 하다.

코코몽 또한 뽀로로처럼 기능적인 면에서 괜찮은 디자인이라고 할 수 있다. 캐릭터들이 제각각 다른 크기와 모양을 갖추고 있어 서로를 부각시키고, 음식과 동물을 결합해 어린이에게 신기하고 친근한

장인규

느낌을 주려 했다. 다만 아쉬운 점이 있다면 코코몽의 태생이 왜 하필 소시지인가 하는 점이다. 소시지에서 원숭이로 변하는 과정에서 소시지의 성질과 원숭이의 성질이 어떤 관계가 있는지, 아니면 단지 모양의 유사성 때문에 그렇게 만든 것인지는 정확히 알 수 없으나, 재료의 성질이 본래 갖고 있는 상징성이 내포되어 있는 것 같지는 않다. 그렇다면 소시지가 원숭이일 필요도 없는데 왜 구태여 소시지를 선택했는지 안타깝다. 요즘 같은 웰빙 시대에는 가공식품을 가급적 멀리하려는 부정적 성향이 팽배한데, 주인공을 '건강 음식'이라는 긍정적 이미지와 부합시킬 수 없는 딜레마에 빠지고 말았다. 필자가 어릴 때만 하더라도 소시지는 최고의 도시락 반찬 중 하나로 꼽혔지만, 지금은 먹지 말아야 할 식품 대상 1호가 되어버렸다. 한마디로 시대를 잘못 태어난 영웅인 셈이다. 또 '파닥'이라는 캐릭터가 나오는데, 닭 날갯짓의 의태어와 관련지어 파가 닭으로 변신했다는 아이디어는 일차적으로 재밌어 보인다. 그러나 이를 해외에 소개한다면, 그 근본 취지가 무색해진다. 왜 파가 닭으로 바뀌어야 했는지 설명할 길이 묘연해지는 것이다. 다른 캐릭터들도 이와 대동소이한 문제를 안고 있다.

'두리'는 하마인데, 몸통은 무이고 머리는 버섯이다. 힘이 세고 덩치는 산만 한데 그림을 좋아해서 항상 그림을 그린다. 왜 하필 그림을 그리는 캐릭터로 설정했을까? 무와 버섯은 스태미나 음식이니 힘을 쓰는 기능을 해야 마땅한데, 엉뚱하게 그림을 그리다니 마치 난센스 퀴즈 같다. '돼지 삼형제'는 완두콩이 변해서 돼지가 되었다. 왜 하필 완두콩이 돼지가 되어야 했는지도 미스터리다. 게다가 완두콩은 건강을 상징하는 건전한

이미지인데 철부지 악동 노릇을 하고 있다. '새치미'는 삶은 달걀이 토끼로 둔갑한 것이다. 얼굴은 삶은 달걀 같은데 몸통과 귀는 어디서 온 건지 모르겠으며, 모양은 둘째 치고 삶은 달걀이 갖고 있는 성질과 무관한 행동을 한다. 달걀은 잘 상하는 성질이니 차라리 돼지 삼형제의 방귀 개그를 새치미가 하는 것이 적합하지 않나 싶다. '아글'은 오이가 변해서 된 악어인데, 꼬리가 없어서 악어 같지가 않다. 아마 오이가 악어가 된 것은 표면의 유사성 때문일 것이다. 그런데 아글은 도대체 어떤 근거로 요리를 하게 되었을까? 오이의 속성처럼, 겉은 거칠되 속은 한없이 연한 역할을 했으면 좋았을 것 같다. '케로'는 당근이 변해서 당나귀가 된 것이다. 당나귀가 당근을 좋아하니 이 중 제일 근거가 있는 캐릭터이며, 직업은 농사꾼이다. '토리'는 도토리 새다. 이 캐릭터도 한국말에서 이름을 따왔기 때문에 외국인에게 설명하기 곤란하다. 공부를 제일 많이 하는 캐릭터인데, 왜 이리 설정했는지 궁금하다. '오몽'은 코코몽이 데리고 있는 개다. 새우가 변해서 개가 되었는데, 이 역시 왜 하필 새우인지 모르겠다.

이처럼 재료의 기본 성질을 무시하고 단순히 겉모습만 차용한 것은 다소 실망스러운 처사이다. 만약 재료가 가지고 있는 속성을 제대로 살렸더라면, 그리고 그것이 행동이나 성격으로 표출되었다면, 굉장히 재미있는 상황으로 전개될 수 있었을 것이다. 하지만 이런 전개는 어디에도 보이지 않는다. 단순히 모양이나 색깔의 유사성에 따른 변형이라면, 과도한 변형 때문에 그 연관성을 잃어버렸다. 개연성을 부여하기 위해 얼음물고기를 등장시키고, 얼음물고기가 신비의 힘으로

채소를 동물로 변하게 한 다음, 이들을 냉장고 나라로 안내한다는
설정은 오히려 구차스럽다. 3~4세용 애니메이션은 될 수 있으면 간결한
플롯이어야 하는데 설정이 너무 복잡하다. 차라리 냉장고 문을 열면
바로 냉장고 나라가 펼쳐지고, 그 안에 캐릭터들이 자연스럽게 살고
있다는 설정이었으면 좋았을 것 같다. 그랬더라면 일일이 변하는 과정을
보여주지 않아도 되었을 것이다. 이렇게 불편한 요소들이 은연중에
스토리텔링을 복잡하게 만들고 있는 것은 아닌가 싶다. 반면 뽀로로는
일일이 설명할 필요가 전혀 없으므로 이야기를 만들 때 그만큼
자유롭다.

배경

　　　　　뽀로로는 펭귄이 살기에 적합한 겨울 나라에
살고 있으며, 그 나라는 사시사철 눈으로 덮여 있다. 이 점은 아이들이
집중하기에 상당히 좋은 조건이라 할 수 있다. 왜냐하면 하얀 바탕에서는
캐릭터들이 자연스럽게 돋보이기 때문이다. 〈포코요〉라는 유아용
애니메이션을 관찰해 보면 바탕이 철저히 배제되어 있어 아이들이
캐릭터에 더 집중할 수 있는데, 뽀로로도 이와 같은 효과라고 생각된다.

　코코몽은 냉장고 나라가 배경이다. 하지만 좁고 삭막한 냉장고
안에선 별로 할 게 없었는지 정작 캐릭터들은 따뜻한 나라로 이주해서
산다. 아마 '싱싱고'를 표현하려 했나 보다. 해도 있고, 하늘도 있고,
동산도 있다. 푸른 하늘에는 얼음물고기란 정체 모를 신비한 물고기가
돌아다닌다. 배경의 퀄리티 자체로만 본다면 텔레비전용 애니메이션이란

게 무색할 정도로 깔끔하고 정성이 많이 들어 있으며, 물과 눈의
이펙트effect 표현은 뽀로로보다 훨씬 사실적이고 고급스럽다. 하지만
채도가 높은 바탕 위에 똑같이 채도가 높은 캐릭터들이 활동하니,
뽀로로에 비해 집중이 되지 않고 산만하다는 단점이 있다.

캐릭터 애니메이션

애니메이션 제작에서 동작(캐릭터 애니메이션)은
상당히 중요한 요소이다. 실사영화에서 배우의 연기가 스토리텔링에
막대한 영향을 미치듯, 캐릭터 애니메이션은 관객을 몰입시키는
결정적인 역할을 한다. 그렇기에 드림웍스, 디즈니 등 많은 메이저
회사들은 캐릭터 애니메이션을 최우선 순위에 놓고 스케줄을 관리한다.
스페셜 이펙트나 조명은 애니메이터들의 작업이 끝나길 기다리며, 설령
다 완성되었다 해도 애니메이션을 수정하면 그에 맞게 조명과 이펙트를
다시 바꾼다. 어떤 회사는 3초짜리 간단한 동작을 연출하는 데 꼬박
일주일을 소요하는 경우도 있다. 그만큼 동작을 중히 여긴다. 혹자는
힘들게 키 작업을 하지 말고 모션 캡처를 사용하자고 하는데, 그건
애니메이션을 잘 몰라서 하는 말이다. 만약 사람과 똑같이 움직이는 것을
원한다면 당연히 모션 캡처를 사용하는 것이 시간적으로나 경제적으로
월등히 좋을 것이다. 실제로 실사영화에 등장하는 애니메이션 캐릭터는
키 작업보다는 모션 캡처가 훨씬 더 효과적이다. 〈반지의 제왕〉에 나오는
골룸이 좋은 예다. 그러나 애니메이션 영화에 등장하는 캐릭터는
사람과 똑같이 움직이지 않는다. 만약 사람과 같은 속도, 같은 매너로

움직인다면 그 애니메이션은 정말 지루할 것이다. 상영 시간 한 시간 반 동안 모션 캡처 애니메이션을 본다고 가정하면, 아마 끝까지 졸지 않고 보기가 힘들 것이다. 애니메이터는 재미를 더하기 위해서라면 인간이 할 수 없는 비현실적인 행동도 서슴지 않고 표현한다. 애니메이터들은 이를 표현하기 위해 여러 가지 다양한 장치를 고안하고 실험해 왔다. 재미를 위해서라면 자연법칙, 운동법칙도 얼마든지 무너뜨릴 수 있다. 만화 속 캐릭터는 고무처럼 늘었다 줄었다 하며, 절벽에서 떨어지지 않고 걷기도 한다. 물론 이런 장치를 과도하게 사용하면 현실감이 떨어져 관객의 몰입을 방해할 수 있다. 그러므로 애니메이터는 현실과 비현실의 경계를 넘나들며 항상 고민해야 한다. 드림웍스 영화 〈쿵푸 팬더〉에서 포와 시푸 사부의 우스꽝스럽고 능청맞은 표정 연기는 정말 압권이며, 타이밍도 완벽하다. 빠른 건 빠르게, 느린 건 느리게, 완급 조절 또한 완벽하다. 이러니 관객은 사람이 아닌 동물이 연기하는 비현실적인 상황일지라도 극중 인물에 완전히 몰입하게 된다.

그러나 유아용 텔레비전 애니메이션의 경우, 동작의 정교함이 스토리텔링에 그리 큰 영향을 끼치는 것 같지는 않다. 극장판 애니메이션같이 약 한 시간 반 동안 스토리텔링을 이끌어 나가려면 굉장히 정교한 애니메이션이 필요하다. 서툰 동작은 관객의 몰입을 방해하고 전체의 흐름을 깰 수 있기 때문이다. 그러나 상대적으로 상영 시간이 짧은 유아용 텔레비전 애니메이션은 그렇게 정교할 필요가 없어 보인다. 세계적으로 유명한 유아용 텔레비전 애니메이션을 보면, 동작이 몹시 열악한 작품도 충분히 인기를 끌고 있다는 것을 알 수 있다. 예를

들면 〈꼬마기관차 토마스와 친구들〉은 동작이 전혀 없는데도 아이들의 몰입을 이끌어낸다. 얼굴 표정도 장면이 바뀌기 전까지 얼어붙어 있으며, 움직이는 것은 오직 기차들뿐이다. 엄밀히 말하자면 애니메이션이 아닌 것이다. 다른 예로 토끼가 주인공인 〈미피〉라는 애니메이션이 있다. 최근 이 애니메이션을 텔레비전에서 보았는데, 애니메이션이 너무 허술해서 보면서도 계속 불안했다. 분명히 스토리텔링에 치명적인 영향을 미칠 거라는 예상이 들었다. 그런데 한참 지켜보니, 어쩌면 아이들의 몰입에 영향을 끼치지 않을 수 있다고 판단되었다. 애니메이션의 결점을 커버할 만한 또 다른 무언가가 있다고 느꼈다. 그것은 바로 친절한 내레이션이었다. 보통 성인 드라마나 극장판 영화에서는 내레이션을 금기하지만, 유아용 애니메이션에서는 오히려 약이 된다. 아이들은 아빠가 장난감 인형을 움직이며 들려주는 이야기를 좋아한다. 필자도 아이들과 종종 이런 놀이를 하며 많은 시간을 보냈는데, 아이들은 그 인형이 실제로 살아 있는 것처럼 느끼며 재미있어 한다. 필자의 서툰 장난감 연기에도 아이들은 마치 최면술사의 최면에 걸린 듯이 이야기 속으로 빠져든다.

유아용 애니메이션은 정교함보다 '재미있는 동작'에 더 초점을 맞춰야 한다고 생각한다. 〈네모바지 스폰지밥〉에서 스폰지밥의 걸음걸이는 참 어색하다. 어찌 보면 초보 애니메이터가 한 작업 같기도 하다. 그러나 그것은 재미가 있다. 필자도 한때 스폰지밥 애니메이션을 만드는 데 참여한 적이 있다. 정교한 인간의 동작만 만들다가 스폰지밥의 연기 동작을 만들려니 참으로 어색했던 기억이 난다. 일부러 어색하게

장인규

만드는 것이 오히려 더 힘들다. 혹시 남이 나를 폄하하면 어쩌나 하는 생각이 들 수도 있는데, 훌륭한 애니메이터라면 이것을 극복해야 한다. 어린이들에게 웃음을 주려면 이보다 더한 창피도 마땅히 감수해야 한다. 뽀로로의 동작은 어떤가? 뒤뚱뒤뚱 걷는 것이 펭귄 동작과 비슷해서 재미있다. 가끔 슬랩스틱 코미디도 보여주지만 아주 지나치지는 않다. 옛날 애니메이션 중에 〈꼬마펭귄 핑구〉라는 진흙으로 만든 스톱모션 애니메이션이 있는데, 애니메이션에서만 가능한 특색 있는 동작을 보여주어 아주 재미있는 장면을 만들어낸다. 발이 너무 커서 바닥에 떨어진 물건을 주울 때 물건이 자꾸 도망간다. 걸을 때마다 발이 바닥에 쩍쩍 달라붙는 모습도 재미있다. 또 다른 예로는 〈포코요〉가 있다. 어린 포코요와 핑크 코끼리, 그리고 오리의 이야기인데 동작이 정말 세련되고 재미있다. 애니메이션에서만 가능한 동작이 많이 보인다. 뽀로로와 코코몽 모두 이런 점에서 많이 부족해 보인다. 그저 스토리를 전달하기 위한 건조한 동작이 대부분이기 때문이다.

　시대에 따라 동작의 형태도 변화하는데, 요즘 동작의 트렌드는 '빠름'이다. 영어로는 스내피Snappy 애니메이션이라고 하는데, 주로 젊은 애니메이터들이 선호한다. 이는 '한나 바바라'라는 텔레비전 애니메이션 제작사에서 주로 사용하던 기법으로 아주 빠르게, 마치 순간 이동을 하듯 움직인다. 경망스럽고 촐랑거리는 성격 묘사에 제격이다. 잘만 쓰면 애니메이터들의 수고를 덜 수 있으며, 때로는 세련되어 보인다. 그런데 문제는 너도나도 무차별적으로 사용하는 것이다. 모든 캐릭터들이 이와 똑같은 방식으로 움직인다면 과연 재미있을까? 작은 동물, 뚱뚱한

캐릭터, 늙은 할아버지가 모두 이처럼 빠르게 움직인다면 현실감이 떨어져서 스토리텔링에 막대한 지장을 줄 수 있다. 요즘 뜨는 애니메이션 중 〈오아시스〉라는 텔레비전 애니메이션이 있다. 광고로 먼저 나와서 주목을 받았는데, 광고로 볼 때는 캐릭터가 조형적으로 세련되어 보이고 동작도 꽤 재미있다고 생각했다. 그러나 실제 텔레비전 애니메이션을 보니 처음부터 끝까지 스내피 애니메이션을 사용하여 정말이지 안구를 몹시 피곤하게 만들었다. 모든 캐릭터가 같은 속도, 같은 스타일로 시종일관 똑같이 움직여서 도저히 끝까지 볼 수 없을 정도로 짜증이 밀려왔다.

개인적인 생각으로, 이런 스내피 애니메이션은 3∼4세용 텔레비전 애니메이션에는 독毒이다. 이 나이 또래의 아이들은 상대적으로 반응속도가 느리기 때문에 아마 무슨 내용인지 아무도 이해하지 못할 것이다. 〈오아시스〉가 6∼9세를 타깃으로 한 애니메이션이라는 것이 그나마 다행이다. 이외에도 〈깜부〉라는 애니메이션 역시 스내피 애니메이션을 주로 쓰고 있는데, 벙어리 캐릭터인 데다 내레이션도 없어서 3∼4세 유아들이 과연 어떻게 이해할 수 있을지 심히 걱정이 된다.

다행히 뽀로로는 이런 우를 범하지 않는다. 스피드 면에서 대체로 적당하며, 각 캐릭터들이 무게와 크기에 어울리는 동작을 구사하고, 서로 다른 성격에 맞게 적당한 차이를 보여준다. 그렇다고 뽀로로가 모든 것을 완벽히 소화하고 있다고는 말할 수 없다. 표정 연기 측면에서 아직도 미흡한 점이 많이 발견되고, 스트레치stretch와 스쿼시squash 효과도

일어나지 않으며, 스트레치 본stretch-bone도 사용되지 않아 좀 경직되어 보인다. 전반적으로 봤을 때 아주 정교하고 고급스러운 애니메이션은 아니나, 텔레비전 애니메이션이란 것을 감안하면 퀄리티가 꽤 괜찮다. 뽀로로는 시대의 유행을 쫓아가기보다는 스토리텔링에 충실한 동작을 구사한다. 이런 점이 아이들이 집중할 수 있게 만드는 요인이라고 생각한다.

동작 면에서 코코몽도 뽀로로와 비슷한 수준으로 보이며, 얼굴 표정은 뽀로로보다 더 훌륭한 것 같다. 다만 동작이 너무 정석대로 움직여서 재미가 없다. 좀 더 웃기고 멍청한 캐릭터 애니메이션이 있으면 좋으련만 움직임이 모두 평범한 것이다.

스토리, 연출

앞에서 언급한 것처럼 뽀로로의 첫인상은 별로였다. 그러나 유튜브를 통해 애니메이션을 한 편 감상한 후 필자의 선입견은 싹 사라지고 말았다. 동작이 훌륭해서가 아니라 뽀로로가 보여주는 내용 때문이었다. 뽀로로의 소재는 주로 작은 거짓말, 의리, 실수, 친구끼리의 오해, 다툼, 화해 등 아이들이 흔히 겪는 소소한 고민이다. 특별히 선악 구도가 정해진 것도 아니고, 친구들 사이에서 흔히 일어나는 일들이다. 어른들에게는 별것도 아니지만, 아이들의 관점에서는 무척 심각하게 받아들여질 수 있다. 뽀로로는 이런 상황들을 잘 표현하고 있었다. 뽀로로의 원작자를 만나본 적은 없지만, 아마도 고만고만한 아이들이 있을 것이라 짐작한다. 그렇지 않고서야 도저히

그런 디테일을 감지해 낼 수 없다고 생각한다. 긴장감도 아이들이 감당할 만한 적당한 수준에 맞추어져 있다. 거짓말이 들통 나는 순간의 긴장은 그리 오래가지 않고, 바로 용서와 화해의 분위기로 변하며 끝을 맺는다. 이런 과정은 아이들이 별 부담 없이 다음 에피소드를 기대하게 만든다. 플롯도 굉장히 단순해서 아이들이 헷갈릴 만한 요인이 전혀 없다. 만약 그럴 상황이 생긴다면 그때마다 친절한 보이스오버voiceover가 상황을 설명해 준다. 그리고 맨 끝에 감미로운 성우의 목소리가 그날의 에피소드를 말끔히 정리해 준다. 마치 아버지가 아이에게 들려주는 이야기처럼 말이다. 이것을 들었을 때 문득 라디오 어린이 연속극에 귀 기울이던 어릴 적이 생각났고, 그제야 아이들이 열광하는 이유를 깨달을 수 있었다.

반면 〈냉장고 나라 코코몽〉을 살펴보면 이야기가 조금 느슨하다. 아마도 러닝타임이 훨씬 길어서 그렇지 않나 생각된다. 뽀로로 측은 유아들이 최대한 집중할 수 있는 시간이 7분 내외라며 5분을 고수한다. 반면 코코몽은 10분이 넘는다. 내용은 뽀로로와 비슷한데, 이야기 진행은 차이가 많이 난다. 러닝타임이 뽀로로보다 길다 보니 여러 가지 잡다한 요소를 집어넣어 산만하고 지루해진 것이다. 캐릭터가 너무 많은 것도 한몫을 하고 있다. 캐릭터들이 각각의 목소리만 높일 뿐, 주인공을 돋보이게 하기보다는 오히려 스토리텔링을 방해한다. 그리고 어떤 문제가 발생하면 그것을 해결하는 방식이 이치에 맞지 않고 억지스러워 개연성이 부족한 경우가 종종 있다. 더구나 이런 단점을 커버해 줄 만한 내레이션도 없다. 이같이 사소한 문제들이 결국 뽀로로에게 뒤지는

결과를 만들어낸 게 아닌가 하는 생각이 들었다.

또 앞에서 말한 바와 같이 전개가 억지스럽다. 얼음물고기가 마술적 힘을 발휘해 소시지를 원숭이로 만들고 채소들을 동물로 만든 다음 냉장고 나라로 데려가는데, 이 냉장고 나라에는 냉장고의 특성이 거의 나타나지 않는다. 그렇다면 굳이 냉장고 나라일 필요가 없지 않은가? 상황 설정이 아귀가 잘 맞지 않고, 좋은 아이디어를 제대로 발전시키지 못했다는 느낌이 든다. 만약 하늘에 냉동고 나라가 있어서 성에가 차면 눈이 내리고, 가끔씩 성에가 녹는 날엔 비가 내리며, 추운 냉동고 나라에 사는 펭귄이 몰래 내려와 음식을 훔쳐간다면 어떨까? 엉뚱한 발명을 해서 말썽만 부리는 코코몽보다는, 오래 방치되어 썩어가는 생명을 구하거나 냉장고가 고장 나서 곤란을 겪는 친구를 구출하는 코코몽이었다면 어땠을까? 냉장고는 음식을 생성하는 곳이 아니라 보관하는 곳이므로, 케로나 파닥이 직접 밭을 경작하는 것도 이치에 맞지 않는다. 근거 없는 아이디어보다는 실제 상황에 부합하는 아이디어를 짰을 때, 훨씬 탄탄한 스토리가 나올 수 있다.

최근 코코몽 2가 새롭게 나왔다. 뽀로로 역시 시즌 2를 내놓았는데 특별히 바뀐 것은 없는 것 같다. 뽀로로의 헬멧이 바뀌었고, 로봇 친구 하나와 마법사가 늘어났다. 이에 비해 코코몽 2는 꽤나 많이 바뀌었다. 거대한 로봇을 기용해 코코몽이 결정적인 위험에 처했을 때 나타나 싸우도록 만들었다. 악당들도 대거 기용했는데, 이들은 곰팡이 균을 퍼뜨려 냉장고 나라를 쳐부수려는 무리다. 매번 똑같은 포맷으로 재료와 상황만 살짝 바꾸는 식이다. 좋은 점은 악당 캐릭터들이 개성 있다는

것인데, 가끔 그들만의 독특한 연기를 보여준다. 또한 코믹한 연기도 많이 보강되었다. 이런 변화가 잘된 것인지 아직은 모르겠다. 러닝타임이 12분으로 늘어났고, 캐릭터 수도 많아졌다. 무엇보다 플롯이 선악 대결 구도로 바뀌었다는 것이 인상적이다. 12분으로 늘어난 러닝타임에는 이런 구도가 더 났다고 보지만, 아무래도 연령대가 좀 높아지지 않았나 생각한다. 이제는 유아들의 소소한 고민거리가 아니라 곰팡이 균을 퍼뜨리는 악당들과 싸워야 하니, 기존 콘셉트와 완전히 결별한 셈이다. 이런 변화가 과연 뽀로로를 타도할 계기로 작용할 수 있을지 기대해 본다.

나가며

⟨냉장고 나라 코코몽⟩과의 비교를 통해 ⟨뽀롱뽀롱 뽀로로⟩의 장점을 알아보았다. 뽀로로는 아이들을 몰입시킬 수 있는 여러 가지 장점을 가지고 있다. 그중에서도 두드러진 점으로는 알맞은 소재 선택, 아이들만이 느낄 수 있는 감정을 잘 파악하고 긴장감을 잘 표현한 것, 간결한 플롯, 5분이 넘지 않는 러닝타임, 빠르지 않고 안정감 있는 연출, 친절한 내레이션 등을 들 수 있다. 일반적으로는 캐릭터의 시각적 효과가 가장 중요하게 생각되지만, 캐릭터 디자인은 엄밀히 2차적인 것임을 뽀로로는 증명해 보였다. 만약 뽀로로의 연출 내용이 지금과 같지 않았다면 과연 오늘날의 뽀로로가 있을 수 있었을까? 누군가 "캐릭터가 성공하려면 훌륭한 스토리가 필요하다. 그러나 마지막으로 남는 건 캐릭터뿐이다"라고 말했다. 스토리는

없어지는 무형의 것이다. 그러나 캐릭터가 성공하려면 훌륭한 스토리가 뒷받침되어야만 한다. 그다음은 어떻게 하면 끝까지 긴장을 유지할 수 있을지, 유아가 감당할 수 있는 긴장은 어느 정도인지 고민해야 하는데, 이것 또한 쉽지 않다. 우린 이미 어른이고, 아이와 같은 생각을 하기 어렵기 때문이다. 그래서 우리는 주변의 아이들을 잘 관찰하고 그들의 입장에서 생각해야 한다. 픽사의 수장 존 래스터 John Lasseter 역시 자기 자식들의 영향을 많이 받은 것 같다. 단편 애니메이션 〈틴 토이〉부터 〈토이 스토리 1, 2, 3〉까지 래스터가 제작한 작품을 보면 그 자녀의 성장 과정이 엿보인다. 제작자는 눈앞의 성공보다는 아이들을 위한 애니메이션을 만들겠다는 진정성이 결국 프로젝트를 성공시킬 수 있다는 사실을 명심해야 한다.

이번 조사를 하면서 놀란 점은 유아용 텔레비전 애니메이션에서 동작이 그리 큰 비중을 차지하지 않는다는 것이다. 솔직히 전직 애니메이터로서 동작이 많은 영향을 미칠 것이라고 기대했는데 섭섭하기도 하다. 그래도 다행인 것은 유아용 애니메이션에서는 가급적 빠른 애니메이션을 지양해야 한다는 교훈을 얻은 것이다. 애니메이터들은 간혹 자신의 능력을 과시하기 위해 기교를 부리지만, 이것은 때로 독이 될 수 있다. 그렇다고 아무렇게나 애니메이션을 해도 된다는 것은 아니다. 애니메이터의 무경험 역시 문제가 된다. 앞에서 언급한 〈꼬마기관차 토마스와 친구들〉이나 〈미피〉는 다른 강점 때문에 성공한 예에 지나지 않는다. 애니메이션까지 훌륭했더라면 이보다 더 큰 성공을 거두었을 것이다. 애니메이션이 재미있어서 성공한

사례는 얼마든지 있으며 〈꼬마펭귄 핑구〉, 〈포코요〉가 그 좋은 예다. 〈포코요〉에서 보여주는 애니메이션은 캐릭터의 존재감을 각인시키며, 각 캐릭터의 성격이 고스란히 투영되어 있다. 반면 뽀로로나 코코몽의 동작은 이렇다 할 고유의 특징이 없다. 우리는 〈쿵푸 팬더〉에서 포의 동작, 거북이 사부의 후물거리는 입술 등을 생생하게 기억한다. 그만큼 특징을 잘 살렸기 때문이다. 동작을 만들 때마다 가능한 한 재미있게 만들기 위해 고민해야 한다. 이는 곧 캐릭터에 성격을 부여하는 것이고, 생명을 불어넣는 것이며, 더 나아가 캐릭터가 성공하는 길이기도 하다.

장인규

정봉금

디자인 평론가

Jeong, bong-keum

학교 홍익대학교에서 디자인 정책에 관한 논문으로 박사(문학 박사)학위를 취득한 후, 미국 카네기멜론 대학교에서 박사 후 연구로
인간과 자연과 디지털 매체를 아우르는 HCI에 대한 3편의 국제논문을 발표하였다. 신라대학교 겸임교원, (주)보라존 책임연구원,
(주)서울그라픽센터 연구원, (재)부산디자인센터 디자인지원팀장, 정책개발연구실 부장 등을 지냈으며, 홍익대, 단국대,
동국대, 한성대, 남서울대 등에서 강의하였다. 디자인 산업 창출과 실증연구 분야에서 KBS, KBSi, SkyLife, SK텔레콤, LG전자,
KT(한국통신프리텔) 등 17개 이상의 산업 프로젝트와 21개의 학술연구에 책임연구 및 공동연구원으로 참여하였다. 지식경제부
디자인기반구축사업, 이탈리아 토리노 'World Design Capital Seoul' 홍보관, 2008 디자인올림픽 '세계디자인놀이공간',
서울시 중소기업 디자인개발지원사업 등 20여 개의 국책 사업과 지자체사업들의 심의 · 평가위원을 역임하였으며, 2009~2010년
지식경제부산업기술기반조성사업, 지식경제기술혁신사업의 총괄 책임자로 사업을 수행한 바 있다.

디자인 정책과 디자인 행정을 디자인하다!

정책과 행정을 디자인하는 정책 디자이너의 등장

눈에 보이지 않는 무형의 가치, 이를테면 서비스나 정책까지 디자인하는 시대가 되었다. 이는 디자인이 더 이상 산업적 부가가치를 높여 생산과 소비를 활성화하는 기능 중심 미학이 아니라, 좀 더 넓은 사회적·문화적 실천 행위로 인식되고 있다는 것을 의미한다. 최근에는 지방자치단체들이 '디자인'이라는 새로운 패러다임을 지방 행정에 적용하면서 디자인 정책 및 디자인 행정의 중요성과 전문적인 인력 양성의 필요성이 대두되고 있다. 그중에서도 서울시가 디자인 개념을 도시 행정 전반에 도입해 사업을 기획·운영했던

것은 대표적인 성공 사례다. 그 결과, 디자인이 도시 이미지 구축과 지역 경제 활성화라는 디자인 정책과 행정 전반으로 영역을 확대하면서 새로운 의미를 만들어가고 있다.

그렇다면 디자인 정책의 역할은 무엇이며, 이는 디자인 행정과 어떤 관계를 맺어야 하는가? '정책 디자인'은 정책과 행정 서비스를 디자인 행위라는 큰 개념에서 접근한다는 것을 뜻한다. 즉, 디자인에 대한 정책과 행정을 '디자인한다'는 것에서 나아가 정부 및 지자체의 정책 수립 과정에서 디자인적 사고를 적용해 '정책 디자인'을 창출하는 것이다. 이것은 '정책을 세운다'라는 통상의 의미가 아니라 더 혁신적이고 미래 지향적인 디자인 의도를 개입시켜 정책을 기획하고 운영한다는 의미다. 디자인 정책과 관련 행정 업무를 디자인적으로 접근해야 한다는 것은, 디자인이 우리 삶과 그만큼 밀접한 관계에 있다는 인식이 자리를 잡았기 때문이다. 새로운 디자인 패러다임 환경에서 '정책 디자이너'의 등장이 필요한 시점이기도 하다.

이제 디자인을 어떻게 정의할 것인가

'디자인을 어떻게 정의할 것인가'는 디자인의 경제적·산업적 가치 기여와 사회적·문화적 발전의 원동력이라는 측면에서 끊임없이 논란이 되어온 문제이다. 2010년 서울시는 디자인을 다루는 각국 정부 기관들의 전략적 업무 수준을 측정하기 위해 국제적 프레임워크framework를 구축하는 월드디자인서베이 2010¹ 프로젝트를 진행했다. 세계 17개 지역을 대상으로 한 최근의 조사 내용을 보면,

정봉금

디자인의 정의와 디자인 영역에 대한 분류가 각 국가와 지역의 산업 발전 및 교육 시스템 발달 정도에 따라 다르게 나타나고 있다. 또한 세계적인 디자이너와 전문가들이 말하는 디자인의 정의를 보더라도, 디자인은 상황에 따라 매우 다양한 의미를 내포하고 있다. 그런가 하면 부산시는 모든 디자인의 공통적인 특성은 상황과 문제 인식, 더 나아가 평가가 수반되어야 한다고 정의내리고 있다.[2] 종합해 보면 디자인 영역이 정부 기관의 정책과 일반 행정의 영역으로 계속 확장되고 있는 현실에서 아직까지 디자인에 대해 국제적으로 합의된 정의가 없다는 것을 시사한다.

그렇더라도 우리는 사노 히로시佐野寛의 '넓은 의미의 디자인'을 되새겨 볼 필요가 있다.[3] 그는 좁은 의미의 디자인과 넓은 의미의 디자인을 정의하는데, 좁은 의미의 디자인은 일정한 목적에 따라 형태와 이미지를 상상 또는 계획하고 그것을 모형이나 정교한 스케치 또는 플랜plan이라는 형태로 외재화外在化 또는 구체화하는 과정으로 보았다. 한편 넓은 의미의 디자인은 조직 디자인, 인생 디자인, 시스템 디자인과 같은 경우를 가리키며, 이때의 디자인은 설계하고 계획하는 것을 뜻한다고 말했다. 이것은 디자인이 그 영역에 어떤 경계도 두지 않는다는 것을 알 수 있게 한다.

1. 「월드디자인서베이 2010」, 서울특별시, 2011.
2. 「부산 디자인산업 육성방안 연구」, 부산광역시, 2011.
3. 사노 히로시, 현동희·강화선 역, 『21세기의 디자인』, 태학원, 1997.

여기에서는 디자인 개념이나 사회적 가치의 문제를 디자인 정책과 관련 행정 서비스를 디자인한다는 '정책 디자인'의 관점에서 다루어보려고 한다. 조직을 디자인하는 것, 정책을 디자인하는 것, 행정 시스템을 디자인하는 것은 새로운 디자인 패러다임으로서 디자인 행위로 이해되어야 한다.

디자인 정책의 목표, 배경, 범위

정책은 정부가 공공 문제를 해결하기 위해 결정한 행동 방침을 말하며 법률, 정책, 사업, 사업 계획, 정부 방침, 정책 지침, 결의 사항 등과 같이 여러 형태로 표현된다. 금진우는 정책이 현상의 어떤 면을 중시하느냐에 따라 그 뜻이 달라지기 때문에 디자인 정책의 개념은 디자인에 대한 관점과 추구하는 목표에 따라 여러 가지로 정의될 수 있다고 했다.[4]

서울시는 디자인 정책을 정부 기관이 그 지역의 산업, 교육, 문화 분야의 목적을 성취하기 위해 추진하는 체계적인 활동이라고 간주하면서, 디자인 정책의 궁극적인 목표는 시민의 삶의 질을 향상하는 데 있다고 정의한다.[5] 내용을 분석해 보면 산업 정책, 교육 정책, 문화 정책 등의 수립에 디자인 행위로서 정책 디자인이 그 중심에 있다는 것을 알 수 있다. 또 디자인 정책은 시민의 문화 활동을 배경으로 문화적 가치와

4. 금진우, 「디자인 정책의 형성 체계에 관한 연구」, 『디자인학연구 2002 봄 학술발표대회 논문집』, 한국디자인학회, 2002.
5. 「월드디자인서베이 2010」, 102쪽.

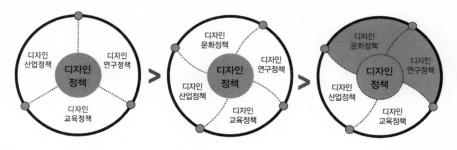

01 디자인 정책이 다뤄야 할 범위

경제적 가치 획득을 위한 정부의 중장기적 목표 형성과 그 목표의 달성을
위한 계획적인 행동 및 행동 지침으로 정의되고 있다. 이 역시 정부의
계획적인 행동과 행동 지침에 디자인 행위가 수반되어야 한다는 점을
시사한다.

　해외에서 디자인 정책을 담당하는 관청으로는 문화부와 산업부가
있다. 그러나 핀란드, 스웨덴, 네덜란드 등 일부 국가를 제외하면 대다수
국가에서는 산업부가 디자인 정책을 담당하고 있다. 그리고 덴마크와
프랑스에서는 산업부와 문화부가 공동으로 담당하고 있다. 한국에서도
디자인 정책은 산업 정책의 한 분야로 다루어져 왔다. 디자인 정책은
분야의 중요도에 따라 산업 정책, 교육 정책, 연구 정책으로 나뉘어
관리되었다. 그러나 과거와 달리 디자인 정책에 문화 정책이 들어오면서
어느 한 곳에 편중되기보다는 관련 부처 간 협력을 통해 유기적으로
관리되어야 할 것이다.

'정책 디자인'은 『21세기 일본을
디자인한다』라는 책에서 요코이 고이치橫井紘一가 주창한 개념이다.[6]
디자인은 이미 그 영역을 확대하면서 새로운 의미를 만들어가고 있으며,
인간 게놈의 해석과 같은 첨단 분야부터 경영, 농업, 서비스, 국가 설계,
새로운 사회 시스템, 시민 참여, 공공 디자인에 이르기까지 다양한
분야에서 사용되고 있다. 정부와 지자체의 디자인 행정은 도시를
디자인하고 시민을 위한 행정 서비스를 디자인한다는 점에서 '정책
디자인'과 맥락을 같이한다. 이런 맥락에서 보면, 21세기에는 새로운
디자이너들이 세상을 바꾸고 그 중심에 서게 될 거라는 요코이 고이치의
말이 새롭게 와 닿는다.

스티븐 헬러Steven Heller는 디자이너가 세상을 읽고 문화를 움직인다고
말한다.[7] 문화 생산자로서 디자이너는 산업이라는 매개 이전에 공공성을
위한 디자인, 새로운 정체성으로서의 디자인이라는 문화적 차원을
공유해 가는 것을 목표로 해야 한다. 공공 디자인은 인간 삶의 공통된
영역과 관계를 맺기 때문에 우리 사회의 문화적 토대를 이룬다.[8] 이제
디자인은 정부의 정책과 행정 서비스에 개입하는 미래 지향적 삶의 방식
또는 라이프스타일 그 자체로 이해될 수 있다.

6. ATA 디자인 프로젝트 엮음, 김경균 역, 『21세기 일본을 디자인한다』, 시지락, 2002.
7. 스티븐 헬러·카렌 포메로이, 강현주 역, 『디자이너 세상을 읽고 문화를 움직인다』, 안그라픽스, 2001.
8. 정봉금, 「21세기 문화 산업을 위한 공공디자인 정책 연구」, 한국학술정보, 2007, 156쪽.

공공 부문의 활동으로서 디자인 행정

행정은 '공익을 증진시키고 공공 문제를 해결하기 위해 공공 정책을 형성하고 집행하는 공공 부문의 활동'으로 정의된다. 최근 디자인은 지자체 사업의 부가적 업무가 아닌 정책과 행정 서비스 전반의 경영으로 그 중요성이 확대되고 있다. 디자인 행정은 지자체가 지역의 정체성과 지역 경쟁력을 향상시키기 위해 디자인 행위로서 사업을 기획·운영하고 디자인 행정조직을 구축해가는 과정에서 도입되었다. 즉, 지자체가 일반 행정조직과 시스템에 따라 사업을 추진하는 과정에서 디자인적 사고의 필요성과 중요성이 증가함에 따라 부각된 개념이다. 디자인 행정은 경제 산업, 도시 개발, 복지 건강, 교통 등 일반 행정 분야에 디자인 개념을 적용한 사업의 기획과 운영이라는 점에서 '정책 디자이너'의 역량을 필요로 한다. 디자인 행정이 성공적으로 도입되기 위해서는 디자인에 대한 관계 공무원들의 이해도를 높이는 것이 시급하다. 최근에는 디자인을 이해하는 행정 공무원들을 만나게 되는데, 이를 디자인 행정이 정착되어 가는 현상으로 보아도 무방할 것 같다. 기업 CEO를 위한 디자인 경영 교육이 일반화되었듯이, 이제는 공무원을 위한 디자인 행정이나 정책 디자인 교육이 필요한 시점이다.

디자인 행정 체계를 잘 갖춘 곳으로는 서울시의 디자인 기관이 있다. 2007년에 설립된 디자인서울총괄본부는 2010년 문화관광디자인본부로 통합·개편되었는데, 이 기관에서 서울시의 디자인 관련 프로젝트 대부분을 담당하고 있다. 지역에도 규모는 작지만

디자인 행정조직을 구축해 유사한 역할을 수행하는 디자인 센터들이 있다. 부산디자인센터, 대구·경북디자인센터, 광주디자인센터가 각 지역의 특성에 맞는 디자인 사업을 기획·운영하고 있다. 지역의 디자인 센터들은 당초 제조업의 부가가치를 높이기 위한 지역 디자인 역량 강화를 목적으로 설립되었으나 공공 기관, 기업, 연구 기관, 일반 시민, 그리고 지역 디자이너들이 협력하여 지역 전반에 걸친 디자인 정책 수립에 참여하는 조직으로 업무 영역을 확대하고 있다.

　　디자인 사업은 도시 이미지 구축, 지역 핵심 역량 강화, 지역 내 성장 동력 마련 등의 목표로 지자체에 도입되어 왔다. 현재는 더 나아가 도시의 행정 프로세스 전반에 디자인을 적용할 수 있는 체계를 마련해 가는 과도기라고 하겠다. 정부 및 시정 사업의 기획·운영과 새로운 행정조직을 구축해 가는 것도 디자인으로 이해되어야 한다. 디자인 행정조직 구축과 디자인 행정을 도입하려는 정부 및 지자체가 행정 서비스의 수준을 높이기 위해서는 디자인 행위로서 '정책을 디자인한다'는 맥락을 잊지 말아야 할 것이다.

디자인 정책과 행정 서비스 디자인

　　　　　　　　　디자인이 '우리 눈에 보이지 않고 손에 잡히지 않는 비감각적 문화'를 '보이고 만질 수 있는 감각적 대상'으로 바꾸는 일이라면, 디자인 정책과 행정 서비스는 다분히 추상적인 개념이다. 오늘날 디자인은 창의적인 문제 해결 능력을 요구하고, 그것이 정부나 지자체의 사업으로 기획·운영될 때 디자인 정책이 되고 행정

서비스 디자인이 되는 것이다. 그리고 디자인 정책과 행정 서비스를 디자인 행위라는 큰 개념으로 접근하면 실제로 정책과 행정 서비스를 디자인하는 '정책 디자이너'가 된다.

서울시가 시민이 행복한 도시를 시민과 함께 만들어 나가기 위해 디자인이라는 새 패러다임을 시정에 적용하고 있는 것은, 디자인 행위로서 정책을 디자인하는 것이라고 볼 수 있다. 여기서 디자인은 도시, 민원, 행정, 경영 등 모든 시스템을 아우르는 총체적 개념이며, 경제 활성화와 일자리 창출, 복지 등 모든 것이 연관되어 있는 개념이다.[9] 이런 디자인 행정은 디자이너의 실천적 디자인 행위를 보여주는 모범 사례로 다른 지자체의 벤치마킹 대상이 되고 있다. 서울시는 디자인의 궁극적 가치를 인간 삶의 질을 향상시키고, 소통하여 조화로운 세상을 만드는 것이라고 정의하고 있다. 이는 모두를 위한 디자인으로 서로가 함께 공유하고, 장벽을 없애며, 소통하는 사회적 솔루션을 추구하는 것이다. 이미 서울의 디자인 정책과 디자인 행정은 디자인이 '상품의 부가가치를 높이는 기능 중심 미학'에서 '인간의 기호를 만족시키고 자연과의 조화를 추구하며 인간과 자연을 존중하는' 새로운 디자인 패러다임을 보여주고 있다. 그들은 "디자인이 인간과 자연을 기본으로 효율성과 따뜻한 마음을 전할 수 있다"라고 말한다. 디자인은 우리의 안전과도 결부된 종합적 문화라는 이야기다.

9. 「월드디자인서베이 2010」, 34쪽.

서울시의 디자인 철학은 '시민을 위한 배려'이며, 시민을 배려하는 정책 실행으로 나타난다. 우리는 이 '배려'라는 용어를 보면서 일반적인 시정과 행정에서 익숙하지 않은 단어라는 것을 깨닫게 된다. 정책 철학에서 이런 감성적 용어를 선택하는 것도 디자인 행정이기에 가능하지 않았을까? 혁신적인 디자인 행정의 시도가 때로는 시정의 발목을 잡기도 한다는 부정적 편견이 없지는 않았지만, 정부 정책의 새로운 패러다임을 이끌었다는 점에서 행정과 디자인 역사에서 가치를 인정받을 것으로 기대한다. 이런 디자인 행정이 있었기에 서울 시정은 벤치마킹 대상이 되고 있으며, 36년 전 일본 에쿠안 겐지榮久庵憲司 이후 아시아에서 두 번째로 ICSID International Council of Societies of Industrial Design (국제산업디자인단체협의회) 회장, 세계디자인연맹International Design Alliance 상임위원회 의장, 이코그라다ICOGRADA, International Council of Graphic Design Association 회장 등 세계적인 디자인 인재를 배출할 수 있었을 것이다.

그러나 부정적인 면도 간과할 수 없다. 단기적이고 가시적인 성과에 치중된 전시성 행정은 디자인 행정의 역기능으로, 디자인의 본질적 가치를 떨어뜨리고 시정의 발목을 잡기도 하기 때문이다.

전문 디자이너와 행정 공무원의 파트너십

산업 이데올로기 안에서 기능했던 디자인은 2000년대 이후 정치, 문화, 환경 등과 연계해 우리 사회 전 분야에 파급되었고 총체적으로 작용하고 있다. 그러나 우리에게 디자인 행정이 무겁고 조금은 부담스럽게 느껴지는 것으로 보아, 이것은 문화 예술이나

크리에이터라는 이데올로기의 영역 밖에 있는 듯하다.

디자인 계획 수립, 사업 시행, 관련 제도 정비 등 디자인 행정 전반에 대한 이해는 관계 공무원과 디자이너에게 공통으로 요구되는 일이다. 그러나 아트디렉터로서의 디자이너에게 예산 확보, 관계 부처 간의 의견 조율과 설득 등 복잡한 행정과 제도는 이해하기 어려운 점이 있다. 산업과 미학이 만나는 영역에서 활동했던 디자이너가 지자체 사업 계획의 수립, 디자인 사업 시행 및 관련 제도 정비를 포함하는 전반적인 행정을 이해하기란 쉽지 않다. 디자인과 행정이라는 서로 다른 분야의 융합을 통해 디자인 행정 시스템을 만들어가는 것은 이제 시작 단계이며 많은 시간을 요하기 때문이다.

디자인 개념을 다양한 행정 분야에 적용시키기 위해서는 공동의 파트너십 형성이 매우 중요하다. 디자인 정책과 디자인 행정에는 관계 공무원과 전문 디자이너의 역할이 함께 공존하기 때문이다. 디자인 행정을 성공적으로 도입하기 위해서는 행정 공무원들이 디자인에 대한 이해를 높여야 하며, 디자이너도 행정 업무를 속속들이 먼저 파악한 후 기획하고 조정할 수 있어야 한다. 디자이너와 행정 공무원의 상호 이해가 이런 단계에 도달할 때 정책 디자인은 디자인 행위라는 제 기능을 수행할 수 있다. 그러나 현장에서 우리는 이 같은 조율이 결코 쉽지 않다는 것을 경험한다. 조직의 시스템 안에서 요구된 업무를 수행하는 공무원과 좀 더 자유롭고 탈구조적인 사고 체계를 가진 디자이너가 만나 공동의 목표를 향해 나아가는 과정에서 예상치 못한 충돌은 늘 존재할 수밖에 없다.

광역 지자체와 기초 지자체 모두에서 디자인 정책 수립은 중요한

비중을 차지하고 있다. 도시 정체성을 구축하는 디자인 기본 계획이 수립되어 있는데도, 각 구청이 자체적으로 디자인 계획을 수립하는 것을 보면 디자인 정책이 일반화되고 있다는 것을 알 수 있다. 디자인 공무원은 '디자인 정책과 행정 서비스 디자인'이라는 앞선 시도를 실천하는 선구자 또는 싱크탱크로서의 역할을 담당해야 한다.

관리되는 사회의 지배 구조 안에서 디자인 행정 실천하기

정거장, 가로등과 거리, 공공시설물, 야간 조명, 안내표지판, 옥외광고물 등 우리가 살고 있는 지역의 모든 것은 디자인을 필요로 한다. 각 지역별 아이덴티티를 살리고 그 지역이 가진 특색과 강점을 부각시켜 통합적인 계획 아래 디자인 사업을 실시해야 디자인 행정의 효과를 거둘 수 있다. 그러나 우리는 디자인이 '관리되는 사회의 지배 구조'에 편입되어 있는 이상 자유롭지 못하다는 것을 안다. 디자인 정책과 디자인 행정으로 들어가면 당황스러운 딜레마에 맞서게 된다. 정책 실행을 통한 단기적인 효과와 데이터에 의한 성과를 창출하는 데 매몰되면, 우리의 디자인은 자연보다는 문명, 문화보다는 산업, 정신보다는 물질이라는 '관리되는 사회의 지배 구조'에 다시금 갇히고 만다. 결국 디자인은 아도르노Theodor Wiesengrund Adorno와 호르크하이머Max Horkheimer가 공격했던 현대의 야만에서 벗어나지 못할 것이다.

지역 정체성이 있는 이미지 구축을 위해 장기적인 목표와 비전을 세우고 지속적으로 디자인 행정을 추진한다면, 결국에는 경제적 가치로 환원되어 돌아올 것이다. 디자인을 문화 현상으로 바라보고 삶으로

정봉금

표 1 서비스 R&D 활성화 방안(정부 합동, 2010.3.3): 정책 디자이너의 활동 과제 예시

분야	과제 예시
보건·복지	**진료 프로세스 분석** – 수술실 운영 효율화 연구, 주요 질환의 표준 진료 지침 개발 – 외국 환자의 니즈 분석을 통한 진료 매뉴얼 개발 **환자·의사 사이의 인터페이스에 관한 연구** – 환자의 치료 순응도 향상을 위한 진료 모델 개발 **장애인·노약자 지원 서비스 개발** – 노인 요양 시설 입소자들의 우울증 발생 감소를 위한 생활공간의 디자인 패턴 등에 관한 연구 – 장애인의 욕구를 반영한 서비스 모델 및 보조 기기 개발
관광·콘텐츠	**관광 시나리오 개발** – 인사동 지역의 최적 관광 루트 개발 – 관광 전, 관광 중, 관광 후의 각 단계에 걸친 관광자의 관광지 서비스 경험 욕구에 대한 연구 **관광 기구 개발** – 놀이 기구 원천 기술 개발 **콘텐츠를 새롭게 전달하는 방법 개발** – 관람객에 따라 결론이 달라지는 영화 서비스 제공
교육	**학생에 대한 분석 연구** – 왕따 학생들의 행태 분석 **교육 환경에 대한 연구** – 미래형 교실 개발
사업 서비스	**디자인 수행 방법론 개발** – 전자 제품 표면 디자인 방법론 **인간 감성과 디자인에 대한 연구** – 색채와 연령별 감성 관련 연구 **패션을 활용한 서비스** – IT 패션쇼 **매장 관리를 위한 연구** – 무인 매장 시스템 **쇼핑 고객에 대한 연구** – 쇼핑 시 동선 및 시선에 대한 연구
제조업의 서비스화	**제품과 서비스 결합 방법론** – 결합 시 부분별 가치 분배 방법론 **제품과 서비스 통합 시스템 개발**
공공 서비스	**교통 시스템 개선** – 직진 후 좌회전 등 효율적 신호 시스템 연구 **검역 시스템 개선** – 구제역, 조류 인플루엔자의 검역 시스템 개선 **재난 관리** – 최적의 재난 대피 전략에 대한 연구

이해하는 것을 시작으로, 디자인은 우리 삶 속에 들어온다. 그 과정에서 적극적인 디자인 행위[10]인 디자인 정책과 행정 서비스 디자인은 시민을 위한, 나아가 인간의 안전과 복지, 환경을 위한 디자인적 실천 행위로 발전하게 된다.

변화하는 디자인과 디자이너

새로운 디자인 문명, 새로운 디자인 철학, 새로운 디자인 패러다임이 계속 생성되고 있다. 오늘날 디자인이 우리 사회의 이념과 가치를 대변하고 있다는 데는 의심의 여지가 없다. 디자이너의 사회적 책임은 다양한 사회문제를 해결하는 해결사로서 창의적 착상을 요구한다. 또 디자인 및 예술 행동을 통한 정책과 행정 서비스 변화의 가능성은 시대의 트렌드에 맞물려 매우 긍정적이다. 정치, 경제, 사회 변화에 따라 디자인 패러다임이 변했듯이, 디자이너에게도 이 시대에 맞는 새로운 역할과 역량이 요구된다. 디자이너에게 디자인 관련 행정 업무를 총괄하고 조정할 수 있는 행정 능력은 디자인 패러다임의 변화에 따른 요구이다.

디자이너의 사회적 책임을 재인식하고 긍정적 사회 변화를 위한 실천 방향을 생각해 보자. '정책 디자이너'는 정부가 추진하는 서비스 산업의 R&D 전반에 참여할 수 있을 것이다.[11] 이제 디자인계에서 필요로 하는

10. 안상수·김종덕·장동련·정봉금·염동철·송연승,「문화콘텐츠 디자인 정책 연구」, 문화관광부·KOCCA, 2004.
11.「서비스 R&D 활성화 방안」(정부 합동), 2010.3.3.

인재는 정치, 경제, 사회, 문화 전반에 걸쳐 문제를 발견하고 통합적으로 해결할 수 있는 사람이다. 디자인 분야에서 선도적 지도자의 자질은 사회 전반의 문제를 해결하는 창의성으로 판단될 것이기 때문이다.

참고문헌

금진우, 「디자인 정책의 형성 체계에 관한 연구」, 『디자인학연구 2002 봄 학술발표대회 논문집』, 한국디자인학회, 2002.
「부산 디자인산업 육성방안 연구」, 부산광역시, 2011.
사노 히로시, 현동희·강화선 역, 『21세기의 디자인』, 태학원, 1997.
「서비스 R&D 활성화 방안」(정부 합동), 2010.3.3. 스티븐 헬러·카렌 포메로이, 강현주 역, 『디자이너 세상을 읽고 문화를 움직인다』, 안그라픽스, 2001.
안상수·김종덕·장동련·정봉금·염동철·송연승, 「문화콘텐츠 디자인 정책 연구」, 문화관광부·KOCCA, 2004.
「월드디자인서베이 2010」, 서울특별시, 2011.
정봉금, 「21세기 문화 산업을 위한 공공디자인 정책 연구」, 한국학술정보, 2007.
ATA 디자인 프로젝트 엮음, 김경균 역, 『21세기 일본을 디자인한다』, 시지락, 2002.

천진희 상명대 교수
Chun, Jin-Hie

서울대학교 미술대학 응용미술학과를 졸업하고 미국 미네소타 대학교(University of Minnesota)에서 실내 디자인 전공으로 석사학위를 받았다. 현재 상명대학교 디자인대학 실내디자인학과 교수로 재직하고 있으며, 한국기초조형학회 부회장, 경기도 디자인위원회 자문위원, 서울시 송파구 경관위원회 자문위원을 맡고 있다. Universal Design, Sustainable Design 등이 관심 연구 분야다. 『노인의 삶의 질 향상을 위한 주거환경 디자인』(2009 대한민국 학술원 우수도서 선정) 외 16편의 저·역서, 「지속가능한 건축디자인을 위한 기초방안에 관한 고찰: 미국 미네소타 주 친환경사례의 실내 건축자재를 중심으로」외 70여 편의 논문 및 보고서가 있다.

근대건축 보전·재생 사업
들여다보기

들어가며

'21세기를 대변하는 디자인 키워드는
무엇일까?' 하는 질문을 스스로 던져본다. 인간, 문화, 자연, 디지털, 공존,
통섭 등이 아닐까? 인간을 최우선으로 하는 디자인, 문화적 정체성에
가치를 둔 디자인, 자연을 해치지 않고 최대한 활용한 디자인, 첨단의
과학적 테크놀로지를 극대화한 디자인, 모든 사회 구성원을 배려한
디자인, 다양한 인접 학문의 공유와 융합으로 완성된 디자인 등이
우리가 나아가야 할 디자인의 목표이자 방향이라고 이야기할 때, 의문을
제기하거나 반기를 들 사람은 그리 많지 않을 것이다. 이것들은 모두
디자인의 진정성과 가치를 외치며 더 나은 현실과 미래 환경을 추구하는

우리 모두가 지향하는 바이브로, 디자인의 핵심이자 문제 해결을 위한 키워드임에 틀림없다.

그러나 누군가 도시 디자인의 키워드를 필자에게 묻는다면 '보전과 재생'이라고 망설임 없이 답하겠다. 대단한 친환경론자, 역사학자, 고고학자는 아니지만, 공간 디자인을 다루는 사람으로서 우리 현실에 대한 안타까움이 마음속 어딘가에 자리 잡고 있기 때문이다. '새로운 가치'를 향해 질주하는 사이에 잃어버리고 잊어버린 것에 대한 아쉬움이 크기 때문이요, 이제라도 시대적 요구를 수용하고 미래를 내다보며 역사적·문화적 자산을 보전·재생하는 방안을 심각하게 고민하고 공론화하여 발전시켜야 한다고 믿기 때문이다.

우리는 일제강점기와 6·25 전쟁의 폐허를 딛고 급격한 산업화와 도시화 과정을 거쳐 근현대사 100년 만에 IT 강국, 자동차 강국의 대명사가 되었고, 이 덕분에 주변국의 벤치마킹 대상이 되었다. 그러다 보니 언제부터인가 대한민국 국민으로서 자부심을 가진 채 살아가고 있다. 그러나 우리의 역사, 문화, 삶의 흔적과 생활양식 등이 녹아 있어 그 누구도 모방할 수 없는 유형 자산에 대한 인식과 철학이 얼마나 확고하며, 이것들의 보전과 재생에 대한 방향과 실천이 얼마나 체계적이고 미래 지향적인가 하는 부분에는 긍지를 갖기 어렵다. 특히 일제강점기와 해방 이후 건축물에 대한 보전과 재생이 만족스럽지 않고, 보전 가치에 대한 찬반 논쟁이 끊이지 않으며, 편협한 논리와 포퓰리즘으로 납득하기 어려운 결론에 도달하는 상황을 종종 보게 된다. 이 글에서는 우리의 역사적·문화적 장소가 깊은 감동을 주지

못하는 이유를 국내외 사례를 통해 짚어보려 한다. 과거의 흔적에서
미래를 볼 수 있고, 감추고 싶은 것을 드러낼 때 여운과 즐거움을 주며,
불명예스럽고 수치스러운 산물조차 교육 자료이자 관광자원이며 지역을
명소로 만드는 귀한 자산이라는 점을 함께 나누려는 것이다.

근대건축 재생 사업의 현주소

역사적 건축의 보전과 재생에 관한 최근 경향을
살펴보면, 전통적인 문화유산보다는 근대의 유휴 산업 시설로 집중되고
있다. 산업 유산 재생 사업은 도시 산업구조와 인구 변화에 따른 도시
확장이나 공동화 현상, 시설 낙후 등으로 활용성이 떨어진 산업 시설을
전면적 또는 부분적으로 전환·개조하고 다른 용도로 재사용하는
것이다. 이런 재생의 의미는 1990년대 이후 더욱 확장되어 자원 보존,
지속 가능한 환경, 커뮤니티 기능을 포함하게 되었다.[1]

이렇게 역사적 맥락성이 중시되는 전통 고건축보다 근대 산업 시설에
재생 사업의 초점이 맞춰지는 이유는 간단하다. 고건축은 시간적으로는
역사와 전통 위에 놓여 있으며, 공간적으로는 주변의 환경적 맥락과 함께
사회적·문화적·역사적 의미로 파악될 때 존재 가치가 있다. 그러므로
용도를 전환하거나 외형을 개조·변형하는 것보다는 보전·복원하여
과거를 재현하는 것이 일반화된 방법이다. 특히 우리의 전통 마을이나
조선조 전통 목조건축은 원형 보존의 가치와 변용·응용의 한계 때문에

1. Peter Roberts & Hugh Sykes, *Urban Regeneration: A handbook*, SAGE Publication, 2000, p.14.

획기적인 재생이 어렵다. 따라서 지역 활성화의 주체로 활용되는 재생
사업은, 근대화 과정의 역사성과 지역의 맥락이 내포된 지역 산물 중
재생이 시급한 낙후 시설, 즉 유휴 산업 시설의 발굴에서 시작될 수밖에
없다.

우리나라는 아직 초기 단계지만 영국, 미국, 일본, 독일 등 선진국은
1970년대부터 지역 경제의 원동력인 산업 시설에서 발생하는 공해
등으로 인구가 감소하고 주민들이 피해를 입는 문제를 해결하기 위해
도시와 건물의 재생에 노력을 기울여왔다. 그 결과, 낙후되거나 폐허가 된
산업 시설에 또 다른 가치를 부여하여 새로운 생명력을 갖게 함으로써
이런 시설들이 도시의 랜드 마크가 되도록 만들었고, 결국 도시 발전에
지대하게 기여한 예를 많이 남겼다. 영국은 1980년대 초를 기점으로
제조업이 사양길을 걷자, 사용하지 않는 빈 공장이나 산업 단지를
문화적·예술적으로 재개발함으로써 지역 경제를 활성화시켰다.[2] 또
문화주도형 재개발 프로젝트[3]들은 경제적으로 낙후된 지역을 영국을
대표하는 문화 지대로 자리매김하는 데 공헌했다. 역사가 짧아 팝아트
등을 통해 신문화를 주도할 수밖에 없었던 미국은 두말할 나위도 없다.
미국은 지역 경제를 이끌었던 역사적 산업 시설에 시대적 요구와 주민의
공감대를 수용해 도시를 활성화하고 지역을 브랜드화하는 명품 재생
프로젝트를 탄생시켰다.

2. 「문화를 도입한 영국의 산업단지 재개발」, 한국문화관광연구원, No.239, 2011.4.8.

3. *The Contribution of Culture to Regeneration in the UK*, Department of Culture, Media and Sport, 2003.

　　　　　　　　역사성과 건축 기법 면에서 철거된 중앙청(옛
조선총독부) 건물과 유사한 건물로 일제강점기를 대표하는 건물 중 하나가
서울역 구역사驛舍이다. 도쿄 역을 모델로 1925년에 문을 연 이 건물은
붉은 벽돌과 비잔틴식 돔, 궁륭의 고창을 갖춘 근대건축의 걸작이며,
대한민국 근대화의 표본으로 평가된다. 1985년 태풍으로 부서진 돔을
교체했고, 2003년 KTX 민자 역사가 들어서면서 원형 복원 공사를
거쳐 현재는 복합 문화 전시 공간으로 재생되었다. 그러나 내부 공간은
리모델링 수준이며 콘텐츠 수준은 역사성, 상징성, 조형성과 견주어볼 때
관람객을 유도하기에 그리 매력적이라 할 수 없다.

　오히려 대한민국 근대화의 출발지이자 일찍이 근대 도시계획이
이루어진 곳 중 하나인 인천광역시의 근대건축 재생 프로젝트들이
긍정적인 측면을 보여준다. 인천시는 1883년 개항 이래 130여 년간의
근현대 역사가 흐르는 지역으로, 산재해 있는 르네상스식 석조건축물과
물류 창고가 항구도시의 지역성과 역사성을 대변한다. 인천시가
구도심 재생 사업의 일환으로 이 건물들을 매입하여 등록문화재, 시도
유형문화재로 지정하고 문화, 교육, 전시 공간으로 재생시킴으로써 지역
활성화의 촉매로 활용한다는 점은 매우 다행스러운 일이다. 2006년에
개관한 인천 개항장 근대건축전시관은 1877년에 설립된 일본 18은행
지점의 외부를 원형 보전하고, 서구 근대건축에 관한 내용을 전시하기
위해 내부를 리모델링한 것이다. 외형은 그대로 보존하고 내부를 우리의
근대사적 흔적을 담은 지역 콘텐츠로 꾸민 이 건물은 훌륭한 리모델링

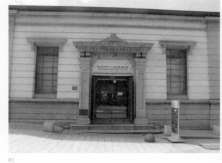

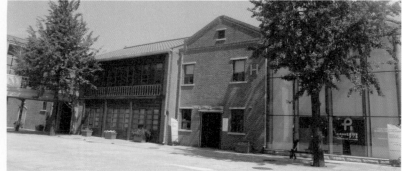

01 인천 개항장 근대건축전시관 외부와 내부
02 인천아트플랫폼 외부와 내부

사례가 되고 있다. 인천아트플랫폼Incheon Art Platform[4]은 역사적 가치가 있는 건물[5]이 중심이 되지 못하고 유휴 창고 건물[6]의 활용에만 집중했다는 부정적 평가를 받기도 한다. 그러나 보존 가치가 있는 건물의 원형을 최대한 활용하면서 크리스털 큐브 등의 현대식 전시 공간을 증축하여 현대와 과거가 공존하고 있다는 점에서 충분한 가치를 지닌 재생 사례로 손꼽을 수 있다. 아울러 다양한 장르의 지역 예술가를 지원하고 시민을 위한 모임 장소로 활용도가 높다는 점을 고려할 때 또 다른 의미를 부여할 수도 있다.

이외에 우리나라에서 유행처럼 번지고 있는 재생 사업으로는 낙후되거나 쓸모없어진 공장 부지, 지하상가, 자치구 통폐합으로 용도 변경이 불가피한 공공시설 등의 유휴 시설을 창작 공간으로 변용하는 사업이 있다. 대구 지역에는 일제강점기 대표 건물 중 하나이며 한국 최초의 담배 공장이었던 연초창이 있다. 1923년에 붉은 벽돌을 쌓아 만든 이 공장은 건물 이전 후 2000년대 초 대구문화창조발전소로 바뀌어 문화의 장으로 사용되고 있다.[7] 그러나 과거에 지녔던 명성에 걸맞게 추억과 향수를 머금은 공간으로 문화적 기능을 하고 있는지, 지역의 예술가뿐만 아니라 관광객에게도 주목을 받는 명소로

4. 근대 개항기 건물을 창작 스튜디오, 아카이브, 전시장, 공연장 등으로 리모델링한 것이다. 총 13개동으로 2009년에 개관했다.

5. 1888년에 건축된 과거 일본우선주식회사, 등록문화재 제248호.

6. 1930~1940년대에 건설된 대한통운 창고, 삼우인쇄소, 피카소작업실 등

7. Colorful DAEGU New 제 1178호(2010.2.5), http://www.daegu.go.kr/ Boards/ Boards Board List.aspx?. info ID=686&rno=412

재탄생되었는지는 의문이 제기된다. 서울 지역의 재생 프로젝트로는 서울 변두리의 대표적 철재 공업단지였던 문래동 공장을 리모델링한 문래동 창작촌과 문래 예술공장을 비롯해 구舊서교동사무소를 리모델링한 서교예술실험센터, 인쇄 공장을 재활용한 금천예술공장 등이 있다. 이들은 지역의 장소성과 문화를 기반으로 하여 신개념의 예술 창작 공간으로 변용된 대표 사례로 꼽히고 있는데, 국토해양부와 서울시가 도시 재생에 대해 체계적 로드맵을 수립하고 실용화 사업을 추진한 결과라 할 수 있다.[8] 하지만 현재의 결과물들이 긍정적으로만 평가받기에는 한계가 있다. 젊은 예술가들에게 창작을 위한 장소를 제공하고, 자원을 재활용하여 폐기물을 줄이고 원자재를 절감하는 지속 가능한 디자인의 모델이 되었다는 측면에서는 성공적일 수 있겠으나, 문화적 측면에서는 그렇지 못하기 때문이다. 역사적 흔적 위에 일정 수준 이상의 콘텐츠와 규모, 조형성을 갖춘 시설로 재생산되어 지역을 대표하는 명소로 인정받기 위해서는, 기존 시설과 차별화된 전략이 지역의 상징성에 기초해 시각적으로 표출되어야 한다. 다시 말해, 지역과 건물 고유의 상징적 가치를 간과한 채 경제적 방법으로 기존 시설을 리모델링하는 수준이나 대안으로는 흡족한 결과를 기대하기 어렵다. 따라서 사업 수행 이전에 장소에 대한 정확한 분석과 문제점의 도출, 그리고 예상 타깃 설정 후 잃어버린 가치를 찾아 또 다른 생명을

8. 도시재생사업단, 국토해양부, http://www.mltm.go.kr/USR/NEWS/m_71/dtl.jsp?id=155169770; 문화체육관광부, "폐산업시설에 문화의 옷을 입혀라", 문화체육관광부 보도자료, 2008.10.23.

불어넣는 전략과 접근 방법이 요구된다.

 1970년대 여고 시절 3년을 오가던 광화문을
지나칠 때면, 경복궁 복원을 위해 8·15 광복 50주년인 1995년에 철거된
중앙청 건물이 떠오른다. 실물이 사라진 지금까지도 옛 추억을 간직한
우리 세대뿐만 아니라 젊은 네티즌 사이에서 찬반 논쟁이 벌어지고
있는 걸 보면, 이 건물의 상징적 가치와 조형적 수준을 실감할 수 있다.
독도에 집착해 역사 왜곡을 서슴지 않는 일본 정치인과 일부 국민을 보면
분노가 밀려와, 철거보다도 완전 폭파를 통해 치욕의 역사를 묻어버리는
것이 마땅한 해결책이었을지도 모른다. 그러나 15년 전 15개월에 걸친 긴
작업 끝에 철거된 이 건물이 역사의 기억 속으로 완전히 사라지지 않고
있음을 직시한다면, '일제 잔재를 철거함으로써 민족정기를 회복해야
한다'는 명분 아래 행해진 결과가 옳다고만 보기는 어렵다. '과연 이것이
최선이었을까?' 하는 의문과 함께 미련을 감출 수 없는 것이 솔직한
심정이다.

 독일의 유사 사례는 우리에게 시사하는 바가 크다. 구동독의
공산 정부가 사회주의 정신에 위배된다는 이유로 1950년대에
폭파한 프로이센 제국의 상징인 베를린 왕궁은 1990년대 통일 이후
이데올로기의 변화에 따라 복원되었다. 과거의 불명예스러운 흔적을
청산한다는 명분 아래 철거된 건물을 복원하는 아이러니한 사건을
접하며 먼 훗날, 독립기념관에 전시된 중앙청 첨탑, 정초석, 석조물 철거

잔재를 모아 원형을 복원하겠다 하면 어찌할까 하는 억측을 해보았다. 독일 베를린 한가운데 건축된 유대인 박물관은 어떠한가. 세계적 건축가인 다니엘 리베스킨트Daniel Libeskind[9]를 통해 자신들이 학살했던 유대인의 참혹한 실상을 보여주고 추모하는 박물관을 건립한 독일인들. 몇 년 전 이런 역사의 현장에서, 독일 국민의 자신감에서 비롯된 용기에 박수를 보내기 전에 우리의 현실에 대한 아쉬움으로 답답한 가슴을 눌렀던 기억이 있다. 중앙청 철거 당시, 정부는 일본이 자비를 들여 철거 후 자국으로 가져가겠다는 제안을 거절했다. 만약 그들 식민 역사의 상징이자 당시 동양에 세워진 르네상스 건축의 걸작으로 평가되었던 이 건물을 도쿄 한가운데로 이전하여, 선조들의 잘못을 사죄하고 희생자를 추모하며 한일 화해와 융화의 박물관으로 만들겠다고 선처를 구했다면 결과는 어찌되었을까? 이런 부질없는 상상은 잘못일까? 얼마 전 논란이 되었던 광화문 현판의 균열 사건 역시 필자에게 또 다른 충격이었다. 현판의 글씨를 바꾸자는 논의가 확산되었을 즈음, 한자를 한글로 바꾸자는 애국자(?)들이 등장하고 이를 옹호하는 세력과 본래의 글씨를 고수하는 세력의 대립이 매스컴을 달구며, 후자를 고루한 세력으로 몰아갔던 기억에 씁쓸함이 밀려온다.

　　과거의 역사와 역사적 산물은 치욕스럽다고 마구 버릴 수 있는 것이 아니다. 내 가문과 부모가 마음에 들지 않아 호적에서 내 이름을 지운다 해도, 여전히 과거는 존재하여 내 정체성의 일부가 된다. 우리나라

9. 1946년 폴란드 출생, 1957~1960년 이스라엘 거주.

근현대사를 담고 있으며 보존 가치가 있는 유산이 더 이상 홀대를
당해서는 안 된다. 지금이야말로 보전·재생을 위한 다양한 방법이
논의되고 실현되어야 할 때다.

과거를 드러내는 것이 콘셉트

앞에서 언급한 인천광역시의 근대건축 재생
프로젝트의 콘셉트는 과거를 드러내는 데 있다. 건축의 공간적 특성,
근대건축으로서 외형이 지닌 매력과 당시를 대변하는 마감재의 특성이
프로젝트의 콘셉트인 것이다. 예컨대 당시 고급 건물에 사용되었던
노란색 계통의 타일, 조적식 붉은 벽돌, 창고의 대형 철문과 창문틀,
박공지붕과 페디먼트 등의 디테일은 물론이고, 공간의 기능에 따른
구조가 동질성과 일관된 콘셉트 유지를 위해 개수·보수, 증축 건물에
반복적으로 사용되고 있는 것이다.

일본에서 도시 재생으로 성공한 요코하마의 많은 사례도 그렇다.
도쿄에 가렸던 물류 중심의 항구도시는 전통과 현대의 조화, 전통의
보전과 재생을 통해 지역의 특성을 유감없이 발휘하여 주변국의
벤치마킹 대상이 되고 있다. 옛것을 감추거나 버리기보다는 드러내어
현재와 접목시킴으로써 고유한 가치를 창출하고 정체성을 재확립한
것이 성공의 비결이라 할 수 있다. 요코하마의 심벌인 아카렌가赤レンガ
창고는 20세기 초(1907~1913년)부터 면세물품 보관 창고로 큰 역할을
했던 역사성을 지닌 곳이다. 건축의 외관을 보면 소박하기 그지없는
붉은 벽돌 건물이지만, 실내외의 구성 요소가 의미 전달을 위한 디자인

콘셉트로 사용되고 있다. 당시의 건축술과 지역의 정체성을 엿볼 수 있는 외관과 창고라는 기능을 유지하기 위한 디테일을 그대로 유지하면서 내부는 2002년 쇼핑센터 겸 문화 시설로 재개관하여, 지역 주민은 물론 관광객에게도 사랑받는 장소가 되었다. 서양식 벽돌 쌓기English bond, Dutch bond를 한 외관은 일찍이 서양과 교류한 중심지로서의 특징을 보여주고, 곳곳에서 눈에 띄는 화물 운송용 도르래, 경사로, 철제문 같은 창고로서의 특징은 디자인 콘셉트가 되어 흥밋거리로 작용한다.

　　미국 미네소타 주 미니애폴리스의 밀시티 뮤지엄Mill City Museum은 1880년에 문을 연 워시번 어 밀Washburn A Mill 공장을 재생한 것으로, 그 어떤 유명 건축가가 설계한 초현대식 건물보다 신선한 충격을 준다. 미니애폴리스는 1882년부터 거의 50년간 세계를 주도한 밀가루 생산지였고, 전성기에는 첨단 자동 제분기를 사용해 하루 1200만 개의 빵을 생산할 정도였다고 한다. 그러나 산업구조의 변화로 1965년 문을

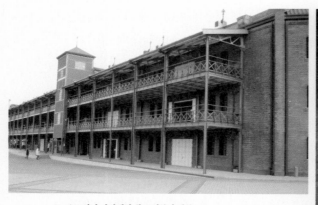

03　요코하마 아카렌가 창고 외분와 내부

닫은 후 1991년 화재로 거의 소실되어
폐허 상태로 있다가, 2003년에 공장의
잔해를 보존·재생해 지역의 역사
교육과 엔터테인먼트를 겸한 문화
시설로 개관했다. 이곳은 과거 제분
도시의 특징과 충격적인 화재로
인한 폐허의 역사를 발굴·복원하여
유적지화함으로써, 현재 미국 국립
유적지 Minneapolis Community Development Agency 와
미국 역사 랜드 마크 U. S. National Historic

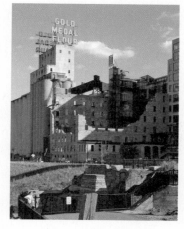

04 미니애폴리스 밀시티 뮤지엄 전경

Landmark 로 지정되어 있다.[10] 이 프로젝트는
대형 화재로 거의 소실된 제분 공장의 독특한 건축 요소와 제분 장비
등 지역 산업의 역사를 보여주는 잔해를 최대한 복원함으로써 그
어디에서도 모방할 수 없는 콘셉트를 지닌 명소가 되었다. 화재로 타다
만 벽을 활용해 증개축한 박물관과 밀가루 운송 수단으로 도시 성장의
원동력이었던 철도를 유적 공원 디자인의 콘셉트로 활용한 것도 이
프로젝트가 도시 랜드 마크로 자리매김하는 데 일조하고 있다.

　　이 사례들의 공통점은 콘텍스트에서 영감을 받은 콘셉트 구현을
위해 시간의 흐름 속에 묻힌 파편들을 최대한 공간에 드러내고 있다는
점이다. 즉, 입지적 조건을 수용하되 역사적·사회적 맥락에서 차별성을

10. http://en.wikipedia.org/wiki/Mill_City_Museum.

찾아 고유한 매력 요소로 공간에 강조함으로써 동일한 목적의 일반적인
공간이 지닌 한계를 뛰어넘고 있다.

부정적 요소를 긍정적 요소로

　　　　　　　과거 지역 경제를 이끈 중심 산업이었으나 몰락
후 시설 철거와 폐기물로 또 다른 환경오염을 낳았던 곳, 오물과 냄새로
접근이 꺼렸던 곳을 재생하여 새로운 가치를 창조한 사례를 살펴보자.
독일 루르 공업 단지의 뒤스부르크 환경공원Duisburg landschaftspark과 미국
펜실베이니아 베슬리헴의 스틸 스택스Steel Stacks, 뉴욕의 첼시 마켓
Chelsea Market 등에서는 부정적 환경 요소가 오히려 지역을 탈바꿈시키는
원동력이 되었다.

스틸 스택스와 뒤스부르크 환경공원은 철강 산업과 관련된 공장의
특징을 보존해 테마파크로 만든 것으로, 결코 아름답다고 할 수 없는
중공업 시설의 일부를 디자인의 조형적 요소로 응용해 재생에 성공한
사례다. 뒤스부르크는 독일의 최대 철강 기업인 티센Thyssen의 본거지로,
19세기 말부터 20세기 중반까지 세계 철강 산업의 메카였던 곳이다.
1901년에 완공된 제철소 건물이 1980년대 새 공장으로 이전하면서
도시 전체가 폐허로 변하자, 폐광과 폐공장 등 기존 산업 시설의 상징적
요소를 공원에 도입해 자연친화적인 테마파크로 거듭났다. 그럼으로써
지역 주민에게는 자연친화적 환경을 제공하고 관광객에게는 새로운
문화를 체험하도록 만든 것이다. 스틸 스택스 역시 미국 동부 철강
산업의 중추 역할을 했던 베슬리헴 스틸 플랜트Bethlehem Steel Plant가 공장

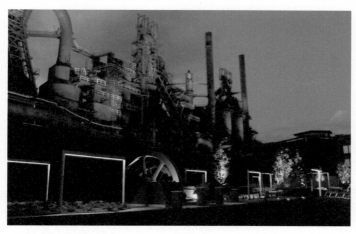

폐쇄 후 카지노 시설로 사용되다 2011년 7월에 예술 문화 공간으로
재탄생한 것이다. 이는 일반인에게 부담스럽기까지 한 제철소의 구조적
요소를 원형 그대로 활용하거나 변형하여 성공한 사례라 할 수 있다.

뉴욕 시민들이 기피했던 곳이었으나 지금은 소호를 대체하는
지역으로 각광을 받고 있는 미트 패킹Meat Packing의 재생 프로젝트 중
하나인 첼시 마켓도 이와 같은 맥락이다. 미트 패킹이란 과거 고기를
포장·판매하는 대형 육가공업체와 정육점이 밀집되어 있어 붙은
이름으로, 우리나라의 마장동과 유사한 문화를 지녔던 변두리 지역이며
곳곳에 선적장의 요소가 산재해 있다. 새벽에는 정육점, 주간에는
명품 숍과 할리우드 스타의 편집 스튜디오, 야간에는 레스토랑 등 1일
3교대의 독특한 지역성이 첼시 마켓을 명소로 만들었다. 첼시 마켓은
이 지역 최초의 건물(1890~1932년)로, 1913년 매립식 쓰레기 처리장 위에

06 뉴욕 첼시 마켓 실내

건축한 나비스코 과자 공장Nabisco Factory이 뉴저지에 현대식 공장을 지어 이전한 뒤 40년 가까이 폐허 상태로 방치됐다. 그러다 1990년대 건물의 역사성과 조형성을 보존하면서 지역을 상징하는 콘텐츠를 층별로 적용함으로써[11, 12] 현재는 지역민은 물론 뉴욕을 찾는 관광객에게도 사랑받는 장소가 되었다.

이러한 시설들의 공통점은 폐기할 수밖에 없는 건축 자재를 재활용하여 지속 가능한 디자인을 구현하고, 그리 매력적이지 않은 이미지와 부정적 요소를 오히려 건축적인 활력 요소나 흥미 요소로 사용하고 있다는 점이다.

하이 터치High-touch 로우 테크Low-tech가 디자인의 핵심

우리는 첨단의 기술보다 고도의 감성이 가미된 디자인과 문화에 감동을 받고 매력을 느낀다. 재생 프로젝트를 도시 활성화를 위한 마케팅 전략으로 사용하기 위해서는, 지역민으로서

11. Design 09, Meatpacking District, MPD, 2010.
12. http://www.chelseamarket.com/.

자부심과 유대감을 갖게 해주었던 소중한 추억, 지역 사회 발전에
공헌했던 역사적·상징적 요소를 끌어내 감동을 주어야 한다. 다시
말하면, 장소성의 원천이 되며 흥미 유발의 단서가 되는 역사적 소재를
공간의 기능에 적합하도록 은유적·상징적·암시적으로 표현할 때 더
큰 감동을 주고 주목을 받을 수 있다. 자칫 고루하다고 느낄 수도 있는
그 도시다운 것, 그 건물다운 것을 감성적으로 호소할 때 오히려 신선한
디자인이 될 수 있는 것이다.

챌시 마켓의 경우, 폐허가 된 과자 공장의 벽을 허물고 낡은 벽돌,
석재, 철재, 덕트, 기차선로, 오래된 송수관, 간판 등 과거의 흔적을
최대한 살려 흥미 요소로 부각시키거나, 이들을 개조해 다양한 용도로
활용했다. 그럼으로써 마치 후기 산업사회의 테마파크를 산책하는 듯한
이미지를 부여했다. 이러한 콘셉트는 이곳의 아이덴티티 형성 인자이자
디자인의 핵심이다. 밀시티 뮤지엄 같은 경우도 제분 공장의 분위기와
생활을 오감으로 체험하도록 만들어 흥미를 유발시키고 있다. 기차와
철도를 이용해 제분 과정과 공장을 재현하고, 밀가루 타워 안에서
관람자가 공장과 근로자 생활을 청각적·시각적·후각적으로 생생하게
느끼도록 함으로써 시간이 멈추어버린 듯한 착각을 불러일으킨다.
이와 같이 과거의 유산이 지닌 독창적 조형 요소에 오감을 만족시키는
문화적·엔터테인먼트적 요소를 결합하는 감성적 접근은 초스피드의
디지털 문화에 길들여지고 무감각해진 우리에게 특별한 체험을
유도하는 방안이 될 수 있다.

마치며

　　　　　　우리나라에서 근현대사의 상징적인 건물이지만 감정적 접근으로 이미 자취를 감추었거나 홀대되고 있는 유산은 없는가? 다시 말해, 역사성, 상징성, 건축의 조형성이 충분한 가치를 지니고 있는데도 외면당하는 지역 유산은 없는가?

　우리나라의 역사적 근대건축 보전·재생 사업은 지역의 이미지를 개선시킴으로써 경쟁력 강화에 기여하고 있는가? 즉, 지역의 재생 프로젝트가 마케팅 전략으로 활용되어 지역을 브랜드화하는 데 기여하고 있는가?

　역사적 맥락성이 적절하게 콘셉트로 활용되어 지역의 이미지 마케팅에 성공한 사례는 얼마나 있는가? 다시 말해, 지역의 정체성을 이루는 역사, 문화, 경제, 사회 요소가 지역의 유산을 재창조시킴으로써 장소의 품격을 높인 사례는 과연 얼마나 있는가?

　과거의 산업 유산에 시대적 요구와 트렌드, 엔터테인먼트 요소를 담거나 역설적으로 접근하여 관람객에게 즐거움을 주는 재생 프로젝트가 있는가? 즉, 그 어디서도 경험할 수 없는 옛 자산에 사용자 감성을 만족시키는 디자인을 구현하여 주목을 받고 있는 사례가 있는가?

　실적 위주의 사업과 겉치레식 접근으로 인한 명품 재생 프로젝트의 부재를 들여다보면서, 그리고 이런 상황의 개선을 간절히 바라며 이상의 질문으로 소고를 마친다.

요약문

권명광은 디자인센터가 분당으로 이전된 이후 지리적인 연유로 유명무실해지는 현실을
안타까워하며, 디자인센터를 활성화할 수 있는 대안으로 당인리발전소로의 이전 및
복합문화시설 개발을 제안한다.

권혜숙은 지난 20년 간 반복되어 온 우리 패션의 세계화에 대한 잘못된 정책과
시행착오에 대해 문제의 근원에 대한 담론과 해결책을 제시한다. '우리 것만이 좋은
것'이라는 착각과 오해에 대해 살펴보고, 우리의 패션디자인이 세계적인 것이 될 수
있는 길을 제안한다.

김정연은 디자인은 곧 소통이라고 하면서 잘못된 사용으로 시민들에게 고통을 주는
사례와 일상생활에서 인간과 인간, 인간과 기계 사이에서의 소통의 예를 다양하게
보여준다. 인간의 삶이 디자인으로 인해 더 편리해져야 하며 이런 점에서 디자인은 또
다른 언어라고 역설(力說)한다.

김현선은 우리 서울의 브랜드가치가 낮은 이유 중의 하나가 복잡한 시각요소에 있음을
지적한다. 그리고 서울을 명품도시로 만들기 위해 서울의 브랜드를 높이는 해결책으로
시간, 생각, 버려진 파편을 디자인하자는 3가지 방법을 주장한다.

목진요는 간결한 언어로 겉모습만 예쁜 디자인, 공무원들의 디자인에 대한 의식,
브랜드, 포트폴리오, 아이폰과 갤럭시, 한강, 공공디자인, 디자인 공모전 등 디자인
전반의 문제점에 대해 신랄하게 비평하고 있다.

문찬은 디자인을 사회현상의 하나로 보고 문제점을 근대사의 흐름과 사회정세 속에서
찾아내고, 그 치유책 또한 사회현상 속에서 찾아낸다. 결국 좋은 디자인은 사회적
책임을 져야 하고, 그것은 결국 '공동선(公同善)'을 위한 시도들의 조각이 모아져

이룩될 수 있으며, 그러자면 디자인에 철학과 진정성을 담으려는 노력이 필요하다고 이야기한다.

박문수는 국내의 브랜드 아이덴티티(BI)의 수명이 길지 못한 이유를 기업과 광고주, 광고대행사에서 실례를 들어 찾아내고 있으며, 국내 광고의 창의성이 해외 우수광고에 미치지 못하는 점을 다양한 관점에서 밝혀내고, 좋은 광고가 갖춰야 할 점들을 제시한다.

박연선은 우리 생활주변에서 쉽게 볼 수 있는 공공디자인 색채의 문제점을 파악하고, 성숙한 디자인과 올바른 색채의 사용으로 국민과 국가 이미지 향상에 도움이 되어야 한다고 주장한다.

박완선은 우리의 위상은 선진국 대열에 들어서고 있는데 아직도 제대로 된 우리 디자인사(史)가 없음을 개탄하고, 앞으로 올바른 디자인을 정착시키기 위해서라도 디자인 역사의 산 증인인 1세대 디자이너들이 사라지기 전에 우리의 디자인사를 정립하는 것이 시급하다고 주장한다.

박현택은 제대로 하지 못할 바에는 차라리 그대로 두라고 미술 변천사의 흐름을 되짚어 보면서 역설(逆說)한다.

방경란은 공교육에서 우리 디자인 교육의 문제점을 지적하고, 디자인 교육자의 올바른 자세와 진정한 디자인 교육은 무엇인지에 대하여 묻고 있다.

오근재는 독립문역 사거리, 정동 사거리, 송월길이 문화재 복원이라는 미명하에 '권력'의 개입에 의해 그 의미가 변질되고 있음을 조목조목 따져 밝혀내고 있다.

유부미는 디자인은 문화라는 시각에서 공공 디자인의 문제점을 짚어내고, 그 근본적인

해결책으로 '제대로 된 디자인 교육이 될 수 있다'고 제안한다.

이수진은 우리 사회에 범람하고 있는 가볍고 조악한 디자인의 현실을 비판하고

창조성을 발휘하는 과정에서의 디자이너의 중요성을 강조하며, 다시 디자인의 본질을

찾아야 할 때라고 주장한다.

이진구는 우리 디자인의 정체성을 찾는 한 방법으로 버네큘러vernacular 디자인에서

찾자고 제안하며, 그 특징을 설명한다.

장인규는 '뽀롱뽀롱 뽀로로'의 성공요인을 캐릭터 애니메이션의 동작과 스토리,

연출에서 '냉장고 나라 코코몽'과 비교하여 철저히 분석하고, 성공하는 어린이

애니메이션의 제작방법에 대해 조언한다.

정봉금은 우리에게 조금은 생소한 용어인 디자인 정책, 디자인 행정에 대한 설명과 함께

서울의 혁신적인 디자인 행정 시도의 경험을 바탕으로 디자인 패러다임 변화에 따른

새로운 영역인 '정책디자이너'의 필요에 대해 역설(力說)한다.

천진희는 지금까지의 우리나라 근대건축 재생사업을 되짚어보고, 그런 작업들이

과연 과거를 직시하고 받아들여 우리의 정체성을 잘 살린 작업이었는지 혹은 실적과

겉치레에 묻혀 제대로 이루어지지 않고 있는 것은 아닌지를 묻고 있다.